KB172443

화가에게는 두 가지가 필요하다.
그것은 눈과 정신이다. 눈으로는 자연을 봄으로써,
머리로는 조성된 감각의 논리로써 작업해야 한다.
그것이야말로 표현의 방법을 제공하는 것이다.

● 폴 세잔

The Apples of Cézanne

by Chun Youngpaik

Published by Hangilsa Publishing Co., Ltd., Korea, 2021

현대사상가들의 세잔 읽기

전영백 지음

세잔의 사과

한길사

인품과 지성의 큰 바위 얼굴이고,
내 삶의 든든한 받침돌이었던
아버지 하은霞隱 전성천 박사께 이 책을 바친다.

세잔의 사과

생애 첫 번째 책, 그 첫사랑을 기억하며

개정판 출간에 부쳐

『세잔의 사과』 초판을 냈던 2008년이 아련하게 느껴진다. 무엇이든 '처음'이라는 건 의미가 색다른데, 단독저서로 첫 출판이었던 이 책은 나에게 더없는 애정으로 다가온다. 미술사학의 전공 주제였기에 개인적으로 가장 큰 열정을 쏟았던 책이기도 하다. 물론 이후의 다른 모든 책도 제각기 각별한 의미가 있지만, 이 책은 내게 일종의 '첫사랑'과 같았다. 젊고 순수했던 내 모든 열정을 이 책에 쏟아부은 느낌이었기 때문이다.

그 당시 썼던 책의 서문 '프로방스의 지역작가 세잔'을 다시 보니 공간의 중요성, 장소의 의미를 피력한 것이 역력하다. 폴 세잔Paul Cézanne, 1839-1906이 독자적 예술성을 갖고 세계적으로 인정받게 된 것은 그가 태어나 자랐던 프로방스의 지역성을 충실히 반영했기 때문이라는 점을 강조했다. 지역성은 그 예술세계의 땅이고 나무며 산이다.

화가가 그린 지역을 직접 가보고 그 풍경화를 본다는 것은 가슴 뛰는 일이다. 할 수만 있다면, 세잔의 그림을 그의 고향 엑상프로방스Aix-en-Provence에 직접 가서 보기를 권한다. 감회가 생생

할 것임은 더 말할 나위 없다.

2000년대 초는 특히 공간의 의미가 부각된 시기였다. 세계화globalization의 절정을 맞아 세계 곳곳의 지역적 고유성을 인식하며 그 장소를 직접 찾아 체험하는 일을 가치 있게 여기던 때였다. 여행이 자유로우니 장소가 작품의 물리적 배경이자 문화의 맥락이 된다는 점을 인정할 수 있었다. 일찍이 1980년대 초 미니멀리즘 작가 리차드 세라Richard Serra가 제시한 '장소특정성'이란 개념이 우리의 삶에 그대로 오버랩된 느낌이었다.

세월을 돌이켜 보니 그때가 그립기도 하다. 2020년 초 이후의 포스트코로나 시대에는 미술작품을 접하는 방식도 전격 달라지고 있다. 무엇보다 AI 등 테크놀로지의 놀라운 발전은 물리적인 장소의 한계를 벗어나게 한다. 초고속 인터넷 연결망의 확산으로 미술에 있어서도 시간의 의미가 새로이 부각되고 있다. 소통이 시간의 축을 따라 이뤄지는 것이다. 이러한 생각으로 '시간의 철학자'라 불리는 앙리 베르그송Henri Bergson과 세잔 회화의 관계를 다룬 장을 추가하게 되었다.

이로 인해 '과거의 미술사를 다루면서도 언제나 시의성을 담보해야 한다'는 미술사가로서의 개인적 소신을 조금이라도 실천하고자 한다. 그래야 '지금·여기'에 존재하는 나主체와 연관성을 가지며 미술작품을 볼 수 있다고 믿는다.

13년 만에 확장판을 내면서, 새 장의 추가와 더불어 기존 원

고에서 발견한 오류를 수정하고 미비한 부분에 보완을 가했다. 한결 마음이 놓인다. 오랜 세월 동안 변함없이 이 책을 지키고 성장시켜주신 한길사의 김언호 대표와 백은숙 주간, 그리고 세밀하게 원고를 검토해준 박홍민 편집자에게 감사드린다.

2021년 2월
상수동 연구실에서
전영백

작품은 변하지 않는다
변하는 것은 작품을 보는 눈이다

책을 열며

프로방스의 지역작가, 세잔

'현대미술의 아버지' 폴 세잔을 보는 방식도 미술사를 거쳐오면서 달라졌다. 시대마다 작품을 보는 눈이 변화하기 때문이다. 그 변화는 사실 당시의 미적 욕망을 반영한다. 모더니즘 시기에는 세상을 원통, 구球 그리고 원추로 보는 그의 구조적 시각이 부각되었고, 이것이 '세계적' 맥락의 세잔이었다. 초기 모더니즘의 큐비즘은 세잔 없이는 불가능했던 것이다.

그러나 20세기 후반부터는 세잔의 색채, 그리고 자연과의 연관에 주목하게 된다. 이성과 언어를 넘어서는 색채의 중요성이 널리 인식되었기 때문이다. 그러다 보니 그가 살았던 삶의 공간이 재조명되었다. 세잔은 진정한 '지역작가'였기에 세계적인 대가가 될 수 있었다. 우리는 그를 통해 현대미술의 화두인 지역성과 세계화의 연결을 보았다.

세잔은 그림을 그릴 때 밝은 오렌지색을 즐겨 썼다. 만약 그의

고향인 프로방스의 엑스에 가보지 않으면 사람들은 이를 화가의 미적 개성으로만 여길 것이다. 순수한 예술적 표현의 의도로 칭송하면서. 그러나 그의 고향 엑스에 가면 그 오렌지색의 근원을 곧 알게 된다. 그것은 바로 엑스의 흙 색깔이다. 또 그 흙으로 만든 지붕의 색깔이다. 이는 화가에게 자신이 몸담고 있는 공간이, 생활세계가 얼마나 중요한가를 새삼 깨닫게 하는 대목이다. 세잔은 무엇보다 프로방스의 지역작가였던 것이다. 그는 파리에서 최초의 개인전이 열릴 때에도 줄곧 고향에 머물러 있었다.

미술사를 살펴보면 근거 없는 상상보다 주어진 세계를 토대로 자신의 시각을 발전시키는 편이 훨씬 큰 가치를 지닌다는 것을 알게 된다. 적어도 미술사의 방향을 결정한 주요 예술가들이 그러했다. 미술은 근본적으로 지각perception의 문제이기 때문이다. 주체가 대상객체을 어떻게 보는가가 핵심이다. 그들은 자신을 둘러싼 외부세계를 절대적으로 활용한다. 리얼리스트인 세잔의 경우는 말할 것도 없다.

세잔의 작업은 위대한 예술이 자연과 얼마나 근본적인 관계를 맺고 있는지를 일깨운다. 프로방스의 풍경은 그에게 미적 영감을 안겨주었다. 특히 생빅투아르 산은 이 작가의 유명한 '모티프'였다. 산기슭 작업실에서 보는 것도 모자라 매일 그 산에 올랐다. 독창성의 근원인 자연 속에서 그의 붓터치는 화면과 대상 사이의 거리와 공기를 담아냈다.

'공기를 그린다'는 것을 생각해보라. 나뭇가지를 흔들며 지나가는 산들바람을, 그 잡을 수 없는 자연의 숨결을 어떻게 그려낼 것인가. 세잔을 제대로 보려면 그림 속의 동요하는 이미지와 떨리는 공기를 느껴야 한다. 그의 예술에는 자연이 숨 쉬고 있다. 세잔의 풍경화에서 보이는 거대한 바위는 견고한 입체이면서도 흔들림을 지닌다. 말하자면 형태적인 대상성을 보유하면서도 색채의 유동성과 생동감을 지닌다는 것이다. 이것이 세잔을 '역설적'이라 부르는 이유다.

세잔의 역설과 그 연구 방법

세잔 회화의 역설을 이해하기 위해 미술사는 다양한 방식으로 그의 그림을 보았다. 모더니즘을 기반으로 한 형식주의자들은 입체와 공간의 구조적 조성에 초점을 맞추었다. 그리고 이를 평면성에 근거한 현대회화의 추상이 발전할 수 있는 미적 보루로 삼았다. 형태와 구조는 자연스럽게 2차원의 평면에 녹아들게 되었던 것이다. 그런데 이에 도전하는 의미론자들이나 색채주의자들은 세잔의 핵심을 평면성이 아닌 깊이에서 찾았다. 이들은 명백한 형태적 양상보다는 가시계에 잘 드러나지 않는 색채와 거기에 깃든 공기와 여백의 의미를 음미하고자 했다.

후자의 방법론을 한마디로 규명하기는 힘들다. 다만 이러한

시각을 포스트모더니즘이나 반형식주의에 기대어 세잔을 연구하는 방식이라 할 수 있다. 세잔 연구에서 이들이 가져온 지평의 확장은 놀랍다. 요컨대, 세잔을 보는 다층적인 시각이 그대로 인정되면서 서로 간에 연계를 맺어 연구를 진행할 수 있게 된 것이다. 물론 이들이 강조하는 세잔의 색채와 깊이를 인식한 연구가 아예 없었던 것은 아니다. 세잔의 시대부터 여기저기 흩어져 내려온 기록을 통해 색채와 공간의 깊이, 그리고 미완의 공백 등에 대한 관심과 경이감을 확인할 수 있다. 그러나 현대에 와서 달라진 것은 이것이 수수께끼로만 남지 않고 새로운 연구의 단초가 된다는 점이다. 그리고 최근에는 세잔을 논하는 철학자들의 연구도 미술 외적인 내용으로 분리되기보다는 이러한 미적 표현과 적극적인 연계를 꾀한다.

100여 년 전에 그려진 세잔의 그림에는 이 모든 것이 이미 들어 있었다. 미술작품을 읽어내는 것은 보물 캐기와 같다. 보는이가 어떤 부분을 알아보고 의미를 부여하면 그것이 표면으로 드러나게 되는 것이다. 미술을 알아보는 눈이 형태를 보든 색채를 알아보든, 어느 한 쪽이 우위에 있을 수는 없다. 물론 미술사 담론을 둘러싼 지식의 권력이 시대에 따라 편중되어왔던 것은 사실이다. 모더니즘에서 포스트모더니즘으로의 이행은 지식 권력의 이양을 뜻하기도 했다. 그러나 전자와 달리 후자는 어느 한 쪽의 시각만을 고집하지 않는다. 이제 미술사에서도 권력의

다원화를 이룰 시기가 된 것이다. '정통을 다원화하기'differencing the canon[1]는 미술에 대한 다층적이고 심도 있는 이해를 가능하게 하는 중요한 화두다.

미술사에 천재는 없다 해도 위대한 예술가는 많다. 소위 '대가'의 특징이라고 하면 시대가 바뀌어도 그 작품에서 읽을거리가 소진하지 않는다는 것이다. 그 내용이 변함없이 보존된다는 것이 아니라, 다양한 시각으로 읽어낼 의미의 층이 두텁다는 뜻이다. 세잔은 오늘날까지도 가장 많이 연구되는 작가다. 같은 미술작품을 보는 시각이 그처럼 다양한 경우는 거의 없다고 해도 과언이 아니다.

세잔의 회화가 담고 있는 심도 있는 내용은 미술사가나 미술비평가뿐 아니라 철학자를 포함한 현대의 사상가들을 매료시키기에 부족함이 없었다. 그래서인지 직·간접적으로 세잔의 예술세계를 논하는 사상가들의 글들을 심심치 않게 접할 수 있다. 미술사에서 그를 '가장 지적인 작가'라고 부르는 이유가 분명히 있는 듯싶다.

세잔의 회화를 보는 일곱 가지 시각

세잔이 세상을 떠난 지 1세기가 지난 지금, 그 오랜 세월의 그림자에도 불구하고 세잔의 얼굴은 점점 더 강한 표정으로 다가

오고 있다. 포스트모던 철학이 대두되면서 그가 남긴 미학적 역설이 새롭게, 그리고 뜨겁게 재조명되고 있기 때문이다. 이 책은 세잔이라는 독특하고 괴팍한 작가를 보다 깊이 있게 들여다보기 위한 철학적 시도를 담고 있다.

세잔의 미학은 지극히 논리적이고 기하학적이면서 동시에 극단적으로 감성적이다. 형태적인 측면과 색채적인 속성이 동시에 극대화되어 나타나곤 한다. 이런 '세잔의 두 얼굴'은 광범위한 해석을 야기시켰다. 과거 수백 년에 걸쳐 미술사를 풍미하던 지적 움직임이 거의 다 동원될 정도이다. 그러나 이 중에서 특히 20세기 비평의 핵심이라고 할 수 있는 형태론적 해석과 의미론적 해석에 주목할 필요가 있다.

형태론적 시각은 세잔의 구성과 형태적 고안의 본유적이고 내재적인 문제들에 접근한다. 이에 비해 의미론적 해석은 세잔 회화의 구성을 그의 역사적, 사회적 그리고 정신적 맥락에서 검토한다. 그러나 세잔의 작품을 적절하게 해석하기 위해서는 형태론적 분석과 의미론적 접근 둘 다 필요하다. 세잔이야말로 19세기 화가들 중에서 양자를 포괄하는 거의 유일한 작가이기 때문이다.

이 책은 세잔의 예술에 오랫동안 숨어 있던 의미들을 조명하기 위해 그에 대한 소위 포스트모던 해석을 시도한다. 특히 미

술과 연관되는 철학적 사고와 정신분석학적 인식을 활용하여 세잔의 작품을 들여다볼 것이다. 책의 내용은 세잔의 미술세계를 현대의 대표적 사상가 일곱 명과 접목시키는 방식으로 구상되었다. 줄리아 크리스테바, 지그문트 프로이트, 조르주 바타유, 질 들뢰즈, 자크 라캉, 모리스 메를로퐁티, 그리고 앙리 베르그송을 차례로 다루는 이 책은 세잔을 보는 일곱 가지 시각이라고도 말할 수 있다.

이들은 세잔에 대해 직접 글을 남긴 경우도 있지만 그렇지 않은 경우도 있다. 순서와 상관없이 말할 때, 메를로퐁티는 아예 「세잔의 회의」1945라는 중요한 논문을 썼고, 들뢰즈는 『감각의 논리』1981에서 베이컨과 더불어 세잔을 전격적으로 다뤘다. 라캉과 바타유는 자신의 저술들에서 세잔을 암시하거나 어느 정도 직접적으로 언급했다. 라캉은 『정신분석학의 네 가지 기본 개념』1977의 중요한 대목에서 대표성을 띤 '예술가'artist란 말을 여러 번 쓰는데 이 말이 세잔을 뜻한다는 것은 전문가들이 아니면 잘 모른다.

크리스테바의 경우는 세잔에 대해 명시적으로 남긴 글은 없으나, 그의 '멜랑콜리' 이론은 세잔 회화의 미적 구조와 정확히 맞아떨어진다. 더구나 크리스테바는 그의 저서 『검은 태양: 우울과 멜랑콜리아』1987에서 일련의 예술가들에 대한 이론적 접근을 시도하는데 이는 세잔 회화를 기호학적이고, 정신분석학

적으로 보게 하는 중요한 참고문헌이다. 한편, 프로이트는 좀 독특하게 접근한다. 그의 이론과 세잔의 회화가 연관성이 깊다는 확신은 있어도 프로이트가 세잔에 대해 직접적으로 언급한 글은 없다. 그러나 두 사람을 연결시킬 '물증'이 되는 연구자료는 있는데, 미술사가 티모시 클락T. J. Clark 의 논문 「프로이트의 세잔」이 바로 그것이다.

그리고 이 책에서 바타유와 관련하여 세잔을 다룰 때는 세잔의 초기 작업과 직결되는 에로티시즘과 육체 본능의 욕망을 근거로 한 '수평성'의 논의가 펼쳐진다. 이는 세잔을 오늘날의 관점으로 끌어오는 데 다리가 되는 요긴한 시각이자, 현대미술의 화두다. 베르그송의 경우, 이 책에서 다룬 다른 사상가들에 비해 세잔이 살았던 시기와 문화를 가장 많이 공유한 사상가라는 점에 주목한다. 세잔보다 20살 아래였던 베르그송은 같은 프랑스에 살면서 세잔의 존재를 몰랐을 리 없고, 세잔 또한 후반기에 그의 사상을 알았을 가능성이 있다. 세잔과 베르그송을 연결시키는 선행 미술사 연구는 이 책이 양자를 연결시키는 근거다. 20세기 중반부터 최근까지 진행되어 오는 논문들은 시간의 '지속'에 대한 베르그송의 사유와 변화하는 자연을 표현하고자 했던 세잔의 회화가 근본적으로 공유하는 바를 제시한다. 책에서는 세잔을 "시간의 이미지를 나타내려 한 최초의 모던 화가"라고 부른 이유를 밝힌다.

현대의 사상을 세잔이라는 미술사의 '정통' 화가와 접목시키는 일은 시대적 조류를 반영하는 것이라고 할 수 있다. 이러한 시도는 일찍이 1970년대 영국의 '신미술사학'New Art History에서 시작되었다.[2] 명칭이야 어떻든 포스트모던 시기의 미술사가 열린 패러다임을 지향하는 것은 옳은 방향이다. 작품의 미적 표현 자체만 분석하던 소위 전통적인 미술사 방법론은 이제 그 편협한 결벽증을 버려야 한다. 미적 표상은 그 배후의 삶과 분리될 수 없다. 삶이 지니는 내용성은 작품의 형식 분석만으로는 포착될 수 없는 것이다. 그래서 미술 표현과 연관되는 한 철학도, 정신분석학도, 기호학도 넘나들며 그 접점들을 논의해야 한다.

　　그러나 아무리 미술사 방법론의 현대적 흐름을 따른다고 해도 이전의 방법론을 절대로 간과할 수는 없다. 결국 전자는 후자의 반영이고, 새로움은 전통과 접목되어야 그 의미를 배가할 수 있기 때문이다. 요컨대, 이 책은 세잔 회화가 갖는 형식 배후의 의미를, 표면 뒤의 깊이를 읽어내려는 노력이다. 의미는 형식 없이 전달될 수 없고, 깊이는 표면이 있어야 무한無限으로 빠지지 않는다. 따라서 모더니즘 시기를 주도했던 형식주의를 짚고 넘어가지 않을 수 없고, 이후 강세로 부상한 의미론을 살펴볼 때도 형식주의와의 연관을 면밀히 살필 수밖에 없다. 양자 간의 팽팽한 긴장감과 종합적인 인식만이 균형 잡힌 시각을 가능하게 하기 때문이다.

일러두기

- 이 책에 사용된 도판의 명제는 작가명, 작품명, 재료, 작품 크기, 제작 연도, 소장처 순으로 표기했으며, 작품 크기의 단위는 센티미터다.
- 미술 작품의 크기는 세로×가로로 표기했다.
- 본문에서 지은이가 강조한 부분은 이탤릭체로 표기했다.
- 미술 작품은 〈 〉로 구분했으며 논문은 「 」로, 단행본은 『 』로 구분했다.

크리스테바와 멜랑콜리 미학

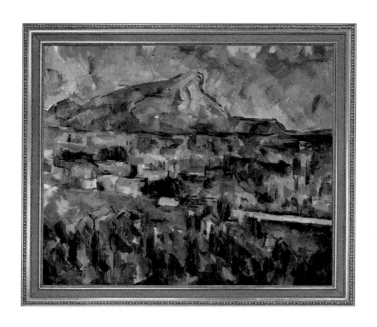

세잔의 특별한 초상화

세잔의 초상화에는 무엇인가 특별한 것이 있다. 그의 초상화는 다른 작가의 초상화들과 확연히 구별될 만큼 독특하다. 그러나 그 독특함은 작가가 스스로의 열정을 그림에 직접적으로 전이시키는 표현주의 작품과는 차이가 있다. 그리고 로렌스D. H. Lawrence가 '클리셰'cliché라 낮춰 불렀던 일상의 감상적 표현과도 다르다. 그래서 비평가들은 정신분석학적 시각에서 세잔 회화의 특이한 정서적 효과에 관심을 기울였다.

이 장에서는 어색한 형태와 이상한 색채 그리고 그것에서 발하는 슬픔이 세잔의 그림 전체에 배어 있음을 주목한다. 특히 세상과의 분리감과 무관심이 그의 회화를 관통하고 있다는 점도 놓칠 수 없다. 그런데 그 특정한 슬픔과 더불어 _그_의 회화는

힘과 빛으로 충만하니 신기하지 않은가. 이러한 슬픔을 어떻게 묘사할 수 있을까. 아울러 세잔의 초상화에는 극도로 억제된 표현과 심도 깊은 욕망이 혼합되어 나타난다. 이 역설은 또 어떻게 이해해야 할 것인가.

세잔의 초상화에서 두드러진 특징으로 나타나는 무관심이나 무표정은 보이는 그대로만 판단하면 안 된다. 세잔의 경우, 아무것도 나타나 있지 않다는 건 아무것도 없어서가 아니다. 이를테면, 양극의 심리를 동시에 느끼는 경우에는 어느 한쪽의 감정으로 드러낼 수 없다. 심정이 복잡한 사람이 대체로 더 무표정한 법이다. 오스트리아의 비평가 프리츠 노보트니Fritz Novotny 또한 세잔의 무관심, 또는 세계와의 단절은 애매함과 복잡성을 띤다고 하지 않았던가.[1]

엄밀하게 말해, 세잔의 완숙기 그림들에서 대부분의 사람들이 감지하는 불행과 연결된 슬픔은 세잔이 의도적으로 표현하려 했다고 보기 힘들다. 그것은 차라리 그가 자신의 그림에서 또는 그가 사물을 보는 방식에서 제거하려 했던 감정일 수 있다. 그렇지 않다면, 어떻게 그의 초상화에서 보이는 상실과 공허의 감각을 자아내는 마스크 같은 표현을 설명할 수 있을까. 감정적인 연결을 애써 막는 듯한 심리적 단절은 세잔의 풍경화에서 병풍처럼 방어하고 있는 듯한 바위들의 배열에서도 볼 수

있다. 또한 얇지만 투과할 수 없는 색채의 스크린 뒤에 장면을 구성하는 방식에서도 나타난다.

여기서 호기심이 발동한다. 낯선 논리를 접하면서 생기는 호기심이다. 그건 이제까지 그림이라는 것의 통념을 깨는 의외의 논리다. 세잔의 그림을 축약해 말하자면, 서로 소통할 수 없는 사람들을 그린 인물화, 먹지 못하는 과일을 표현한 정물화, 그리고 접근할 수 없는 장면을 보이는 풍경화라 할 수 있다. 이러한 세잔 회화의 특징을 단순히 표현이나 기술적인 문제로만 설명하기엔 뭔가 부족하다. 예술작품이란 작가의 삶이나 마음의 상태와 분리해서 생각할 수 없다. 물론 현대의 작품 중에는 의도적으로 이러한 내용을 덜어내는 것도 있으나, 이것도 실은 그 관계를 역설적으로 강조하는 셈이다. 세잔의 그림이 지닌 어색함과 불편함을 이해하기 위해서는 미술 영역의 설명만으로는 부족하다.

그림은 표현이 전부이지만 그것이 함유하는 의미를 곧이곧대로 드러내 보이지는 않는다. 미술작품은 작가의 사고와 정서로 이뤄진 커다란 빙산의 표면과도 같다. 표면에 보이는 것은 저변에 받치고 있는 덩어리의 존재를 확인시켜주는 시각적 증거인 셈이다. 덩어리의 실체를 누구도 이렇다 하게 '증명'해줄 수는 없지만 다양한 지적 잣대로 그 부피와 성분을 대략적으로 가늠해볼 수는 있다.

그러한 지적인 지침으로, 특히 주체성의 이론과 정신분석학이 요긴하다. 세잔의 그림에 나타난 일반적인 심리 양상을 멜랑콜리아의 '증상적 구조'symptomatic structure 라고 볼 때, 이에 대한 가장 적절한 이론이 정신분석학의 멜랑콜리아 담론이다. 현대에 와서 점점 더 부각되는 멜랑콜리아 담론은 이제까지 설명하기 힘들었던 세잔 회화의 빙산 덩어리를 더듬어보는 데 도움이 된다.

멜랑콜리아의 일상적 용어는 '우울'인데, 이에 대한 이론적 설명이 있다는 것이 참으로 다행이다. 사람은 누구나 우울할 수 있다. 그리고 우울은 예술과 직결되어 있다. 이 장은 특히 줄리아 크리스테바Julia Kristeva 의 시각을 참고해 세잔 회화의 미스터리를 풀어나가고자 한다. 크리스테바가 제시한 상징계와 멜랑콜리 예술가의 갈등관계 및 딜레마는 더 강조할 수 없을 정도로 중요하기 때문이다. 크리스테바가 세잔을 따로 언급한 것은 아니다. 그러나 세잔이 '멜랑콜리 예술가'임은 명확하다. 그의 우울 증상은 잘 알려져 있는 사실이고, 그의 작업이 이 심리 구조에 영향을 받았다는 것은 이미 많은 기록을 통해 확인할 수 있다.

크리스테바와 세잔을 연결시키는 시도는 여러 면에서 매력적이다. 우리는 세잔의 우울뿐 아니라 관객으로서 우리 자신의 근본적인 우울 심리를 미술작품에서 풀어볼 수 있기 때문이다. 따

라서 이 글은 세잔 회화의 표상적 특징과 멜랑콜리아의 심리적 특성 사이의 관계에 주안점을 둘 것이다.

우울한 작가 세잔은 작품 제작을 은신처로 삼았으며 이를 통해 자신의 심리적 증상과 분투했고 마침내 예술적으로 승화시켰다. 극심한 우울증이 세잔을 죽음으로 이끌지 않고 현대미술사의 위대한 스승으로 자리매김하게 한 것은 무엇인가. 조형적인 미적 표현이 어떻게 어두운 심리의 절망적 무게를 덜어낼 수 있었는가. 결국 그는 어떻게 우울 증상을 예술로 승화시킬 수 있었는가. 예술가든 일반인이든, 멜랑콜리 주체가 예술 창작으로 인해 자신의 심리 구조를 극복할 수 있다면 얼마나 다행스러운 일인가. 우리가 세잔을 다시 주목해야 할 또 다른 이유가 여기에 있다.

멜랑콜리 초상화

아내의 초상

그림은 마음의 기록이다. 우리는 그림을 통해 마음의 솔직한 내면을 들여다볼 수 있다. 더구나 초상화는 그리는 인물과 작가 사이의 관계를 반영할 수밖에 없다. 그렇다면 화가가 사랑하는 여인을 그릴 때는 어떠할까. 아무래도 작가 자신의 감정이 드러나게 될 것이다. 그런데 세잔의 경우는 좀 특이하다. 아내인 오

르탕스 피케Hortense Fiquet를 그리는 데 그렇게 홀대할 수가 없었다. 역대 유명 화가들이 자신의 연인이나 부인들을 많이 그렸는데 세잔만큼 냉정하게 그린 사람은 찾아보기 힘들다. 사랑하는 여인을 어떻게 이토록 무덤덤하게 대할 수 있었을까.

예를 들어 〈노란 의자에 앉은 세잔 부인〉그림 1을 보자. 이 초상화의 인물이 세잔에게 유일한 여인이었다는 것이 믿기지 않을 정도다. 관객들은 이 인물에게서 극도의 거리감과 무관심을 느낀다. 피케의 무표정한 얼굴은 그녀를 묘사했다기보다 그녀에 대한 세잔의 시선이 그러했다고 볼 수 있다. 사실, 그는 많은 모델들을 이런 무표정한 얼굴로 그렸기 때문에 피케가 본래 표정이 없다는 주장은 설득력이 떨어진다. 각별한 관계의 여인도 세잔의 초상화에서 볼 수 있는 특성에서 예외일 수 없었던 것이다.

이 그림에서 보는 이와 보여지는 이가 서로 대화할 수 없을 정도로 소원함이 느껴지는 건 왜일까. 더구나 안면에 비친 강한 빛이 얼굴을 흰색 분가루로 범벅이 된 마스크처럼 보이게 해 이러한 심적 단절은 더욱 고조된다. 작가와 모델이 부부관계고 이 여인이 작가에게 유일한 여인이었다는 것을 알고 볼 때, 이 그림을 그린 세잔의 심적 구조가 신기하지 않을 수 없다.[2]

성적 욕구의 대상이기도 한 아내를 대면하면서도, 자신의 감정을 노출하지 않으려는 화가의 고집스런 심적 억압은 피케의

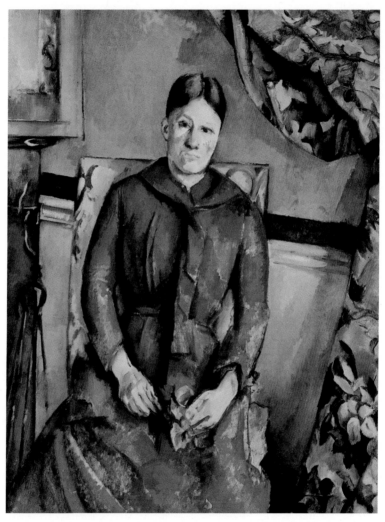

그림 1 〈노란 의자에 앉은 세잔 부인〉, 캔버스에 유채, 116.5×89.5, 1893~95, 메트로폴리탄 미술관, 뉴욕.

얇고 작은 입술이 굳게 닫혀 있는 것에 상응하는 듯하다. 여기서 화가가 대상을 '무관심하게 그린다'는 것이 어떤 것인지를 한번 생각해볼 만하다. 일단 관심이 있어서 선택한 대상인데도 불구하고 일부러 관심을 덜어낸다는 것은 일상적인 일이 아니기 때문이다.

다시 〈노란 의자에 앉은 세잔 부인〉그림1 으로 돌아오자. 메트로폴리탄 미술관에 소장된 이 그림은 세잔의 아내인 피케가 진홍색 드레스를 입고 있는 4개의 초상화들 중 하나다. 피케는 패턴이 있는 노란 천을 씌운 높은 의자에 앉아 있다. 의자에 기대어 있는 피케의 몸은 과격하게 왼쪽으로 기울어져 있는데, 마치 스펀지 인형같이 무력하게 공중에서 부유하는 듯하다. 급격한 경사로 넘어지는 것을 막는 것처럼, 피케의 눈은 기민하고 직선적이다. 우스꽝스러울 정도로 정확하게 나눈 머리 스타일도 균형을 잡는 데 한몫한다. 두 손을 모으고 의자에 곧게 앉아 있는데, 그 자세가 서 있는 것과 누워 있는 것 사이에서 엉거주춤하다.

나아가 〈세잔 부인의 초상〉그림2 과 〈노란 의자에 앉은 세잔 부인〉그림1 연작에서 인형 같은 머리, 무게감 없는 신체 그리고 얼굴에 나타난 완전한 침묵을 보라. 휴스턴 미술관의 초상화그림2 와 비슷한 시기에 그려진 오르세 미술관의 〈세잔 부인의 초상〉그림3 은 더 간단한 구성으로 가까운 거리에서 피케를 포착하고

있다. 빛바랜 푸른색을 전체 색조로 하여 가운데 가르마를 한 단순한 얼굴에 스펀지 같은 가벼운 신체, 무표정한 마스크 같은 얼굴 묘사는 휴스턴 미술관의 초상화와 같다.

또한 '노란 의자에 앉은 부인' 연작 중에서 시카고 아트인스티튜트의 초상화그림 4 의 무관심한 표정과 개인 소장인 그림그림 5 에서도 냉정한 느낌이 두드러진다. 여기에는 완고한 부친의 반대로 16년 동안이나 비밀리에 관계를 맺어왔고, 자신의 아들까지 낳아주었던 피케를 보는 세잔의 시각이 놀랍도록 소원하게, 즉 작가의 감정적 개입이 일체 배제된 상태로 표현되어 있다.[3] 가장 가까웠던 사람을 그린 그림이 이 정도일진대 다른 초상화들은 어떠했을지 능히 짐작할 수 있다.

세잔은 자신을 포함해 다른 어떤 모델보다도 피케를 많이 그렸다. 세잔의 전기작가 거슬 맥Gerstle Mack 은 이에 대해 이렇게 말한다.

초상화 모델을 선다는 것은 여간 고역스러운 일이 아니어서, 다른 사람들은 기껏해야 서너 점 정도의 초상화 모델을 서고 나면 체력이 바닥나게 마련인데, 세잔 자신과 그의 부인은 몇 번씩이나 모델을 서야 하는 고통을 참아냈다.[4]

비록 세잔의 전기에 부인 피케는 예술가의 '뮤즈'로 묘사되어

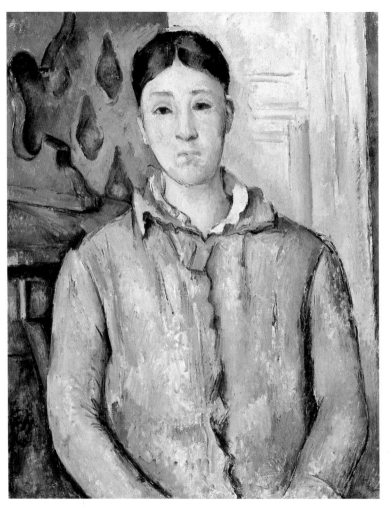

그림 2 〈세잔 부인의 초상〉, 캔버스에 유채, 74.1×61, 1888~90, 휴스턴 미술관, 휴스턴.

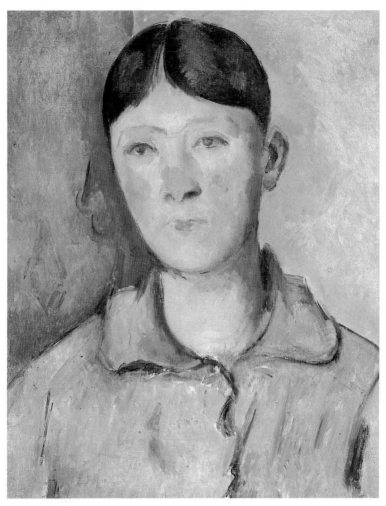

그림 3 〈세잔 부인의 초상〉, 캔버스에 유채, 46.5×38.4, 1888~90, 오르세 미술관, 파리.

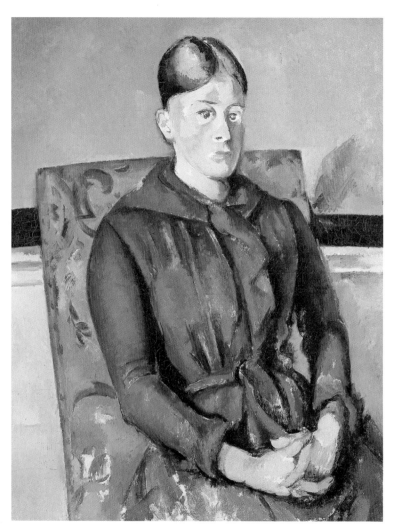

그림 4 〈노란 의자에 앉은 부인〉, 캔버스에 유채, 81×65, 1888~90, 시카고 아트인스티튜트, 시카고.

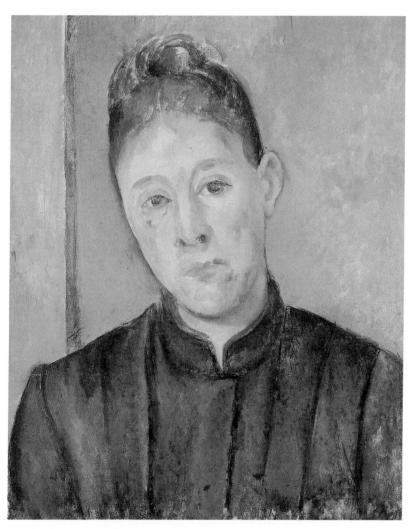

그림 5 〈세잔 부인의 초상〉, 캔버스에 유채, 46×38, 1885~86, 개인 소장.

있지 않지만, 피케는 세잔이 평생 그 누구보다 가장 오랫동안, 또한 가장 강렬하게 쳐다본 모델이었음이 분명하다.[5]

세잔의 초상화 중에서 가장 다수를 차지하는 피케의 초상은 최소 24점의 유화 초상화가 있고 드로잉을 포함하면 44점 정도 남아 있다. 가장 마지막은 1890년대 초의 초상이다. 어느 예술가의 작업에서든, 반복은 간과할 수 없는 부분이다. 세잔은 왜 피케를 반복해 그렸을까. 우리는 아내의 초상을 그리는 작업으로 끊임없이 돌아갔던 세잔을 생각하며 예술에서의 반복의 의미를 짚어봐야 한다. 정신분석학과 여성학 학자인 재클린 로즈 Jacqueline Rose는 예술에서의 반복을 설명하는데, 그는 반복이라는 형식은 주체가 갖는 '상실'의 인식과 연관되어 있다고 말한다. 거기에서 나오는 고뇌가 미적 쾌락의 잉여를 통해 가장假裝되는 것이 반복이라는 것이다.[6] 이는 세잔의 초상화들을 멜랑콜리아 담론과 연결시켜 이해하는 데 하나의 시발점이 되는 주장이라 할 수 있다.

'비인간적인' 인물 초상

세잔이 자신의 아내를 이처럼 무관심하고 소원하게 그린 것을 보면, 다른 인물의 초상화도 충분히 상상할 수 있다. 세잔 연구자들은 그의 초상화에서 보이는 표현의 공허함, 즉 무표현성과 무관심 그리고 거리감에 주목해왔다. 비평가들은 인물들의

마스크와 같은 표현, 또는 마스크 같은 얼굴의 비표현성에 대해, 인물들이 이렇듯 '비인간적'인 느낌을 풍기는 것은 그가 인간을 사물과 같이 취급한 결과라고 평가하곤 했다.[7] 왜 세잔은 모델들을 그토록 정적이고 따분한 방식으로 의자에 앉혀 두었을까? 베르나르 도리발Bernard Dorival이 묘사했듯이, 그는 왜 "사진관에서 취하는 바보 같은 포즈"를 요구했을까?[8] 세잔이 그의 모델들에게 그토록 차가운 전면façade을 부여해 그들의 내적 감정을 가리고, 관객이 그들에게 접근하는 것을 어렵게 만들었던 이유는 무엇인가?[9]

구체적으로 그의 그림들을 다시 살펴보자. 먼저 〈빅토르 쇼케의 초상〉그림 6을 보자. 이 그림은 세잔의 비교적 초기 그림이다. 이 그림에는 인상주의자들의 친구였고 일찍이 르누아르와 세잔의 가치를 알아보았던 빅토르 쇼케의 관상적인 특징들이 극도로 단순화되어 있다. 기하학적 구성이 벽의 과장된 패턴들로 인해 더욱 강조되어 있고, 색채가 밝아 앞으로 나와 보이는 카펫은 그림을 전경에서 통일되게 한다. 쇼케는 그의 거실에서, 그의 그림들과 뚜껑이 있는 책상 앞에 앉아 있다. 두 손은 모아져 있고, 다리는 꼰 상태로 안락의자에 기대어 있는데, 인물은 마치 퍼즐 조각들이 전체의 디자인에 끼워 맞춰지듯 색채의 치밀한 구성판에 잘 들어맞아 보인다. 미술사학자 마이어 샤피로Meyer Schapiro는 이 그림에 대해 "물감의 짜임새가 표현된 대상들

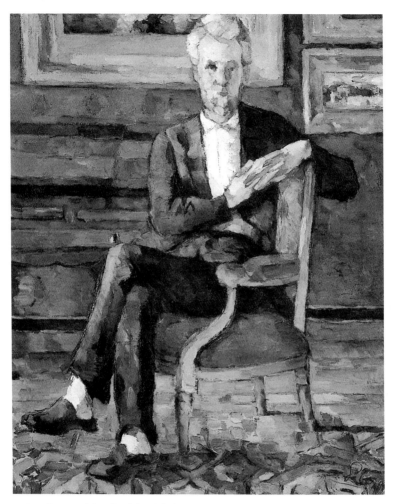

그림 6 〈빅토르 쇼케의 초상〉, 캔버스에 유채, 45.7×38.1, 1877, 콜럼버스 미술관, 오하이오.

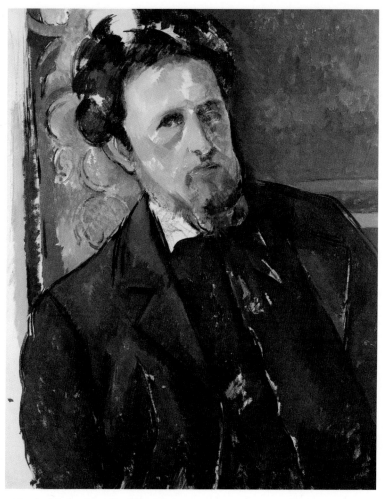

그림 7 〈조아킴 가스케의 초상〉, 캔버스에 유채, 65.5×54.4, 1896, 나로드니 갤러리, 프라하.

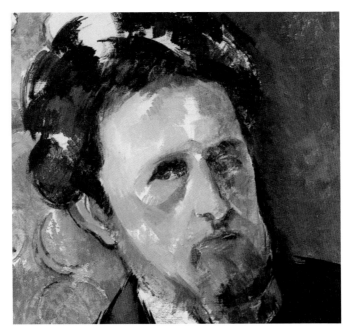

그림 8 〈조아킴 가스케의 초상〉의 부분도.

의 짜임새보다 더 두드러져 보이고, 색칠된 패턴이 사물들의 구
조보다 더 명백하다”고 묘사한 바 있다.

그렇다면 〈조아킴 가스케의 초상〉그림 7 은 어떠한가? 이 초상
화는 세잔의 최초 전기1921 를 썼던 시인 조아킴 가스케Joachim
Gasquet 의 상반신을 묘사하고 있다. 그는 어두운 회색 옷을 입고
대담하게 미완성된 액자 같은 것에 기대어 있는데, 그의 몸은
강한 대각선으로 그림을 가로질러 왼쪽으로 심하게 기울어져

있다. 몸의 대각선은 그의 코와 조끼의 이음새가 이루는 선에 의해 지탱되며, 이는 다시 그림의 내적 공간으로 후진하는 그의 어깨선과 대칭되며 균형을 이루고 있다.

초상화에서 가스케의 눈은 놀랍게도 같은 높이에 있지도 않다. 〈조아킴 가스케의 초상〉의 부분도그림 8에서 자세히 보이듯, 그의 찌르는 듯한 오른쪽 눈은 관객을 향해 있는 데 반해, 이보다 훨씬 낮게 자리잡은 왼쪽 눈은 그 모호한 불완전함으로 희미하게 사라진다. 캔버스상의 미완성된 부분들이 얇은 색채의 막을 통해 드러나면서, 이 초상화는 마치 세잔이 모델을 단시간에 스케치하는 방식으로 포착한 듯한 인상을 준다. 그러나 가스케 자신은 이 초상이 그려졌던 당시를 다음과 같이 회고한다. "나는 단지 다섯 번, 여섯 번밖에 앉지 않았다. … 한참 후에야 나는 그가 이 그림을 60번 이상 실행했음을 알게 되었다." 가스케는 세잔이 초상화를 그리는 통상적인 절차 중 하나는 모델이 떠난 후에 작업하는 것이었다고 술회한다.[10]

이와 같은 세잔의 독특한 습관은 사람들을 묘사할 때 모델의 명백한 신체적 외양에 미혹되지 않으려고 애썼던 작가의 고집스런 면모를 보여준다. 이 초상화의 모델로서, 가스케는 이 화가가 그의 내적 존재를 기습적으로 취해 표현했다고 느꼈다. 눈의 왜곡과 전체 구성에서 머리 위쪽 부분의 미완성 등과 같이 인물의 '비인간적인' 처리에도 불구하고, 이 그림이 보여주는 심오하고

강도 높은 표현은 무엇인가. 가스케가 묘사했듯이 왜 세잔은 그의 "가장 아름다운" 캔버스들에서 "인간적인 부드러움을 가리고 명백하게 눈에 거슬리고 거친 표현"을 해야 했던 것일까. 이 그림에는 강한 부정과 거부의 제스처가 있다. D. H. 로렌스가 묘사했듯, 세잔은 인습적인 클리셰를 "틈새와 간격을 통해 무無로 사라지도록 한 것이다."[11]

한편, 〈앙브루아즈 볼라르의 초상〉그림 9은 세잔의 중요한 후기 초상화 중 하나다. 세잔의 작품을 일반인들에게 널리 알리는 데 기여한 저명한 미술 컬렉터 볼라르의 초상이다. 이 그림은 모델에게 "사과처럼 가만히 앉아 있으라"는 작가의 유별난 요구로 더욱 잘 알려진 초상화다. '고문'에 가까운 115차례에 걸친 실행 후에도, 작가는 이 초상화를 미완성으로 남겨 두었다.[12]

이 초상화에서 볼라르는 다리를 포개고 신문을 잡은 손을 무릎에서 모으고 있다. 이 인물의 얼굴에 나타난 무관심과 공허함은 세잔의 초상화 중에서도 절정을 이룬다. 미술사학자 테오도르 레프Theodore Reff가 묘사했듯이 볼라르의 얼굴은 "단일하게 무표정하고" 강한 윤곽선으로 구획된 머리와 수염에서 분리되어 있다. 레프는 다음과 같이 쓴다. "이것은 문자 그대로 하나의 마스크고 볼라르의 다채롭고 재능 있는 인성에 대해서는 거의 아무것도 나타내지 않는다."[13]

무엇보다 볼라르의 눈이 이 초상화에서 가장 특징적이다. 그

그림 9 〈앙브루아즈 볼라르의 초상〉, 캔버스에 유채, 100×81, 1899, 프티팔레 미술관, 파리.

눈의 매력은 화가의 정교한 기술이나 빛의 효과 때문이 아니고 오히려 형편없이 취급되었다는 사실에서 기인한다. 그 눈은 심지어 어디에 눈동자가 있는지조차 확인하기 어렵다. 비록 세잔이 종종 인물의 눈을 자세하게 묘사하지 않은 것이 사실이나, 이 초상화에서 보이는 볼라르의 눈보다 덜 묘사된 눈은 찾기 힘들 정도다. 볼라르의 눈이 보여주는 이 공허감은 오로지 세잔이 같은 시기에 그렸던 〈해골의 피라미드〉그림 10에서 묘사한 눈 구덩이에 조응할 뿐이다. 이렇듯 세잔이 그린 초상화 속의 인물은 마스크에 가까운 안색을 띠고 거의 인형과 같은 경직성을 보여준다(파블로 피카소Pablo Picasso도 이른바 '세잔 시기'Cézanne's period가 있어 이러한 인물의 무표정을 집약하여 마스크처럼 그린 적이 있다. 잘 알려진 그의 〈거트루드 스타인의 초상〉그림 11도 이 시기의 작품이다). 세잔 초상화의 이러한 특징, '삶에 대한 무관심'이나 '인간으로부터의 소원함'은 이미 당시 비평가들의 주목을 끌었다. 노보트니는 세잔의 그림이 보여주는 중요한 특징으로 '기분 또는 분위기독일어로 Stimmung의 결여'를 강조한다.[14] 다른 화가들은 일부러 작품에 '기분과 분위기'를 부여하려 하건만 세잔은 자신의 초상화에서 애써 이러한 특징을 없애고자 했다. 왜 그랬을까?

잠시 정신분석학을 참고할 때, 이 이론이 설명하는 멜랑콜리아의 심리적 구조에는 '비워내는'evacuating 메커니즘이 있다. 세

잔이 초상화을 그릴 때 일상과 같은 자연스런 기분이나 인간적인 분위기를 일부러 비워내려 했다는 점은 이와 무관하지 않다. 한편, 어떤 미술 비평가들은 세잔 초상화의 '무표현성'을 이와 대조적으로 해석하기도 한다. 이들은 세잔의 그림이 보여주는 차가운 전면이 오히려 인간에 대한 세잔의 욕망을 드러낸다는 사실에 주목한다. 이를테면 샤피로는 세잔 초상화의 무표현성이 '정물과 풍경의 영향을 능가한다'고 말했다.[15]

화가와 대상 사이의 감정적인 연계를 배제하려는 시도는 세잔 초상화의 전반적인 특징이지만 작업의 시기가 후기로 갈수록 심화된다고 할 수 있다. 특히 그러한 감정적 분리는 어둡고 가라앉은 분위기가 두드러지는 1890년대의 후기 초상화들에서 인물의 고독감과 공허감을 강화시킨다. 그것은 이 초상화들에서 특징적으로 나타나는 고립적이고 정적인 배경뿐 아니라 모델들이 표현되는 방식과 초상화 자체의 분위기 때문에 더욱 그러하다. 미술사학자 커트 바트Kurt Badt가 지적하듯, 빈 방에 사람들을 격리시키는 방식은 세잔의 후기 초상화에서 더 두드러진다. 바트는 "외로운 사람들은 쓸쓸한 방에서 보여지며", 그들은 "군중의 활기차고 시끄러운 활동으로부터 멀리 떨어져 있다"고 말했다.[16]

우리는 세잔의 초상화에서, 관객이 그림 속 인물과 정서적으로 관련을 맺으려는 일상적인 습관을 단호히 거부하는 그의 제

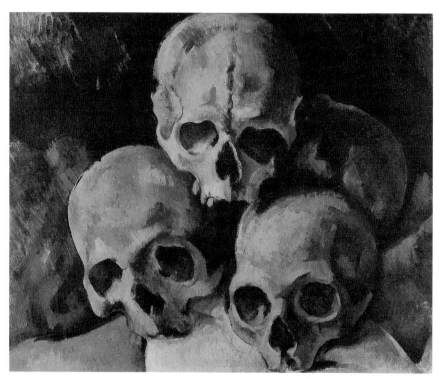

그림 10 〈해골의 피라미드〉, 캔버스에 유채, 39×46.5, 1898~1900, 개인 소장.

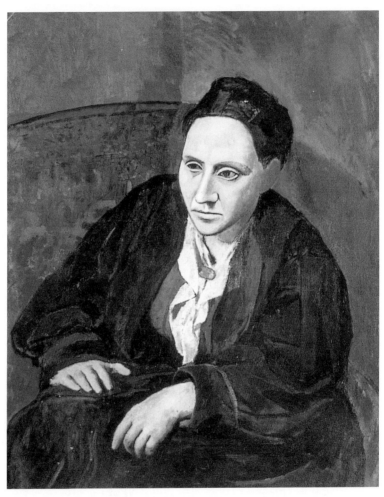

그림 11 파블로 피카소, 〈거트루드 스타인의 초상〉, 캔버스에 유채, 100×81.3, 1906,
메트로폴리탄 미술관, 뉴욕.

스처를 읽을 수 있고, 이를 통해 세잔 자신이 모델과 그토록 근본적인 분리를 꾀한 의도를 포착할 수 있다. 그러한 초상화들 중에서, 먼저 〈귀스타브 제프루아의 초상〉그림 12 을 살펴보자. 귀스타브 제프루아Gustave Geffroy 는 세잔의 예술이 얼마나 위대한지를 처음으로 인식한 비평가다. 이 그림은 정교하고 기하학적으로 구성된 서재가 배경이다. 얼어붙은 듯 경직된 포즈로 자신의 일에 몰두하고 있는 제프루아는 수동적이고 억제되어 있는 모습이다. 샤피로가 "인물 뒤에 꽂혀 있는 책들은 복잡하게 배열되어 앞으로 튀어나오거나 들어가 있고, 또한 책장의 칸마다 다른 경사로 꽂혀 있어 인물보다 더 인간적으로 보인다"고 한 이야기가 그럴듯하다.[17]

이제 〈묵주를 가진 늙은 여인〉그림 13 을 보자. 세잔의 전기 기록에 따르면 이 노파는 신앙을 잃은 수녀로 70세의 나이에 사다리를 타고 수녀원의 담을 넘어 파계했다고 한다. 세잔은 짐승처럼 배회하는 이 노쇠한 여인을 선의로 받아들여 일꾼으로 삼았고, 이 초상화의 포즈를 취하게 했다. 그러나 교활한 노파는 세잔의 냅킨과 이불감 등을 훔쳐서는 이를 잘게 나눠 다시 그에게 그림붓을 닦는 걸레로 되팔았다. 세잔은 이런 노파의 행동을 자비로 눈감아주고 그녀를 계속 데리고 있었다고 한다. 초상화에서 표현된 노파는 극도로 경직되어 있고 고집스럽게 저항하는 듯 보인다. 산전수전 다 겪고 난 뒤 삶의 희망이라곤 찾아볼 수

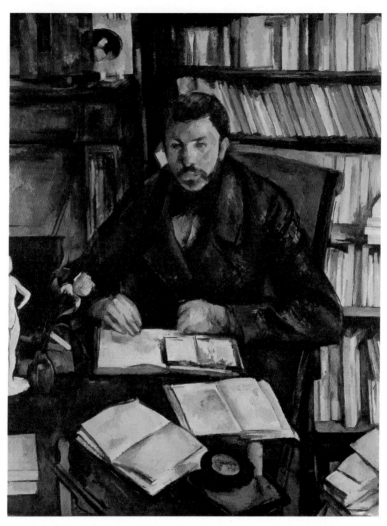

그림 12 〈귀스타브 제프루아의 초상〉, 캔버스에 유채, 110×89, 1895~96, 오르세 미술관, 파리.

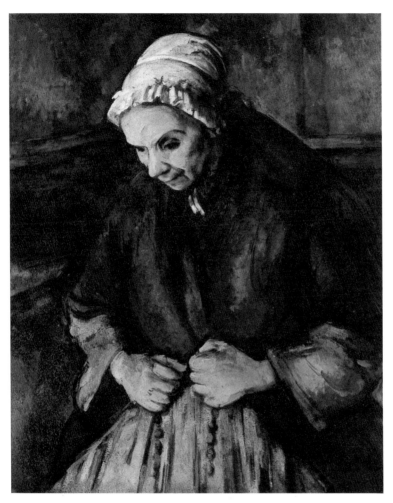

그림 13 〈묵주를 가진 늙은 여인〉, 캔버스에 유채, 80.6×65.5, 1895~96, 내셔널 갤러리, 런던.

없는 늙은 여인의 공허한 눈과 거친 손을 보면 만감이 교차한
다.[18]

요컨대, 세잔의 1890년대 초상화에서는 상실감과 분리감이
무관심한 얼굴로 집약되어 표현되는데, 노보트니는 이런 인물
의 무표정성과 무관심의 특성을 "비생동감"이라고 불렀다. 그
러나 바트는 노보트니의 견해를 비판하면서, 세잔의 인물이 무
감각성을 띠는 것은 인간들의 고질적인 외적 관습들 아래 감추
어져 있는 "인간의 내적 상태"를 나타내는 "진실된 표현"이라
고 강조했다.

여기서 이 "진실된 표현"이란 "전혀 표현이 아닌 것"이라는
점이 흥미롭다. 바트는 또한 그림 속 인물들의 무표정성과 무관
심은 생동감이 없다기보다 사물의 존재가 "자기-보존"의 상태
로 드러난 것이라고 주장한다.[19] 이 말은 자기 안에 충실하고 외
부적 과시를 최소화한다는 뜻으로 이해할 수 있으며, 내실 있게
꽉 찬 사과의 조용한 존재감과 같은 것이라고 말할 수 있다. 요
컨대, 바트는 이들의 무표정성을 일상의 관습 아래 감춰진 진실
된 표현으로 보는 것이다. 바트의 주장은 외면의 현상만을 주
목한 노보트니에 비해 세잔 회화의 근본을 꿰뚫었다고 평가되
었다.

멜랑콜리 도상과 미술사의 전통

✦ 멜랑콜리 포즈

세잔의 후기 초상화는 바로크 미술, 특히 렘브란트를 상기시키는 엄숙함과 신비, 어둡고 번뜩이는 정신성의 깊이를 지닌다. 그러한 작품들로는 〈커피 주전자와 여인〉그림 14, 〈귀스타브 제프루아의 초상〉그림 12, 〈조아킴 가스케의 초상〉그림 7, 〈앙리 가스케의 초상〉1896, 〈묵주를 가진 늙은 여인〉그림 13, 〈젊은 이탈리아 소녀〉그림 15, 그리고 〈독서하는 사람〉1896 등이 있다. 세잔의 이러한 작품들은 가라앉은 색채와 심각하고 슬픈 이미지들이 모델들의 무표정한 외관을 통해 심오한 심리적인 내용을 드러낸다고 평가받는다.[20]

세잔은 초상화를 그릴 때 모델들로 하여금 주로 팔을 끼거나, 손을 겹치고 있거나, 다리를 꼬거나, 머리를 한 팔로 받치는 포즈를 취하도록 했다. 특히 모델이 팔로 머리를 괴고 팔꿈치에 힘을 의지하는 자세는 도상적으로 '멜랑콜리 포즈'의 전형이라고 할 수 있다.[21] 세잔이 이 포즈에 매료되었던 사실은 그가 많은 작품에서 이 포즈를 활용했다는 것에서 확인할 수 있다. 레프는 이 포즈가 〈목가적 풍경〉그림 16에서 "어두운 중심의 인물"로 등장한 화가 자신에게서, 그리고 〈성 안토니의 유혹〉그림 17에서는 그림의 주제와 분리되어 있는 듯한 "무거운 누드"에서 나타난다고 제시했다.[22] 세잔의 초상화, 특히 1890년대의 그림들에서 보

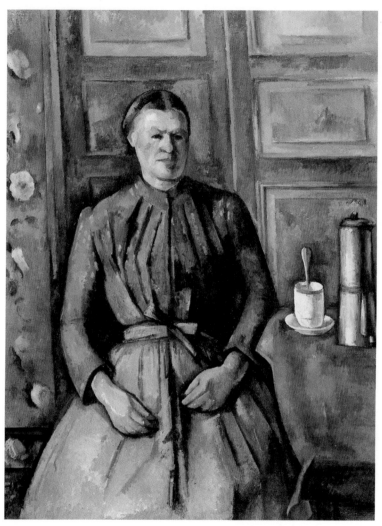

그림 14 〈커피 주전자와 여인〉, 캔버스에 유채, 130.5×96.5, c.1895, 오르세 미술관, 파리.

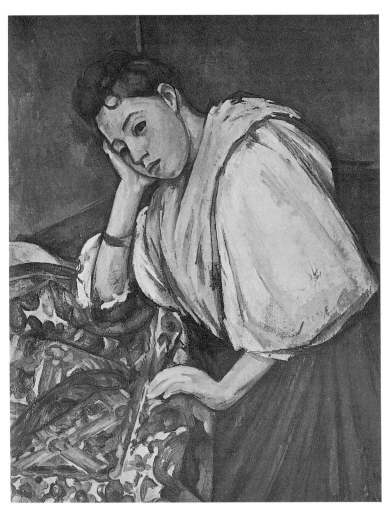

그림 15 〈젊은 이탈리아 소녀〉, 캔버스에 유채, 92×73, 1900, 개인 소장.

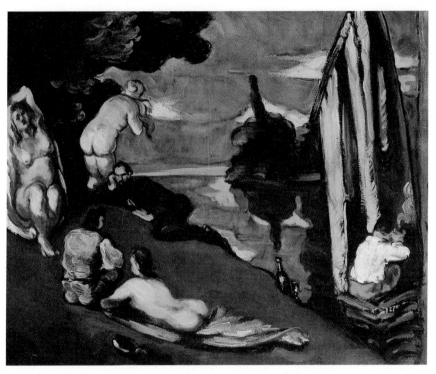

그림 16 〈목가적 풍경〉, 캔버스에 유채, 65×81, 1870, 오르세 미술관, 파리.

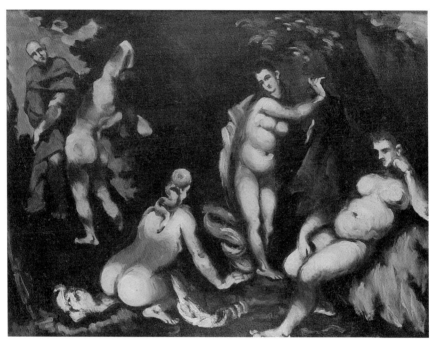

그림 17 〈성 안토니의 유혹〉, 캔버스에 유채, 54×73, c.1870, 뷔를레 컬렉션, 취리히.

이는 엄숙하고 완고한 특징은 개인적인 의심과 절망뿐 아니라 19세기 말 무신론적인 경향이 팽배했던 유럽의 문화적인 맥락에서도 이해될 수 있다.

멜랑콜리아가 보는 삶은 공허하다. 세잔의 작품에는 이러한 삶의 사색이 그림 전체에 배어 있다. 그러나 드물게도, 허무를 나타내는 해골과 같이 관습적이고 명백한 상징들도 함께 보인다. 그 한 예로, 죽음을 사색하는 젊은이라는 전통적 주제를 다룬 〈해골과 소년〉그림 18 이 있다. 그러나 대부분의 경우는 삶의 허무를 쉽게 연상시키는 상징 없이, 단지 손으로 머리를 받치고 있는 멜랑콜리 포즈만으로 효과적으로 전달했다고 할 수 있다. 건강한 젊은 여인의 멜랑콜리한 순간이 나른하게 표현되어 있는 〈젊은 이탈리아 소녀〉그림15 를 비롯해 이 포즈는 〈빨간 조끼의 소년〉그림 19, 〈담배 피우는 사람〉그림 20, 그리고 〈휴식을 취하는 소년〉그림21 등에서도 볼 수 있다. 이 포즈는 세잔의 작품에서 1870년대와 1880년대의 인상주의 및 구성주의 시기 이후에 자주 등장한다.[23] 그런데 멜랑콜리 포즈는 사실 세잔의 발명이 아니다. 이것은 미술사적으로 오랜 전통이 있는 도상이기에 그 사적 의미를 고찰해야 한다.

✤ 멜랑콜리의 미술사적 연원

2006년 여름, 프랑스의 그랑팔레에서 시작해 독일로 순회한

그림 18 〈해골과 소년〉, 캔버스에 유채, 130.2×97.3, 1896~98, 반즈 재단, 펜실베이니아.

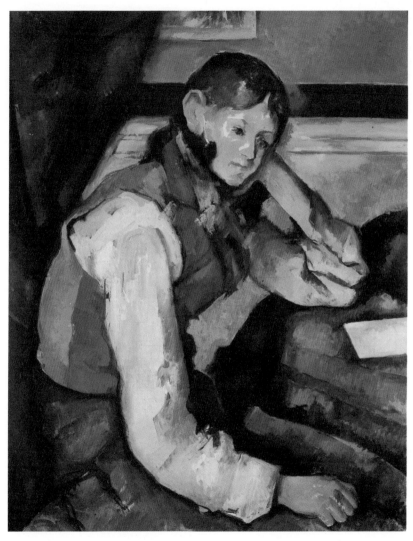

그림 19 〈빨간 조끼의 소년〉, 캔버스에 유채, 79×64, 1889~90, 뷔를레 컬렉션, 취리히.

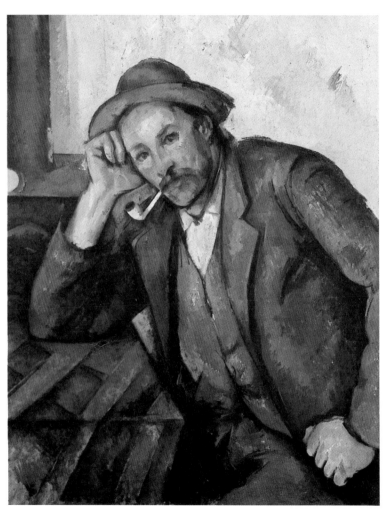

그림 20 〈담배 피우는 사람〉, 캔버스에 유채, 92.5×73.5, 1891~92, 슈태티쉐 쿤스트할레, 만하임.

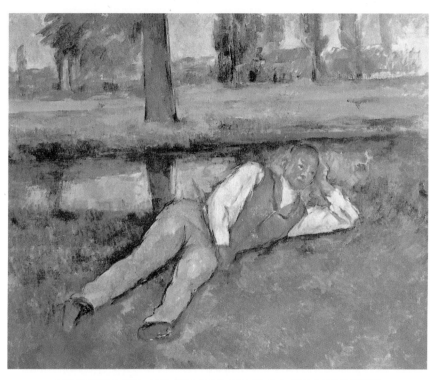

그림 21 〈휴식을 취하는 소년〉, 캔버스에 유채, 1882~87, 54.4×65.5, 아르망해머 컬렉션, 로스앤젤레스.

대규모 전시 〈멜랑콜리〉melancholie 가 열렸다. 2,000년 동안 멜랑콜리는 유럽 미술에서 모든 위대한 창작의 지적 근거로 인식되어왔는데, '미술에서의 천재와 광기'라는 부제가 붙은 이 전시는 고대부터 오늘날의 디지털 이미지에 이르기까지 멜랑콜리의 역사적 발전을 추적하고 있어 학술적인 흥미를 자극한다. 회화, 조각, 프린트, 사진, 그리고 비디오 미술을 망라하는 300점의 명작들이 전시되었다.

전시의 파노라마는 고대 최초의 표상에서 시작해 중세 패널화 그리고 알브레히트 뒤러Albrecht Dürer 를 비롯, 르네상스 시기에 나타난 멜랑콜리의 다양한 표상을 보여준다. 미술사에서 지속된 회화의 여정은 멜랑콜리가 얼마나 끊임없이 재발명되었는가를 드러낸다. 이는 시간의 일시성을 인식한 바로크, 예민한 심리를 포착한 로코코, 그리움의 정서를 담은 낭만주의 등으로 변형되었다. 전시의 한 부분은 19세기 후반에 진행된 멜랑콜리에 대한 과학적 탐구의 내용을 살펴보는데, 멜랑콜리를 광기와 천재 사이에 위치한 현상으로 조망한다. 전시의 마지막 초점은 '모더니즘의 멜랑콜리'인데, 뭉크Edvard Munch, 그뢰즈Jean-Baptiste Greuze, 딕스Otto Dix, 베크만Max Beckman 등과 더불어, 키퍼Anselm Kiefer 와 폴케Sigmar Polke 등의 연금술 회화들이 선정되었다.

서양미술사의 전통에서, 손으로 머리를 지탱하는 멜랑콜리 포즈의 전형은 르네상스 시기 뒤러의 〈멜랑콜리아 I〉그림 22 에

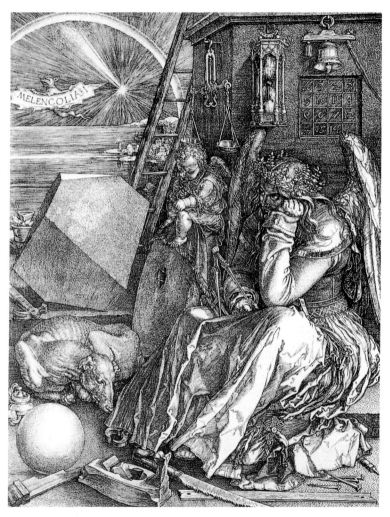

그림 22 알브레히트 뒤러, 〈멜랑콜리아 I〉, 판화, 24×18.6, 1514, 브루클린 미술관, 브루클린.

서 찾을 수 있다. 그래서 멜랑콜리아의 위상과 그 특성을 파악하기 위해서는 먼저 이 초기 도상을 살펴봐야 한다.

〈멜랑콜리아 I〉에서 날개 달린 여인은 생각에 깊이 잠긴 채계단에 낮게 앉아 있는데 불만족스럽고 거의 얼어붙은 모습이다. 독일의 미술사가 뵐플린Heinrich Wölfflin 은 "그녀는 당분간 일어나려고 하지 않는 듯하고 그녀의 눈은 방황할 뿐이다"라고 묘사했다. 에르빈 파노프스키Erwin Panofsky 또한 "그녀는 자신의 비활동성과 무기력함에도 불구하고 혼란 속에서 사색하는 존재"인데 "초의식적으로 깨어 있는 듯 보인다"고 말했다. 파노프스키는 이 인물의 비활동성을 일의 무의미성으로, 그녀의 무기력함을 사고에 침잠한 탓으로 돌린다.[24]

파노프스키가 지적하듯이, 열심히 무언가를 적으며 분투하는 푸토putto 의 노력은 완숙하고 학식 있는 멜랑콜리아의 비활동성과 대조된다.[25] 멜랑콜리아에 대해 의미의 상실이나 허무감을 이야기하는 것은 자연의 비밀 또는 궁극적인 지혜와 비교되는 인간 지식에 대한 근본적인 회의와 통한다.[26]

인간적으로 미화된 멜랑콜리아의 배후에는 르네상스 시기의 신플라토닉적인 개념이 숨어 있는데, 이는 1489년 마르실리오 피치노Marsilio Ficino 의 『삶에 대한 세 권의 책』De Vita libri tres 에서 제시되었다. 파노프스키와 뵐플린은 뒤러의 작품이 피치노의 저술에 근거한다고 밝히면서, 그의 작품이 "예술에서 뛰어난 모

든 사람들남자들은 멜랑콜릭들이었다"는 피치노의 주장과 잘 맞는다고 주장했다.[27] 전통적으로 멜랑콜리와 토성saturn은 밀접하게 연관되었기에 '토성적인'이라는 말은 멜랑콜리와 거의 동의어로 인식되었다. 뒤러의 작품을 설명하는 이론가들은 특히 이를 강조했다. 이들은 뒤러가 활동하던 시기에는 멜랑콜리가 병리적인 증상이라기보다, 신체 유동액에 따르는 인간의 네 가지 기질 중 하나로 인식되었다는 데 주목했다. 인간의 기질은 낙원에서 추방되기 전에는 평정 상태였으나, 추방된 이후에는 네 기질 즉, 성마른choleric, 침착한phlegmatic, 낙천적sanguine 그리고 멜랑콜리melancholy로 나뉘게 된다.[28]

뒤러의 〈멜랑콜리아 I〉에서 고려해야 할 또 한 가지는 뒤러와 그의 어머니와의 관계다. 몇몇 학자는 멜랑콜리 인물의 머리 위에 있는 소위 마법의 사각형이 뒤러의 어머니가 사망한 날짜를 가리킨다고 보았다. 미술사학자 페리M. P. Perry는 이 판화가 "전적으로 뒤러의 어머니에 대한 헌정"이라고 강하게 주장했다.[29] 어머니의 상실이라는 주제와 이 그림이 뒤러의 정신적인 자화상이라는 파노프스키의 주장을 고려하면서,[30] 이 판화를 정신분석학적인 측면에서 보면 남성 주체가 갖는 모성의 상실에 대한 '불완전한 애도'라고 분석할 수 있다. 그것은 아들의 입장에서 보았을 때, 그의 상징체계에서 '부재'로 나타나는 모성의 성을 내면화하는 과정으로 볼 수 있는 것이다. 또 다른 시각에서

는 판화의 인물이 남자가 아닌 여성임에 주목한다. 이것은 크리스테바가 '우울한 성'이라고 묘사한 여성성과 멜랑콜리아 사이의 운명적인 관계를 나타낸다고도 가정할 수 있다.

✤ 멜랑콜리의 현대적 변용

전통적으로 멜랑콜리의 심상을 나타내는 데는 관습적인 상징_{뒤러의 판화에 등장하는 개나 박쥐와 같은}이나 일화적 내용_{뒤러의 경우 모친의 죽음}을 활용하곤 했다. 그런데 세잔의 후기 초상화 대부분은 멜랑콜리하긴 하나, 이러한 특징이 없다. 그럼에도 불구하고 그들은 일련의 멜랑콜리 포즈, 무표정한 인물들의 고립감과 분리감, 더불어 색채의 기호학적 영역_{특히 푸른색을 통한 거리와 깊이의 표현}등 표현의 여러 미적 수단을 통해 뒤러가 거의 4세기 전에 단지 형태적으로 포착했던 멜랑콜리의 속성을 심화, 발전시켰다고 할 수 있다.

특히 세잔의 초상화들은 부수적인 상징적 사물들을 배제하고 색채가 의미할 수 있는 능력을 확장시키면서 멜랑콜리의 일반화되고 추상화된 개념에 도달한다. 뒤러의 작품에서 드러나는 상실감이 부분적으로는 모친의 죽음이라는 작가의 개인적인 경험과 연관된다면, 세잔의 후기 초상화에서 보여지는 멜랑콜리는 내러티브나 구체적 사건과 연관되어 있지 않다. 다시 말해, 세잔의 작품에서는 상실과 슬픔이 특정하지 않다는 뜻이다.

그런데 상실의 고통이 어떤 구체적인 이유도 없이 엄습해 올수 있는가? 개인적으로나 일화적으로 경험되는 상실이 아닌, 주체로서 갖는 근본적인 상실을 상정할 수 있는가 말이다. 이러한의문을 주체성의 이론과 정신분석학에 던져보면, 주체가 언어체계에 돌입할 때 주체와 '물자체'the Thing 사이의 근원적 관계에서 경험하는 상실이 존재하고, 이것이 주체와 계속적인 연관성을 갖는다고 말할 수 있다. 이렇게 보면 세잔의 후기 초상화는 그림을 보는 주체에게 이러한 오래전의 근본 상실로 회귀하게 하는 미적 촉발이 된다고 볼 수 있다.

정신분석학의 멜랑콜리 이론에서 가장 핵심적인 것은 이러한주체의 근본 상실과 언어의 갈등적 관계다. 여기서 표현할 수없는 영역과 직결되는 멜랑콜리 심리구조가 가진 언어상의 맹점에 주목해야 한다. 이 맹점이 위에서 내가 '물자체'라고 번역한 'the Thing'과 통하는 부분이다. 라캉에 의해 규정된 이 개념은 상징화될 수 없는, 즉 상징을 넘어서는 미지의 변수라고 할수 있는데, 칸트의 '그 자체로서의 사물'thing-in-itself의 개념과도유사하다. 이는 완전히 언어체계 밖에 있으며, 언어가 드러낼수 있는 무의식의 영역에서도 벗어나 존재하는 것이다.[31]

정신분석학 이론에서 이야기하는 상실은 이렇듯 주체의 심리구조와 연관된 언어의 문제다. 멜랑콜리를 연구하는 이유는 사실 언어에 대한 관심 때문이다. 무엇을 나타내지 못한다는 사실

은 그 '무엇' 자체보다 이를 나타내는 표현기제에 문제가 있을 수도 있다는 점을 염두에 두어야 한다. 기존의 언어가 가진 한계로 인해 무의미의 영역으로 넘겨버린 내용과 의미는 보다 섬세하고 심화된 방식으로 표면에 드러날 수 있는 것이다. 여기서 언어가 나타내기 가장 어렵다는 부분, 그래서 칸트와 라캉이 새로운 용어를 만들어낼 수밖에 없었던 부분이 멜랑콜리와 연관된다. 나타낼 수 없기에 아예 없는 것으로 간주되곤 했던 것이 주체의 근본적 상실이기 때문이다.

그러므로 이러한 주체의 근본적 상실감을 촉발시키거나 드러낼 수 있는 문학이나 미술작품을 만날 때 우리는 경이로울 수밖에 없다. 그런데 이 경이는 기쁘고 즐거운 것이 아닌, 대체로 슬픔과 허무를 수반한다. 때로 표현할 수 없는 근본적 슬픔은 눈물을 자아내기도 한다. 그러나 그럼에도 불구하고 무의미의 영역에 갇혀 있던 상실과 고립이 예술적 방식으로 그 표현이 해방될 수 있다면 멜랑콜리는 비로소 승화로 연결될 수 있다. 크리스테바가 '멜랑콜리 예술가'라고 부른 미술가, 문학가들의 공통점이 바로 그것이다.

그렇듯 갇혀 있던 의미들이 그림의 표면에서 드러나는 것은 세잔의 경우, 인물들의 고립되고 분리된 상태에서도 나타나고, 조심스럽게 고안된 자세와 미완성된 색면 구성으로 인해 이미지의 경계선적 상태가 강조되는 데에서도 드러난다. 또한 수수

께끼 같은 모델들의 시선이 그들과 관객 사이에 관습적으로 형성되는 심적 관계를 방해함으로써도 나타난다. 그리고 무엇보다 중요하게, 색채의 기호적 공명과 진동을 통해 형태 묘사에서 담지 못하는 의미의 잔여가 표현되거나 출현하기도 한다.

공허를 채우는 색채: 푸른색

세잔의 초상화에 등장하는 인물들은 하나같이 엄숙하고 자기 안에 침잠해 있다. 중요한 것은, 그럼에도 그들이 스스로의 욕망을 완전히 버린 것처럼 보이지 않는다는 사실이다. 가장 어두운 순간조차, 그들은 무無로, 또는 깜깜한 절망으로 빠지지 않고, 종종 푸른색이란 색채의 공명이 만들어내는 위안으로 아스라이 둘러싸여 있다.

〈묵주를 가진 늙은 여인〉그림 13을 보자. 이 그림의 주된 색인 회색빛이 감도는 어두운 푸른색은 아무런 희망도 없이 가라앉은 이미지를 그 어두운 무의미성으로 빠져들지 않게 한다. 일종의 기호학적 보호망처럼 견고하게 부여잡고 있다. 이러한 단호한 미적 의지는 전체 그림에 스며들어 있는 깊고 견고한 푸른색에서 발산되는데, 이것은 묵주가 유일한 희망인 양 결사적으로 붙잡고 있는 노파의 가엾도록 고부라진 손과 형태적으로 상응한다. 이 그림 저변에 깔린 푸른색은 절대적인 무신론과 절망적

인 신앙의 경계에서 안간힘을 쓰는 주체의 불안정한 상태를 견고히 지탱하고 있다.

바트가 밝혔듯이 세잔의 푸른색은 미술사에서 전통적으로 거리를 표현하던 기능을 가장 완숙하게 발현시켰으며, 동시에 크리스테바가 제시하고 미술사학자 그리젤다 폴록Griselda Pollock이 강조했던 푸른색이 갖는 '탈중심화 효과'decentering effect를 실현하는 데 기여했다고 할 수 있다. 이는 주체가 하나의 "고정된 시각적 '나'"the fixed, specular 'I'로 형성되기 전의 근원적 순간을 경험하게 하는 효과를 말한다. 폴록을 인용해보자.

푸른색은 이중적인 업무를 수행한다. 그것은 그림의 상상적 공간을 채우면서, 또는 특정한 본체로서 주체-객체의 대립, 정체성의 위상들, 경계선의 해체를 허용한다. 그러나 또한 그것은 말로는 거의 규명하지 못하는 욕망의 얇은, 채색된 연무mist를 확장시키는 거리감을 창조하거나 유지시키면서 뒤로 후진한다.[32]

크리스테바는 색채를 통한 서구 회화의 해방이 조토Giotto에서 시작해 마티스, 로스코, 몬드리안으로 이어지는 현대의 색채 회화로 연결되었다고 지적하면서, 세잔을 그 중간에 위치시켰다.[33] 예를 들어, 세잔의 〈푸른 작업복의 농부〉그림 23에 사용된

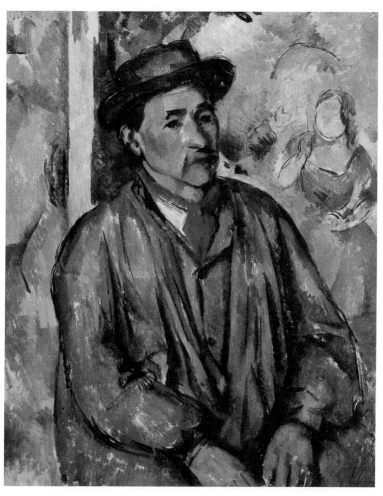

그림 23 〈푸른 작업복의 농부〉, 캔버스에 유채, 81 ×65, 1892/1897, 킴벨 미술관, 텍사스.

시원스런 프러시안블루를 보면, 크리스테바와 폴록이 왜 각별히 푸른색을 칭송했는지 눈으로 짐작할 수 있다. 이 그림에 사용된 푸른 색조는 재현을 넘어선 독자적인 색채 영역을 유감없이 나타내는데, 공기가 함유된 듯 풍성한 질감을 통해 멜랑콜리의 고립감과 분리감을 전복시켜 표현상의 미적 승화에 도달하고 있다고 볼 수 있다.

세잔의 작업에 내재한 멜랑콜리 구조는 의미의 상실을 가져온다기보다 표상의 의미 구조를 확장시켰다고 할 수 있다. 그것은 언어의 주위를, 또 상실과 욕망의 주위를 맴돈다. 관객은 미스터리로서가 아니라 감각적으로, 세잔의 "열망하는" 푸른색을 본다. 그리하여 우리는 그의 푸른색이 생빅투아르 산과 그 위의 하늘을 둘러싸는 시각적 효과를 확인하게 된다. 특히 〈생빅투아르 산〉그림 24과, 정원사 발리에를 그린 작품들 중 마지막 유화작품인 〈발리에의 초상〉그림 25은 후진하는 푸른색이야말로 공간의 깊이를 더한다는 것을 보여준다. 이 그림의 회화 공간을 주목할 때, 세잔의 푸른색은 전방에서 밝게 살아나는 녹색과 대비되면서 공간의 내부로 파고든다는 것을 알 수 있다. 바트는 세잔의 푸른색을 가장 잘 묘사한 학자인데, 그는 다음과 같이 말했다.

세잔의 푸른색은 사물들의 근본적이고 핵심적인 존재, 그리

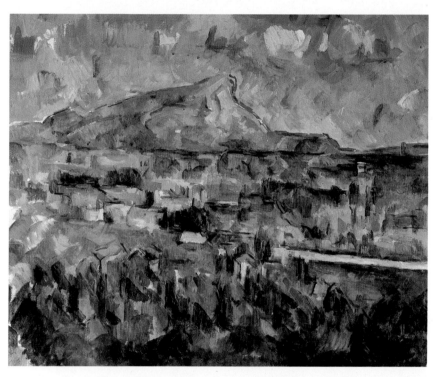

그림 24 〈생빅투아르 산〉, 캔버스에 유채, 82×142, 1904~1906, 개인 소장.

그림 25 〈발리에의 초상〉, 캔버스에 유채, 12.5×5.25, 1906, 개인 소장.

고 본유적인 영속성을 표현한다. 그러고는 도달할 수 없는 먼 거리에 그것을 내려놓는다.[34]

이제 논의를 진행시켜 푸른색을 포함해 세잔의 색채가 가진 전체적인 특성을 살펴보자.

'순수한 시각'과 색채 효과

현대미술을 날카롭게 통찰한 미술사학자 한스 제들마이어 Hans Sedlmayr 의 세잔 분석은 정신분석학적 관점과 시각적 효과 사이의 특정한 관계를 연결할 수 있는 관점을 제공한다. 그는 세잔이 '순수한 시각' pure vision 에 도달하기 위해, 특히 초상화에서 인간적인 느낌을 고의로 배제했다고 설명한다.

세잔의 근본적인 목표는 시각세계에서 '순수한' 시각이 발견할 수 있는 것을 나타내는 것인데, 이 시각은 지적이고 감정적인 모든 오염을 정화시키는 것이다.[35]

제들마이어는 세잔 회화의 무관심 또는 냉담함을 "인간적인 것에서 벗어나는" 그리고 "삶에서 분리된" 것으로 보는 노보트니의 해석을 발전시킨다. 그리고 그는 대상을 묘사하는 데서 나

타나는 세잔의 독자성은 일상적인 것의 세계에서 물러나 그것들의 "궁극적 근본"에 도달할 수 있다고 주장한다.[36] 제들마이어는 "대상에서 일상적인 감정의 연계를 철회하는 곳에서 세잔은 대상의 '근원적 수준'에 도달하며, 색채 그 자체의 영역을 발견한다"고 보았다. 그리고 그 '특이한 심리적 상태'에서 도래하는 작가의 지각이 색채의 강도와 직결되는 순간을 포착하면서 다음과 같이 서술했다.

사물을 보는 이러한 방식이 갖는 마력은 가장 일상적인 장면조차 야릇하고 근본적으로 신선하게 보이게 한다는 것이다. 그러나 무엇보다 중요한 것은 색채가 대상들을 지시하고 규명하는 임무에서 해방되면서 이전에는 갖지 못했던 강도를 얻는다는 것이다.[37]

이렇듯 "순수히 보는" 자세는 이 화가로 하여금 모든 것이 일상적으로 나타나는 것보다 더 의미 있고 "실제적인" 것으로 보이게 한다고 제들마이어는 지적한다. 그러나 한편 그는 "세잔이 우리로 하여금 온전하게 눈의 경험으로 제한하는 것은 눈이 경험하는 세계에서 우리를 격리시켜 그 세계로 향한 길을 느낄 수 없도록 한다"면서 순수한 시각이 빚어내는 부작용에 대해서도 언급한다.[38]

이러한 것은 1870년대 세잔의 후기 초상화들 중 몇 점을 살펴보면 확인할 수 있다. 바트에 의하면 이 시기 세잔의 인물 묘사는 갈등 관계에서 통합 관계로 변모하고, 동시에 인물들은 더 공허하고, "비개인적이고 일반적인" 것으로 된다고 설명한다.[39] 예를 들어, 〈빅토르 쇼케의 초상〉그림 6 이나 〈빨간 안락의자의 세잔 부인〉그림 26 에서 세잔의 흥미는 각각 다른 면들에 존재하는 다양한 색채 사이의 연관관계에 집중되는데, 이 면들을 통해 세잔은 공간적 관계들을 재배열했고, 각각 다른 영역의 다양한 색채들을 그림면의 최전방에서 통합시키는 시각적 효과를 산출했다. 샤피로는 〈빅토르 쇼케의 초상〉에서 세잔이 그림의 표면에 주시해 깊이를 약하게 하는 방식을 고안했다는 것을 강조한다. 그리고 원칙적으로 그 방법을 통해 하나의 면에 있는 것을 깨뜨리고 부숴서 다양한 깊이에 걸쳐 있는 그림면에 통합시켰다는 것이다.[40]

특히 〈빨간 안락의자의 세잔 부인〉에서는 흥분을 자아내는 색채 효과를 간과할 수 없다. 이 그림의 전체 표면을 뒤덮고 있는 색채의 짜임새는 견고한데, 여기서 세잔의 관심은 색채가 확장되고 반사될 수 있도록 그림의 표면에 색채를 쌓아 올리는 것이라고 말할 수 있다. 이 놀라운 색채의 향연은 리본이 달린 블라우스의 녹색, 올리브색, 옥색, 보라, 또 안락의자의 오렌지-빨간색, 그리고 스커트의 현란한 노랑 및 연두색의 응집과 복합으

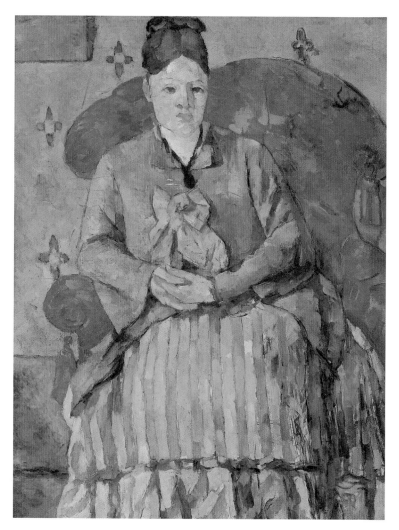

그림 26 〈빨간 안락의자의 세잔 부인〉, 캔버스에 유채, 72.5×56, 1877, 보스턴 미술관, 보스턴.

로 구성된다. 그녀의 스커트를 볼 때, 우리의 시각은 촉각과 청각으로 전이되는 경험을 하게 된다. 마치 우리는 그 옷의 질감을 느끼고 그녀가 움직일 때 나는 산뜻한 소리를 듣는 듯하다. 이러한 복합적 감각들이 그림의 표면에 구성된 색채들로 집약된다.

이 초상화는 피케의 관상적인 표현과 개인적·감정적 상태의 자세한 묘사보다 색조의 충만함을 통해 충분히 시각적인 만족을 준다. 여기에서 그림의 평면성은 색채의 향연으로 인해 그다지 눈에 띄지 않는다. 현란한 빨간 안락의자가 울타리처럼 기능해 시각의 깊이를 차단한다. 그리고 인체의 입체적 조형은 색채 구성의 평면성을 위해 의도적으로 희생되어 있다. 그리하여 인물의 상체는 옆으로 빠진 둔부와, 반짝이는 스커트의 줄띠 아래 급격히 단축된 허벅지와 실제로 한 몸을 이룬다고 보기 힘들다.

가스케는 세잔의 정물화를 살펴보면서 세잔이 "순수한 색채의 즐거움"이 아닌 다른 모든 것에서 대상을 '분리'시킴으로써 감정의 본체에 다다르려 했다고 강조한다.[41] 이와 유사하게 도리발도 세잔이 "모델의 구조를 이루는 주된 부피를 기하학적으로 단순화시키고 거기에 색채와 삶을 부여함으로써" 생생한 색채를 얻으려 했다고 말한다.[42] 세잔의 초상화가 클리셰를 거부한다는 것은 그것의 독특한 색채 효과와 중요한 연관이 있다. 다시 말해, 세잔의 그림에서 색채의 깊이는 모델의 감정적 표

현, 성격, 그리고 작가의 그그녀에 대한 연관조차 *배제시키는 것*에 크게 빚지고 있다고 할 수 있다.

세잔 회화의 이상하고 왜곡된 형태, 그리고 근본적이고 강렬한 색채는 언어와의 근본적인 갈등으로 인해 고집스럽게 미해결로 남아 있다. 그의 그림은 탐색하고 분석하는 언어의 눈과 어느 정도 거리를 유지한다. 프레드 오튼Fred Orton의 용어로 말하면 '갭'gap과 '느슨한 연계'로 남아 있는 것이다. 이처럼 세잔의 색채를 설명하는 말은 순전히 미적인 것뿐 아니라 심리적인 의미를 띤다. 이것이 세잔의 작품이 처한 특별한 조건이며, 또 이것은 회화의 내용 자체와는 다른 심적 구조에서 가장 '순수한' 회화를 만들어낼 수 있는 조건이기도 하다.

작가의 우울증과 작품의 멜랑콜리

그렇다면 이제 세잔 회화의 무표정한 표면을 걷어볼 때가 되었다. 우선, 작품을 만든 작가의 성향을 살펴보자. 사실, 우울한 작가가 우울한 작품을 제작한다. 그렇다고 작가의 개인성만으로 작품을 모두 설명할 수 있다고 생각하면 큰 오산이다. 작품은 작가를 넘어선다는 것을 명심해야 한다.

우울한 작가 세잔

세잔은 분명 우울한 사람이었다. 그에게는 우울할 만한 실제적인 이유가 있었다. 바로 아버지와의 갈등관계였다. 독재적이고 냉정하며 부를 축척하는 데만 관심이 있었던 구두쇠 아버지는 고지식한 아들과 처음부터 소통할 수 없는 사이였다. 아버지는 아들이 자신의 사업을 이어갈 은행가가 되기를 강요했지만, 아들은 아버지의 반대를 무릅쓰고 화가의 길을 선택했다. 하지만 세잔은 아버지에게 경제적으로 의존할 수밖에 없었고, 그에 대한 고질적인 두려움으로 인해 평생 아버지의 그림자를 벗어날 수 없었다. 반면 미술에 흥미가 있고 아들의 재능을 알아차렸던 세잔의 어머니는 아버지 모르게 그를 은밀히 격려하고 보조해주었다. 세잔이 얼마나 어머니를 가깝게 느꼈을지, 그리고 어머니가 아내로서 남편에게 느꼈을 어려움과 아버지에 대한 세잔 자신의 두려움을 얼마나 동일시했을지 쉽게 추측할 수 있다.

세잔의 절망, 감정에 쉽게 휘말리는 성질 그리고 우울증 및 멜랑콜리라는 말은 그를 다루는 전기라면 어디에나 익숙하게 나오는 용어들이다.[43] 종종 그는 자신의 감정을 다스리지 못해 느닷없이 화를 내거나 갑자기 절망에 빠져 헤어나지 못했던, 괴벽에 시달렸던 사람으로 묘사된다. 특히 세잔은 신체적 접촉에 대해 히스테리컬한 공포를 느낄 정도로 인간에 대해 혐오감을 가

졌던 것으로 잘 알려져 있다.[44]

살갗 접촉에 대한 그의 심리적 공포phobia와 관련해 에밀 베르나르Emile Bernard와 세잔 사이에 유명한 에피소드가 있다. 세잔을 추종했던 베르나르는 노老화가의 고향인 엑상프로방스에서 자신이 존경하는 대선배와 산행을 하게 된다. 산행 도중에 웅덩이를 앞에 두고 세잔이 헛발을 딛자 그를 부축하려고 팔을 잡았다. 세잔은 크게 화를 내며 그를 뿌리쳤는데, 어찌나 심하게 뿌리쳤는지 베르나르는 거의 넘어질 뻔했다. 노화가는 소리쳤다. "꼬챙이를 내 몸에 찔러넣으려 하다니!" 어처구니없는 모욕과 상처를 받은 베르나르는 다음 날로 엑스를 떠나기로 결심한다.

그다음 날 세잔은 베르나르에게 편지를 보냈는데, 그 글에는 전날 밤에 대한 언급을 찾아볼 수 없었다. 마치 아무 일도 없었다는 듯, 세잔은 베르나르에게 만나자는 제안을 했고 둘은 그럭저럭 난처한 일을 묻어버렸다. 그 일로 베르나르는 세잔의 이상한 성격을 톡톡히 경험한 셈이었다.

세잔의 우울 증상은 너무 끈질겨서 1895년 엄청난 성공을 거둔 개인전조차 그의 자긍심을 세워주지 못했다. 특별한 이유도 없는 그의 감정적 폭발은 친구들을 놀라게 하고 당황하게 했다. 그가 격정에 사로잡혀 마음에 들지 않는 그림을 팔레트 나이프로 난도질하는 모습은 여러 사람에게 목격되었다.[45]

그러나 투박하고 거친 태도에도 불구하고 세잔을 잘 아는 사람들은 그를 '진정한 화가'로 인정했다. 세잔의 지인들은 종종 자신과 자신의 예술성을 끊임없이 의심하는 이 화가의 천재성을 안타깝게 표현한 글들을 남겼다. 이를 테면, 모네는 이런 글을 썼다.

이 사람세잔이 삶에서 좀더 지지를 얻지 못한다는 게 얼마나 비극인가. 그는 진정한 예술가다. 그러나 그는 자신에 대해 너무 의심을 많이 한다. 그에게는 격려가 필요하다.[46]

특히 세잔이 하층민들에게 보여주었던 깊은 인간적 이해와 동정 아닌 존경심은 주위 사람들에게 감동을 주기도 했다. 예를 들어, 인상주의의 대표 작가 메리 카샷Mary Cassatt은 친구에게 쓴 편지에서, 세잔과 함께 식사를 하면서 자신이 그의 이상한 외모, 거친 행동, 그리고 쉽게 흥분하는 기질로 그를 얼마나 잘못 판단했는지를 고백했다. 카샷은 세잔이 비록 모든 일상의 예의를 전적으로 무시했으나, 그 누구보다 공손한 마음을 지녔다고 말했다. 특히 카샷은 세잔이 자신의 대머리를 가리기 위해 쓰고 있던 모자까지 벗으면서 "멍청한" 종에게 공경을 표시하는 것을 보고 감탄해 마지않는다. 세잔과 식사를 하면서 미술에 관한

대화를 나눈 이후, 카샛은 세잔에 대해, "내가 이제까지 본 화가들 중 가장 자유로운 화가"라고 극찬했다.[47]

세잔은 마음속으로는 그 누구보다 인간에 대해 따뜻한 애정과 공감을 느끼면서도 겉으로는 무뚝뚝하기 짝이 없었다. 그의 그림은 어두운 색조의 슬픔 아래 거부할 수 없는 아름다움을 숨기고 있다. 이 아름다움은 결코 단순하지 않다. 절망이라는 베일 뒤에 감춰진 애절한 아름다움이라고나 할까. 그런데 그의 절망과 고통은 추상적이다. 이를 한 개인의 '이상한' 심리적 고뇌로만 진단하기에는 공유할 수 있는 부분이 너무 근본적이고 그 범위도 넓다. 그리고 이것이 우리가 세잔의 그림에 매료되는 결정적 이유이기도 하다.

개인의 우울과 작품의 증상적 구조

사실 세잔이라는 작가가 개인적으로 우울증에 시달렸다는 것은 그리 중요하지 않다. 개인의 심리적 증상이라는 차원을 뛰어넘어 그러한 심리 구조가 그의 회화에서 수수께끼로 남아 있는 문제를 밝혀줄 수 있을 때, 그것이 정작 가치 있는 일인 것이다. 우울의 증상 구조와 작가의 실제 작업 과정 사이의 연관관계를 찾을 수 있다면, 작품을 한층 심도 깊게 이해할 수 있다. 작품에 대한 이해는 결국 작가에서 시작된다. 그런데 이제까지 전통적

미술사에서는 작가와 작품의 관계를 단지 작가의 개인성에 국한해 살펴보았던 것이 사실이다. 그러나 오늘날의 서양미술사는 작가의 심적 구조를 개인의 문제로 제한하는 것을 바람직하지 않게 본다. 특히 1960년대 후반 후기구조주의의 지적 기반에 힘입은 포스트모던 미술사에서는 개인적 작가론이 아닌 작품의 시각구조와 연관되는 주체의 구조에 주목해오고 있다.

여기서 고려해야 할 점이 예술가와 작품의 관계다. 이 양자의 관계는 떼려야 뗄 수 없는 관계이긴 하지만 작가의 성격이나 인성을 작품을 이해하는 잣대로 삼을 수는 없다. 더구나 이제부터 살펴보고자 하는 내용이 심리적 탐구이므로 자칫 작가의 심리를 그대로 작품에 '적용'하는 오류를 범할 수 있기에 주의해야 한다. 요컨대, 세잔 회화의 멜랑콜리 구조는 그가 우울증에 시달린 작가였다는 사실에 전적으로 근거하지 않는다. 그림에서 드러나는 미학적 구조는 개별 작가로서 세잔의 개인적 양상보다 더 중요하고 근본적이기 때문이다. 예술행위나 표현의 과정은 작가의 제한적인 개인성을 능가할 수 있다. 또한 그 과정에서 그림의 형태와 색채 구성에 대한 작가의 본래 계획을 넘어 예기치 못한 중요한 의미가 표현될 수도 있다.

멜랑콜리의 증상적 구조를 염두에 두고 세잔의 회화를 읽어내는 것은 만만치 않다. 이것은 그의 그림을 '폴 세잔'이라는 이름의 작가론으로 풀어가지 않고, 세잔 회화 자체가 보이는 시

각상視覺像에서 그의 심적 구조를 탐구해가는 시도다. 그리하여 그의 작품이 갖는 의미를 작가 개인의 개별적인 일화가 아닌, 관람자와 작가가 공유하는 보편적 구조에서 조명하려는 것이다.

　요즘 학계에서는 주체성의 형성과 그 구조에 대한 이론적 중요성이 부각되고 있다. 회화를 분석하기 위해서는 형태적 분석만으로는 부족하다는 것을 인식한 것이다. 따라서 그림 자체의 이미지에 대한 양식 연구와 의미론적 연구가 병행되는 것이 이상적이라 할 수 있다. 의미론적 연구에서는 정신분석학적 시각이 중요하다. 미술을 정신분석학과 연계시키는 방법론은 학제 간 연구가 촉진되었던 1970년대 이후 많이 활용되었다. 그리고 유럽의 후기구조주의의 철학적 기반을 가진 '신미술사학'에서 그 담론을 공고히 했다고 할 수 있다. 이러한 시도는 주체의 우울 구조를 밝히는 정신분석학적 설명과 세잔의 회화가 지닌 표현적 특징, 이를테면 회화면이 투명한 여러 평면으로 겹쳐져 있는 구조나 넉넉한 공간을 함유한 색채 사이에 어떠한 구조적 연계가 있는지를 밝혀내는 것이다. 그렇게 함으로써 현대회화의 아버지 '세잔'에 대해 기존의 경직된 해석을 넘어 보다 심층적인 연구가 가능할 수 있다.

인간은 왜 우울한가: 멜랑콜리 심적 구조

우울한 사람은 사랑할 수 없다

혼히 사랑의 반대는 미움이 아니라 무관심이라고 한다. 그런데, 그 무관심의 실체는 과연 무엇일까. 이것은 근본적으로 우울이 나타내는 증상이라고 봐야 한다. 우울한 마음의 상태를 떠올려보면 가장 핵심적 특징이 분리감이라는 것을 알 수 있다. 그 슬프고 시무룩한 표정이 감추고 있는 근본적인 심리 구조는 세상과의 단절감이다. 외부세계가 '나'라는 주체와 관계를 맺지 못한 채 따로 돌아가는 것이다. 무관심은 외부세계, 즉 대상과 분리되어 있는 주체의 증상이 표출된 것이다.

사랑은 이러한 분리 구조와 반대 구조를 갖는다. 적어도 이것이 정신분석학에서 말하는 사랑에 대한 설명이다. 즉, 우울의 근본적인 심리 구조가 대상과의 분리라면, 사랑의 기본 메커니즘은 대상과의 연계다. 그러므로 우울한 사람은 사랑할 수 없다. 그리고 사랑할 수 없다는 인식은 인간을 가장 심각하고 위험한 상태로 몰아갈 수 있다. 우울이 극단적이 되면 자살로 연결되곤 하지 않는가.

우울depression 의 학술적 용어는 '멜랑콜리아'melancholia 내지 '멜랑콜리'melancholy 다. 그런데 죽음의 그림자를 드리우는 멜랑콜리가 예술과 무슨 연관이 있다는 것일까. 이상하게도 예부터

예술가는 멜랑콜리와 연관되어왔다. 예술가의 전형이라 함은 세상과 분리되어 자기만의 세계에 침잠하는 사람으로 인식되곤 했다. 예술가를 일반화시킬 수는 없지만 일반인보다 감각에 예민한 예술가가 우울에 훨씬 민감한 것이 사실이다. 우울과 예술의 창작과정을 이론적으로 설명한 연구는 없을까.

쉽게 예상할 수 있듯, 여러 이론 중에서 정신분석학은 멜랑콜리에 대한 학문적 탐구를 일찍부터 시작했다. 칼 아브라함Karl Abraham을 시작으로, 지그문트 프로이트Sigmund Freud와 멜라니 클라인Melanie Kline에서 본격화되고 또 여러 학자에 의해 간헐적으로 연구되다가 최근 크리스테바에 이르렀다. 오늘날 멜랑콜리는 정신분석학과 기호학의 접점에서 관심 주제로 부상하고 있다. 이들이 분석하는 멜랑콜리의 심리구조는 단순히 슬프고 우울한 기분상의 문제가 아니다. 물론 그러한 증상이 있는 것은 사실이나, 이는 어디까지나 표면적인 특성에 불과하다.

예술 창작과 연관되는 보다 중요한 내용은 주체와 상징언어 사이의 문제다. 주체가 얼마나 상징체계와 연관을 갖고 표상하는지가 관건인 것이다. 여기서 멜랑콜리는 상징계와 연관될 수 없는 주체의 상태다. 주체가 상징계와 연관을 가지며 상징행위를 하는 것은 주체가 건강하게 사회에 적응하고 소위 '발화주체'speaking subject로 발전하기 위한 결정적 기반인데, 멜랑콜리는 이러한 언어와의 연관을 방해하고 주체를 반反언어적으로 몰아

간다. 인간 발전론의 관점에서만 볼 때, 멜랑콜리는 주체를 '낙오자'로 만드는 것이다.

그러나 요즘의 이론, 특히 후기구조주의와 접목된 정신분석학은 '멜랑콜리 주체'에 대해 다른 시각을 제시한다. 프랑스의 68혁명 이후, 푸코와 데리다 그리고 라캉을 위시한 후기구조주의자들은 소위 정상과 비정상의 경계에 도전했다. 합리와 이성의 견고한 아성은 더 이상 권위를 유지할 수 없었다. 이때, 이론가들이 더 관심을 보인 부분은 반이성, 반언어 등 소위 인간에게 부정적인 영역이자 탈권위적인 속성이었다. 멜랑콜리는 이러한 배경 아래 재부상했다. 멜랑콜리의 매력은 언어, 이성, 합리에 반대하는 반역의 메커니즘에 있고 멜랑콜리의 '반상징적' asymbolic 속성이 이를 포괄했다.

예술 창작은 확실히 상징작용이다. 그런데 반상징적 멜랑콜리 심리 구조가 어떻게 예술적 표현과 연관될 수 있을까. 또한 '멜랑콜리 예술가'를 어떻게 설명할 수 있을까. 크리스테바의 『검은 태양: 우울과 멜랑콜리아』는 이에 대한 적절한 답을 제시한다.[48] 이 책은 멜랑콜리의 심리 구조를 가진 예술가들이 어떻게 스스로를 저버리지 않고 멜랑콜리를 예술의 상징 활동으로 승화시키는지를 추적한다. 말하자면 우울에 깊이 빠진 절망적인 상태의 예술가들이 왜 자살하거나 정신병동으로 가지 않고 불후의 명작을 만들어낼 수 있는가에 주목하는 것이다.

더구나 크리스테바가 주목한 '멜랑콜리 예술가'들이 창조해내는 예술은 누구도 따를 수 없는 독특한 심도深度를 갖는다. 그가 『검은 태양: 우울과 멜랑콜리아』에 포함시킨 예술가들은 홀바인Hans Holbein, 도스토옙스키Fyodor Mikhailovich Dostoevskii, 네르발Gérard de Nerval, 뒤라스Marguerite Duras 등인데, 이들의 작품은 일반 예술가들의 작품과 어딘가 다르다. 그것은 반상징이라는 '언어의 죽음'을 거쳐 나오는 것이기에 역설적 구조를 갖는다. 이들이 창조하는 역설의 미학은 고통스런 아름다움을 지닌다. 일종의 경외감을 자아내고 눈물 없이는 볼 수 없는 그런 것이다. 크리스테바는 이처럼 어두운 미학에 대한 은유, 역설적인 아름다움에 대한 시적 개념을 찾아냈다. 바로 네르발이 1954년에 발표한 시 「박탈된 자」El Desdichado에서 은유적으로 쓴 '검은 태양'이 그것인데, 크리스테바는 이를 책의 제목으로 삼았다.

　네르발의 시에 나오는 '검은 태양'은 토성의 상징적 의미와 통한다. 그리고 여기에는 개념상 역설적 구조가 있다. 즉, 이는 장갑의 안을 밖으로 뒤집고 어둠이 태양 빛으로 번뜩이는 구조와 비유될 수 있다. 섬광을 발하는 어두움은 검은 비가시성을 갖고 반짝이는 것이다. 크리스테바에 따르면 멜랑콜리아는 어두움을 빨강이나 검은 태양으로 변화시킨다. 여기서 검은 태양은 빛의 근원으로서 태양은 태양이지만 검은색으로 남는다. 이 검은 태양의 의미는 나타남과 사라짐, 가시계와 비가시계, 기호

와 무의미 사이의 경계 경험을 뜻하는 것이다. 크리스테바는 네르발의 검은 태양이 참고하는 연금술적 변형이란 어두운 비상징주의에 힘겹게 대항하는 심리의 경계 경험에 대한 은유라고 설명한다.[49]

우울증의 담론으로 말하자면, 그것은 정신이상적인 위험의 '정상적' 표면이다. 우리를 압도하는 슬픔, 우리를 마비시키는 지연retardation은 또한 하나의 방패인데 때때로 가장 최종적인 것, 즉 광기에 대한 방패다.[50]

크리스테바에 따르면 주체가 언어계에 들어가기 위해서는 불가피한 과정인 모성과의 분리가 이뤄져야 한다. 그러나 멜랑콜리아에서는 이것이 완성되지 않는다. 모성과의 분리가 성공적이지 못하고 원초적 나르시시즘의 온전치 못한 기능으로 형성되는 멜랑콜리아에는 슬픔이 압도한다.[51] 나르시시즘적 우울증에 빠진 사람들의 대부분은 외부 대상과 맺는 관계가 여의치 않은데, 크리스테바는 사실상 그들에게 유일한 대상은 슬픔이고, 이것이 '대체 대상'substitute object으로 자리잡는다고 설명한다.[52]

멜랑콜리의 심적 구조는 상실과 직결된다

인간이 모체에서 태어나 사회에서 진정한 주체가 되기 위해

서는 절대로 넘지 않으면 안 될 과제가 있다. 그 과제란 정상적인 사람이라면 누구나 겪는 일이다. 예를 들어, 초등학교에 입학해 처음으로 등교하던 날을 기억하면 적절할 것이다. 마냥 붙어 있고 싶던 엄마의 품을 떠나 사회에 첫 발을 내딛던 날의 두려움과 공포가 떠오른다. 정신분석학에서 이야기하는 '언어로의 진입'은 거창한 뜻이 아니다. 그것은 사회로 진출하는 과정을 말한다. 사회는 언어가 구성하는 '의미망'signifying network 으로 이루어져 있다.

그런데, 사회에서 주체로 제대로 인식되기 위해서는 커다란 대가를 치러야 한다. 언어로 진입하기 위해서는 모성으로부터의 분리가 불가피하기 때문이다. 사실 지나고 나면 대수롭지 않지만, 처음 엄마 품을 떠나는 아이는 세상에 혼자 떨어진 것 같은 고립감과 불안감에 휩싸인다. 보통의 경우, 엄마와의 분리는 점진적으로 진행되고 주체는 그 상실감을 조금씩 극복해간다. 엄청난 상실의 고통도 시간이 지날수록 흐려지고 점차 잊혀진다. 사회의 언어체계에 성공적으로 적응한 발화주체는 사실상 모성을 상실한 대가로 사회에서 당당한 주체로 살아갈 수 있는 것이다.

멜랑콜리는 이러한 '정상적' 과정에 문제가 생긴 경우다. 문제는 상실에 있다. 멜랑콜릭들은 상실을 힘들어하고, 결국 자신이 잃어야 할 대상을 잃지 않겠다고 고집을 피우는 사람들이다.

그래서 모성과의 분리가 제대로 이뤄지지 못한다.

그런데 어머니라는 존재가 왜 이렇게 중요할까. 영어권에서는 어머니를 뜻하는 단어인 'mother'를 '(m)other'로 표기해 최초의 타자로서의 어머니를 명기하는 방식이 통용되어왔다. 말하자면, 어머니가 주체에게 중요한 이유는 주체가 경험하는 최초의 타자가 바로 어머니이기 때문이다. 세상에 던져진 주체가 어떻게 삶을 살아가느냐 하는 문제는 그가 어떻게 타자와 관계를 맺으며 살아가느냐의 문제라고 할 수 있다. 따라서 일차적 타자인 어머니와의 관계가 중요할 수밖에 없고, 이 관계는 주체의 기본적인 심리구조를 결정한다.

한편 모성과 어떤 관계를 맺는가의 문제 못지않게 중요한 것은 모성을 제대로 잃어버리는 일이다. 모성의 상실이 주체가 형성될 때 치러야 할 대가임을 이미 지적했듯이, 모성으로부터 순조롭게 분리된 주체이어야 사회의 언어구조에도 제대로 적응해갈 수 있다.

그러나 모성으로부터의 분리가 완성되지 않은 멜랑콜리 유형의 사람은 반언어적인 심리구조를 지닌다. 슬픔이 그를 압도한다. 그리고 그러한 감성 상태는 말로 표현하기에는 너무 깊고 복합적이다. 근본적으로 멜랑콜리 심리의 구조적 문제는 주체가 대상이나 외부세계와 제대로 관계를 맺지 못한다는 데 있다. 정신분석학과 기호학을 전공하고 크리스테바를 집중 연구한 존

레히트 John Lechte는 멜랑콜리가 "특별한 종류의 대상관계"라고 전제한 뒤,[53] 멜랑콜리 주체는 자신에게 의미 있는 대상을 아예 갖지 못한다고 덧붙인다. 그래서 크리스테바도 우울한 사람에게는 오로지 슬픔만이 유일한 대상이라고 말한 것이다. 우울한 사람들은 슬픔을 소중히 여기며 간직한다. 고통을 안고 사는 그들의 문제는 그 고통의 내용을 물질화할 수 없다는 것이다. 그는 허깨비와 같이 잡을 수 없는 어떤 것과 계속적으로 씨름한다. 일찍이 네르발은 '검은 태양'이라는 은유로 이 허깨비를 시적으로 묘사했던 것이다.

삶에서 분리된 형태, 삶에 대한 욕망의 색채

이제 질문은 명확해진다. 왜 세잔은 그의 대상모델을 가능한 한 소원하게 그렸는가? 세잔의 강도 높은 색채를 통해 전달되는 '정동'affect은 대상에 대한 감정적인 투영을 오히려 철회하는 데 기반한다는 역설을 어떻게 설명할 수 있는가. 세잔의 표현이 이렇듯 공허에서 초과로 전환하는 데 작용한 그의 심리적인 메커니즘은 무엇인가. 명백히 "삶에서 분리된" 형태를 취하는 그의 그림이 색채를 통해서는 삶에 대한 열렬한 욕망을 보여주고 있다는 이 역설은 또 어떻게 이해해야 하는가.

세잔 그림의 이 역설적인 측면은 기호체계와 멜랑콜리아 또

는 '불완전한 애도' 사이의 관계에 대한 크리스테바의 설명과 유사한 구조다. 크리스테바는 기호^{sign}에서 작용하는 독특한 멜랑콜리아 메커니즘을 강조한다. 그것은 기호가 기초하고 있는 '상실의 부인'the negation of the loss을, 즉 모성적 사물 본체의 상실을 언어적으로 극복하지 않고 기호에 정서를 싣는다는 의미다[54] 이에 반해, 일상의 경우 발화주체는 언어를 습득함으로써 주체 형성에서의 근원적인 상실을 극복하고자 한다. 크리스테바에 따르면 멜랑콜리아는 언어가 "이름 붙일 수 없는 것을 포착하기 위해" 언어 그 자체에 소원하고 이질적인 것이 된다. 그리고 여기에서 나온 멜랑콜리아의 정서는 현존하는 언어의 한계를 확장시켜 "낯선 의미의 연결이나 개인적 언어 그리고 시"와 같은 새로운 언어를 산출한다고 설명한다.[55]

따라서 크리스테바의 멜랑콜리아 분석은 세잔의 인물들이 무관심하고 소원하게 표현된 것과, "본래적 신선함"제들마이어의 표현을 갖는 색채 강도 사이에는 근본적인 연관관계가 있다는 이론적 근거를 제공한다. 특히 '불완전한 애도'멜랑콜리아에서 '정서의 과잉'excess of affect이 "주체가 스스로에게 소원하게 되는" 작용과 밀접하게 연관된다는 그녀의 설명에 주목해야 한다.[56]

세잔의 경우 그러한 정서의 과잉은 본래 표현할 수 없는 상태이지만, 색채의 기호적semiotic 역량에 의해 표현의 가능성을 부여받는다. 색채에 의해 표현영역의 전방으로 이끌려 전달되는

것이다. 크리스테바는 의미체계와 관계된 멜랑콜리아를 구조적으로 분석하고 색채의 표현력을 기호계에서 부각시켰다. 세잔의 회화를 이해하는 데 도움을 주는 것이 이 부분이다. 즉, 세잔의 인물들에게서 개별적인 감정 표현이 제거된 것과 그의 색채가 보유하는 정서의 과잉 사이에는 역설적인 관련이 있다는 것을 밝혀주는 것이다. 세잔의 색채는, 멜랑콜리아의 작용처럼 시각 기호가 갖는 객관적 의미나 내재적 뜻이 비워진 다음, 넓어진 그 미적 공간에서 독특하게 공명共鳴한다고 볼 수 있다.

흥미롭게도, 제들마이어는 사실상 세잔과 소위 현대미술의 '순수한 화가들'이 "병리적인 경계에 다다른다"면서 그들의 심리적 구조를 간파했다.[57] 제들마이어가 말한 순수한 화가들에는 세잔뿐 아니라 쇠라, 마티스, 피카소 등이 포함되는데, 그는 이들의 그림에서 나타나는 인물의 신체 형태들에 주목했다. 제들마이어에 따르면 이 형태들은 그 자체로 어떠한 내재적인 의미도 갖지 않고, "나무 인형", "인체 모형" 또는 "공학적 모델"로 나타난다. 그는 이들 작가들이 사람 몸의 "신체 없는" 상태를 인지한 것은 그들이 외부 대상을 투영할 수 있는 능력을 결여한 탓이라고 보았는데, 바로 이것이 현대회화의 장을 열었다고 생각했다여기에서 앞서 언급한 클라인의 우울 증상에 대한 분석을 상기할 수 있다.[58]

제들마이어가 '순수한' 화가들에게서 감지한 "병리적인 상

태"는 크리스테바에 따르면 멜랑콜리아의 증상으로 볼 수 있다. 제들마이어는 세잔의 그림을 "인상주의와 표현주의 사이의 좁은 등성이", 또는 "경계선 양상"으로 규명하는데, 이 점에 주목해야 한다. 세잔의 인물 묘사에서 보이는 부자연스러운 고요함과 표정의 공허함은 "무의미와 기호 사이의 *경계 영역*"에서 발견되는 멜랑콜리 증상과 통한다고 볼 수 있기 때문이다. 또한 이 인물의 무표현성은 오히려 그의 색채가 담고 있는 심도 깊은 정서를 역설적으로 강조한다. 그 놀라운 색채의 강도가 드러내는 심적 중량감은 "어두운 비상징주의에 대항해 분투하는 심리의 경계적 경험"에서 오는 것이라고 할 수 있다.[59] 세잔이 크리스테바의 이론적 맥락에서 '멜랑콜리 예술가'라고 말할 수 있는 이유는 그가 색채 기호학이 이루는 의미 과정을 통해 상실을 시각화하는 데 성공했기 때문이다.

세잔 미술의 역설: 비우기에 채운다

특히 주체가 기호체계와 맺는 관계를 고려하는 멜랑콜리아 이론은 세잔 미술의 역설을 그럴듯하게 설명해준다. 세잔의 그림에서 감성의 초과분은 심도 있는 색채를 통해 전달되는데, 이것은 그가 대상모델에게서 감정적 투사와 리비도적 투여를 궁극적으로 철회하는 것과 관련이 있다. 이러한 심적 메커니즘은 그의 표상이 '공허'에서 '초과'로 전환되는 데 관여하며, 그의 표

상을 구성하는 색채망을 통해 열정적인 욕망을 보여준다. 그러나 이는 아이러니하게도, '삶에서 분리된' 형태를 취한다.

세잔 회화의 위와 같은 메커니즘은 정신분석학과 기호체계 사이의 관계에서 살펴보아야 하는데, 언어 기호와 연관되는 멜랑콜리의 메커니즘이 세잔의 작업과 구조적으로 연관되기 때문이다. 크리스테바가 설명하는 멜랑콜리아의 특징적인 구조는 '상실을 부인하는' 기호의 기본 전제를 따르지 않으며, 정서 affects 를 기호에 담는다.

세잔 회화의 역설적인 측면은 크리스테바가 설명하는 기호체계와 멜랑콜리아 사이의 언캐니uncanny[60]한 관계에 대한 설명과 구조적으로 유사하다. 크리스테바는 기호에 작용하는 멜랑콜리아의 메커니즘에 주목한다. 즉 기호는 상실을 부인하는 데 기초하는 반면, 멜랑콜리아는 기호에 작용하는 메커니즘이 다르다는 것이다. 멜랑콜리아는 상실의 부인을 몰아내고, 그 자리에 정서를 담는다.

근본적인 상실의 부인negation 은 우리에게 기호signs 의 영역을 열어준다. 그러나 애도mourning 는 종종 불완전하다. 그것은 부인을 몰아내고 의미작용의 중성성을 없앤다. 그리하여 기호의 기억을 되살리고 기호에 정서를 싣는다. 그러나 이는 그 기호를 애매하고, 반복적이고, 아니면 단순히 생략적이고, 음악

적이고 또는 때때로 말이 안 되게 하는 결과를 초래한다.[61]

멜랑콜리아에서 언어는 그 자체가 "이름 붙일 수 없는 것을 포착하기 위해 그 자체에 낯설게 된다." 다시 말해 멜랑콜리아는 언어가 명명할 수 없는, 표현할 수 없는 영역과 관계된다. 이는 멜랑콜리아에서는 정서가 차고 넘쳐 언어의 체계적인 구조에 담을 수 없다는 말이기도 하다. 그래서 '정서의 잉여'라고 하는 멜랑콜리아의 특징은 기존 언어의 한계를 밀어내고 확장하도록 작용한다.

멜랑콜릭 주체는 언어를 습득하는 데 기본 전제인 '상실의 부인'을 거부함으로써 의미를 전달하는 다른 방식을 통해 사랑하는 근본 대상을 잡으려고 안간힘을 쓰는 것이라고 크리스테바는 말한다. 따라서 멜랑콜릭 주체의 심리에서는 고집스런 거부와 그에 못지않게 강렬한 욕망이 동시에 일어난다. 우울한 마스크가 표면적으로 정서를 가린다고 해도 세잔의 심도 깊은 색채는 공간적 깊이에서 발휘된다. 즉, 세잔 회화의 역설적 구조는 멜랑콜릭 주체와 언어 사이의 관계를 시각적으로 보여준다고 할 수 있다.

이러한 세잔 회화의 역설은 그의 그림에 내재한다기보다 이를 보는 관람자와의 관계에서 작용한다. 그의 작품은 우리의 눈이 그림을 보는 관습에서 벗어나도록 한다. 세잔의 회화는 관람

자의 일상적인 감정을 얼어붙게 하고, 마비시키고 또 비워버린다. 그럼으로써 세잔의 표상은 그가 진정 원하는 것을 덮어 보호하고 안전하게 만드는 데 성공한다고 말할 수 있다. 이 작가가 진정 원하는 것은 그의 색채에, 특히 그의 푸른색에 묻혀 있는 듯하다.

그렇게 관습적이고 일상적인 것을 낯설게 하는 대신, 평소엔 감지하기 어려운 심도깊은 색채로 정서를 드러내는 방식인 셈이다. 진짜 말하고 싶은 것을 전달하기 위해서 일상의 코드를 깨고, 으레 예상되는 인사치레를 모두 생략해버린다는 것. 이것이 바로 예술의 멋이 아니던가. 세잔은 자신의 그림에서 인물을 침묵하게 하고, 과일을 못 먹게 하고 풍경 속으로 초대하지 않았다.

세잔의 회화에서 색채는 열정적 감각, 감성적 리듬, 그리고 적극적 맥박을 증가시킨다. 특히, 그 색채상의 울림이 감싸며 도는 공간의 표현이 뛰어나다. 우리가 보통 말로 그 잠재적 의미를 제대로 묘사할 수 없듯, 작가는 그 의미를 형태나 원근상의 구성으로 전이시킬 수 없었던 것이다.

정리하자면, 멜랑콜리아의 구조적 분석은 세잔의 무감각하고 소원한 인물의 표상과 색채의 강도 사이에 근본적 연관이 있다는 것을 보여주었다. 제들마이어 또한 그 특별한 연계는 세잔

그림에서 '본래의 신선함'을 얻는다고 묘사했다. 그런데 멜랑콜리에서 정서가 감당할 수 없이 초과되는 양상은 스스로가 낯설게 되는 구조와 밀접한 연관을 갖는다. 그러한 정서의 잉여는 세잔의 경우, 기호계the semiotic 의 색채로 인해 표현의 영역으로 들어올 수 있었다. 그의 색채는 독특하게도 시각적 기호로서 잉여 의미를 담을 수 있는 공간적 여유를 갖고 있다. 그 여유는 어떻게 생긴 것인가? 그것은 멜랑콜리아의 작용으로 말미암아, 객관적이고 사실적인 의미의 상징성을 몰아내고 시각적 기호의 공간을 확보했기 때문에 생겨난 것이다.

색채의 힘으로 나타난 세잔 회화의 예술적 역량은 멜랑콜리아의 결정적 맹점인 '비상징'asymbolia 을 극복하는 것으로 증명된 셈이다. 진정으로 우울한 사람은 결코 언어를 구사할 수 없다. 상징적 기능이 마비되기 때문이다. 이러한 비상징이 멜랑콜리의 비극이다. 크리스테바는 이를 "치명적인 덫"이라고 표현했다. 세잔 예술의 위대함은 바로 이 멜랑콜리의 딜레마를 극복한 데 있다. 그는 죽음의 유혹을 이겨냈다. 그의 멜랑콜리 구조는 시각적 상징으로, 예술의 언어로 승화된 것이다. 크리스테바는 멜랑콜리의 위험을 다음과 같이 말한다. "만약 멜랑콜리 주체가 더 이상 번역하거나 은유할 능력이 없을 때, 그 주체는 침묵하고 죽어버린다." 의미의 상실에서 비상징 그리고 죽음으로 끝나버리는 것이다.

멜랑콜리아에 대한 크리스테바의 설명을 따르면서, 레히트는 "멜랑콜리 작가는 의미과정의 기호적 영역을 통해 모성과의 연결을 시도할 것이다"라고 강조했다.[62] 따라서 진정한 작가는 단순히 우울한 사람과는 근본적인 차이가 있다. 만약 세잔이 이러한 의미에서 멜랑콜리 작가라면, 그것은 그의 회화가 색채 기호계의 의미과정을 통해 상실을 붙들고 드러낼 수 있는 방식을 제시하는 데 성공했기 때문이다.

세잔이 결론적으로 안착하는 모티프가 있다면, 그것은 상실 그 자체일 것이다. 사랑하는 대상의 상실을 부인하거나 극복하지 않으면서도 이를 승화시키는 방법을 추구한다는 뜻이다. 그리하여 세잔의 회화는 그 넉넉한 색채의 공간성 속에 근본적 상실을 안전하게 품고 있다고 말할 수 있으리라. 그리고 그 자취를 도달하기 힘든 회화적 공간에 깊이 각인시킨다.

정신분석학의 멜랑콜리아 이론

칼 아브라함은 멜랑콜리아 주제를 정신분석학적으로 접근한 첫 번째 학자다. 1911년, 멜랑콜리아에 대한 논문 첫머리에서 그는 '우울적 상태'depressive state는 정신분석학에서 마땅히 이론적으로 관심을 가져야 하는 부분이라고 지적한다.[63] 이어서 '격정'anxiety의 상태가 자세히 연구된 것에 비해, '우울의 정서'는 다양한 신경증과 정신이상에서 우세하게 드러남에도 불구하고 그와 같이 고찰되지 못했음을 강조했다. 그리고 격정과 우울은 종종 동시에 발생한다고 덧붙였다.[64] 산도르 라도 Sandor Rado가 강조했듯이, 아브라함은 이 논문에서 '멜랑콜리아는 사랑사랑하는 대상의 상실로 나타나는 반응'이라는 개념을 진전시켰다.[65] 아브라함은 다음과 같이 말한다.

우울은 신경증 환자가 만족하지 못하고 그의 성적sexual 목표를 포기할 때 야기된다. 그는 자신이 사랑받지 못하고 사랑할 수 없음을 느끼고, 그럼으로써 삶과 미래에 대한 슬픔에 잠긴다.[66]

프로이트는 아브라함의 연구를 기초로 멜랑콜리아에 대한 자신의 이론을 발전시킨다. 그는 1916년 「애도와 멜랑콜리아」Mourning and Melancholia라는 논문을 발표, 멜랑콜리아의 의학적인 특성을 규명하는 이론적인 근거를 제시한다. 프로이트는 멜랑콜리아를 애도와 비교하면서, 특히 사랑하는 대상의 상실에 반응하는 분열, 퇴보 그리고 내재

화 등과 같은 자아^{ego}의 변화를 강조한다. 그는 "애도에서는 세상이 빈곤해지고 공허해지나, 멜랑콜리아에서는 자아 그 자체가 그러하다"[67]라고 말한다.

윌러드 게일린^{Willard Gaylin}은 프로이트를 따라 멜랑콜리아에만 나타나는 주된 특성을 설명한다. 첫 번째, 실제이든 상상이든 사랑하는 대상의 상실이 있다. 이것이 대상으로부터 리비도를 위축시킨다. 그것은 대상에 투자된 성적 관심과 에너지, 즉 '카섹시스'^{cathexis}의 전부가 그 대상에서 철회되었음을 의미하는데, 간단히 이는 주체와 대상의 분리를 뜻한다. 게일린은 프로이트의 멜랑콜리아 이론에서 이렇듯 카섹시스를 저하시키는 과정을 강조하는데, 그것은 사랑하는 대상의 상징에 부여된 성적 에너지를 주체 자신으로 다시 거둬들이는 것이다.[68]

대상-카섹시스^{대상에 대한 에로틱한 사랑}의 포기는 프로이트 이론에서 자기애^{自己愛}적인 동일시를 통해 설명된다. 구강 단계와 같은 자아의 초기 형성과 연관되는 자기애적 동일시는 멜랑콜리아의 주요 증상을 형성한다. 프로이트는 그것을 리비도가 대상-카섹시스로부터 자기애적 구강 단계로 퇴행한 것이라 규명한다.[69] '자아^{ego}가 포기된 대상에 대해 갖게 되는 동일시'는 '대상-상실'^{object-loss}을 '자아-상실'^{ego-loss}로 변형시키는데, 이것은 앞에서 나왔듯이, 멜랑콜리아에서 자아가 공허하게 된다는 프로이트의 언급을 확인시켜준다. 멜랑콜리아에서는 잃어버린 사랑하는 대상에 대한 고착이 강한 반면, 대상-카섹시스는 약하다. 즉, 이 증상에서는 자기애적 메커니즘에서 중요한 동일시 작용이, 상실한 대상에 고착되어 일반적인 대상-카섹시스를 대치하게 된다는 것이다.[70]

프로이트는 주체가 카섹시스를 철회하는 것과 상실된 대상의 나르시시스틱한 동일시가 멜랑콜리아의 특성인 무관심과 무감각을 지탱한다고 했다. 그리고 그는 아브라함의 이론에 기대어 시각적 영역을 넘어서는 멜랑콜릭 증상자들의 내적 투쟁을 분석한다. 이 내적 투쟁 중에서 대표적인 것이 분노다. 분노는 멜랑콜리아에서 자아의 내적 상태를 주도한다. 주체는 잃어버린 사랑하는 대상이 자신을 떠났다고 여기고 이 대상에게 분노를 느낀다는 것이다. 게일린은 프로이트가 아브라함의 견해를 받아들여 이것을 밝혀냈다고 강조한다.71

요컨대, 멜랑콜리아의 주된 특징으로 인식되는 무관심, 무표정 또는 무감각이 탈카섹시스화decathection 의 과정에서 기인한다는 것에 주목해야 하는데 이는 멜랑콜릭들의 주된 방어기제라고 볼 수 있다. 즉, 멜랑콜리아 구조의 표면에서 우리가 볼 수 있는 것은 대상-카섹시스의 부재다. 거기에 나타나지 않는 것은 상실된 대상에 대한 자아의 강한 애정인데, 이것이 에로틱한 카섹시스의 대가로 대상에 대한 고착을 야기시키는 것이다.

우리의 시각은 한계가 있기 때문에, 외부 대상에 대한 흥미나 애정을 결여하고 있는 멜랑콜리 증상자들의 전면façade, 그 두꺼운 마스크를 쉽게 간파하기 힘들다. 멜랑콜리아에서는 정상적인 애도의 경우와는 달리, 상실된 대상으로부터 리비도를 철회하거나 새로운 대상으로 연속적으로 대치하는 일이 일어나지 않는 것이다.

크리스테바의 기호적 정신분석학

줄리아 크리스테바Julia Kristeva, 1941~ 는 정신분석학자이며 기호학자다. 불가리아 태생으로 1965년 파리에 유학하여 박사학위를 받았다. 자크 데리다Jacques Derrida 도 함께 참여한 문학저널 『텔켈』*Tel Quel*을 중심으로 한 좌파 지식인 운동에 관여했다. 롤랑 바르트Roland Barthes 의 영향을 크게 받았다. 1974년 출판된 박사학위 논문 『시적 언어의 혁명』*La Révolution Du Langage Poétique* 이 중요한 연구물로 인정받아 파리7대학에서 언어학 교수로 재직하고 있다. 1979년 이후로는 정신분석 임상도 겸하고 있다.

그의 연구는 언어학·정신분석학·여성학 이론 등과 밀접하게 연계되어 있다. 그는 언어와 의미의 형태론적 구조보다는 이를 벗어나고 교란시키는 데 더 관심을 갖는다. 요컨대 언어와 주체, 그리고 사회 안에서 표현할 수 없고 의미화하기 어려운 것에 초점을 맞추는 것이다. 『시적 언어의 혁명』에서 제시한 기호계the semiotic 도 이러한 맥락에서 이해할 수 있다. 이것은 언어 안에서, 특히 시적인 언어에서 독해할 수 있지만, 언어를 지배하는 주도적인 상징계the symbolic 와는 긴장관계에 있다.

크리스테바는 의미가 가져오는 결과보다는 의미화 과정 자체에 초점을 맞춘다. 그리고 그 과정을 도리어 낮추고 저항하는 텍스트 안에서 의미를 밝혀내고자 한다. 의미 소통의 구조를 일종의 경제 개념으로 파악한 프로이트의 영향을 받아 크리스테바는 개인적 변형뿐 아니라, 사회적 변형의 가능성을 언어에서 구한다. 그의 연구는 기존의 의미체계와

는 다른 종류의 주체의 생산, 새로운 사회관계를 모색하는 데 특히 기여
한다.

미술과의 연관성을 볼 때, 크리스테바의 '아브젝션'abjection 개념72
은 1970년대 이후 현대미술에서 중요하게 부각된 신체 미술body art 에
서 많이 활용되었다. 이것은 예술과 직결되는 주체성의 이론theory of
subjectivities 에서 인식하는 것으로, 주체에 대한 언어적 규명을 그 근원적
상실과 연관하여 논의하는 개념이다. 그런데 실제 미술사 주제에 대한
크리스테바의 저술은 전통적 주제에 집중하고 있어 르네상스 회화에
대한 논문이 대표적인데「조토의 환희」'Giotto's Joy', 1972 와「벨리니에 따
른 모성성」'Motherhood According to Bellini', 1975 등이 있다. 이 논문들은 언
어와 주체의 관계에 관심을 가지고 회화에 대한 기호학적 분석을 꾀한
연구들이다.73

크리스테바의 소위 '기호분석'semanalysis 은 기호학과 정신분석의 종
합이라 할 수 있는데, 미술사 방법론에 적지 않은 기여를 했다. 그의 이
론은 예술작품에 대한 전통적인 기호 해석에 대해 후기구조주의에 기
반한 이론적 도전이라 말할 수 있다. 그는 의미체계에서 주도적인 상
징계의 '횡포'에 대한 기호계의 개입과 방해에 대해 규명했다. 특히 형

태와 윤곽선, 구조가 속하는 상징계에 대비되는 기호계를 부각시켜, 이 영역에 속하는 색채가 갖는 독립적 속성과 그것이 주체와 맺는 관계를 설명하는 부분이 중요하다. 이는 미술작품을 이해하는 데 새롭고도 중요한 시각을 제시했다고 평가받는다.

프로이트와 세잔의 성 표상

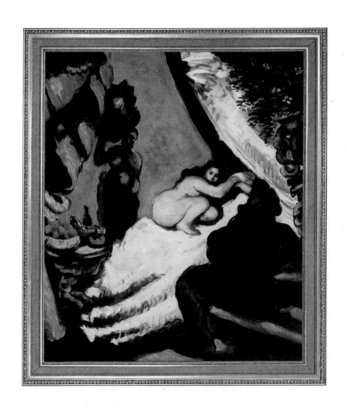

성적 욕망과 수욕도의 도상

성性에 대한 지그문트 프로이트의 이론은 세잔의 회화를 이해하는 데 큰 도움이 된다. 성적 욕망에 대한 심리구조를 이해하지 못하고 그 표현을 본다는 것은 피상적이기 때문이다. 성에 관한 주체의 심리 구조는 복잡한데 프로이트의 이론에서는 거세공포, 양성성 그리고 죽음충동과 연결된다. 또한 성의 문제에서 정체성 규명은 주체에게 떨칠 수 없는 업보와도 같은 것인데, 프로이트는 남성성과 여성성에 대한 주체의 동일시가 어떤 방식으로 이뤄지는가를 알려준다. 오이디푸스 콤플렉스는 이러한 성적 규명이 어떻게 부모와 연관되어 나타나는지를 보여주는 개념이다.

오이디푸스 콤플렉스와 직결되는 중요한 화두는 부성적 권력

과 주체의 관계다. 부계父系에게 인정받는 것은 주체의 사회적 위치에서 결정적이다. 이것은 미술의 경우, 예술가가 미적 전통에서 소위 '정통'으로 인정받고 관전官展에서 중요하게 부각되는 것에 상응한다고 할 수 있다. 개인의 창조는 역사의 권위로써 인가받아야 미술사에 이름을 남기는 것이다.

전통적 표현방식은 선조들의 축적된 미적 권위이고 프로이트식으로 말해, 부성적 법paternal law이라고 할 수 있다. 창조적인 예술가가 인정받으려면 전통적 법에 개입되면서도 이를 뛰어넘어야 한다. 오이디푸스 콤플렉스가 보여주듯, 아버지의 역사는 아들이 아버지를 죽이고 어머니를 차지하며 승계되는 것이다. 아들은 아버지를 대치하면서 그의 역사를 잇는다.

더구나 기성의 예술 관념이나 형식을 부정하고 혁신적 예술을 이끄는 아방가르드 예술가라면 개인과 전통, 창조와 관습 사이에서 무수히 갈등할 수밖에 없다. 그러나 아들의 창작은 아버지의 전통을 무시하고서는 인정받을 수 없다. '정통'의 미술사에 편입되기 위해서는 우선 전통적인 시각 코드를 참조해야 하고 동시에 이를 능가해야 한다. 그렇다고 개인과 전통, 창조와 관습의 관계가 반드시 적대적일 필요는 없다. 대체로 미술사의 대가大家들은 전통적인 계보를 참조하여 아방가르드적 '차이'를 창출해내는 데 성공한 작가들이라 할 수 있다. 때문에 미술사의 정통과 어떻게 관계하면서 개별적인 창작을 제시할 수 있는가가

문제다. 요컨대, 창작성이란 두터운 전통의 관습을 뚫고 새로움을 표현해내는 것이다.

작가가 표출하는 욕망의 표현을 생각해보자. 본능이나 욕동 drive을 나타낼 때, 개인과 사회의 연관관계는 표현의 내용과 직접 연결된다. 본능이 갖는 과격한 폭력성은 사회의 검열을 거쳐 표출된다. 욕망한다고 모두 표현할 수 있는 것은 아니기 때문이다. 그리고 어느 시대나 그러한 검열은 존재해왔다. 다만 그 강도가 다를 뿐이다. 세잔의 회화를 제대로 이해하려면 그가 존재했던 그 시기, 작가가 자신의 욕망이 발현되는 것을 억압하는 사회적 체제와 어떤 관계를 맺고 있었는지를 살펴보는 것이 중요하다. 개인의 본능과 문명화의 코드는 어떤 방식이든 서로 교섭해야 하기 때문이다.

이 장에서는 세잔의 누드화에서 전통적 코드와 작가 개인의 창작이 어떻게 만나는지를 살펴볼 것이다. 이를 위해 우선 '유혹녀 temptress 또는 seductress 포즈'의 누드에 집중할 것인데, 여기서는 특히 세잔이 자신이 참조한 이 도상적 전통을 '어떻게 벗어나고 있는지'에 주목할 것이다. 말하자면 시각적 표상을 넘어 세잔만의 표현적 특징이 무엇인가를 살피는 것이다.

이를 위해, 세잔이 제작한 세 점의 〈대수욕도〉 중에서 가장 일찍 제작된 반즈 재단Foundation Barnes 의 〈대수욕도〉그림 33 이하 반즈 〈대수욕도〉에 특히 주목하고자 한다. 이 수욕도의 유혹녀 포즈를

취하고 있는 인물에서는 여성성에서 남성성으로의 전이가 나타나는데, 이 부분은 유혹녀 포즈의 도상을 세잔이 어떻게 변형하는지와 자연스럽게 연결되면서 흥미를 끈다. 성적 도상에 대한 세잔의 창의적인 변형은 성 정체성에 대한 논의를 시각적으로 확장시킨다고 볼 수 있다.

세잔의 누드화: 참조와 차이

창작은 결코 무無에서 나오지 않는다. 창조성이 가진 아이러니는 과거에 대한 참조에 있다. 새로움이란 이전 것과 다르다는 속성을 나타내기에, 그 이전 것을 모르면 처음부터 새로움이 성립되지 않는다. 이로써 유추해보면 아방가르드 작가의 조건은 바로 '참조'reference 와 '차이'difference 에 있다는 것을 알 수 있다.[1] 다시 말하면 이전 것을 참조하고 난 후, 그것에 대한 차이를 보임으로써 새로운 창작을 한다는 이야기다. 흔히 미술 분야에서는 창작을 신비화시키는 경향이 있는데 그러한 '오해'는 작품을 이해하는 데 종종 혼선을 빚는다.

미술사의 많은 대가는 상당히 의식적으로 선배 작가들을 참조했는데, 이는 중요한 의미를 지닌다. 전통의 맥을 잇는다는 것은 그들 자신을 가치 있는 작가로 인식시키는 중요한 척도였다. 이 점이 오늘날의 미술과 다른 점이라고 말하는 사람이 있

다면 그는 미술의 핵심을 제대로 이해하지 못했다고 할 수 있다. 오늘날에도 여전히 미술의 전통과 그에 대한 도전이 미술의 흐름을 이끄는 동력이기 때문이다. 차이가 있다면 그 '전통'의 내용이 달라졌다는 것뿐이다.

따라서 선배 작가들의 이름으로 채워진 미술사의 정통 계보에 들어간다는 것은 작가에게는 영광스러운 일이 아닐 수 없다. 프로이트의 이론에 따를 때 이렇듯 정통성의 계보에 속하는 것은 부자父子간의 연계를 잇는다는 뜻이다. 즉, 아들은 아버지가 만들어놓은 전통에 속할 때 그로부터 인정을 받는 것이다. 프로이트의 시나리오에 따르면 아들이 인정을 받는 과정은 아들이 아버지의 자리를 대치해가는 과정이다. 세잔의 시기까지만 해도 그 계보에 들어가는 방법 중 가장 보편적 방법은 선배 예술가의 잘 알려진 형태적 이미지를 '인용'하는 것이었다. 역사적으로 근거가 있는 시각적 증거는 작품의 품격을 높이고 작가의 미적 권위를 세워준다. 그렇게 함으로써 세잔은 상징과 언어 세계를 대표하는 '아버지의 이름'[2]에 속할 수 있었다.

세잔은 거대한 구성의 누드 인물을 그리고자 하는 야망이 있었다. 이는 미술의 정통을 잇고자 하는 열망이기도 했다. 그가 1870년 중반부터 시작한 '수욕도' 연작은 그가 가진 성性에 대한 환상을 잘 보여준다. 또한 이 그림들은 작가의 환상이 19세기의 역사적·문화적 맥락에서 조성된 성의 인식과 만나는 미적

공간이 되기도 한다. 세잔의 그림은 에로틱한 환상의 대상인 여성 누드에 대한 그의 심리적 갈등을 드러낸다. 그의 갈등은 자신이 속한 사회적 통념을 중심에 두고 그 경계에서 삐져나온다. 여기서 기존의 통념이나 고정관념과는 다른 작가 개인의 차별적인 시각이 흥미로운 것은 당연하다. 미술작품의 가치란 어차피 창의성에 있고, 차이는 창의성의 내용을 이루기 때문이다.

그림을 보는 방식은 상당히 다양하다. 그렇다면, 세잔의 수욕도에서는 무엇을 중점적으로 볼 것인가. 이 장에서는 세잔과 프로이트의 연관성을 고찰할 것이므로, 그의 작품에서 나타나는 여성성의 표현과 성적 차이에 대한 작가의 비전에 주목할 것이다. 세잔의 누드들은 여성성을 나타내는 표현방식에서 전통적인 방식과 현격한 차이를 보인다.

무엇보다 세잔의 수욕도에는 긴장이 감돈다. 후기작으로 갈수록 더욱 그렇다. 만약 그가 자신의 야성적인 성욕에만 충실했다면 아마도 이러한 긴장은 없었을 것이다. 이 그림에서 작가가 의식한 부분은 역시 전통 미술과 어떻게 연관될 것이냐의 문제였다. 여기에 누드화가 지니는 특별한 의미가 부가된다. 누드의 표현, 다시 말해 성을 시각화하는 과정에서는 미술사의 전통과 사회의 주도적인 시각을 더욱 무시하기 힘들다. 다른 내용보다 예민한 주제이기 때문이다. 여기서 개인적 열망과 사회적 의식은 이미지를 제작하는 과정에서 직접 대면하며 갈등을 겪는다.

세잔의 수욕도에서는, 미술사의 전통을 포함한 사회적 의식이 그의 야성성의 발현과 갈등관계에 있고, 전자가 후자를 통제했다고 볼 수 있다. 여성 신체에 대한 세잔의 열정과 갈망은 길들여져야 했다. 그의 초기 작업에서 보이는 성적 욕망의 주체할 수 없는 발현은 이러한 미적 전통에 의해 다듬어져 모양을 갖춰 갔다고 말할 수 있다. 스스로가 부여하는 자율적인 억압은 전통에 의존함으로써 '부성적' 권위를 부여받았던 것이다. 세잔 누드화에서 전통 미술의 비감성적悲感性的인 형태들은 그의 성적 욕구를 제어하는 데 기여했다.

유혹녀 포즈: 전통적 형식, 새로운 내용

세잔은 옛 거장들이 그린 여성 누드의 전통적인 도상들을 적극적으로, 그리고 명백한 방식으로 채택했다. 그런데 여기에 한 가지 매우 흥미로운 점이 있다. 세잔은 선배들의 도상에서 자세와 형태만을 차용했을 뿐, 전형적인 여성 누드에서 관습적으로 연상되는 속성이나 감각은 가져오지 않았다. 다시 말해, 세잔은 자신의 수욕도에서 종교적이거나 신화적인 이미지를 참조하긴 하나, 그 종교나 신화가 지닌 특정한 내용을 구현하지는 않는다. 도상이 갖는 상징적인 의미를 비워내고 형식記票만 가져온 것이다. 이는 현대의 포스트모던 미술이 자주 활용하는 차용과도 연관될 뿐 아니라, 미술에 대한 기호학적 해석을 요구하는 방식이

기도 하다.

레프는 세잔이 세속적 수욕도를 그리고는 이것을 종교적이
거나 신화적인 이미지와 견주려 했다고 주장했다.[3] 샤피로 또한
세잔이 과거 미술의 전통에서 가져온 구성과 포즈들을 관객들
이 알아보리라 예상했고, 이를 자신의 작업에 도구적으로 활용
했다고 강조했다. 그는 다음과 같이 말했다.

> 문제가 되는 환상으로부터 자신을 자유롭게 하면서, 세잔은
> 초기의 에로틱한 주제를 덜 혼란스러운 '고전적' 대상들, 누
> 드들로 변환시켰다. 세잔은 미술학교와 박물관의 동결된 세
> 계에서 온 *이미 잘 알려져 있는 자세*나 에로틱하지 않은 표면
> 등을 자신의 작업에 *순수한 도구로 활용하는* 듯했다. 그러나
> 세잔 자신의 본래의 고뇌는 이 절제의 도구에도 반영되어 그
> 임의성과 강도를 변화시켰다.[4]

이러한 사실만 보더라도, 당시에 작가와 관객 사이의 소통은
상당히 구체적이었다는 것을 알 수 있다. 작가가 미술의 전통을
알아보는 관객의 눈을 미리 예상하고 이를 작품에 활용했으니
말이다. 이것은 오늘날에도 마찬가지다. 작품에서 표현되는 시
각적인 코드나 상징은 현재의 사회·문화적인 내용과 끊임없이
소통을 꾀한다. 다만 세잔의 시대와 차이가 있다면 이러한 코드

나 상징이 예전처럼 그 도상적인 의미가 고정되지 않을 뿐이다.

이제 과거를 '참조'하면서 자신만의 '차이'를 만들어낸 구체적 예를 보자. 세잔이 여성 수욕도에 자주 활용했던 전통 도상은 역시 유혹녀 포즈다. 이것은 성적 유혹과 욕구를 대표하는 도상으로, 19세기 색욕의 상징이라 할 수 있다. 이 자세는 몸을 둥글게 하고 관능적으로 두 팔을 머리 위로 들어 올리는 포즈다. 어떤 미술사학자는 이 포즈가 관능적인 암시를 주면서도 사회적으로 용납될 수 있는 여성 유혹의 형태라고 말하기도 했다. 올린 팔은 겨드랑이와 윗몸을 노출시키는데, 이 포즈는 세잔에게 개인적인 의미를 갖기도 한다. 인물의 전기를 심리 중심으로 보는 심리-전기적 관점에서 보면 이 자세는 자신의 아내를 의식하는 상징적인 포즈로 설명할 수 있다.

서양미술사에는 다양한 작업 스타일을 거치는 대가들이 있다. 세잔의 경우는 양식이 다양하다기보다 양식의 전환이 컸다고 말할 수 있는데, 그 정도가 놀라울 정도다. 세잔의 초기 작업은 이상하고 악몽 같은 성적 환상을 보인다. 이러한 인물의 유형들과 자세들은 1870년대 중반의 초기 여성 수욕도에서 직접적으로 전이된 것들이다. 초기 수욕도의 여성들은 목가적이고 중성적이다. 레프가 암시한 것처럼, 세잔이 자신의 초기작에서 이끌어낸 유혹녀의 자세는 본래의 맥락에서 분리되어 다른 의미로 활용될 수 있었다.

달리 표현하자면, 수욕도의 인물들은 드라마틱한 포즈를 취하긴 하는데 실상 드라마는 없는 식이다. 겉으로 뚜렷하게 드러났던 에로틱한 의미가 억제된 에로티시즘으로 전환된 것이다. 그러한 예로, 세잔의 초기 〈수욕도〉그림 27 와 훨씬 후기의 작품인 〈네 명의 수욕자들〉그림 28 을 보자. 유혹녀 포즈의 여인은 이 두 그림에서 뚜렷한 원인 없이 도발적으로 자신의 몸을 틀고 있는데, 마치 이야기 없이 이야기의 감정만 극대화되어 있는 듯하다(본래 〈수욕도〉의 유혹녀는 초기작인 〈성 안토니의 유혹〉그림 29 에서 성자를 대면하는 대담한 누드가 소위 '원조'임을 말해둔다). 그런데 도발적이기는 하나 실제적이지 않은 이 세잔의 누드들은 왜 그런 성격을 지니게 된 것일까?

관능적이지 않은 세잔의 누드

세잔의 누드화는 거의 상상화다. 그는 누드를 그릴 때 실제 모델을 두고 그리지 않은 특이한 작가였다. 여성의 벗은 몸을 앞에 두고 그릴 수 없었기 때문이다. 실제로 누드를 보고 그린 예외가 있다면 두 점 정도인데, 아내가 그 모델이다. 이 중의 하나가 〈서 있는 여성 누드〉그림 30 다. 이 그림은 도발적이거나 흥분을 야기시키는 감성과는 거리가 멀다. 상체의 비율이 상대적으로 더 크고 그 무게가 아래로 쏠려 있는 인체의 표현은 어두운 슬픔을 느끼게 한다. 이제 수욕도로 돌아와 위에서 언급한 〈네

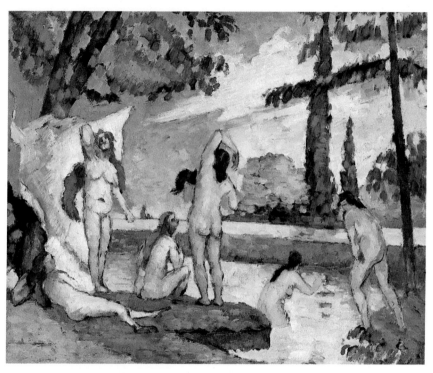

그림 27 〈수욕도〉, 캔버스에 유채, 38.1×46, 1874~75, 메트로폴리탄 미술관, 뉴욕.

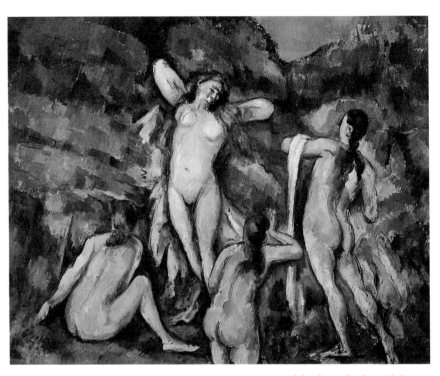

그림 28 〈네 명의 수욕자들〉, 캔버스에 유채, 73×92, 1888~90, 뉘칼스버그 글립토텍, 코펜하겐.

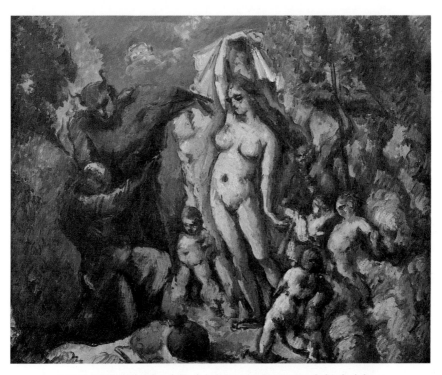

그림 29 〈성 안토니의 유혹〉, 캔버스에 유채, 47×56, 1873~75, 오르세 미술관, 파리.

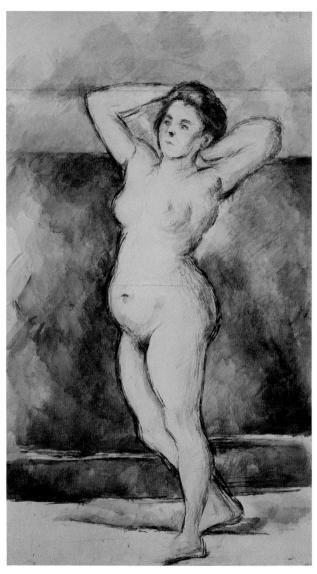

그림 30 〈서 있는 여성 누드〉, 연필과 수채, 89×53, 1898~99, 루브르 미술관, 파리.

명의 수욕자들〉그림 28 을 주목해보자.

이 그림에서 레프는 "가려진 감각성"을 지적한다. 그는 베일에 싸인 감각성이야말로 세잔의 후기 수욕도 전반을 관통하는 애매한 특징이라 했는데, 설득력이 크다. 세잔의 수욕도에서 감각성을 전달하리라고 예상되는 전통적인 형태들은 관객에게 즉흥적인 흥분이나 관음적인 쾌락을 이끌어내기에는 너무도 억제되어 있다. 이러한 특징을 이 장에서는 프로이트의 이론에 기대어 '성 정체성의 표상'이라는 측면으로 다루어보고자 한다.

세잔의 작품은 사회가 요구하는 성 정체성과 반대로 간다. 그의 그림에는 말로 표현할 수 없는 부분들이 있는데, 여기서는 묵인하고 숨긴 채 진행되는 심리작용이 시각적으로 드러난다. 일반적으로 사회 체계가 요구하는 성 정체성과는 맞지 않는 갈등적인 내용을 내포하고 있는 것이다. 특히 이 그림그림 28 에서는 당시 세잔이 속한 미술계와 전통 도상에서는 보편적이지 않은 형태와 정서의 표현을 유심히 봐야 한다. 그리고 이 시각적 표상의 의미를 조명하는 일이 중요하다. 반즈 〈대수욕도〉그림 33 의 인물 표현에서는 남근적 원칙의 성 규정에 맞추지 않으려는 고집스런 거부가 두드러진다. 여기서도 관심의 초점은 세잔이 표현한 여성이 다른 일반적인 작품들과 여전히 다르다는 점이다.

그 차이는 사실 보는 방식의 차이다. 일반적인 시각 논리로 볼

그림 31 〈모던 올랭피아〉, 캔버스에 유채, 57×55, c.1869~70, 개인 소장.

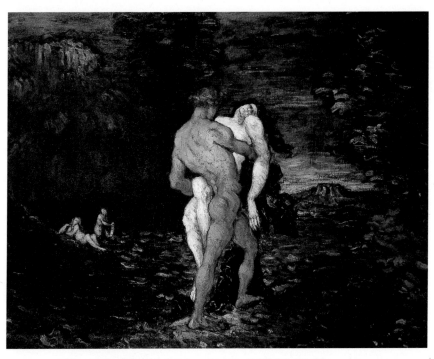

그림 32 〈강간〉, 캔버스에 유채, 89.5×116.2, 1867, 킹스칼리지, 캠브리지.

때, 여성은 보여지는 대상이고 남성은 보는 주체로 설정된다. 여기서 대상과 주체 사이에 분리와 거리감이 확보된다. 그 거리감을 기반으로 남성 작가및 관객는 여성을 성적 대상으로 삼아 자신의 리비도를 투여한다. 시각적 매력의 성적 코드로 표현된 여성 신체는 보는 눈을 만족시킨다. 여성 인물을 주제로 한 미술사란, 그것이 초상화든 누드화든 간에 결국 시각적인 성적 코드의 발전사라고 해도 과언이 아닐 것이다.

그러나 이런 전통적 맥락에서 보더라도 세잔의 여성은 전혀 매력적이지 않다. 매력적이기는커녕 추하고 혐오스러울 때가 많다. 이를 테면 〈세 명의 수욕녀들〉그림 54 은 조각가 헨리 무어의 말대로 자유로운 야생의 "고릴라"를 연상시키며, 〈모던 올랭피아〉그림 31 또한 '동물적'이라는 수식어가 많이 따라붙는데 몸을 잔뜩 웅크리고 있는 모습이 정말 동물 같은 본능을 드러낸다. 당연히 이 작품들의 인물들은 성적 매력과는 거리가 멀다. 세잔의 초기 작품 중 잘 알려진 〈강간〉그림 32 에서는 전경에 그려진 하데스에게 납치당하는 페르세포네가 거의 괴물처럼 보인다. 하얀 몸체는 여성으로 보기에는 너무 크고 지나치게 근육질이다. 이렇듯 특이한 세잔 누드의 성격은 무엇에서 기인하는 것인가?

양성성의 표현

이와 같이 세잔의 누드가 '수상한' 것은 그의 독특한 성 정체성과 연결된다. 남성 수욕도와 여성 수욕도를 의식적으로 구분하긴 하지만 그의 누드는 두 성을 넘나든다. 그의 그림에서는 전통적인 남성성의 코드와 여성성의 코드가 엄격히 지켜지지 않는다. 성적인 코드는 상당히 자의적이다. 세잔이 그린 누드가 부자연스럽고 전체 구성에 완전히 들어맞지 않는 이유는 앞에서 지적했듯이 우선 실제 모델을 세우지 않고 상상해서 그렸기 때문이다. 하지만 엄밀히 말해, 상상해서 그렸다고 해도 여성 누드는 충분히 여성적일 수 있다. 오히려 그럴 경우 여성성이 더 과장되게 마련이다.

그렇기 때문에 여기서 제시하려는 것은 다른 요인이다. 세잔의 누드 모델 중에는 가끔 정체불명, 아니 성 불명의 누드들이 끼어 있다. 이를테면, 〈성 안토니의 유혹〉그림 17 의 가장 오른쪽 누드를 보자. 여성 수욕도이기에 내용상 여성 누드일 수밖에 없는 인물이지만 표현상의 특징으로 본다면 결코 그렇게 볼 수 없는 누드다. 이것은 놀랍게도 작가 자신을 나타낸 인물이라고 규명되어 있다. 여성이 아니라 남성이라는 말이다. 요컨대, 세잔은 여성 누드에 남성성을 포함시켰다. 세잔이 표현하는 이 양성적 인물이 어쩌면 인간 주체의 상태를 솔직하게 나타내는지도 모른다. 현실적으로 가능하지 않은 양성성의 표출이 '수욕도'

라는 공식적인 장르의 그림에서 허용된 셈이다. 언어로는 가능하지 않은데 그림에서는 가능하다. 그러기에 작가와 더불어 관객도 예술적 자유를 만끽한다. 프로이트는 1905년 출판한 『성의 이론에 관한 세 가지 글』*Drei Abhandlungen Zur Sexualtheorie*에서 인간의 양성성을 자세히 분석하고 있다. 여기서 그는 인간의 성을 한쪽으로 결정하는 일은 어렵다고 말한다. 그는 "모든 개인은 일반적으로 자신의 성과 반대되는 성의 흔적을 갖는다"고 주장한다. 이 흔적은 미발달된 기관으로 남아 작동하지 않은 채 유지되거나 다른 기능으로 변형된다는 것이다.

그러니까 인간은 본래 양성적이라는 말이다. 이러한 프로이트의 이론은 해부학을 포함하는 과학적인 근거를 기반으로 한다. 그는 인간이 진화의 과정에서 "이러한 본래의 양성적인 신체 특성이 단일한 성으로 변하고, 위축된 다른 성은 그 흔적을 남긴다"고 주장한다. 다시 말해, 억제된 반대쪽 성은 없어지는 것이 아니고 여전히 남아 있다는 것이다.[5] 프로이트는 육체적 양성성은 주체가 가진 본래의 특성이라고 강조한다. 그에 따를 때, 성이 어느 한쪽으로 결정되는 것은 다른 쪽이 없어져서가 아니고 이를 억압하기 때문이다. 그 다른 쪽은 잠재적으로 우리 안에 존재한다. 이러한 양성성의 시각으로 세잔의 누드를 보는 것은 성 정체성에 관한 고정관념을 벗고 보는 것이라 할 수 있다.

'프로이트의 세잔' : 세 점의 〈대수욕도〉

반즈 재단의 〈대수욕도〉

세잔의 수욕도 중에는 유혹녀 포즈를 하고 있는 인물이 꽤 있다. 그중, 가장 수수께끼 같은 인물이 반즈 〈대수욕도〉그림 33에서 발견된다. 그는 이 그림의 오른쪽 끝 나무에 기대 서 있는 인물인데, 지나치게 긴장하고 있고 전혀 관능적이지 않다. 이 인물은 슬픔과 색정이 혼합된 느낌을 자아낸다.그림 34 이 인물을 탐색하기에 적절한 글은 신미술사학자 클락의 논문 「프로이트의 세잔」이다.[6]

이 인물은 세잔이 유혹녀 포즈를 시도하는 마지막 인물이다. 클락은 반즈 〈대수욕도〉의 이 인물을 '꿈꾸는 인물'이라 명명했다. 이 인물은 도대체 여자인가, 남자인가? 이 그림이 여성 수욕도라는 사실을 고려할 때 이 수욕자의 성을 어떻게 규명할 수 있을까? 이 인물의 성이 불안정하게 설정된 방식을 추적하는 것은 대단히 흥미로운 일이다.

✢ 상실은 성적 환상의 중심부에

비록 프로이트가 세잔에 대한 기록을 남긴 것은 아니지만, 그의 『꿈의 해석』*Die Traumdeutung*이 1900년에 출판되었다는 사실을 간과할 수 없다. 반즈 〈대수욕도〉가 1896에서 1906년 사

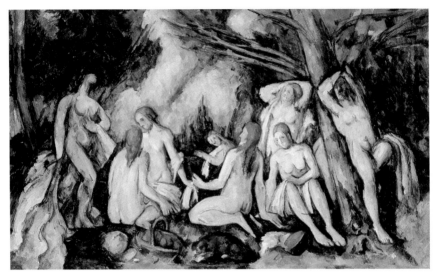

그림 33 〈대수욕도〉, 캔버스에 유채, 133×207, 1895~1906, 반즈 재단, 펜실베이니아.

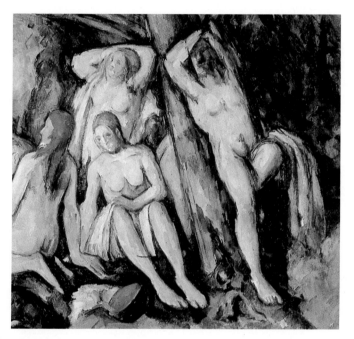

그림 34 반즈 〈대수욕도〉의 부분도.

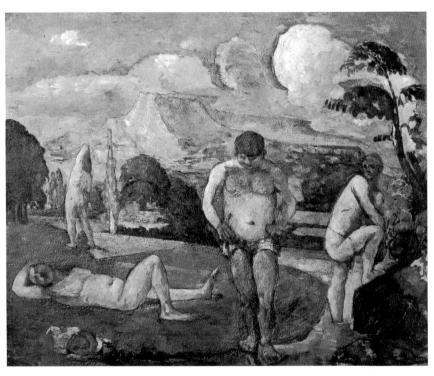

그림 35 〈휴식을 취하는 수욕자들〉, 캔버스에 유채, 79.4×100, 1875~76, 반즈 재단, 펜실베이니아.

이에 제작되었으니, 이 저서는 세잔의 작품과 동시대에 속한다. 따라서 반즈 〈대수욕도〉에서 '꿈꾸는 인물'이 가진 불안과 공포를 프로이트 이론과 접목시켜 이해하는 것은 시기적으로 타당하다. 프로이트 이론에서 성 정체성을 형성하는 데 중요한 작용을 하는 것은 다름 아닌 '거세환상'castration phantasy 이다. 이 환상을 거친 남성 주체는 여성을 남근을 갖지 못한 '결여'lack 의 존재로 규명한다.

물론 이는 여성성에 대한 정당한 규명은 아니지만 적어도 프로이트 이론에서는 이렇게 접근하고 있다. 세잔의 수수께끼 인물을 이해하려면 한 가지 상상을 해봐야 한다. 만약 남성 인물이 여성을 자신의 형태적 구조로 받아들인다면 어떻게 될 것인가? 남근을 가진 존재가 이를 제거하여 자신의 남성성을 부인한다면? 소위 '결여'를 자신의 몸에 수용해 점차 여성으로 전환한다면 어떻게 될까? 요컨대, 이러한 성전환性轉換을 시각적으로 확인해보는 것이 무슨 뜻인지를 알아보자.

세잔의 성 정체성에 대한 고뇌와 시각적 탐구는 오래전부터 지속된 것이다. 반즈 〈대수욕도〉의 '꿈꾸는 인물'은 세잔이 이미 30년 전에 그린 작품에 그 기원을 둔다. 〈휴식을 취하는 수욕자들〉그림 35 에서 풀밭에 길게 누워 있는 인물이 그것이다. 누워 있는 인물은 '결여된 것'을 노출하고 있다. 세잔은 '꿈꾸는 인물'에서 성적 구분의 뿌리가 되는 이 누워 있는 인물로 돌아가

이를 불안하게 세우고 우리를 향해 돌려, 그가 무엇을 결여했는 가를 보여준다. 이 인물을 세밀히 분석한 클락의 말처럼, "인물의 얼굴은 불안하고 그림자가 드리워져 있으며 무엇보다 슬프다."[7]

세잔의 수욕도는 성적 차이를 의식해 제작했기 때문에 여성 수욕도와 남성 수욕도가 따로 있다. 그런데 왜 그는 여성 수욕도에 남성의 흔적을 가진 알 수 없는 누드를 그려 넣었을까. 그리고 30년 전으로 거슬러 올라가 휴식하는 남성 수욕자들 사이에 왜 여성의 특징이 각인된 모호한 인물을 포함시켰을까. 이 인물은 두 성의 중간에 위치한다. 반즈 〈대수욕도〉에서 성 정체성의 문제는 이렇게 정리된다. 인물은 거세공포로 말미암아 남성성의 상징을 잃을지도 모른다는 두려움에 휩싸인다. 다리를 올리면서 그 상징을 수줍고 소심하게 가리고 있는 모습은 이 인물의 나약함을 드러낸다. 남성 주체의 심리가 노출되면서 그의 악몽은 현실화된다. 여성성을 '결여'라고 규명한 '남근환상' phallic phantasy에 따라 '꿈꾸는 인물'은 그의 '상상된 결여'를 드러내는 것이다.[8]

반즈 〈대수욕도〉에 대한 프로이트적인 시나리오는 여성성에 대한 남근환상에 근거한다. 한마디로, 부재와 결여 앞에 깊은 두려움을 느끼는 남아의 심리 구조다. 거세환상은 남성과 여성의 차이를 남근적 입장에서 조성한 것이다. 남근을 갖지 않는

여아에 대한 남아의 두려움은 자신의 남근도 여아처럼 거세될 것이라는 환상에 기인한다. 이때 남성 성기를 본래부터 갖고 있는 남아의 입장에서 볼 때, 여아의 신체는 결여의 존재다. 두려움은 고뇌를 가져온다.

이 수수께끼 같은 인물에 정열적인 성적 욕망과 상실이 가져오는 심도 깊은 절망이, 즉 에로티시즘과 죽음이 공존한다. 이 포즈의 저변에 깔린 대립적인 두 의미가 수수께끼 인물에 그대로 남아 있다. 세잔은 전통적인 유혹녀의 형태에 상실을 부여했다. 성적 환상의 심장부에 상실의 존재를 새겨둔 것이다.

반즈 〈대수욕도〉의 '꿈꾸는 인물'은 이러한 남근적 성 차이가 구축한 의미체계를 선뜻 받아들이지 못했다. 그는 두려움과 고뇌를 몸으로 표현한다. 사회가 규명한 성 정체성을 수용하지 못한 채 주체가 거쳐야만 하는 심리적인 '통과의례'에 괴로워한다. 그는 소위 '비정상적' 증상을 지니고 여성과 남성 사이에서 방황한다고 볼 수 있다. 성적 욕망의 표상으로서 유혹녀는 고뇌와 결여를 내포한다. 어떻게 '그녀'의 욕망이 '그'의 고뇌로 변경되었는가. 세잔의 그림에서 이를 구체적으로 추적해보자.

✣ 욕망은 비극적 페이소스로

하나의 미술작품은 때때로 몇 차례 수정 과정을 거친다. 그리고 이 과정은 우리에게 작가의 관심과 의도를 보다 명확하게 알

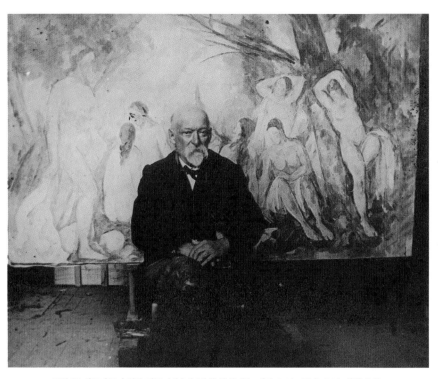

그림 36 베르나르가 찍은 반즈 〈대수욕도〉와 함께 있는 세잔, 27.4×36.6, 1904, 개인 소장.

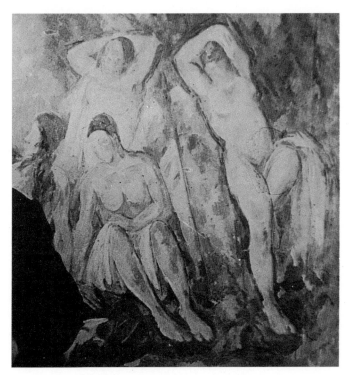

그림 37 베르나르가 찍은 사진의 부분.

려주는 시각적 증거가 되기도 한다. 반즈 〈대수욕도〉는 작가가 근 10년간 잡고 있던 그림인 만큼 여러 차례 수정을 거쳤으리라는 건 족히 예상할 수 있다.

베르나르는 1904년 반즈 〈대수욕도〉와 함께 있는 세잔을 찍었다.그림 36 사진은 1896년경부터 제작되기 시작한 이 그림이 1904년까지 어떠한 변모 과정을 거쳤는지를 보여준다. 사진 속 세잔의 뒤로 보이는 수욕도를 1906년 완성작그림 33과 비교해보면, '꿈꾸는 인물'이 확연히 달라졌다는 것을 알 수 있다. 최종 수정이 가해지기 전까지 이 인물은 사진에서 확인할 수 있듯이 여성 누드였던 것이다. 이 사진의 부분그림 37을 보면 유혹녀는 여성적 매력을 한껏 뽐내며 감각적인 포즈를 취하고 있다. 그러나 완성작에서 보는 인물은 더 이상 여성이라 보기 힘들다. 둔탁하고 뻣뻣한 몸의 선들은 가히 남성의 신체라고밖에는 볼 수 없다. 그리고 포즈도 달라졌다.

여기서 제기할 수 있는 질문은 '사진을 찍은 1904년 이후 세잔이 이 인물에 가한 수정은 무엇을 뜻하는가'다. 남근적 입장에서 규명하는 성의 차이를 고려해 인물을 관찰해보자. 여성에서 남성으로 성전환을 거친 이 '꿈꾸는 인물'은 프로이트가 말하는 거세환상과 고뇌를 더 강렬히 감내하는 듯하다. 심화된 괴로움이 시각적으로 드러난다. 완성작에서는 이 인물의 허벅지와 올린 다리 사이의 파인 부분이 더 깊어지고 어두워져 있음을

그림 38 〈휴식을 취하는 수욕자들〉, 캔버스에 유채, 35×45.5, 1876~77,
미술·역사 박물관, 제네바.

확인할 수 있다. 클락의 표현을 빌리자면, "자기 규명을 위한 세잔의 분투"가 격심해진 것이라고 할 수 있다.[9]

이 꿈꾸는 인물이 겪은 표현적 변형은 성적 특성을 없애는 것이라고 설명할 수 있는데, 이러한 '탈성화'ungendering의 표현은 수욕도를 포함해 세잔의 초기 누드화에서 후기 누드화를 관통하는 전반적인 특징이다. 초기작인 〈성 안토니의 유혹〉그림 29과 초기 〈수욕도〉그림 27에서 보였던 외향적 에로티시즘은 이 꿈꾸는 인물에서 분명히 감소되었다. 지나친 성적 도발과 통제하기 힘든 발산은 가라앉았고, 흥분은 억제되다 못해 침잠되는 느낌이다. 세잔의 소위 탈성화 작업은 상실과 고뇌의 내면화라는 관점에서 볼 수도 있다. 이 내면화 과정에서 후기 작업의 특성인 상실과 죽음의 암시가 드러난다.

세잔은 유혹녀 포즈를 통해 두 가지의 다른 성질, 즉 에로틱한 것과 비극적인 것을 동시에 내포하고 있다. 이러한 애매함과 불확실성은 그 포즈를 포함하는 초기작부터 나타난 것이기에 일관성 있는 특징이라 할 수 있다. 이것은 이 포즈의 시초인 〈휴식을 취하는 수욕자들〉그림 38의 인물에서도 이미 볼 수 있었다.

반즈 〈대수욕도〉에서 비극성죽음과 에로티시즘육감적 성적 본능을 동시에 지닌 이 인물을 근거로 볼 때, 1904년 이후 세잔의 변화는 하나를 다른 하나로 대체하는 것이기보다는 그 포즈의 본래 의미를 확장시킨 것이라고 볼 수 있다. 요컨대, 세잔의 '꿈꾸

는 인물'에는 죽음과 에로티시즘이라는 상반된 성질이 연결되고 공존한다.

이러한 극단적 속성의 공존은 반즈 〈대수욕도〉의 '꿈꾸는 인물' 이전에 그가 많이 활용했던 유혹녀 도상의 초기 누드들에서 이미 제시되었다. 다시 말해, 세잔의 누드가 지닌 이러한 특성은 초기부터 지속되는 일관된 속성이라는 것이다. 구체적인 연구로 들어가보자. 레프는 〈성 안토니의 유혹〉그림 17에서 성자 앞에 도발적인 자세를 취하고 있는 누드가 〈휴식을 취하는 수욕자들〉그림 35의 왼쪽에 서 있는 인물과 유사하다고 밝힌다. 사실 전자는 후자의 근거로 제시되는데, 이 포즈는 궁극적으로 괴로워하거나 죽어가는 비극을 의미한다.[10] 세잔이 구체적으로 어떤 작품을 통해서 전통적인 유혹녀 포즈를 탐구했는지 추측할 수 있는 몇 가지 가능성 있는 그림들이 있다.

우선, 루벤스의 〈헨리 4세의 찬양〉이나 들라크루아의 〈화장〉 등을 들 수 있는데, 세잔이 직접 남긴 모사들이 이를 뒷받침한다. 그런데 가장 놀랍고 그럴듯한 주장은 세잔이 채택한 이 포즈의 근거가 미켈란젤로의 〈죽어가는 노예〉그림 39라는 것이다.[11] 즉, 〈죽어가는 노예〉는 '꿈꾸는 인물'의 조상인 셈이다. 놀랍도록 유사한 인물의 포즈에서 세잔의 인물이 미켈란젤로의 노예가 구체화하는 죽음을 나타낸다는 것을 알 수 있다. 유혹녀의 성적 도상이 죽음과 만난다는 점에서 세잔의 '꿈꾸는 인물'은 에로티시즘

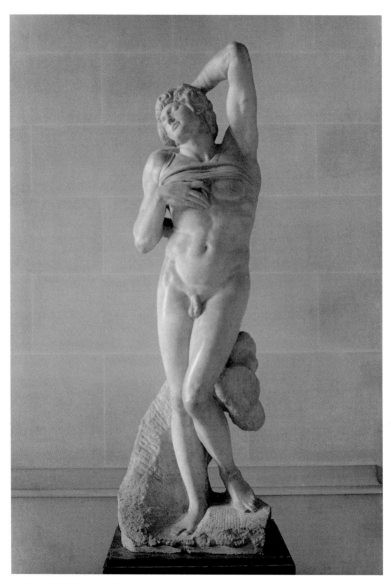

그림 39 미켈란젤로, 〈죽어가는 노예〉, 대리석, 1513~16, 루브르 미술관, 파리.

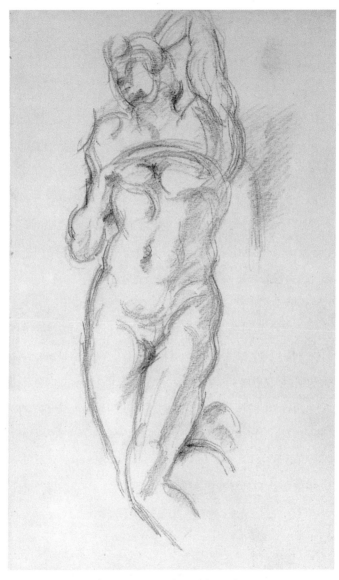

그림 40 〈'죽어가는 노예'를 보고 그린 드로잉〉, 종이에 드로잉, 21.6×12.7, 1900,
필라델피아 미술관, 필라델피아.

과 비극성을 분리시키지 않는다. 세잔이 〈 '죽어가는 노예'를 보고 그린 드로잉〉그림 40 도 남아 있어, 이러한 주장의 구체적인 증거로 제시된다.

✤ 에로티즘과 죽음충동

성적 욕망과 죽음의 고통을 연계시켜 설명하는 데는 프로이트만큼 적절한 이론가는 없을 것이다. 그는 우리의 지각에서 죽음충동은 에로티즘과 함께 포착된다고 설명한다. 본능적인 충동을 추적하다 보면 결국 에로스와 만난다는 것이다.[12] 그가 말하는 본능적 충동은 폭력적이고 사디즘적인 성향을 말하는데 이는 근본적으로 죽음충동death drive에서 비롯된다.

프로이트에 따르면, 죽음충동은 삶충동에 반대되는 것으로 인간 주체가 느끼는 긴장을 제로 지점까지 감소시키려는 충동이다. 이는 살아 있는 존재를 비유기체적 상태로 되돌려놓는 것을 말한다. 그런데 이 죽음충동이 폭력과 직결되어 있다고 했을 때 파괴와 해체가 결국 그러한 절대적인 정적靜的 상태를 가져온다는 것이 아이러니하다. 그 파괴의 대상은 우선적으로 자기 자신이다. 그러나 이는 점차적으로 공격적이거나 파괴적인 본능의 형태로 외부세계를 향해 진행되는 특성을 갖는다.[13] 서로 상반되는 죽음충동과 에로스의 밀착된 관계는 프로이트 이론이 갖고 있는 근본적인 이중구조를 잘 보여준다.

이쯤에서 논의를 정리해보자. 세잔의 '꿈꾸는 인물'의 도발적인 포즈가 구현하는 색욕은 〈죽어가는 노예〉의 비극적 페이소스를 만난다. 이 인물은 욕망이 죽음으로 연결되는 시각적 제시이자, 동시에 성적 정체성의 문제를 제기한다. 주체는 두 가지 성 사이에서 갈등한다. 공포와 두려움은 거세환상에서 기인하는데 세잔의 인물은 거기서 끝나지 않고, 양성성을 가진 존재로서 억압된 성에 대한 집착을 드러낸다. 그리고 이 집착은 거세환상의 남근적 발상에서 '결여'로 규정되는 여성성^{모성성}과의 연합으로 진행된다. 즉 여성성^{모성}의 결여를 남성^{아들}이 몸으로 받아들임으로써 꿈꾸는 인물은 여성^{모성}과 하나가 되는 것이다.

그런데 여성성이 결여로 규명되기 때문에 이를 몸으로 받아들이는 남성 주체는 딜레마에 빠진다. 여성성의 내재화를 남성 주체는 상실로 경험하기 때문이다. 다시 말해, '그녀의 결여'는 바로 '그의 상실'이 되기에 욕망할수록 공허해지는 것이다. 욕망해서 자신의 몸으로 수용하면 할수록 그의 상실은 심화된다. 요컨대 '꿈꾸는 인물'의 고뇌는 남성 주체가 '결여'로 규명되는 여성성을 내재화하는 데서 오는 것이다. 클락의 말을 인용해보자.

의심할 여지 없이 이 순간은 암울하고, 이 주체—꿈꾸는 인물—는 수동성과 두려움의 차가운 눈더미 속에 갇혀 있다. 아버지는 모든 무기를 갖고 있다. 그러나 그^{꿈꾸는 인물}는 포기하지

않을 것이다. 그는 사랑의 대상인 어머니를 포기하는 것을 거부한다. 그는 상징계the Symbolic를 받아들이지 않을 것이고, 성을 교환의 구조로서 수용하지 않을 것이다.[14]

클락의 연구는 세잔의 이 인물이 상징계에서 근본적인 상실에 접근하고 있다고 시사한다. 근본적인 상실이란 곧 모성의 부재를 말한다. 정신분석학적 이론은 이 상실이 특히 언어와 관련된 주체 구성에 관여한다는 것을 보여준다. 이같이 상실의 표현은 성을 배제한 인물의 허벅지와 올린 다리 사이의 부분이 깊어지면서 심화되었다.그림 34 에로틱한 환상이 전체 장면을 압도하는 이 그림에서 그의 이룰 수 없는 '꿈'은 실제적으로 다가온다.

전반적으로 반즈 〈대수욕도〉에는 거세환상이 침투해 있다. '꿈꾸는 인물'이 겪는 성의 이탈은 프로이트의 오이디푸스적 단계에서 거세공포를 경험하는 신체를 표현한다. 그러나 그보다도 먼저 오이디푸스 이전 단계에서 주체가 체험하는 대상의 상실과 연관된다. 이 대상은 물론 사랑하는 대상이고, 그 첫 대상이 바로 모체母體다.

오이디푸스 단계로 접어든 주체는 거세환상에서 벗어날 수 없다. 그런데 이로 인한 주체의 두려움과 공포는 언어의 습득과 발화주체의 기초가 형성된 다음에 오는 것이다. 따라서 주체가

언어를 습득해가는 과정에 주목해야 하는데, 이는 인간 주체의 발달과정에서 가장 중요하면서도 어려운 일이다. 그리고 이 어려움은 반드시 겪어야 하는 힘겨운 희생에 기인한다. 정신분석학은 이 필연적인 희생이 사랑하는 대상의 상실이라고 설명하는 것이다.

주체 형성의 초기에 일어나는 이 사건은 언어를 습득하기 이전에 발생하기 때문에 말로 표현하기 힘들다.정신분석학이 설정하는 시기는 출생 후 6개월에서 1년 6개월에 해당하는 기간이다. 언어가 표상하지 못하는 주체의 경험이라는 점이 흥미를 돋우는데, 여기서 우리는 의미작용에서 말보다 이미지가 먼저 작용한다는 사실을 기억해야 한다. 글보다 그림에 관심을 갖는 이유가 바로 여기에 있다. 이것을 염두에 두고 세잔의 그림을 다시 보자.

반즈 〈대수욕도〉에 나타난 시각 언어는 이같이 주체의 성 정체성에 대한 갈등과 고뇌를 표현한다. 시각의 다층적 구조는 결여를 내재화하는 주체의 딜레마를 나타내는 데 효과적인데, 말로 가능하지 않은 부분을 드러내기 때문이다. 단선적인 구조의 언어는 이러한 경험이 가진 복합성을 전달할 수 없다. 이것이 바로 말과 그림의 차이다. 말이 나타내지 못하는 부분을 그림은 표현한다. 이때, 우리는 아이러니하게도 '말할 수 없는' 감동을 얻는다.

런던 〈대수욕도〉와 필라델피아 〈대수욕도〉

세잔이 남긴 세 점의 〈대수욕도〉 중, 앞에서 다룬 반즈 재단의 작품보다 훨씬 뒤에 그려진 런던 내셔널갤러리의 〈대수욕도〉그림 41 이하 런던 〈대수욕도〉와 필라델피아 미술관의 〈대수욕도〉그림 42 이하 필라델피아 〈대수욕도〉는 색채 처리와 그에 따른 공간 규명 그리고 심리적 내용에서 점진적이면서 현격한 차이를 보인다. 특히 반즈 〈대수욕도〉에서 런던 〈대수욕도〉, 그리고 최종작인 필라델피아 〈대수욕도〉까지 10여 년 동안 일어난 변화는 세잔의 회화 전체의 진전을 요약하는 듯 함축적이다. 이러한 변화에서 가장 핵심적인 표현상의 특징으로는 색채면이 점차 얇아지는 것을 들 수 있다. 물리적인 색채의 두께가 얇아지면서 색채 자체가 지닌 미적 공간이 넉넉해진다는 것은 '색채 화가'인 세잔의 위상을 확고히 해주는 것이기도 하다.

그의 그림이 대체로 그렇듯이 〈대수욕도〉 시리즈 또한 명백히 알 수 없는 부분으로 가득 차 있다. 세 점의 〈대수욕도〉 중, 런던 〈대수욕도〉도 반즈 〈대수욕도〉 못지않게 수수께끼다. 반즈 〈대수욕도〉에 비해 몇 년 늦게 착수해 같은 시기에 완성한 수욕도이기에 이 둘은 살붙이 같은 작품이라 할 수 있다. 그런데도 둘은 많이 다르다. 런던 〈대수욕도〉에서 더욱 밝아진 색조의 푸른색은 인물과 환경을 모두 아우르며 전체를 주도한다. 내러티브를 전달하는 면에서는 런던 〈대수욕도〉가 반즈 〈대수욕

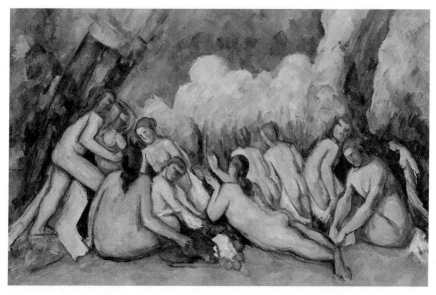

그림 41 〈대수욕도〉, 캔버스에 유채, 127.2×196.1, 1894~1905, 내셔널 갤러리, 런던.

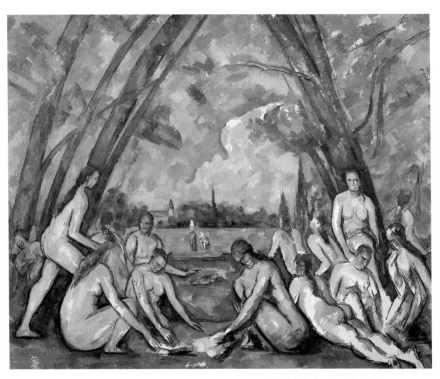

그림 42 〈대수욕도〉, 캔버스에 유채, 208.3×251.5, 1906, 필라델피아 미술관, 필라델피아.

도〉보다 추상적이다. 이에 비하면 반즈〈대수욕도〉는 이야기에
더 치중되어 있고 재현적이라는 느낌이 더 강하다. 또한 반즈
〈대수욕도〉에서는 인물의 표현이 명확하고 개별 인물에 관심을
보이고 있다. 반면 런던〈대수욕도〉는 환경과 인물이 융합되는
양상을 보인다. 이를테면, 대부분의 인물 내부 모델링이 푸른
선에 의해 흐려져 있어, 그림의 주제가 거의 푸른색 자체인 것
처럼 보인다.

런던〈대수욕도〉의 인물은 재현적이지 않다. 실제 인물의 형
태라고 보기에는 지나치게 비만하고, 살flesh의 표현이 두드러
진다. 비율이 맞지 않는 '살덩어리' 인체가 한 무더기 모여 있는
듯하다. 세잔은 분명 인체 묘사에 관심이 없었다. 그에게 인체
는 나무나 숲, 하늘과 별반 차이가 없었던 것이 틀림없다. 이 그
림에서 화가는 더 이상 여체라는 대상에 성적 욕망을 별반 느끼
지 않는다고 봐야 한다. 파괴적인 성적 욕망에 시달리고, 갈등
과 회의로 괴로워했던 반즈〈대수욕도〉의 정서는 현격히 잦아
들었고, 동시에 푸른색이 강화되었다.

런던〈대수욕도〉는 꽉 차고 응집된 구성이 돋보인다. 반즈
〈대수욕도〉에서도 그런 느낌이 있었지만 이 그림에서는 더욱
강화되었다고 볼 수 있다. "종이 인형의 무리가 3인치 깊이의 무
대에 있는 것 같다"라고 한 클락의 묘사가 적절하다.[15] 그림이
점점 납작해지고 평면과 밀착되어간다고 할 때, 미술을 어느 정

도 아는 사람은 이를 모더니즘과 연관시킬 것이다. 2차원의 평면성을 지향하는 현대미술의 특징이 현대미술의 아버지라 불리는 세잔의 그림에서 나타난다는 것은 지극히 당연한 일이다.

2차원의 평면성이 현대회화에서 왜 그렇게 중요한지를 설명하려면 얘기가 긴데, 일단 핵심만 언급한다면, 그것은 평면과 추상의 관계라고 할 수 있다. 19세기 후반부터 본격화된 회화의 평면화 과정은 추상화와 일맥상통한다. 이것은 서구 모더니즘이 추구한 미적 구조이자 표현의 특징인데, 이는 회화 매체의 2차원성을 강조하는 것이라 할 수 있다. 그림이 2차원이라는 것은 누구나 알고 있다. 그렇다면, 그림의 매체에 충실하다는 뜻을 한번 생각해보라. 세상은 울퉁불퉁한 3차원의 입체고, 널려 있는 사물들은 깊이와 공간 속에 있는데 이것을 2차원인 매체의 평면성에 충실하게 표현하려니 실제적일 수 없는 것이다. 3차원의 실제 세계를 2차원의 평면 구조에 안착시키고 녹아들게 하려면 재현을 벗어나야 한다. 재현은 3차원적 입체에 대한 모사이고 평면화는 이를 해체할 수밖에 없는 과정인 것이다. 따라서 모더니즘의 핵심인 평면성이 추상화와 직결되는 것은 내적인 필연이라고 말할 수 있다.

모더니스트인 세잔에게서, 특히 그의 '대수욕도'에서 이러한 양상을 확인할 수 있다. 제작 순서로 말하면, 반즈 〈대수욕도〉, 런던 〈대수욕도〉 그리고 필라델피아 〈대수욕도〉까지 세 점의 대

작은 마치 연속되는 시리즈처럼 평면화되는 과정을 보여준다. 색채의 표면이 점차 얇아지고, 구체적인 내러티브를 갖던 내용은 점차 추상적으로 변화했다. 세잔은 재현과 내러티브에서 자유롭고자 했던 모더니스트다. 그러므로 세 그림 중, 가장 사실적인 재현성이 높은 편인 반즈 〈대수욕도〉에서조차 전체적인 내러티브나 통합된 이야기가 그대로 드러나지는 않는다. 어떻게 이 목욕하는 여인네들이 모여 있는지, 어떤 연관으로 구성되어 있는지 곰곰이 살펴보면, 그림의 구성이 서사적인 합리성과는 전혀 무관하다는 것을 알 수 있다. 인물들은 마치 편집된 것처럼 각자 고립되어 있는데, 세잔이 잘 짜여진 내용이나 문학과 같은 일정한 스토리를 의도적으로 피했다는 사실을 감안하면 이러한 특징은 더욱 명백해진다.

그런 가운데도 반즈 〈대수욕도〉보다는 런던 〈대수욕도〉가, 런던보다는 필라델피아 〈대수욕도〉가 점차 모더니스트 회화로 가고 있다는 건 의심할 여지가 없다. 재현에서 추상으로, 내러티브에서 색채 효과로, 그리고 두텁고 웅크린 색채 표면에서 공기가 통하듯 얇고 여유로운 평면화로 진행되고 있음을 눈으로 확인할 수 있다.

한편 그림의 표현은 그렇게 설명한다 하더라도 그림이 나타내는 심리 구조 또한 더불어 살펴봐야 한다. 세잔의 런던 〈대수욕도〉는 반즈 〈대수욕도〉에 비해 많이 완화되긴 했으나 여전히

경직되고 긴장감이 가득하며 뭔가 풀리지 않은 느낌이다. 그림 표면의 붓터치는 잔뜩 웅크리고 있고, 공기가 통하지 않는 듯 불편한 심리를 조장한다. 사람의 표정으로 말하자면, 팽팽한 긴장감으로 안면 근육이 경직된 얼굴을 보는 것과 같다. 그러나 세잔이 사망한 해에 그린, 최후의 대작 필라델피아 〈대수욕도〉를 보면 그렇게 찌푸린 얼굴이 어느새 편안한 미소로 바뀌어 있음을 알 수 있다. 마치 산전수전 다 겪은 고달픈 인생이 마침내 득도의 경지에 도달한 것처럼.

클락은 「프로이트의 세잔」에서 필라델피아 〈대수욕도〉에서 부상하고 있는 환상의 '다른' 성질을 강조하는데 그 내용이 흥미롭다. 그는 "필라델피아 〈대수욕도〉에서 보이는 환상은 반즈 〈대수욕도〉와 접근 방식이 다르다"[16]고 단언한다. 필라델피아 〈대수욕도〉는 반즈 〈대수욕도〉에 비해 색채는 더욱 차가워지고, 완성도는 오히려 떨어져 보인다. 그림의 표면은 더욱 얇아지고 수채화같이 느슨해졌다. "이 그림의 미완성은 곧 궁극성"이라는 클락의 말이 그럴듯하다. 이 그림에서 반즈 〈대수욕도〉에서 살펴보았던 상실의 내재화는 '승화'sublimation 의 경지로 연결되는 것일까. 이와 같은 세잔 회화의 승화 과정을 제대로 이해하기 위해서는 승화에 대한 프로이트의 정신분석학적 설명을 참고해야 한다.

프로이트가 설명하는 승화는 문명과 직결된다. 그에 따르면

본능의 승화는 문화적 발전에서 나타나는 명백한 특징으로, 이는 고양된 심적 활동이나 과학적·예술적·이데올로기적 활동을 가능하게 한다.[17] 이러한 활동들이 문명화된 삶에서 중요한 역할을 한다는 건 더 강조할 필요도 없다. 이와 관련해 프로이트가 인간 존재에 대해 연구한 대표적 저서로는 『꿈의 해석』1900과 『토템과 터부』*Totem und Tabu*, 1913, 그리고 후기작인 『문명과 불만족』*Dsa Unbehagen in der Kultur*, 1930이 있다. 이 연구들은 두 가지 원초적인 본능이 인간 본성을 이끌어간다는 것을 밝히는데, 그것은 자기 보존과 리비도적인 만족이다. 이 본능은 만족 외에 어떠한 정상적인 사회적 법도 따르지 않는다. 그러나 만족을 향한 충동은 파괴적일 수밖에 없다. 제한되지 않은 상태에서 고삐 풀린 듯 이기적 성취를 향해 나아가는 이 본능은 단지 폭력과 죽음만을 초래한다.

그러므로 프로이트는 이러한 본능을 억압하는 문명화와 사회적 체계에 의미를 부여한다. 그리고 본능에 대한 가장 이상적인 대처 방안으로 승화를 제시한다. 승화에서는 억압된 물질이 무언가 위대한 것으로 고양되거나, '고귀한' 어떤 것으로 가장된다. 대표적인 예로, 성적 충동은 심화된 종교적 경험이나 기원祈願의 형태로 승화된 표현을 얻을 수 있다. 예술은 승화의 일차적 형태로서 예술의 만족은 리얼리티와 대비되는 환영일 수밖에 없다. 프로이트에 따르면 우리가 욕망하는 만족은 현실에서

수행될 가능성이 전혀 없기 때문이다. 그는 우주의 모든 규제가 만족에 반대된다고 덧붙인다.[18] 그러므로 우리는 환영에서 쾌락을 얻는 것이라는 결론에 다다른다.

당연하게도 미적 승화는 작가마다 구현하는 방식이 다르다. 세잔의 경우는 회화가 점차 직접적이거나 구체적인 표현을 벗어난다는 점에 주목해야 한다. 현대회화는 내러티브나 의미를 직접적으로 언급하는 것을 지양止揚한다. 회화는 차츰 추상의 수준을 높여가고, 표현의 내용은 그림의 평면과 분리되지 않는다. 세잔은, 푸른색의 막 또는 베일로 내용을 안착시키며 회화의 평면성에 도달해간다. 세잔 회화의 이러한 특성은 현대미술의 추상화 과정을 더불어 이해하게 한다. 그리고 이는 프로이트가 말하는 승화와 밀접하게 관련된다.

미술사에 남을 만한 명작이라면 작품의 제작 과정을 예술가 개인의 미적인 승화와 연관시켜 말할 수 있다. 세잔의 회화는 추상화가 본격적으로 진행되는 20세기 모던 아트의 선구로 인식되는 만큼 그의 예술에서 나타나는 미적 승화는 추상의 과정에서 추적할 수 있다. 그러니까 세잔 회화의 미적 승화는 형식적인 측면에서 볼 때, 구체적인 재현이 아닌 색채에 기반한 평면 추상에서 구현된다고 보아야 마땅하다. 그리고 내용적인 측면에서 본다면, 초기 작업에서 보이는 직접적이고 나이브한 성적 욕망의 표출이 점차 잦아들면서 보다 미적인 표현 자체로 전

이되고 있다고 볼 수 있다. 따라서 그의 작업은 내용성이 배제되고 '표현을 위한 표현'을 지향하게 되는 모더니즘의 동향을 예시한다고 할 수 있다. 그의 그림에서 반복되는 색점들로 구성되는 회화면의 질감은 그 자체에서 나온 것이 아니다. 그의 회화가 갖는 역설, 다시 말해 색채의 깊이와 거리감의 평면적 구현은 '대가'를 치르고 얻은 것이다. 세잔이라는 개인이 가진 성적 본능과 고뇌는 회화적 표현의 상징적인 힘으로 누그러지고 길들여진 셈이다. 이러한 과정은 자발적 완화이자 작가가 예술적 안식을 얻는 과정이다.

그런데 프로이트는 승화로 인해 어떻게 억압된 재료가 의식적 삶에 계속적으로 결정적인 영향을 미치는지를 탐색했다. 또한 왜 원초적 본능이 지속적으로 존재하고, 언제나 의식적 삶을 뒤집으려 협박하는지에 대해서도 파고들었다. 이러한 '탈승화적인' 잠재성은 개인적인 수준뿐 아니라 집단적으로도 언제나 존재한다. 왜냐하면 종교나 예술 같은 승화적 모험은 일종의 사회적 환영이기 때문이다.

그러나 사회적 환영일지라도 승화는 문명과 예술을 위해 필수적이다. 19세기에서 20세기 초까지 살았던 예술가로서 세잔은 당시 표현상의 사회적 코드를 무시할 수 없었다(사실, 이를 무시한 작가라면 논의의 대상조차 될 수 없다). 그러나 세잔은 예술가로서 개인적 창조성을 일구어냈다는 평가를 받는데, 이

것은 그가 미술사의 정통적 계보에 속하면서 동시에 아방가르드적 차이를 이끌어냈기 때문이다. 이처럼 세잔의 회화에서는 전통과 개인성, 참조와 차이, 형태적 상징과 색채의 기호라는 두 영역의 접점을 확인할 수 있다.

이 장에서 살펴보았듯이, '수욕도'라는 특정한 장르에서 세잔은 전통적 도상을 많이 차용했다. 형태상에서 전통적인 코드를 참조하고 인용했다는 것을 공표한 것이다. 여기서 우리는 의식적으로 옛 거장의 이름, 부성적 계보에 속하려는 '아들'의 노력을 엿볼 수 있다. 그리고 이는 프로이트적 시나리오에 정확히 들어맞는다. 사실, 세잔뿐 아니라 소위 미술사의 대가들도 이 부분을 가장 의식했다. 세잔이 가장 존경했던 들라크루아와 마네 그리고 세잔의 뒤를 이은 피카소, 마티스 등도 마찬가지였다.

그런데 흥미로운 것은 동시에 존재하는 반대급부다. 세잔의 '수욕도'에서 보듯, 다른 한편으로 그는 놀라울 정도로 과격하고 새로운 표현을 시도했다. 특히 성 정체성의 차원에서 기존의 사회적 전형을 과감히 벗어나려 했다는 것도 특기할 만하다. 여성성과 남성성의 이분법을 탈피해 시각 표상에서 두 영역을 넘나드는 세잔의 혁신은 미술사와 현대성의 맥락에서 매우 중요한 의미가 있다.

아버지의 권위를 수용하는 것과 이에 맞서는 아들의 도전은

세잔의 '수욕도'에서 처음에는 갈등관계였으나 점차 그 갈등은 해소되고 승화되는 과정을 겪었다. 그래서 그의 말기 수욕도는 얇은 색채 평면이 넉넉한 공기를 품은 듯 공간적으로 여유롭다. 간간히 숨구멍이 뚫리듯, 캔버스 표면의 미완성된 구멍들은 우리의 눈을 그림면 너머 끝없이 펼쳐진 푸른 세계로 인도한다. 그리고 이 얇디얇은 색채의 평면은 헤아릴 수 없는 심연을 암시한다. 평면과 깊이가 공존하는 이중성이다.

반즈 〈대수욕도〉를 압도했던 거세환상의 무거운 분위기, 그리고 상실감과 고뇌는 말기로 갈수록 얇은 색채의 막으로 잦아든다. 세잔의 길들여지지 않은 욕망은 런던 〈대수욕도〉를 거쳐 필라델피아 〈대수욕도〉에서 마침내 그 분출구를 찾은 듯하다. 초기 수욕도에서 보았던 갈라 터지듯 두터운 물감과 폭력적 욕망을 담은 내용은 더 이상 볼 수 없다. 고뇌와 긴장에서 자유로운 누드들은 이 커다란 그림에서 푸른 스크린의 보호를 받고 있다. 필라델피아 〈대수욕도〉의 회화면은 넉넉한 공기를 품고 푸른색의 기호적 공간을 얇게 펼친다.

이 마지막 〈대수욕도〉의 불투명한 색채 막에 산재된 붓터치들 사이로 보이는 상실의 흔적은 손에 잡힐 듯한 욕망을 불러일으키다가 닿을 수 없는 먼 거리로 묘연히 사라져간다. 견디기 힘든 욕망과 고뇌는 잠잠해졌다. 미적 승화는 바로 이런 것이다. 집착도 긴장도 없이, 세잔은 마침내 평안을 얻었다.

신미술사학New Art History

신미술사학은 1970년대 중반에 형성되었는데, 이 미술사 방법론을 따르는 대표적인 학자 클락은 미술 생산의 기초는 사회이며, 따라서 미술사는 이러한 사회의 실체를 설명할 수 있어야 한다고 주장했다. 19세기 미술사를 전공한 그는 미술과 계급투쟁 간의 관계에 초점을 맞춰 연구를 계속했다. 1975년 클락은 그리젤다 폴록과 함께 리즈 대학교Leeds Univsersity 석사과정에 '예술의 사회사'Social History of Art 학과를 신설하면서, 신미술사의 방법론을 본격적으로 발전시킨다.

그러나 신미술사학이 미술사 방법론에 영향을 끼치기 시작한 것은 1980년대부터라고 봐야 한다. 이때부터 신미술사 방법론은 전통적 방식에 얽매여 제한된 영역만을 다루는 미술사를 확장해, 정신분석학·기호학·철학·사회학 이론을 접목시키며 지적 범위를 넓혔다. 신미술사학은 이와 같이 영국에서 촉발되어 세계적으로 확산되었다.

신미술사학은 미술을 미화하고 미술과 삶의 연관성을 분리시키는 사회 체계를 고찰하고 그것에 도전한다. 또한 미술사학이 '객관적' 학문이라는 기존 미술사의 전제에 대해서도 비판적인 태도를 취한다. 그러면서 미술은 천재적 예술가의 생산이 아니고, 이를 산출하고 소비하는 사회와 밀접히 연관된다는 입장을 견지한다.

신미술사학은 미술사가 곧 미와 작품성의 감식을 다룬다는 고정관념을 거부하고, 급진적인 비판의식과 적극적인 문제제기를 통해 미술사를 활성화시켰다. 소위 가치중립적인 역사관을 믿지 않고, 역사 연구와 미학 및 미술비평과의 연계를 꾀하면서 이론의 중요성을 부각시킨

것이다. 특히 미술사에서 계급과 성의 문제를 중요하게 다룬 점도 여타의 방법론과 구별되는 특징이라 할 수 있다.

승화sublimation

승화란 리비도libido 와 타나토스thanatos 의 정신분석적인 본능을 반영하는 모티프가 성적이거나 폭력적일 때 일어나는데, 이것이 비본능적인 길로 방향을 전환하는 것을 의미한다. 이것은 심리적 에너지를 재조정해 그 초점을 바꾸는 것이라고도 말할 수 있는데, 부정적인 출구에서 긍정적인 출구로 전환하는 것이다. 이러한 과정에서 출구를 찾지 못하는 욕동은 다시 조정된다.

프로이트의 고전적 이론에서 에로틱한 에너지는 억압으로 인해 단지 제한된 표현만 허용된다. 그리고 이 에로틱한 에너지는 문화와 문명을 발전시키는 데 사용된다. 프로이트는 이러한 방어기제가 억압·대치·거부 등 다른 기제들에 비해 가장 생산적이라고 간주했다. 대부분의 정신분석학자들은 승화를 단 하나의 진정한 성공적 방어기제로 생각할 정도다. 요컨대, 승화는 리비도를 예술과 같이 사회적으로 유용한 성취로 변형하는 과정이라 할 수 있다. 공격적인 동기부여가 사회에서 수용가능한 행위로 전환되는 것도 여기에 해당한다.

프로이트의 정신분석학

지그문트 프로이트Sigmund Freud, 1856~1939는 오스트리아의 신경생리학자이자 정신분석학자다. 그는 억압 메커니즘과 연관되는 무의식의 이론을 정립해 정신분석학의 아버지로 불린다. 빈 대학 의학부를 졸업한 후 뇌에 대한 해부학적 연구를 수행했고, 1885년 파리의 살페트리에르Salpétriére 정신병원에서 장 마르탱 샤르코Jean-Martin Charcot와 더불어 히스테리 환자를 분석했다. 1893년에는 자유연상법을 사용해 히스테리를 치료하고, 1896년에 이 치료법에 '정신분석'이라는 이름을 붙였는데, 이후 이 말은 그의 심리학 전반을 지칭하는 용어가 되었다.

그는 성적 욕망을 다양한 오브제를 향한 동력으로, 인간 삶의 원초적인 에너지로 규명했다. 심리치료적 기술은 특별히 치료과정에서 '전이'transference의 개념이라든지, 무의식적 욕망으로 파고드는 영감의 근거로서 꿈의 가치를 밝혔다. 무의식·오이디푸스 콤플렉스·방어기제·꿈 상징 등 그의 개념들은 문학·영화·철학·심리학 등에 지대한 영향을 주었다.

프로이트는 1900년 이후 꿈·착각·해학과 같은 정상심리로 연구를 확대해 심층심리학을 확립했고, 1905년에는 소아성욕론小兒性慾論을 수립했다. 1908년에는 제1회 국제정신분석학회가 개최되어 『정신병리학·정신분석학 연구 연보』1908~1914, 『국제 정신분석학 잡지』 등이 간행되었다. 또한 1909년 클라크 대학 20주년 기념식에서 했던 강연은 정신분석을 미국에 널리 보급시키는 계기가 되었다. 이때 이드id·에고ego·슈퍼에고superego의 개념과 죽음충동death drive에 대한 이론을 제시

했다. 1938년 오스트리아가 독일에 합병되자 나치에 쫓겨 런던으로 망명했고, 이듬해 암으로 사망했다.

프로이트는 20세기의 사상가로 그 영향력을 가늠하기 힘들 정도로 광범위한 영향을 끼쳤으며, 심리학·정신의학뿐만 아니라 사회학·사회심리학·문화인류학·교육학 등도 그의 이론에 힘입었다. 주요 저서로는 『히스테리 연구』 *Studien über Hysterie*, 1895 『꿈의 해석』 1900 『일상생활의 정신병리』 *Zur Psychopathologie des Alltagslebens*, 1901 『성 이론에 관한 세 가지 글』 1905 『토템과 터부』 1913 『쾌락원칙 너머』 *Jenseits des Lustprinzips*, 1920 『자아와 이드』 *Das Ish und das Es*, 1923 『정신분석입문』 *Abri, der Psychoanalyse*, 1940 등이 있다. 프로이트의 초기작에서 '에고'는 현실원리, 무의식은 쾌락원리와 연관되어 있었다. 그러나 후기에 프로이트는 그의 이론을 다시 정립하는데, 에고는 부모와의 동일시를 통해 형성된다고 주장한다. 여기서 주목해야 할 점은 프로이트가 결코 에고를 환상적이라고 말하지 않는다는 것이다.

프로이트는 분석의 목표가 욕동을 '자아의 조화'로 통합시키는 것이라고 믿었다. 프로이트의 이론에서는 두 가지 과정이 중요성을 갖는다. 일차적 과정은 무의식 비합리적인 사고과 연합되고, 두 번째 과정은 의

식논리적 사고과 연합된다.[19] 만족의 대상이 부인되고 삶이 어려울 때 우리는 종종 현실로부터 물러나서 환각으로 그 당황스러움을 극복한다. 그러나 일정한 시간이 경과하면 생존을 위한 현실원리가 작용하게 되어, 자아가 개입하고 사물들을 분리해내고 환각에 제동을 건다. 그리고 이 이차적인 과정은 끊임없이 무의식의 방해를 받는다. 인간의 이성은 얇고, 깨어지기 쉬운 전면façade이라 할 수 있는데, 무의식이 계속적으로 이를 산산히 부숴버리는 것이다. 일차적 과정의 작용을 보는 것은 꿈속에서다. 프로이트가 말했듯이, '무의식으로의 왕도'는 꿈이다. 그는 미지의 영역인 욕동과 본능을 이론적으로 조명하면서, 때때로 무의식에 의해 왜곡되긴 하지만 이성적 담론이 가능하다고 믿었다.

프로이트의 이론에서 오이디푸스 콤플렉스는 그의 심리성 psychosexuality의 이론적 맥락에서 이해되어야 한다. 유아적 성의 첫 단계인 구강기에서는 결합과 탐식의 환상이 있다. 두 번째 단계인 항문/사디스틱 단계에서 소년은 어머니를 원하는데, 동시에 그는 거세에 대한 위협을 느끼고 불임의 두려움을 발전시킨다. 여기서, 최종적으로 오이디푸스 콤플렉스는 아버지의 위협을 내재화시키는 것으로 해결된다. 아버지의 권위가 내면화되는 것이다.

끝으로 프로이트가 미술가나 예술작품에 대해 직접 저술한 연구로는 두 편의 논문을 참고할 수 있다. 「레오나르도 다 빈치와 어린 시절의 기억」1910과 「미켈란젤로의 모세 상」1914이다. 전자는 병리적 전기를 예술 창작과 연계하여 저술한 것이고, 후자는 전자와 달리 미켈란젤로의 병리적 측면은 언급하지 않은 채 미술작품 자체에 초점을 맞춰 작품이 관객에게 어떻게 읽히는지에 집중하고 있다.

바타유의 에로티즘, 세잔의 초기 누드화

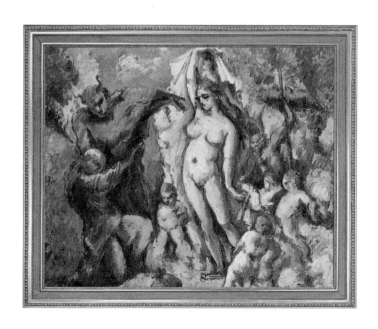

탈승화의 미학

미술사를 되돌아보면 수많은 작가가 성적 욕망의 양상을 다양하게 표현해왔음을 알 수 있다. 사랑하는 대상을 그린 작품으로 치면, 단연코 여성 누드가 으뜸이다. 많은 작가가 자신의 작품에 등장하는 여성들을 대체로 아름답게 표현해왔으며, 여성 누드를 추하게 그린다는 것은 생각하기 어려웠다. 사랑하는 대상에 대한 시각적 욕망을 배반하기란 결코 쉽지 않기 때문이다. 그런데 만일 그런 작품이 있다면 그것은 어떤 심리가 작용하기 때문일까?

세잔의 초기 회화에 나타난 여성들은 아름다움과는 거리가 멀다. 상당히 추할 뿐만 아니라 성적으로도 노골적이다. 사실,

미술사는 세잔의 독특한 초기 작품에 대한 가치평가를 보류해 왔다. 20세기 전반은 말할 것도 없고 1960년대까지만 해도 이 초기 작품의 의미는 전성기 작품의 후광에 완전히 가려져 있었다고 해도 과언이 아니다.

세잔이 여성에 대해 처음부터 불편한 심기를 가지고 있었다는 것은 이미 앞에서 언급했다. 그런 이유로 그의 작품은 전체적으로 여성의 표현이 어색하다. 그러나 그의 초기작에 등장하는 여성은 그러한 전반적인 맥락을 고려하더라도 특이한 점이 두드러진다. 통제되지 않은 격정과 번뇌가 폭발하듯, 표현이 직접적이고 나이브하다. 여성들은 비례도 맞지 않는 근육질의 남자 같거나 고릴라와 같이 힘이 넘친다. 가해자 앞에 무방비 상태로 자신을 드러내기도 하고 웅크리고 있는 사냥감처럼 불쌍하게 보이기도 한다. 아름다움과는 도대체 거리가 먼 여성상이다.

그는 왜 전통적인 여성 이미지와는 전혀 다른 여성을 나타냈을까. 여성 신체의 추한 모습과 세잔의 사랑관은 어떻게 연관될 수 있는가. 세잔은 왜 사랑의 대상인 여성 신체를 보편적인 아름다움과 관계없이 표현했을까.

이 질문에 답을 줄 수 있는 사람이 조르주 바타유Georges Bataille다. 물론 난해하기로 악명 높은 이론가의 답은 결코 단순치 않지만, 그의 말은 직접적이기도 해서 의외로 쉽게 이해될 수도 있

다. 이를테면 그는 "여자는 동물 같아 보이지 않을수록, 신체적·생리적인 모습이 덜 드러날수록, 즉 현실에서 멀수록 더욱 욕구의 대상이 된다"[1]라고 했다. 바타유는 아름다움이 에로티즘에서 중요한 요소라고 강조하는데, 그 이유는 그것이 "더럽혀지기 때문"이라고 말한다. 역설이고 독설이다. 그는 에로티즘의 본질이 '더럽히기'라고 서슴없이 말하는 것이다. 그의 말을 들어보자.

아름다움은 더럽혀지기 위해 욕구되는 법이다. 아름다운 것에 대한 욕구는 아름다움 자체를 위한 것이 아니라, 그것을 확실히 더럽힌 후에 오는 기쁨을 맛보기 위한 것이다.[2]

우리의 본성에 이러한 악의가 있다면 그것은 정말 불쾌한 일이 아닐 수 없다. 그러나 바타유의 독설에는 어느 정도 인정할 수밖에 없는 진실이 있기에 현대의 이론가들에 의해 다양하게 재조명되어왔다. 1970년 바타유 『전집』 *Œuvres Complétes* 의 1권이 처음 출판되었을 때, 그 서문에서 미셸 푸코는, "이제 우리는 안다. 바타유가 우리 세기의 가장 위대한 작가 중 한 사람이라는 것을…"이라고 했다.[3] 그리고 로잘린드 크라우스 Rosalind Krauss 나 이브 알랭부아 Yves Alain-Bois 등 현대미술의 대표적인 이론가들도 바타유의 개념을 즐겨 활용하고 있다. 그의 이론은 언어의 표면으로 표출되지 않는 저변의 인간 심리를 노골적으로 드러낸다.

이는 세잔의 초기작에서 보이는 직접성 이를테면 길들여지지 않은 욕망의 분출과 같은과 통하는 화법이다. 바타유의 화법은 애초부터 미화나 예술적 승화와는 거리가 멀다. 그의 말은 과격하다.

에로티즘에서 중요한 것은 그 얼굴, 즉 아름다운 그 얼굴을 모독하는 일이다. … 고뇌가 크면 클수록 한계초월의 느낌은 그만큼 커지며, 거기에 따르는 격정의 환희도 그만큼 커진다. … 추한 여자는 더 이상 더럽혀질 수 없기 때문이다. 에로티즘의 본질이 '더럽히기'인 한 에로티즘에서는 아름다움이 가장 중요하다. … 아름다움이 크면 클수록 더럽힘의 의미는 그만큼 커진다.[4]

사실 어떤 대상이 아름답다고 할 때, 그것은 간절한 욕망의 표적이라는 말과 다르지 않다. 에로티즘은 순간적인 만족을 주는 대상보다는 오래가고 안정된 욕망을 주는 대상을 더욱 갈구한다. 여기서 말하는 욕망은 물론 성적 욕망을 뜻한다. 이를 그림에서 표현할 때는 다양한 양상으로 나타낼 수 있다. 세잔의 초기 작업은 바타유의 에로티즘이 제시하는 내용과 근본적으로 겹친다.

바타유의 에로티즘

성적 욕망이 핵심인 세속적 사랑에는 쾌락과 고통이 공존한다. 사랑의 고통을 집중적으로 연구한 이론가 중 으뜸은 바타유라 할 수 있다. 그의 잘 알려진 책 『에로티즘』 *L'Erotisme*, 1957은 사랑에 대한 절망적 환희를 피력한다. 고통은 그의 이론에서 가장 핵심적인 요소다. 그는 "고통은 나의 성격을 형성했다"라고 썼다. 자신의 어린 시절을 회고하면서 바타유는 고통이야말로 "스승"이라고 말했고, "당신은 고통 없이는 아무것도 아니다!"라는 독설을 내뱉기도 했다.

그가 의도하는 사랑의 방식은 지나치다. 사랑뿐 아니라 모든 부문에서 그는 경계와 위반을 이야기한다. 정신분석학에서는 이렇듯 한정된 범주에 다 담을 수 없는 극도의 쾌락을 '주이상스' Jouissance: 열락라고 하는데,[5] 이는 모든 이성과 도덕성, 의미를 한계까지 몰고가 신체적이고 정신적인 인내력을 넘어서는 경험을 말한다. 따라서 주이상스는 경험 그 자체를 초월하는 것이고, 불가능한 전체성을 추구하는 것이다. 고통, 엑스터시, 그리고 에로티즘의 상태에서 주이상스는 가장 어두운 형태로 존재하는 일종의 '악'인 셈이다.

여기서 문제가 되는 것은 한계이고, 허용한다고 정해놓은 경계선이다. 바타유가 말하는 위반이라는 것은 위반하는 행위 자체보다 위반하는 경계와 한계에 강조점이 있다. 위반함으로써

경계를 실감한다는 것이다. 푸코가 광기를 정의하는 방식도 바타유와 닮아 있다. 푸코는 광기라는 것이 언어의 한계를, 그 외부를 구성하는 요소라고 보았다.

'과잉과 위반의 철학자' '오물의 철학자' 등 경멸 섞인 별칭을 달고 다니는 바타유를, 우리가 아는 한 가장 지적인 작가 '세잔'과 연결하는 고리를 탐색하는 것은 매우 흥미로운 일이다. 이 장에서는 잘 알려진 세잔의 얼굴보다는 숨겨진 그의 얼굴을 드러내는 데 초점을 맞추고자 한다. 미술의 역설인가, 아니면 미술작품이 드러내는 인간 주체의 양면성인가. 세잔의 작품은 중·후반기 작업에 비해 상대적으로 잘 알려지지 않은 그의 초기작에서 의외의 양상이 드러나곤 한다. 그것은 미술의 승화가 아닌 인간 본능의 표출이란 관점에서 생각해야 할 부분이다. 그리고 이것은 성과 폭력 그리고 욕망과 고통에 관한 것이다.

모더니즘 시기에 미술계가 주목한 세잔은 미적 절제가 능숙해진 완숙한 '세잔'이지, 성적인 욕망과 본능을 나이브하게 표출하고 거침없이 우울을 노출하는 세잔이 아니었다. 또 다른 세잔의 얼굴은 그렇게 묻혀 있었다. 그러나 포스트모던 미학은 그의 '감춰진' 얼굴에 유달리 관심을 보인다. 세잔의 감춰진 얼굴이 드러내는 본능과 욕망은 특히 바타유가 제시하는 에로티즘을 통해 보다 근본적인 의미에 접근할 수 있다.

황홀한 절망

바타유의 후기작은 예술과 에로티즘에 대한 연구에 집중되어 있다. 미술과 직접적인 연관이 있는 저작은 1950년대 중반의 『라스코 또는 예술의 탄생』*Lascaux, ou la Naissance de l'Art*, 1955과 『마네』*Manet*, 1955인데, 바로 이어 그의 야심작 『에로티즘』이 발표되었다. 그의 최후 저작은 『에로스의 눈물』*Les Larmes d'Éros*, 1961인데, 이 책에서 바타유는 2만 년 전 라스코 동굴벽화에서 20세기 후반 프랜시스 베이컨의 작품까지 아우르는 상당수의 작품을 예시하면서, 자신의 에로티즘 이론을 비교적 쉽게 설명했다.

바타유가 말하는 에로티즘은 소위 '황홀한 절망'이다. 폭력과 죽음에 이르게 하는 열병인 것이다. 서구의 인식체계는 인간을 정신과 몸으로 분류해 범주화해왔다. 정신이 보편성을 추구한다면, 몸은 개체성이자 차이다. 보편성은 개별적으로 고립된 신체들을 추상적인 의식으로 묶어준다. 신체의 한계를 초월한 정신은 너 나 할 것 없이 보편적 의미로 수렴될 수 있다. 이에 반해, 몸은 개별적이다. 너와 나의 차이를 극명하게 보여준다. 개체로서의 주체가 추구하는 것은 횡단성transversality, 즉 교감이다. 개별 주체는 서로의 차이를 인정하지만, 나-너 사이의 연계도 열망한다.

이렇듯 바타유의 철학은 인간이 몸의 존재라는 사실에서 출

발한다. 그가 제시하는 이론의 핵심은 인간 존재의 연속성이다. 그는 인간이 분리된 존재라는 사실을 강조하는데, 분리는 곧 불연속성을 의미한다. 따라서 연속성을 지향하는 인간 존재는 이 비극적인 구조_{분리}를 극복하기 위해 소통과 합일 그리고 일치를 욕망하게 된다. 그래서 우리는 때때로 최면 상태에서 스스로를 놓아버리고 다른 이와 하나가 되고 싶은 욕망을 느낀다. 그런데 그러한 합일은 쉽게 얻을 수 없다. 몸의 존재인 우리의 구조가 그와 같지 않기 때문이다. 사실 합일의 완성은 죽음이다. 바타유식의 인간 비극인 셈이다.

다소 과격하고 폭력적으로 들리긴 하지만, 바타유의 이론은 적어도 인간 존재에 대한 진지한 성찰의 기회를 주고, 인간 고통에 대해 심도 깊은 이해를 보여준다. 그의 이론이 가진 역설은 차이를 대변하는 몸과, 차이를 극복하려는 연속성을 동시에 사고한다는 점이다. 이는 처음부터 가능하지 않은 설정이다. 그러니 결과는 고통일 수밖에 없고, 죽음은 이미 예정되어 있을 수밖에 없다. 절망과 죽음을 인간의 본성으로 받아들이고, 폭력적 충동으로 돌아가는 삶의 순환을 그대로 수용한다. 이러한 상태에서 철학과 이성은 본성을 억제하고 폭력을 방지하는 역할을 한다. 그러나 바타유는 합리적인 사고와 법적 통제를 자신의 이론으로 끌어들인다. 금기와 위반을 연결시켜서 보기 때문이다.

"금기는 위반하기 위해 만들어졌다"라는 그의 말은 오늘날에도 여전히 과격하게 들린다. 폭력적 충동은 공포를 자아내기에 이성적 통제를 받게 되고 금기로 규제된다. 그리고 금기는 위반된다. 이때 주체는 승화된 감정을 동반한 엑스터시를 경험하게 된다. 더러움은 금기로 규제되고, 금기는 위반되며, 궁극적인 단계에서 승화된 형태의 배설물인 아름다움에 다다른다. 이러한 억압과 금기의 과정에서 중요한 것은 압박 그 자체가 아니고 그에 대한 주관적 체험이며 억압의 내면화라고 할 수 있다.

바타유는 잔인성과 에로티즘은 서로의 범주를 넘어설 때 차이가 거의 없는 이웃사촌이라고 말한다. 폭력이 인간성과 반대라고 볼 수 없다는 것이다. 그는 광기 어린 폭력이 인간성에 연결되는 부분에 주목한다. 원시인의 야만성이 폭력의 가장 잔인한 형태가 아니라는 그의 주장은 분명 일리가 있다. 그에 따르면 오늘날의 전쟁이 더 잔인하다. 규칙에 근거한 군사작전과 조직은 전사들에게 한계초월의 기쁨을 주지 못하며, 대신 전쟁충동과는 별개의 메커니즘으로 전쟁을 이끌어간다. 위반으로서의 초기 전쟁과는 비교가 안 될 만큼 규모나 전략 면에서 월등해진 현대 전쟁은 인류를 비인간적 종말로 이끌고 있다고 바타유는 생각한다.

그렇다면 바타유에게 인간의 성행위와 동물의 성행위는 구분되지 않는 것일까? 여기서 그가 말하는 금기의 위반은 동물

적 자유를 회복한다는 의미가 아니라는 것을 염두에 두어야 한다. 그는 위반이 인간의 고유한 특징임을 강조한다. 노동행위가 인간에게 고유하듯이 위반도 인간만의 것이라고 말이다. 그러나 동물성이 끝나는 데서 시작되는 에로티즘은 여전히 그 동물성에 기초하고 있다. 인간은 동물성을 혐오하면서도, 여전히 그것을 간직한다. 바타유는 동물성과 에로티즘의 밀접한 관계에 주목하고, 이 관계가 너무나 밀접해 동물성 또는 야수성을 배제한 에로티즘은 불가능하다고까지 말한 바 있다. 이제, 바타유의 에로티즘과 연관되는 세잔의 초기작을 구체적으로 살펴보도록 하자.

세잔의 누드에서 보이는 성과 폭력

세잔의 초기작은 아름다운 여성이 아니라, 그 여인을 더럽힌 상태에 더 관심이 있는 듯하다. 1860년대 후반의 작품들인 〈살인〉그림 43, 〈해부〉그림 44, 〈강간〉그림 32 을 보라.

이들 작품에는 폭력적이고 성적인 욕망이 가득하다. 주로 여성이 희생 대상이지만, 때로 성이 불확실하기도 하다. 이를 테면 〈강간〉의 경우가 특히 그러한데 이 그림은 요즘 초기 세잔을 재조명하는 맥락에서 특별히 부각되는 작품이다. 여기서는 흰 피부의 여성 누드와 갈색의 강인한 남성 누드가 명백한 색채 대

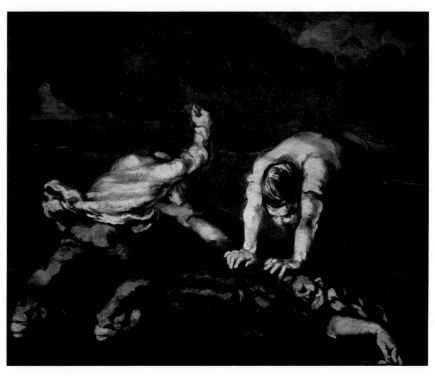

그림 43 〈살인〉, 캔버스에 유채, 65.5×80.7, 1868, 워커아트 갤러리, 리버풀.

그림 44 〈해부〉, 캔버스에 유채, 49×80, 1869, 개인 소장.

비를 보인다. 그런데 그가 운반하는 여인의 신체는 지나치게 크고 거의 남성적이어서 남성의 육체가 아무리 근육질이라 해도 남자의 자세는 무척 힘겨워 보인다.

이 작품이 실제로 어떤 내용을 나타내는지에 대해서는 견해가 다양하다. 신화적인 텍스트로는 오비디우스의 『변신이야기』의 에피소드인 하데스가 페르세포네를 납치하는 장면이라는 설과, 헤라클레스가 알케스티스를 지하세계에서 구출하는 장면이라는 설이 대표적이다. 더불어, 또 하나의 충격적인 해석은 여기서의 남성과 여성이 각각 졸라와 세잔이라는 설이다. 미술사학자 메리 크룸린Mary Louise Krumrine은 이 그림의 배경에서 생빅투아르 산과 아르크 강의 풍경이 암시되고 있음을 밝히면서, 이것은 세잔이 졸라와 함께 수영과 낚시를 즐기던 엑상프로방스의 행복한 날들을 회상하는 장면이라고 제시했다.[6]

그보다 더 과감한 미술사학자 시드니 가이스트Sidney Geist는 보다 직접적으로 이 관계를 주장하면서, 이 그림이 졸라가 세잔을 들어 운반하는 장면을 그린 것이라고 단언했다. 어디로 운반한다는 말인가? 전체적으로 이 그림을 고려할 때 이는 아마도 어린 시절 함께 놀던 전원의 풍경으로 그를 데려가는 것이라고 봐야 할 것이다. 다양한 견해 중에서 어느 것이 정답인지 정하기는 힘들고, 또 누구도 확신할 수 없다. 그러나 부분적으로 보면 모두가 연관된 이야기라고 볼 수 있다. 어쨌든, 이 그림은 실

그림 45 〈목 매달아 죽은 이의 집〉, 캔버스에 유채, 55×66, 1873, 오르세 미술관, 파리.

제로 세잔이 졸라에게 선물한 그림이며, 졸라가 죽을 때까지 그의 소유로 남아 있었다.

세잔의 그림은 아무리 밝은 그림이라 해도 어두운 구석이 도사리고 있다. 인상주의 시기의 대표적인 그림으로 색채가 가장 밝은 작품 중에는 〈목 매달아 죽은 이의 집〉그림 45이 있다. 이 그림은 세잔이 1874년 인상주의의 첫 전시회에 출품했던 세 작품들 중 하나인데, 특히 표면처리에 주목해 봐야 한다. 이 그림은 촘촘한 붓터치로 물감이 캔버스 전체에 골고루 밀도 있게 입혀져 있어, 그림 전체에서 심한 압박감이 느껴질 정도다. 부분적으로는 팔레트 나이프로 처리해 그림의 두꺼운 표면과 색채층을 알아볼 수 있다. 고집스럽게 수공을 들인 표면처리는 화면의 물질적 실체를 드러내기에 부족함이 없다.

사실, 두터운 붓터치로 인해 표면의 물질성을 잘 드러내는 작품으로는 이보다 앞서는 초기작을 들 수 있다. 그 중 〈도미니크 삼촌〉그림 46의 경우, 가까이서 보면 물감이 너무 두껍게 칠해져 있어 작품의 보존까지 염려될 만큼 균열이 심하다. 세잔의 후기 작품에서 보여지는 얇고 정교한 회화면과 비교하면 마치 다른 작가의 그림같이 느껴질 정도다. 표현의 방식에서 나타나는 세잔의 숨겨진 모습이다.

미술사에서 부각된 '세잔'이라는 이름의 이면에는 그의 낭만주의적 성향, 우울한 성향, 그리고 통제하기 힘든 성적 욕망이

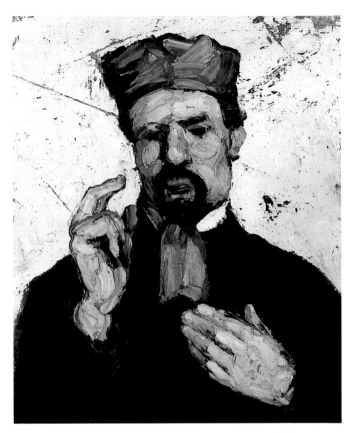

그림 46 〈도미니크 삼촌〉, 캔버스에 유채, 62×52, 1866, 오르세 미술관, 파리.

숨어 있다. 작가는 작품에 솔직할 수밖에 없는 것이 예술의 이치다. 그러므로 그의 감추어진 부분이 작품에서 우러나오지 않았을 리가 없다. 그의 초기 작업은 이미 언급한 대로 상당히 직접적으로 어두운 면을 드러낸다. 그렇다면 후기작은 어떨까. 초기작의 표현적 특징과 작가의 관심사를 거기서도 찾아볼 수 있을까.

물론 전문가들의 눈에도 어색하고 이해되지 않는 부분들이 세잔의 후기작에서 종종 발견되는 경우가 있다. 예를 들어, 그의 후기 수욕도는 여성성과 남성성에 대한 성 정체성에서 많은 수수께끼를 안고 있고, 전체적으로 성에 대한 환상을 시각화한 내용으로 인식된다. 세잔 연구가들도 표현상의 형태적 영역이 아닌, 이렇듯 의미론적 영역의 문제는 풀기 힘든 수수께끼로 여겨왔다. 오늘날은 세잔의 초기 작업에 대한 연구가 활발해져서, 후기 수욕도에서 보이는 성적 환상의 암시를 작가의 심리적 드라마에서 파악하고, 그의 초기 작업과의 연계선상에서 탐구한다. 그러니 세잔의 초기 작업은 점차 비중 있게 다뤄질 수밖에 없다.

세잔의 초기 시기인 1860년대에서 1870년대 후반 정도의 작업에서 그러한 심리 상태가 직접적으로 표출되는 양상을 볼 수 있다. 이 시기 그의 여성 누드는 대상 자체를 객관적으로 묘사했다기보다 대상에 투영된 작가의 심리나 욕망이 발현된 것으

로 볼 수 있다. 이러한 성적 환상과 욕망이 표출된 대표적인 그림이 세잔의 초기 작품 〈성 안토니의 유혹〉 연작이다.

'보는 것이 두렵다' : 〈성 안토니의 유혹〉 연작

표현주의 작품이 그렇듯이, 물감의 처리방식은 작품의 내용과 분리될 수 없다. 세잔의 초기 작업은 내용면에서 상당히 무거운 심상과 어두운 갈등이 응축되어 있으므로, 두터운 붓터치로 화면을 처리한 표현방식과 맞물려 있다. 그 대표작이 1870년대 초·중반의 〈성 안토니의 유혹〉 연작이다. 성 안토니는 성자 중에서도 성의 유혹으로 고뇌하던 성자다. 그는 여성을 보고 성적 욕망을 느끼는 것이 자신의 신앙을 수행하는 데 가장 걸림돌이 된다고 생각했다. 오르세 미술관의 그림그림 47에서 보듯, 여성의 신체를 본다는 것은 안토니에게 가장 견디기 힘든 사탄의 유혹이다. 그림에서는 실제로 사탄이 등장해 안토니를 괴롭히는 장면이 상당히 직접적으로 표현되어 있다. 세잔이 성 안토니를 주제로 연작을 제작한 것은 그에게는 너무도 당연한 일이었는지 모른다.

앞에서 언급했듯이, 세잔은 여성의 신체를 직접 대면하고 그 육감적인 몸을 눈으로 본다는 것에 병적인 두려움을 가지고 있었다. 그러나 두려움은 통제할 수 없는 욕망과 연결된다. 사실

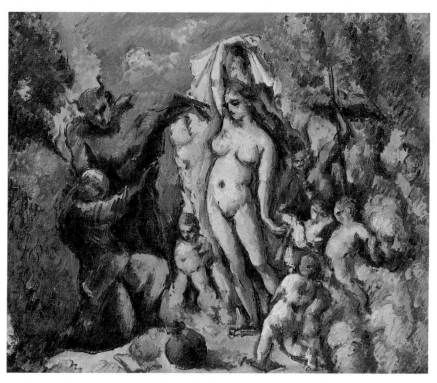

그림 47 〈성 안토니의 유혹〉, 캔버스에 유채, 47×56, 1875~77, 오르세 미술관, 파리.

욕망을 절제할 수 없을까봐 두려운 것이다. 성 안토니 앞에 있는 나체의 여인은 도발적으로 그를 유혹한다. 예를 들어 이 그림그림 47에서 나체의 여인은 "나를 보시오!"라고 외치듯 노골적으로 몸을 드러내는데, 성 안토니는 안간힘을 쓰며 그녀를 물리치려 하고 있다. 남성같이 강력한 여체는 위협적이기까지 하다. 세잔은 여인의 나체를 보는 것이 바로 죄와 직결된다고 생각했기에 누드화를 그리기 위해 전문 모델을 쓰지 않았다.

귀스타브 플로베르Gustave Flaubert가 쓴 『성 안토니의 유혹』에 당대 예술가들이 관심을 가진 것은 어쩌면 당연한 것인지도 모른다. 이 책은 '본다'는 문제와 그 '유혹'에 관한 문제를 다루기 때문이다. 사실, 미술에서 이보다 근본적인 관심사가 또 무엇이 있으랴. 성 안토니의 유혹은 미술사에서 종종 반복되는 주제다. 이 주제는 10세기 이탈리아의 프레스코화에서 처음 나타났다. 유럽의 중세 시기에는 책의 삽화로도 그려졌고, 독일에서는 이 주제를 다룬 목판화도 상당수 제작되었다. 16세기 히에로니무스 보슈Hieronymus Bosch의 〈삼단화〉1505~1506와 마티아스 그뤼네발트Matthias Grünewald의 〈성 안토니의 유혹〉1515은 이 주제를 다룬 대표적인 그림으로 꼽을 수 있다. 이들보다 앞선 시기의 작품으로는 마르틴 숀가우어Martin Schongauer의 〈성 안토니의 유혹〉그림 48이 있다. 숀가우어의 시대에 유혹은 단지 오늘날 통용되는 의미뿐 아니라 악마에게 신체적이고 정신적으로 공격받는

그림 48 마르틴 숀가우어, 〈성 안토니의 유혹〉, 판화, 29.2×21.8, 1480~90, 메트로폴리탄 미술관, 뉴욕.

것을 의미했다. 성 안토니는 육체의 쾌락이라는 유혹에만 시달린 것이 아니라, 악마에 의해 폭력적인 고통을 당하고 그 공포를 감내해야 했다. 살바도르 달리Salvador Dali 또한 이 주제를 다룬 작품그림 49을 남겼다.

악마는 지루함과 게으름, 그리고 여성의 환영으로 성 안토니를 유혹하며 공격한다. 물론 성 안토니는 참을 수 없는 그 강력한 유혹을 기도의 힘으로 물리치는데, 이는 기독교 문화에서 하나의 큰 주제를 제공했다. 문학에서는 플로베르의 『성 안토니의 유혹』이 대표적인데, 이는 그가 전 생애에 걸쳐 완성한 작품이라 해도 과언이 아니다. 플로베르는 스물네 살에 제노바의 발비 성Balbi Palace에서 본 브뤼헐의 〈성 안토니의 유혹〉에 영감을 받아 이 주제의 책을 쓰기로 마음먹는다. 그 뒤 1874년 이 책의 최종판을 출판하기 전까지 1849년, 1856년 그리고 1872년까지 무려 27년 동안 세 번이나 고쳐 쓴 뒤 책을 출간했다. 본래는 희곡으로 계획했던 이 소설은 성 안토니가 엄청난 유혹과 대면하는 하룻밤을 자세히 묘사하고 있다.

이 책에서 성자 안토니는 테베 지방의 황야에서 수행을 하는데 수행 중인 그 앞에 육욕肉欲을 불러일으키는 여인을 비롯해 온갖 종교의 우상이 잇따라 나타나 괴롭힌다. 이상한 괴물들은 계속 성자를 괴롭히는데 성자는 마지막에 '물질'이 약동하는 광경을 보고 "나는 물질의 밑바닥으로 내려가서 스스로 물질이

그림 49 살바도르 달리, 〈성 안토니의 유혹〉, 캔버스에 유채, 89×119, 1946, 왕립미술관, 브뤼셀.

되고 싶다"고 외친다. 이는 놀랍게도 바타유의 '저속한 물질주의'base materialism와 같은 맥락의 언급이다. 성자 안토니의 종교적 명상과 금기의 정점에서 물질주의의 바닥을 지향하는 의지 표명은 의외의 접점이라 할 수 있다.

여기서 바타유의 '저속한 물질주의'를 간단히 언급하고자 한다. 이것은 바타유가 본능의 발현과 욕망의 속성을 이론화하기 위해 제시한 개념으로, 서양의 철학적 전통이 근간으로 삼아온 이성적 잣대와 형이상학적 추구를 비판한다. 바타유는 '관념' idea이란 감옥이고 그 중에서도 인간의 본성이라는 관념이 가장 큰 감옥이라고 말하면서, 이 관념의 감옥으로 인해 사람들 각자에게 짐승이 죄수처럼 갇혀 있다고 주장했다.

그에 의하면 인간이 네 발로 기다가 두 발로 진화하고 직립하게 되면서 동물성을 억압해왔으나, 인간의 기억에는 이 동물성이 여전히 남아 있다는 것이다. 바타유는 비유적으로 전통적인 '머리'의 철학에 대해 자기의 사상은 그 대극에 위치하는 '엄지발가락'의 사상이라고 지칭했다. 엄지발가락은 인간의 신체 부위 중 가장 아래에 있으며 가장 보기 흉할지 모르나 변함없이 인간 전체를 지탱하는 것이기 때문이다.

이제 안토니의 유혹과 바타유가 만나는 지점으로 세잔을 불러올 때, 셋의 공통분모는 여성의 신체와 연관된 저변의 물질적 욕망 그리고 '본다'고 하는 시각의 문제라는 것을 알 수 있다.

사실 성 안토니는 성적 유혹뿐 아니라 다른 무서운 유혹과 협박에 시달렸는데, 그 중에서도 세잔은 특별히 성의 유혹을 선택했다. 그에게는 여성의 벗은 몸을 본다는 것이 가장 고통스런 경험이었던 것이다.

'본다'는 것에서 '눈' 이야기로

'근대화 시각'modernising vision 이란 르네상스 이후 고전적 시각틀에서 19세기 이후 모던 아트로의 이행을 함축하는 말이다.[7] 이것은 객관적이고 관념적인 시각적 진리를 추구하는 고전주의 미술에서 벗어나 개별 주체가 경험하는 눈의 중요성을 인정하는 근현대적 시각이다. 한마디로, 개인의 자율성에 근거한 '시각중심주의'를 의미하는 것이다. 그런데 '근대화 시각'이란 처음부터 추상적인 개념이 아니었다. 이것은 지극히 신체적인 관심으로 인간의 눈에 각별한 관심을 가지면서 발전된 것이다.

과학과 생리학이 급격히 발전하기 시작한 19세기 전반, 신체기관인 눈에 대해 다양한 실험이 시도된다. 이 시기에 저명한 생리학도 세 명은 태양을 맨 눈으로 직접 보는 실험을 반복하다가 실명을 하기도 했으니, 당시 '눈'에 대한 열기를 짐작할 만하다.[8]

19세기가 시작되면서 출판된 괴테의『색채론』*Zur Farbenlebre, 1810*은 실증주의적인 사고를 기반으로 하면서 모던 주체modern subjectivity의 출현을 알리는 중요한 미술서라 할 수 있다. 이 책에서 주장하는 바는 색채라는 것이 외부에서 설정되어 수동적으로 지각되는 것이 아니라, 주체의 눈에서 인지되는 빛과 대상의 색채가 조합되어 나오는 생리색이라는 것이다. 객관적으로 상정되는 뉴턴의 색채 인식이 괴테의 색채론으로 전환되는 것은 주체에 대한 근본 패러다임의 변화이기도 하다. 그러나 여기서의 초점은 이것이 아니다. 그것은 미술과 연관되는 추상적이고 미학적인 사고가 실은 인간의 신체 기관인 눈에 관한 것이라는 점이다.

사실 바타유만큼이나 눈 자체에 집착적으로 파고든 학자도 없을 것이다. 그가 말하는 눈은 형이상학적인 '시각'이 아니고 문자 그대로 인체의 눈이다. 그의 소설『눈 이야기』*Histoire de l'œil, 1928*를 읽어보면, 솔직히 '학자'라는 말이 그에게 적합한지조차 의심스러울 지경이다. 1인칭 화자가 내용을 이끌어가는 이 책은 본인이 밝혔듯이 상상에 의한 것이다. 하지만 그 내용은 상상이라 하더라도 용인하기 힘든 내용이고, '오물의 철학자'라는 그의 별칭이 결코 심한 말이 아니라고 여겨질 만큼 역겹다. 그런데 이상하게도 책장이 어느새 넘어가는지 모를 정도로 독자를 흡입하는 힘이 있다. 그것이 이 책을 더욱 끔찍하게 만드

는 이유다.

　작품과 저자의 자전적 이야기는 어느 정도 거리를 두고 참고해야 한다. 그러나 간혹 저자가 체험한 내용이 작품에 견실한 근거로 작용하기도 하는데, 바타유의 경우가 그러하다. 매독 환자이자 장님이었던 부친과 우울증에 시달리며 자살을 기도한 어머니 아래서 보낸 불행한 어린 시절은 그에게 치명적인 영향을 미쳤다. 특히 장님 아버지는 그가 왜 『눈 이야기』를 썼는지를 짐작할 수 있는 결정적인 연결고리다. 이렇듯 그의 사고는 늘 역설적으로 진행된다. 눈이 없는 부친으로 인해 눈에 페티시적으로 집착하고, 경건하지 못한 가정 배경이 그로 하여금 가톨릭 신부를 꿈꾸게 한다. 이후 1920년대에는 종교에 대한 극도의 집착이 육체적 폭력과 공포에 대한 관심으로 전복된다.

　『눈 이야기』는 1928년 파리에서 '로르드 오슈'Lord Auch 라는 가명으로 출판되었는데, 기본 줄기는 에로티즘과 죽음의 이야기다. 그리고 그 중심에 눈이 있다. 당시 바타유는 정신분석 치료를 받고 있었고 그 과정에서 사드Marquis de Sade 를 발견했다. 바타유가 본능과 욕망에 집착하는 데는 그의 영향을 간과할 수 없다. 그는 사드에게서 '사디스틱한' 에로티즘사디즘을 취한다. 그러나 바타유가 받아들인 사디즘은 성을 모욕하고 가치절하함으로써 성의 본질을 역설적으로 경험한다는 것, 그리고 현대사회에서 잃어버린 '친밀성'을 회복한다는 것이다. 여기서 친밀성

이라는 것은 일상의 행복감과는 거리가 먼 것으로, 폭력을 통해 신체 상호 간의 직접적인 관계를 극대화시킨다고 하는 어두운 어조의 친밀성이다. 한계상황에 도달하는 성적인 경험은 그가 관심을 갖고 있는 위반과 경계 체험의 중요한 부분을 이룬다.

『눈 이야기』는 『W. C.』,『태양의 항문』과 더불어 바타유가 초기에 쓴 에로틱 시리즈에 들어간다.『눈 이야기』는 눈을 중심으로 바타유가 유추하는 눈oeil –달걀oeuf –남성성기couilles 의 삼각 관계가 책의 근본 구조고, 서로의 연상관계로 각 장이 진행된다 여기에서 바타유가 즐겨 쓰는 언어의 유희를 볼 수 있다. 본래 프로이트 이론이 기반하는 오이디푸스 신화에서도 알 수 있듯이 눈은 성, 폭력 그리고 욕망과 직결되는 신체기관이기에 정신분석학에서 매우 핵심적이다. 바타유는 이 책에서 눈과 여성 생식기를 복합한다. '영혼의 창문'이라는 은유가 나타내듯, 주체의 근본이 되는 눈과, 거세 및 성적 차이의 의미를 가진 여성 생식기를 혼합하는 것이다. 그런 이유로『눈 이야기』에서 성적 엑스터시는 고해 신부에게서 파내 온 '눈'을 여성 생식기에 삽입하는 장면에서 절정을 이룬다.

이 책은 프로이트의 패티시즘과 성적 차이를 연결시키는 데 많이 활용된다. 폭력이 고조되면서 주체의 구조 중, 신체적 근본 체험에 관한 실재계the real 와의 접촉이 과감하게 드러난다. 바타유에게 실재는 생명이 발생되는 육체의 '살'을 의미한다.

이는 상징이나 언어가 매개되지 않기에 의미로 객관화될 수 없는 영역과 체험을 말한다. 주체의 의식이나 관념이 개입되기에는 지나치게 가깝고 너무 직접적인 관계에 있는 살은 주체의 통제를 벗어나는 영역이다. 라캉의 이론이 밝히듯, 언어의 매개가 개입되지 못하는 실재와의 대면은 죽음으로 향한다. 라캉의 실재 또는 실재계와 깊은 연관성을 갖는 바타유의 이야기가 늘 죽음으로 유도되는 것은 어느 정도 당연한 결론이라 하겠다.

바타유는 위반과 과잉의 주도자로 여성을 내세운다. 이들이 이끄는 엑스터시의 세계에서 순수와 신성은 폭력적으로 위반된다. 그러니까 순수함과 신성이 욕망의 희생양이 되는 것이다. 욕망은 순수와 신성을 더럽히고 끌어내려 죽음의 희열로 유도한다. 이 과정에서 희생과 가해 사이의 분리가 확실하지 않고, 고통과 쾌감 사이의 차이가 흐려진다. 『눈 이야기』에서 고통과 쾌감은 그 구분이 불가능하다. 금기의 허위가 하나씩 벗겨지면 또 다른 금기가 제시된다. 그리고 이 금기는 다시 위반된다. 여기에는 자신을 초월하는 니체적 사유가 개입되어 있다.

바타유의 눈에 대한 사고와 직결될 수 있는 시각 작품들이 몇 개 있다. 우선 바타유와 동시대 영화로 루이 부뉴엘Luis Bunñel과 살바도르 달리의 〈안달루시아의 개〉Un Chien andalou, 1929가 있고, 앙드레 마송André Masson, 막스 에른스트Max Ernst 등 초현실주의자들의 작품도 직접적으로 연관된다. 그러나 사실, 미술작품과

바타유의 사고가 명백하고 구상적으로 관련되느냐보다는 그들의 근본 미학과 심리적 구조를 파악하는 데 바타유의 이론이 활용될 수 있느냐가 중요하다. 현대 미술이론의 방법론은 작가의 전기적 내용이나 작품의 내러티브보다는 작품의 근본 구조에 더 관심을 두기 때문이다.

그래서 우리의 관심은 표면적으로는 직접적 연관이 없을 것 같은 세잔에게 다다른다. 세잔의 '감추어진 얼굴'은 바타유의 어두운 욕망과 연관되기 때문이다. 세잔의 회화를 통해서 삶의 어두운 진실을 드러내는 바타유의 사고가 실제로 미술작품과 어떤 연관을 가질 수 있으며, 또한 어떤 방식으로 표출되는가를 생각해볼 수 있다. 회화에서 표현의 문제는 작가의 심리 구조가 미적 표상으로 전환된 것으로 보아야 한다. 무절제하고 나이브하고 어색하기 짝이 없는 세잔의 초기작은 여성에 대한 두려움, 에로틱한 환상 그리고 극도의 폭력성과 맞물려 있다.

세잔의 에로틱한 환상: 동물적 본능의 표출과 폭력

바타유가 말년에 집필한 문학이론서인『에로스의 눈물』에 그가 직접 포함시킨 세잔의 작업은 〈주연〉그림 50 과 〈모던 올랭피아〉그림 51 다. 이 그림에서 세잔은 다듬어지지 않고 나이브한 성적 욕망을 폭력적으로 표출한다. 유사한 맥락의 작품으로 〈사랑

그림 50 〈주연〉, 캔버스에 유채, 130×81, 1870, 개인 소장.

의 전투〉그림 52도 빼놓을 수 없다. 들라크루아를 존경한 열정의 소유자인 세잔은 그의 초기작에서 성적 욕망을 그대로 표출하는데, 이는 특히 폭력성과 직결된다.

　세잔의 초기 수욕도에서 여성 누드가 가진 특징은 무엇보다 강력한 힘의 분출이다. 그는 다른 화가들보다 강인한 여성 신체를 그린다. 〈세 명의 수욕녀들〉 연작그림 53, 54이 대표적이다. 이 그림에서 여성의 누드는 여성의 신체라고 보기 힘들 정도로 굴곡이 없고 소위 '통짜'다. 아이 셋은 거뜬히 낳아 기른 중년 여성의 몸에 가깝다. 특히 1875년의 〈세 명의 수욕녀들〉그림 54은 헨리 무어Henry Moore에게 강렬한 인상을 주어 그가 〈조각〉그림 55으로 제작하기도 했다. 회화가 조각으로 시각적 전이를 이룬 셈이다. 그는 이 그림을 보고 "고릴라같이 강력한 힘의 소유자", "중년 여성의 넓적한 등을 가진 누드"라고 감탄했다.

　세잔의 수욕도에 나타난 여성 이미지에 펑퍼짐한 형상이 연상시키는 '모성'이라든가, 남자/여자, 문명/자연이라는 악명 높은 이분법을 적용하고 싶지는 않다. 관습적인 여성 누드에서 한참 비껴간 듯한 세잔 누드의 매력은 분명 여성 누드의 표면적인 아름다움과는 거리가 멀다. 그의 누드에서는 전통적으로 여성의 몸을 묘사하는 곡선적인 형태와 매끄러운 표면은 찾아볼 수 없다. 오히려 힘으로 뭉쳐진 덩어리인 듯, 흐느적거리는 살은 거의 동물적인 느낌에 가깝다. 원초적인 자연성이 역동적으로

그림 31 〈모던 올랭피아〉, 캔버스에 유채, 57×55, c.1869~70, 개인 소장.(p. 128)

그림 51 〈모던 올랭피아〉, 캔버스에 유채, 46×55, 1873, 오르세 미술관, 파리.

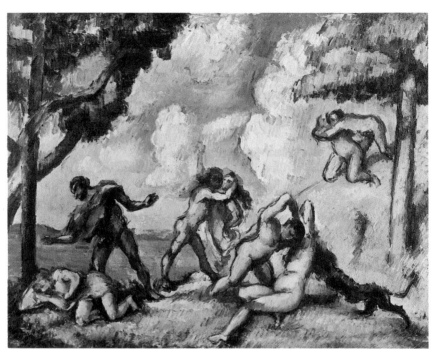

그림 52 〈사랑의 전투〉, 캔버스에 유채, 45×56, 1880, 개인 소장.

느껴지는 작품이다.

이와같이 바타유의 사유를 통해 세잔의 누드를 보면 전혀 다른 시각으로 볼 수 있다. 예를 들어, 세잔의 초기작 중 〈목가적 풍경〉그림 16, 〈영원한 여성〉그림 56, 〈누워 있는 여성 누드〉그림 57 등은 공통적으로 성적 매력이 넘치는 여성보다는 동물성이 강하게 발현되어 있는 여성을 나타낸 것에 주목할 수 있다. 마네의 〈올랭피아〉에 대한 존경을 바치며 이 그림을 참조했음을 밝히면서도, 자기 작품이 갖는 차이를 강조한 〈모던 올랭피아〉c.1867-70 그림 31 에서도 여성의 느낌이 이와 다르지 않다.[9] 수수께끼 같은 이 그림은 독특한 시각적 방식으로 이루어지지 못하는 여성과의 성적 관계를 표현하고 있다. 옷을 입은 남성 고객과 누드의 매춘부는 거리상 너무 멀고 명암의 대비가 극명하다. 마치 무대 연극을 보는 관객처럼, 여성 신체를 보는 남성 주체는 여성과 분리된 채 여체와 접촉할 수 없음을 확실히 하고 있다.

〈모던 올랭피아〉그림 31 는 모던 아트에서 자주 다루는 주제인 '화가와 모델'을 그린 세잔의 첫 번째 그림이다. 그림의 무대는 여성의 침실이다. 여인을 둘러싼 사치스러운 주위 환경이 그녀가 진실로 '모던 여신'임을 나타내고, 작가 자신은 이 젊은 여인을 숭배하면서 오른편에 조용히 앉아 있다. 밝은 영역의 여성과 어두운 영역의 세잔은 어색하고 대립적으로 병치되어 있다. 보

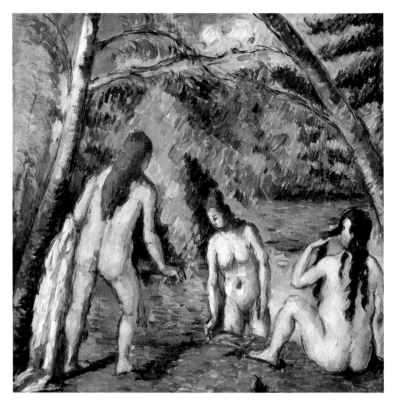

그림 53 〈세 명의 수욕녀들〉, 캔버스에 유채, 52×55, 1879~82, 프티팔레 미술관, 파리.

그림 54 〈세 명의 수욕녀들〉, 캔버스에 유채, 28.8×31.2, 1875, 개인 소장.

그림 55 헨리 무어, 〈조각〉, 플라스터, 1978, 헨리 무어 재단.

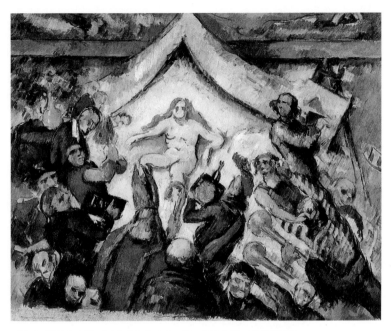

그림 56 〈영원한 여성〉, 캔버스에 유채, 42.2×53.3, 1877, 장폴 미술관, 말리부.

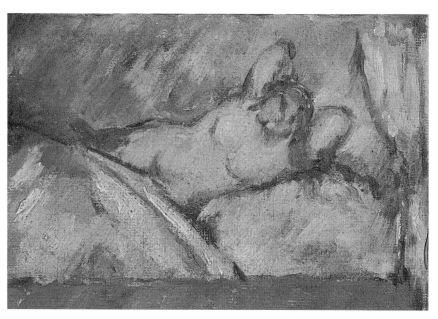

그림 57 〈누워 있는 여성 누드〉, 캔버스에 유채, 10×14.5, 1873~77, 개인 소장.

기에는 양자가 분리되어 있지만, 사실 그림의 구성으로 보면 가깝게 배치되어 있다. 매춘부 여인은 자신의 몸을 야수에게서 보호하듯 어두운 존재로부터 잔뜩 움츠리고 있다.

소용돌이치는 듯한 붓질 또한 매우 교란적인데 이는 감정을 드러내지 않는 무뚝뚝한 화가의 억제된 열정을 전달한다. 이 그림의 부제로 '파샤'pasha라고 하는 터키어로 신분이 높은 사람을 부르는 칭호가 붙은 것은 사실 들라크루아의 오리엔탈리즘에 경의를 표하는 것이다. 들라크루아는 세잔의 미적 이상이었다. 그러나 세잔의 올랭피아는 들라크루아의 오달리스크가 지닌 성적인 감각성을 결여하고 있다. 어느 미술사학자는 세잔이 이 할렘 여자를 "숭배할 수는 있어도 소유할 수는 없을 것"이라고 말했다.

이 그림에서 세잔이 자신을 그림에 포함시키는 구성도 사뭇 흥미롭다. 화가 자신은 장면의 오른쪽에 고객으로 가장되어 있다. 내러티브가 있는 주제의 그림들에서 세잔은 자신을 몽상가, 잠재적인 연인, 또는 관음자로 포함시켰음을 알 수 있다. 세잔은 다양한 회화적 위장을 통해 자신의 숨겨진 욕망을 승화시킨 듯하다. 이러한 방식이 욕망을 구현하는 유일한 방법인 것처럼.

여성을 보는 작가 세잔의 성적 욕망은 표현상에서 어떻게 구현되는가? 그의 경우, 욕망은 줄어들 수 없고 거리는 좁힐 수 없다. 그렇기 때문에 폭력은 시각에서 일어난다. 폭력이 가해지는

대상은 실제로는 손이 닿지 않는, 오로지 시각적인 욕망의 대상인 것이다. 세잔의 작품에 보이는 시각적인 폭력은 가까이할 수 없는 절대적인 거리감을 역설적으로 반영한다. 근접할 수 없는 데 격정이 표출되는 식이다. 그런데 그 격정의 내용은 외면적인 아름다움에 대한 감각이 아니라, 흐트러진 '비정형적' 몸에 대한 감각이다.

에로틱한 사과

미술사학자 샤피로는 세잔의 그림에 거의 습관적으로 등장하는 사과를 예사로이 보지 않았다. 그는 세잔의 사과를 작가의 에로틱한 관심이 대치된 것으로 보았다. 이처럼 그는 세잔의 그림에서 과일과 누드의 결합에 특히 주목한다. 사랑과 결혼의 상징이자 비너스를 상징하는 사과는 서구의 시와 신화 등에서 성적인 환상과 연계되어왔다. 보다 확장해, 과일은 그 형태와 색채 그리고 질감으로 감각에 호소하고 신체적 쾌락을 암시한다. 샤피로는 과일을 "인간의 성숙된 아름다움에 대한 자연의 유추"라고 묘사했다.

세잔의 사과를 에로틱하게 해석할 여지, 그리고 과일과 여성 누드를 유비하는 문학적 문헌은, 세잔의 어린 시절 단짝 친구였던 에밀 졸라에게서 찾을 수 있다.[10] 졸라는 그의 소설『파리의 배』*Le Ventre de Paris*, 1873에서 사과와 배를 벗은 몸에 비유하면서

그림 58 〈레다와 백조〉, 캔버스에 유채, 56×71, 1880~82(86), 반즈 재단, 펜실베이니아.

그림 58´ 〈여성 누드〉, 캔버스에 유채, 44×62, c.1887, 폰 테어 호이트 미술관, 부퍼탈.

과일을 노골적으로 성적인 의미와 연결시켰다. 특히 여성을 과일에 빗대면서 성적 욕망을 투사한 고전과 르네상스 시대의 오래된 어구를 활용한다. 샤피로의 연구에서 중요한 것은 과일과 에로틱한 인물을 결합하는 데 전치나 대치의 작용이 있다는 것이다. 1880년대 세잔의 여성 누드들에도 이러한 작용을 확인할 수 있다. 그는 세잔의 〈레다와 백조〉그림 58/그림 58′에서 백조가 있던 자리에 대신 놓인 커다란 배에 주목한다. 샤피로는 세잔의 과도기적 작품을 거쳐 과일 정물이 점차 성적인 의미를 띠게 되는 과정을 추적했다. 그리고 1870년대 초부터 세잔의 그림에서 중요하게 대두되는 과일 정물화를 고찰한다.

샤피로가 강조하듯, 1870년대부터 부쩍 늘어나는 정물화는 세잔의 작업에 변화를 가져온다. 샤피로는 세잔의 회화에서 보이는 전반적인 변화가 정물의 대두와 근본적으로 연관된다고 보았다. 이 시기는 세잔이 자신의 대부로 삼았던 카미유 피사로Camille Pissaro의 영향을 받아, 어둡고 무겁게 표현하던 폭력적인 회화를 점차 밝고 부드러운 색채와 완화된 내용으로 바꾸고자 노력하던 때였다. 이러한 변화는 세잔이 스스로 열정의 소용돌이에서 자신을 자유롭게 하고자 노력한 결과라고 볼 수 있다.

더불어 격정적인 성적 욕망의 표현이 잦아들게 된 것도 세잔이 정물에 몰두하던 때와 유사한 시기에 일어난다. 세잔이 오래

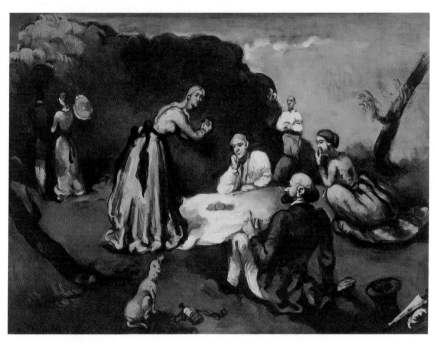

그림 59 〈풀밭 위의 점심식사〉, 캔버스에 유채, 60×80, 1870, 개인 소장.

전부터 여성에게 느꼈던 두려움과 극도의 수줍음은 1860년대에 그린 폭력과 간음 그리고 살해 등의 끔찍한 주제들로 표출되었다. 그런데 1860년대 후반부터는 팽팽한 긴장감이 감돌던 욕망의 격정적 표현에 변화가 생긴다. 〈목가적 풍경〉그림 16 이나 〈풀밭 위의 점심식사〉그림 59 에서 보듯, 그 소재가 파리 중산층의 여가활동이나 전원 풍경으로 바뀌게 된 것이다. 이 작품들은 인상주의뿐 아니라 파리의 삶을 소재로 한 대중서에 등장하는 목판화 삽화들의 영향을 받았다고 할 수 있다.

요컨대, 1870년대까지 세잔은 노골적으로 에로틱한 그림을 그렸지만, 이후에는 에로틱한 주제나 표현은 표면에 명백히 드러나지 않는다. 대신, 1870년대와 1880년대에 세잔은 사과나 배를 독립된 주제로 다룬다. 이와 병행해 수욕도는 계속 그렸으나, 여성과 남성을 분리해 그렸으며 이들 누드에서도 자극적이거나 직접적인 표현은 보이지 않는다〔이 시기에 그린 〈사랑의 전투〉그림 52 는 예외적이다. 이 그림에는 벌거벗은 네 쌍의 남녀가 자연 풍경을 배경으로 거의 폭발적인 폭력 장면을 연출한다. 그림의 오른쪽에는 검정색 개가 돋보이는데 이는 순수한 동물성을 상징한다. 이 개는 세잔의 편지에서 종종 언급되는 '블랙'이라는 이름의 개로 야외놀이에 종종 동반하곤 했다〕.

여기서 한 가지 짚고 넘어가야 할 것이 있다. 그동안 미술사에서 정물화를 다룰 때 주제에 대한 관심은 부인한 채 논의해왔

다는 점이다. 이는 세잔의 정물화를 현대적으로 해석할 때도 마찬가지였다. 그러니까 사과는 세잔에게 어떤 의미나 내용을 갖는 것이 아니고, 그가 형태를 탐구하는 '단순화된 모티프'라는 식이었다. 이는 세잔의 전 작품을 정리한 미술사학자 리오넬로 벤투리Lionello Venturi 의 주장이기도 한데, 그는 다음과 같이 피력한다.

왜 현대에 그렇게 많은 사과들이 그려졌는가? 그것은 단순화된 모티프가 화가에게 형태의 문제에 집중할 수 있는 기회를 주기 때문이다.[11]

벤투리는 1860년 이래 세잔이 주로 관심을 보인 것은 "형태에 대한 연구"이며, 이는 사과 그림들로 상징화된다고 보았다. 그런데 세잔이 얼마나 섬세하고 집요하게 사과의 형태와 색채를 연구했는지, 또 그 이미지가 얼마나 풍부한지를 이해한다면, 그 사과들이 '단순화된 모티프'라고 말할 수만은 없다. 샤피로는 일반적으로 세잔의 사과를 해석할 때, 마치 그 사과들이 도식적인 원과 면인 것처럼 축소시켜 해석하는 것에 강하게 반발해왔다. 그는 정물화도 풍경화와 마찬가지로 인간의 현존에 대한 미적 반응이라고 주장했다. 더구나 세잔의 정물화를 해석하는 데에는 세잔이 들라크루아를 신봉했던 초기에 에로틱한 인

간 본성을 표출하는 데 몰두했던 사실을 간과할 수 없다는 것이다. 이것은 형식주의 방법론에 대응하는 의미론적 해석이라 할 수 있다.

한편 세잔이 사과를 그렸다고 해서 그가 초기에 표출했던 성적 욕망과 폭력을 시각적 기호로 극복·승화시켰다고 본다면 이는 프로이트와 브르통의 손을 들어주는 것이리라. 그러나 과연 그와 같이 말끔한 해석이 세잔 회화의 심층적 의미를 충분히 밝혀줄 수 있을까. 요컨대 그것은 우리 자신의 이성적 논리를 만족시켜주는 편의적인 해석일 수도 있다. 현대미술사는 작가에 대한 단선적 해석을 거부한다. 미술사 담론은 작품을 다층적이고 심도 깊게 해석할 수 있는 시각을 제시하면서 발전하게 마련이다. 따라서 세잔의 작업에서 보이는 이질적 양상을 새롭게 조명하는 일은 현대미술사에서 환영받을 일이다.

미술작품을 재조명하기 위해서는 여러 사상가의 이론에 의지해야 하지만, 바타유의 개념이 가져오는 방법론적 확장은 상당히 파격적이다. 바타유의 '이질성의 철학'은 적어도 세잔의 초기 회화와 후기 회화 사이의 단절과 불연속성을 이해하게 한다. 그리고 그의 독창적인 주장은 세잔의 초기와 후기의 관계를 도약, 진보로 보는 발전론적 사고관에서 벗어나게 한다. 따라서 세잔의 초기 회화가 보여주는 '이질성'을 근본적으로 이해하기 위해서는 바타유가 제시하는 이질성의 개념을 살펴봐야 한다.

바타유의 이질성의 철학

바타유는 1927년경 '이질적인 물질'heterogeneous matter에 대한 연구를 발전시켰다. 이 이질적인 물질이란 기독교인, 헤겔주의자, 초현실주의자들의 이상주의뿐만 아니라 전통적인 물질주의자들의 개념적인 구조에도 저항하는 물질로서, 심리적으로 혐오감을 일으키는 물질을 의미한다. 바타유는 기존의 서양철학이 이같은 물질적인 것이나 육체적인 것, 비속하고 더러운 것을 무시하고 억압해왔다고 보았다. 그리고 이러한 이절적인 물질이 속한 영역을 재조명하고 철학적으로 수용해야 한다는 입장을 내세운다.

그래서 바타유의 사상을 한마디로 '이질성의 철학'이라고 부른다. 그는 사고란 동질적인 것과 이질적인 것의 이중적 모드로 되어 있는데, 그간 서양철학사에서는 전자를 위해 후자가 배제되어왔다고 강조한다. 그러면서 그는 동질적인 것에 의해 추방되고 배제된 이질적인 것의 복원을 주장한다. 따라서 그의 사상에서는 이중성이 중요하다. 이것을 설명하기 위해 그는 태양을 예로 든다.

바타유가 말하는 태양의 이중성은 고대나 원시 종교의식의 신성한 제의와 함께 반드시 등장하는 끔찍한 희생죽음을 뜻하고, 이카루스의 신화에 나오는 상승과 추락, 삶과 죽음이라는 상반된 개념을 의미한다. 멀리서 볼 때 시각의 근원이라고 믿지

만 가까이 다가가면 눈을 멀게 하는 것이 태양이다. 태양은 가장 아름답고 숭고한 생명의 요소인 동시에 분노와 광기, 폭력과 죽음을 수반하는 존재이기도 하다. 그런데 이같이 시각의 근원이자 생명을 존속시키는 존재이면서, 파괴와 죽음을 의미하기도 하는 태양의 이중적 성격에서 후자는 전자에 비해 억압되고 간과되어 왔다는 것을 바타유는 지적한다. 이처럼 모든 사물은 양면적인 요소를 지녔음에도 불구하고, 이성적이고 정신적이라고 여겨지는 한쪽만 중시되었다는 것이다.

바타유는 동질적인 한쪽만을 수용하고 이질적인 다른쪽은 배제해온 서구의 사상에 대해 이질적인 영역의 해방을 유도한다. 바타유는 자신의 '이질론'heterology을 '전적으로 타자 영역의 과학'이라고 설명한다. 이는 이질적인 것으로 취급되어 배제된 타자의 철학을 본격적으로 내세우는 것이다.

그런데 이질적인 것을 해방시키는 방식에서도 바타유는 프로이트의 '승화'와 대조되는 '탈승화'desublimation를 제시한다. 프로이트는 사회적으로 금지되고 억압된 성적 충동이 승화를 통해 예술이나 과학 등 수준 높은 문화활동으로 전환되며, 이것이 인간의 에고를 형성하고 사회를 지탱할 수 있는 유일한 길이라고 보았다. 이에 반해 바타유는 성적 충동을 억압에서 해방시키는 길은 탈승화를 통해 가능하며, 예술은 승화의 결과가 아니라 파괴적 본능의 발산이라고 주장하는 것이다.

그런데 초현실주의 미술을 주창하고도 주변으로 따돌림을 당했던 바타유에 대해 왜 현대의 이론가들이 새삼스럽게 관심을 보이는지가 흥미롭다. 현대미술이 요구하는 바가 무엇이기에 조소의 대상이던 그의 사상을 넘보는 것일까. 그리고 이러한 관심의 변화는 이 장이 주제로 삼은 세잔의 초기작에 대한 미술사적인 재조명과 맥락을 같이한다.

세잔과 바타유 그리고 현대미술

이제 논의는 현대미술의 지향과 세잔의 초기작에 대한 재조명 그리고 바타유라는 세 가지 관심이 만나는 지점으로 모인다. 그리고 여기서 우리는 미술의 목표가 무엇인가에 대한 근본 물음을 던져야 한다. 이 거창한 질문에 대한 나의 답은 두 가지인데, 하나는 '미적승화'이고 다른 하나는 '리얼리티에 대한 개입'이다. 승화는 현실의 이상화를 말하며 환영과 연관된다. 그리고 '리얼리티에 개입한다'고 함은 삶의 리얼리티를 껴안고 이를 작품 속에 녹여내는 것이다. 이 두 가지 목표 내지 기능은 미술이 존속하는 한 계속될 것이다. 미술은 현실의 이상화라는 꿈 또는 환영을 버릴 수 없을 것이며, 그러면서도 동시에 실제를 껴안고 삶을 다루어야 하는 필연성 또한 떨쳐버릴 수 없는 것이다. 다양한 미술의 양상을 함축해 말할 때, 모더니즘 미학이 전

자를 추구했다면, 포스트모더니즘은 후자에 더 치중한다고 볼 수 있다.

그러나 사실 양자 중 한쪽으로 치우치는 것은 바람직하지 않다. 둘 다 필요하다. 달콤한 첫사랑의 연애감정도 좋지만, 오랜 동거를 통해 형성된 실제 관계도 삶의 토대를 다지기 위해서는 필수적이다. 다만, 오늘날의 미술 경향은 아무래도 꿈을 깨는 과정에 더 중요성을 두는 듯하다. 그래서인지 예전에 비해 신화나 환상보다는 '탈환영'disillusionment에 근거한 실제의 개입을 더 비중 있게 다룬다.

이러한 추세를 반영하듯, 현대미술 이론가들은 역사의 서고書庫에서 바타유를 다시금 꺼내온다. 그들의 글에 바타유의 이름이 자주 언급되는 것은 우연이 아니다. 미술에 대한 시대적 요구가 달라지는 것은 당연하다.

바타유는 저속한 것, 속된 것, 외설적인 것, 비도덕적인 것이라고 여겨져 역사와 사회에서 배제되었던 요소들은 억압되어 있을 뿐 우리 자신과 사회와 예술 속에 변함없이 존재하고 있다고 주장한다. 그리고 이러한 이질적인 힘들을 인식하라고 촉구한다. 그의 주장은 포스트모던 시대의 예술과 오늘날의 사상적 흐름을 이해하는 데 중요한 단초를 제공한다.

현대의 미술사가와 미술이론가들은 바타유의 개념이 시각예술에서 어떻게 드러나는지를 탐구함으로써, 모더니즘의 수직적

이고 단선적인 역사에서 도외시되었던 것들을 해방시킬 수 있다고 생각한다. 따라서 바타유를 통해 현대미술을 재조명하려는 시도는 모더니즘에서 포스트모더니즘으로 이어지는 오늘날의 미술 행보를 이해하는 데 매우 중요하다.

바타유는 철학이나 예술이 인간의 이성적인 측면만을 강조하는 프로이트식 승화의 과정이 아니라, 파괴 본능과 억압된 성적 충동을 발산하는 탈승화의 과정이라고 보았다. 그는 본능을 해방하는 '저속한 물질주의' 경향에 주목했다. '배설의 작가' 바타유와 서양미술사의 소위 '정통' 작가인 세잔과의 관계는 이 화가의 초기 작업에서 그 연관성을 살펴볼 수 있다. 그리고 둘 사이에 존재하는 이 뜻밖의 관계는 이미 강조했다시피 미술사 방법론이 확장되면서 가능해졌다.

사실 세잔의 초기 작업에서 밝혀낸 것은 모더니스트의 대부大父로서 잘 알려진 얼굴이 아니라 그의 숨겨진 얼굴이었다. 이 얼굴을 들춰낸 것 자체가 20세기 후반의 세잔 연구가 거둔 결실 중 하나라 할 수 있다. 그리고 그 어두운 영역에서 바타유와 세잔의 관계가 설정되는 것이다.

그렇다면 세잔은 본능의 발현과 예술적 승화 사이의 틈새를 어떻게 극복했을까. 아니 그것은 극복이 아니었는지도 모른다. '극복'이라는 개념이 함축하는 발전론적 사관을 지양하기 위해서는 오히려 그 틈새 자체를 의미심장하게 받아들여야 할지도

모르겠다. 하나의 시점으로 일관성 있게 보는 동질적인 관점보다는 세잔 예술의 적층이 갖는 이질적인 구조를 수용하는 것이 더 가치 있는 시각이라는 것은 두 말할 나위가 없다. 바타유의 이질성의 철학과 탈승화의 사상은 세잔의 작품을 그와 같이 입체적으로 살펴보는 데 적절한 이론적 도움을 제공한다.

바타유의 '썩은 태양'

바타유는 인간 욕구의 이중적 성격이 인간만의 독특한 측면이 아니라 모든 사물의 근본적인 성격이라고 주장했다. 바타유는 원시종교에 대한 인류학적 지식에 근거해 역사적으로 저급한 것과 신성한 것은 항상 동시에 공존해왔으며, 신성한 것의 핵심에는 항상 폭력이 자리잡고 있었다고 주장한다. 그의 짧은 에세이 「썩은 태양」[12]은 고대 로마의 태양신 미트라 숭배 사상이 담고 있는 폭력에 대한 이야기다.

바타유에 따르면 인간이 태양에 대해 갖고 있는 생각은 실제로 태양을 바라보고 한 생각이냐, 아니면 바라보지 않고 한 생각이냐에 따라 그 성격이 전혀 달라진다. 태양을 바라보지 않고 태양을 추상적으로 생각할 경우 태양은 수학적인 고요함과 정신적인 고양elevation 이라는 시적인 의미를 내포한 존재이며 완벽한 아름다움을 지닌 대상으로 떠오른다. 반면 태양을 자세히 바라보고 난 뒤 태양을 구체적으로 생각할 경우, 태양은 더 이상 고고한 존재가 아니라 끊임없이 연소하며 열을 발산하는 불안한 존재이며, 아름다운 존재가 아니라 무섭도록 불길한 존재로 여겨진다. 신화에서는 자세히 바라본 태양은 소를 도살하는 사람미트라, 또는 프로메테우스의 간을 쪼아 먹는 독수리로 표현되기도 했다.

고대 로마에서는 태양신 미트라 숭배 사상이 널리 유행했는데, 이를 따르는 집단에서는 정오의 강한 태양빛을 바라보고 난 뒤 광란의 상태에 빠진 사제가 소의 목을 베는 의식을 행했다. 소의 목을 베는 사제는 태양신 미트라로 생각되었으며, 그 집단에 새로 가입하려는 사람들은

제단 밑에 마련된 웅덩이에서 발가벗긴 채 서 있다가 사제가 소의 목을 베는 순간 소의 목에서 흘러나온 피로 몸을 적셔야 했다. 이로써 그가 죽음을 경험하고 새 삶을 얻는다고 여겼던 것이다. 목을 베는 순간 난폭하게 저항하며 죽어가는 소는 인간의 죽음을 대신하는 희생제물이었다. 태양신의 숭배라고 하는 '정신의 고양'은 그 정점에서 이처럼 끔찍한 폭력으로 갑작스럽게 전이되는데, 이 폭력의 근원은 바로 태양 그 자체다.

여기서 우리는 바타유의 사상이 갖는 이중 구조를 유추할 수 있다. 그의 태양에 관한 은유와 해석은 이 이중 구조를 단적으로 함축한다. 바타유는 이카루스 신화를 예로 들며 우리가 태양에 대해 대조적인 생각을 갖게 되는 것은 사실상 태양 자체가 가진 이중성에서 비롯되는 것임을 강조한다. 이카루스가 비상할 때 태양은 아름답게 빛나지만 태양은 결국 가까이 다가온 이카루스의 날개를 녹여 그의 실패와 추락, 죽음을 초래한다. 태양은 모든 것에 빛과 따뜻함을 주어 생명을 부여하지만 동시에 광기를 유발하고 실명과 죽음을 초래하기도 한다.

바타유는 「썩은 태양」에서 태양은 숭고한 존재, 신성한 존재이면서 동시에 폭력적인 존재임을 지적한다. 그리고 이 이중 구조를 미술에 관한 이야기로 옮겨간다. 바타유는 전통적인 아카데믹 회화가 정신적인 고양을 추구해온 데 반해, 당시 등장한 '새로운contemporary 회화'는 정신적 고양을 파열시키는 데 핵심이 있다고 보았다. 바타유는 특히 피카소에게서 그러한 경향이 가장 뚜렷하게 발견된다고 생각했는데, 그에 따르면 새로운 회화는 지적 상승을 좌초시키며, 형태들을 분해하고 재구성하는 예술이라고 보았다. 〈게르니카〉에서 피카소가 시

도한 형태의 분해와 재구성에서 바타유는 파괴적인 변형의 전형을 발견했다.

태양의 이중성에 대한 내용은 반 고흐에 관한 에세이 「희생적 절단과 반 고흐의 잘려진 귀」에서도 확인할 수 있다. 여기서 바타유는 반 고흐가 태양을 위해 자기 귀를 제물로 바친 것으로 해석했다. 광인의 이중성과 자신의 사지를 절단하는 것을 긍정하는 이 글은 자기 파괴가 신성한 신, 태양이라는 이상을 모방함으로써 그것과 자신을 동일시하려는 시도임을 보여준다. 실제로 태양을 계속 바라보면 광기가 생기며, 태양 자체는 정신적 절규, 입술 위의 거품, 간질 발작과 동일시될 수 있는 것이다.

반 고흐가 태양에 매달렸던 것은 바로 이런 폭력성과 광기에 관계된다. 아를과 생레미 시절 그가 지속적으로 숭배했던 태양이라는 이상과 자신을 동일시할 수 있는 길은, 자체 기관들을 뜯어내는 태양신과 자기를 하나로 여기는 것이었다. 바타유는 이 동일시가 필연적으로 스스로 사지를 질단하는 결과를 낳았다고 보았다.

바타유는 자신의 '이질론'의 견지에서 신체적 희생을 사회적 배제와 직결되는 행위로 인식했다. 금지에 의해 지배되고 억압된 배설물이나 본능의 성적 요소를 유기적 신체에서 배제시킨다는 것이다. 이러한 바타유의 관점에서 볼 때 반 고흐의 신체 절단, 희생의 행동은 이질적인 요소들을 해방하기 위한 것이었다고 할 수 있다. 요컨대, 바타유의 이론은 배제되고 이질적인 것으로 이루어진 '신체'를 탐구함으로써 배설물과 신성한 것 사이에 있는 주체의 정체성에 주목하게 하는 것이다.

바타유의 미학

조르주 바타유Georges Bataille, 1897~1962는 프랑스 랭스Reims 지방에서 태어나 어려운 유년기를 보냈지만, 명문학교인 국립고문서학교École des Chartes에 입학해 중세 문헌을 주로 담당하는 사서로 교육을 받았다. 그는 1923년부터 파리국립도서관에 자리를 얻어 1942년까지 줄곧 사서로 일하면서 자신의 사상을 집필하기 시작했다.

바타유는 중세연구가로서 쓴 논문 외에 미술과 건축에 대한 리뷰를 싣는 『아레튀즈』Aréthuse에 고전학에 대한 논문을 발표하기도 했다. 동시에 그는 조용하고 점잖은 사서와는 거리가 먼 아주 급진적인 생각들을 글로 펼쳐 보이면서, 1927년부터 '이질성' 이론을 본격화했다. 바타유가 1926년에 쓴 책의 제목은 'W. C.'인데, 여기에는 '더티'Dirty라는 이름의 여주인공이 등장한다. 그는 스스로 이 책에 대해 "모든 존엄성에 폭력적으로 반대되는 책"이라고 평가했는데, 결국 이 책은 바타유가 정신분석 치료를 받게 되는 원인이 된다. 초현실주의를 이끈 앙드레 브르통André Breton은 이 책에 대해 공식적으로 혐오감을 드러내기도 했다.

바타유는 본래 초현실주의자였다. 1920년대 형성된 초현실주의에는 두 명의 대부가 있는데, 바로 브르통과 바타유다. 바타유는 1929년 『도큐망』Documents이라는 미술 리뷰지에 참여했는데, 여기서는 일군의 반항적인 초현실주의자들과 좀더 보수적인 미술사학자들이 공동으로 작업하고 있었다. 바타유는 이 잡지에 자신의 이론을 발전시킨 여

러 편의 에세이를 발표했는데, 때때로 그의 에세이는 이 잡지의 일반적인 의도와 구성을 위반하는 것들이었다. 배설물로 가득한 도랑 위로 장미 꽃잎을 던지는 사드의 초상으로 끝을 맺는 한 에세이는 브르통이 바타유를 공격하는 빌미를 제공하기도 했다.

브르통은 바타유를 "배설의 철학자"라고 비난했는데, 그가 그토록 심하게 바타유를 거부한 것은 이질적인 배설물을 수용하는 바타유의 이론과 이성을 추구하는 자신의 입장 사이에서 깊은 모순을 보았기 때문이다. 브르통은 바타유가 추구한 '이질적인 물질'에 대해서도 명백한 혐오를 드러내는데, 그가 보기에 이것은 병적인 무질서, 그 이상도 이하도 아니었던 것이다.

브르통의 미학관은 사실상 세속과 환상, 의식과 무의식 사이에서 헤겔적인 승화를 모색하는 것이었다. 여기에는 프로이트의 정신분석학적 연구와 마르크스의 사회주의적인 체제 전복의 의지, 그리고 급진적인 상징주의 시인 랭보의 반물질주의 세계관이 복합되어 있다. 이러한 승화는 현실과 무의식을 넘어 존재하는 절대적인 '초현실'을 드러내는 방향으로 추구되었다. 당시 화단은 이러한 브르통식 초현실주의에 손을 들어주었다. 미술은 본능의 표출이라기보다 승화라고 보는 견해가

대세였기 때문이다.

그러나 이 운동에 동참했던 많은 사람은 성적 충동의 해방, 즉 탈승화의 추구가 논리적으로 쾌락원칙의 포기로 귀결되고 결국 죽음충동으로 이어진다는 것을 깨달았다. 이로 인해 그들은 승화와 탈승화사이에서 고민하게 되었고, 결국 초현실주의 운동은 이 문제 때문에 1929년 이후 브르통파와 바타유파로 나뉘게 된다.

엄밀히 말해, 브르통파 초현실주의자들은 승화와 탈승화 사이에서동요하며 이중적인 태도를 취했다고 말할 수 있다. 이와 대조적으로바타유파 초현실주의자들은 탈승화를 극단으로 몰고 가려 했다. 그들이 브르통파 초현실주의자들을 비난한 이유는 이들이 성적 충동을 해방시킨다고 주장하면서, 다른 형식주의적인 모더니스트들과 마찬가지로 성적 충동을 상징적인 대치물로 바꿔 승화시킨다는 모순된 입장을취했기 때문이다.

이에 반해 바타유는 쾌락원칙의 포기를 주장하고 죽음충동을 수용하여 탈승화의 전략을 추진했다. 그리고 이 점에서 브르통과 결정적으로 결별한다(브르통은 1930년 초현실주의 2차 선언문에서 바타유의극단적인 탈승화 추구를 '퇴행'regression이라고 규정했다). 초현실주의가 인간 본성에 대해 상반되는 두 입장으로 나뉠 때, 브르통이 미적 승화를 주장했다면 바타유는 그 반대 부분, 즉 본능의 발현과 욕망의 족적을 탐색했다고 볼 수 있다.

바타유가 오늘날 프랑스를 대표하는 사상가 중 한 사람으로 최근 포스트모던의 핵심 이론가로 재조명되는 것은 그의 사상이 종래의 서양철학이 지향했던 '이성'으로부터의 해방을 추구했기 때문이다. 근본적

으로 비체계를 지향한 그의 '이질성의 철학'은 68혁명 이후 반합리, 비이성의 이론적 탐색에 열중했던 프랑스 지성계에 커다란 지적 자극이 되었다.

들뢰즈와 세잔의 '감각의 논리'

세잔의 사과와 베이컨의 살

질 들뢰즈 Gilles Deleuze 와 세잔은 '감각' sensation 의 개념에서 마주친다. 들뢰즈의 책 『프랜시스 베이컨: 감각의 논리』[1] 이하 『감각의 논리』의 제목도 사실은 세잔의 말에서 가져온 것이다. 세잔은 자신의 미학적 목표가 "감각을 실현하는 것"이라고 말하곤 했다.

들뢰즈는 가타리 Felix Guattari 와 함께 『철학이란 무엇인가』 *Qu'est-ce que la philosophie*, 1991 에서 "예술작품은 하나의 감각 존재이며 다른 그 무엇도 아니다"라고 말했다. 그런데 이 '감각'이라는 개념이 만만치 않다. 들뢰즈는 예술이 창조하는 것은 감각이지 개념이 아니라고 말한다. 그는 철학이 개념을 통해 사건을 발현시키고 과학은 기능에 의해 사물의 상태를 구축한다면, 예

술은 감각과 더불어 기념비들을 세운다고 했다.

세잔이 표현하고 들뢰즈가 주목한 '감각'은 현상학적 경험과 직결된다. 현상학자들이 선문답같이 말하는 '세상에 있음'의 경험이 요구되는 것이다. 세잔은 감각이란 빛과 색 자체의 자유로운 유희 속에 있는 것이 아니고, 오히려 "대상의 신체 속에 있다"는 가르침을 남겼다. 이것은 세잔이 '시각중심주의' ocularcentrism 에 기반하는 모더니스트를 넘어서고 있다는 것을 단적으로 보여주는 발언이다. 여기서 이해하기 어려운 것이 '신체'라는 개념이다. 이것은 대상의 이미지로 재현된 것이 아니라 그것을 감각하는 자에게 체험되어진 신체이기 때문이다.

들뢰즈의 글에서도 이 신체와 연관해 '체험된 경험' 또는 '체험된 지각'이라는 말이 자주 등장한다. 이러한 근본적인 미적 체험을 D. H. 로렌스는 세잔의 '사과성' appleyness 이라 불렀다. 그리고 들뢰즈는 프랜시스 베이컨과 세잔의 작업을 통해 '감각을 그린다'는 것이 바로 이 사과성을 구현하는 것이라고 설명했다. 로렌스에서 들뢰즈로, 세잔에서 베이컨으로 연결되는 사과성의 의미를 파악할 수 있다면 우리는 감각의 핵심을 꿰뚫게 되는 셈이다.

들뢰즈는 분명 예술을 감각의 언어로 보았다. 그런데 그는 감각의 언어는 광의의 언어 내에서 '이질적인' 언어라고 말한다. 기존의 언어체계와는 다른 속성을 지닌다는 뜻이다. 따라서 미

술작품을 표현하는 시각언어 역시도 기존의 언어와 다르다고 할 수 있다. 들뢰즈가 세잔과 베이컨의 회화에 대해 쓴 글에서는 특히 그의 기존 텍스트와는 다른 문체를 느낄 수 있다.

들뢰즈는 회화란 감각을 그려내는 것이며, 표현하는 재료와 감각 사이의 직접적이고 전격적인 개입으로 이해했다. 그는 재료가 감각이나 지각 또는 정서 속에 완벽하게 스며들어야 감각이 재료로 실현될 수 있다고 말한다. 바로 그때 재료가 물질로서 지니는 도구적인 한계를 벗어나 표현이 된다는 것이다. 말하자면 유성 오일이 바로 정서가 되고, 금속과 석회가 표현으로 직접 전이되는 것이다. 세잔에 따르면 "감각은 색채로 입혀지는 것이 아니라 스스로 색칠하는 것이다." 이러한 맥락에서 들뢰즈는 세잔이 화가이면서도 화가 이상의 존재라고 생각했다. 왜냐하면 이런 종류의 작가들이야말로 관람자에게 유사성이 아닌 순수한 감각을 제시할 수 있기 때문이다.

들뢰즈는 세잔의 작업에서 재현이 중요하지 않다는 점을 강조한다. 오히려 사물의 외면적인 유사성은 세잔이 배제하려고 노력했던 바로 그것이다. 들뢰즈는 세잔이나 반 고흐 같은 화가들이 관심을 가진 것은 꽃과 풍경의 유사성이 아니라, 뒤틀어진 꽃과, 잘려나가고 파이고 압축된 풍경의 순수한 감각을 표현하는 것이었다고 여겼다. 특히 들뢰즈가 희곡작가이자 시인인 앙토냉 아르토Antonin Artaud 의 글을 참조하면서 세잔과 반 고흐를

연결시키는 맥락이 흥미로운데, 일반적으로 미술사에서는 모더니스트인 세잔과 표현주의자인 반 고흐를 매우 다른 맥락에서 인식하기 때문이다.

아르토는 반 고흐에 대해 다음과 같이 말한다. "반 고흐는 다른 누구도 아닌 화가로서 순수한 회화의 방식을 수용했다. 놀라운 것은 그가 오로지 화가였다는 것이다. 세상의 모든 화가들 중에서 그는 우리가 다루고 있는 것이 그림이라는 것을 잊게 하는 유일한 작가다."[2] "감각이란 색칠되는 것이 아니고 스스로 칠하는 것"이라고 한 세잔의 말도 이러한 맥락에서 이해될 수 있다. 들뢰즈가 주목하는 것도 바로 이 부분인데 그의 개념을 통해 그 의미를 풀어가보자.

들뢰즈의 지각, 정동 그리고 감각

들뢰즈는 "예술은 견해를 갖지 않는다"고 말했다. 견해는 지각작용, 감정과 더불어 언어와 연관되는 삼중 조직을 이루는데, 예술가는 이를 해체시키고 그 자리에 지각, 정동, 감각의 집적들로 이루어진 구성체를 놓는다는 것이다.[3] 들뢰즈의 예술관觀을 이해하기 위해서는 위의 표에서 보듯 미세한 개념들의 차이를 아는 것이 중요하다.

왼편은 인간이 중심이 되는 임의적인 사유를 나타낸다면 오

```
perceptions (지각작용)  ——  percepts  (지각)

affections  (정서작용)  ——  affects  (정동)

opinions  (사고)  ——  sensations (감각)
```

른편은 그러한 인간중심적인 입장을 버린 초월적 경험론에서
나오는 개념이다. 우리가 왼편의 개념에서 오른편으로 전환하
는 과정을 이해할 때 들뢰즈의 사유가 내포하는 추상성과 비인
본주의를 이해할 수 있다. 들뢰즈는 감정feeling과 구분되는 '정
동'affects을 제시한다. 그는 베이컨의 그림에는 감정이 없고 오
로지 정동만 있을 뿐이라고 말한다. 즉, 자연주의에 따른 '감각'
그리고 '본능'만이 존재한다는 것이다. 들뢰즈는 "감각은 특정
한 순간에 본능을 결정짓는 것이다"라고 말한다.[4]

　들뢰즈가 말하는 감각은 지각 및 정동과 연관된다. 『철학이란
무엇인가』에서[5] 그는 지각과 정동에 대한 이해를 발전시킨다. 지
각percepts은 이를 느끼는 감지자들의 상태에서 독립되어 있다.
들뢰즈에 따르면 예술의 목적은 대상에 대한 지각작용들에서,
또 지각하는 주체의 상태에서 지각을 분리시키는 것이며, 한 상
태에서 다른 상태로 전이되는 감정작용에서 정동을 단절시키는
것이다. 그럼으로써 감각들의 덩어리를, 하나의 순수한 감각 존
재를 추려내는 것이다. 들뢰즈는 존재로서의 감각을 추구하는

각기 다른 방법들이 예술의 다양한 장르로 창안되었다고 보았는데, 특히 화가, 음악가, 건축가 등의 경우에서 명백하게 드러난다고 말한다.

정동은 일상의 감정작용이 아니다. 정동은 이를 경험하는 이들의 힘을 벗어난다. 들뢰즈가 감각과 더불어 특히 강조한 개념이 정동인데, 그는 음조나 색채의 조화를 정서로 이해했다. 그는 정동이란 감정을 벗어나는 것이며, 한 상태에서 다른 상태로 전이되는 감정작용이 아니라는 것을 강조한다. 정서란 "인간의 비인간적 생성"이다. 여기서 '비인간적'이라는 표현은 인간과는 무관하게 진행된다는 뜻으로 이해할 수 있다. 말하자면, 이러한 것들은 인간이 부재하는 가운데 존재하는 것이라 할 수 있다. 감각, 지각, 정동은 자체의 가치를 발휘할 때 모든 체험을 넘어선다는 것이다.

들뢰즈는 가타리와의 공동 연구에서 인간을 지각과 정동으로 이뤄진 하나의 구성물로 파악한다. 그리고 예술작품은 하나의 감각 존재 외의 다른 그 무엇도 아니며, 스스로 존재하는 것이라고 주장한다.[6] 들뢰즈가 말하는 창조의 유일한 법칙은 혼자 힘으로 버텨내는 것이며, 작품을 독자적으로 만드는 것이 예술가에게는 가장 큰 어려움이다. 그는 예술로 자처하는 작품들 중에는 한 순간도 저 홀로 서 있지 못하는 작품들이 많다고 지적하면서, '저 홀로 선다는 것'이란 감각의 구성물들이 스스로를

보존하는 행위 그 자체를 의미한다고 밝힌다.

들뢰즈는 특히 지각과 정동이 집적된 감각의 존재를 강조한다. 그는 "지각과 정동의 집적인 감각의 존재는 느끼고 느껴짐의 일체성 또는 그 불가역성으로, 말하자면 꽉 마주잡은 두 손과 같이 그들 간의 긴밀한 얽힘으로 나타날 것이다"라고 말한다.7 들뢰즈는 이 대목에서 '살'la chair, the flesh 을 언급하는데, 이것은 '체험된 육체'에서, 지각된 세계에서, 경험에 지나치게 얽매어 있는 상호 간의 지향성에서 자유로운 것을 말한다.

살은 우리에게 감각의 존재를 부여하며, 경험판단과는 다른 근원적인 견해를 부여한다.8

들뢰즈는 '살' 개념을 세잔의 수수께끼와 연결한다. 세잔을 인용하면서 그는 그림 앞의 주체작가와 관객는 풍경에 부재하면서 전적으로 풍경 안에 있다고 말한다. 왜냐하면 그 주체는 풍경을 지각하는 것이 아니라 그 안으로 들어가서 그 자신들이 감각 구성체의 일부가 되기 때문이다.9 지각이 자연의 비인간적인 풍경인 것처럼, 정동은 정확하게 이러한 인간의 비인간적 생성들이다. 세잔은 "흘러가는 세상의 한순간일지라도 우리가 그 순간 자체가 되지 않는다면 우리는 그것을 보존할 수 없을 것"이라고 말했는데, 들뢰즈는 이 말에 주목한다. 세잔을 따를 때 우

리가 세상 안에 있는 것이 아니라 세상과 더불어 생성되고 있음을 알 수 있다는 것이다.[10]

세잔이 제시하고 들뢰즈가 강조한 이 부분을 확인하기 위해 우리는 세잔의 풍경화를 봐야 한다. 그의 〈생빅투아르 산〉그림 60은 특히 대기의 순환과 나무의 흔들림을 느낄 수 있는 그림이다. 작품 속의 공기를 관객이 공감한다는 것은 세잔이 위에서 말했듯, 이 장면의 순간 자체가 되는 것이다. 들뢰즈의 말대로, 관객으로서의 시선과 풍경의 장면이 분리된 상태가 아닌 상호 간의 공간적 소통으로 얽혀들어가는 것이다. 그렇게 되면서, 관객은 풍경을 시각적으로 고정시켜 '본다'기보다 보이지 않는 공기를, 잡히지 않는 빛의 흔들림을 공감각적으로 느끼게 된다. 이러한 맥락은 들뢰즈가 인용한 현상학자이자 심리학자인 에르빈 슈트라우스Erwin Straus의 글에서 확인할 수 있다.

위대한 풍경들은 전적으로 비전을 제시하는 속성을 지닌다. 비전이란 보이지 않는 무엇인가가 보이게 되는 것이다. … 풍경은 보이지 않는다. 왜냐하면 우리가 그것을 정복할수록, 그 안에서 길을 잃게 되기 때문이다. 풍경에 다다르려면, 가능한 모든 시간적·공간적·객관적 결정을 버려야 한다. … 풍경 안에서 우리는 더 이상 역사적 존재, 즉 그 자체가 객관화될 수 있는 존재들일 수가 없다.[11]

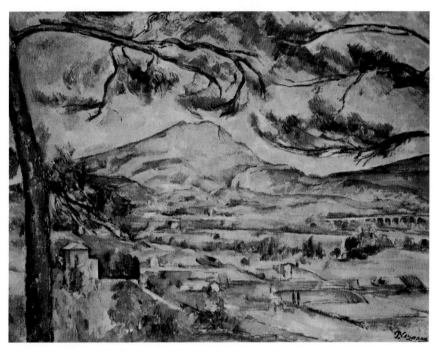

그림 60 〈생빅투아르 산〉, 캔버스에 유채, 66.04×89.2, 1885~87, 코톨드 미술대학, 런던.

들뢰즈가 세잔에게서 개념적 영감을 얻어 베이컨에게서 구체화시키는 것이 바로 '주체가 스스로를 비우고 대상으로 되어가는 과정'이라는 것이다. 이는 주체와 대상 사이의 유동성을 말하는 것으로, 그가 강조하는 정서와 지각은 인간이나 주체에게 귀속되는 것이 아니다.

감각은 이러한 정동 및 지각과 성격을 공유하면서도 들뢰즈의 저술에서 독립적인 의미를 부여받는다. 들뢰즈는 『철학이란 무엇인가』에서 예술을 단어·색채·소리·돌을 거쳐 표현되는 "감각의 언어"라고 명명했고, 세잔의 작업을 "내재적 감각"이라고 언급했다.[12] 세잔의 작품에 대해 구체적인 설명 없이 언급된 세잔 회화의 이러한 특성은 『감각의 논리』에서 보다 친절하게 설명된다.

그러나 들뢰즈의 『감각의 논리』에 들어가기 앞서 세잔이 말하는 '감각'이 무엇인지 먼저 알아야 한다. 감각은 그의 예술을 함축하는 중요한 개념으로 다수의 연구자가 이미 많은 논의를 했기 때문이다.

'조성된 감각organized sensations 의 논리'

세잔은 에밀 베르나르에게 화가에게 필요한 두 가지를 말했는데, 바로 '눈'eye 과 '정신'mind 이다. 그리고 세잔은 여기서 감

각의 개념을 언급하는데 그를 직접 인용해보자.

화가에게는 두 가지가 있다. 그것은 눈과 정신인데 이는 각각
서로를 보조해야 하는 것이다. 우리는 이 양자를 상호적으로
발전시켜가면서 작업할 필요가 있다. 눈으로는 자연을 봄으
로써, 그리고 머리로는 조성된 감각의 논리로써 작업해야 한
다. 그것이야말로 표현의 방법을 제공하는 것이다.[13]

세잔이 강조한 '조성된 감각의 논리'는 그의 미학을 함축적
으로 표현하는 말이다. 화가이자 미술사학자인 로렌스 고잉
Lawrence Gowing 은 세잔의 이 개념을 아예 논문의 제목으로 삼았
다.[14] 세잔이 '감각'이라고 말할 때 그것은 무엇을 의미하는가?
그리고 이를 "실현한다"는 것은 또 무슨 뜻인가? 세잔의 후기작
은 이 문제에 대한 그의 깊은 사색을 드러낸다. 그는 "감각의 실
현은 언제나 고통스럽다"고 말한다. 그리고 이를 위해서는 어떠
한 인위적인 노력보다는 "단순히 자연을 따라 실현해야" 한다
고 강조한다.

세잔은 감각이란 '감각자료'sense data 와 구별되며, '지각작용'
perception 과도 다르다고 여러 차례 강조했다. 지각작용이란 의
식이 개입되는 것인 반면, 세잔이 추구하는 감각은 의식 이전의
단계까지 거슬러 올라가는 근본적인 영역과 관계된다. 그래서

고잉은 세잔이 끊임없이 표현하고자 하는 감각은 "태어날 때부터 우리 자신이 지니고 나오는 혼란된 감각"이라고 말한다.[15]

1921년 최초의 세잔 전기를 썼던 조아킴 가스케 또한 위의 말을 인용하면서 세잔이 말하는 감각은 합리적인 영역을 뜻하거나, 애매하게 신체 영역의 비상징적 영역을 의미하는 것이 아니라고 지적한 바 있다. 우리는 세잔 자신이 본 것을 그대로 복사하기보다는 "해석했다"고 하는 세잔의 말에 유념해야 한다. 고잉은 "세잔의 비전이 눈보다는 머릿속에 있었다"라고 했는데 이 말은 세잔의 말과도 일맥상통한다. 세잔의 "논리"는 그가 "감각"을 언급할 때마다 빠지지 않고 따라붙는다. 여기서 그가 말하는 논리는 뇌에 관한 것이나 시각적인 것이 아니며, 감각적인 것과 분리되지 않는다. 세잔의 색채에서는 이성과 자연, 시적인 것과 계산적인 것이 분리될 수 없다.

세잔의 회화에서 논리의 감각적 측면은 색채로 표현되는 신체성 즉, 근육과 피에 밀접하게 연관된다. 세잔에게 있어 회화의 본유적 리얼리티는 자연에서 확인되는 색채의 감각일 뿐 아니라, 논리화·조직화·체계화에 비추어 이해되어야 하는 것이다. 베르나르에게 밝힌 미적 견해에서 세잔은 "자연을 읽는다"라고 했고, 자연을 색채의 조각들로 볼 것을 강조했다. 그러면서 자연을 색채의 조각들로 해석하는 것은 감각을 소유하는 것과 통한다고 덧붙인다. 이러한 그의 주장을 보면, 그의 미학에

서 '감각'이야말로 핵심 개념이고 특히 색채와 직결된다는 것을 알 수 있다.

리처드 쉬프Richard Shiff는 세잔 회화의 역설과 대립을 강조한다. 그는 추상에 초점을 맞추면서 다른 아방가르드 작가들과 현저한 차이를 보이는 세잔의 추상은 특히 감각에 대한 그의 남다른 관심에서 우러나오는 것이라 주장한다. 요컨대 '조성된 감각의 논리'는 신체적인 것과 지적인 것을 분리하지 않으며, 이것은 감각이 논리를 동반하는 시각 영역으로, 지각하는 것과 조성되는 것이 함께 병행되고 표현과 질서가 공존하는 영역을 가리킨다.

세잔의 색채 감각

세잔은 "색채 대비가 미술의 내적 삶이다"라고 말했다. 또 베르나르에게는 "선이나 모델링 같은 것은 없다네. 단지 대비contrast만이 있을 뿐이지"라고 말하기도 했다. 이처럼 그는 색채의 대비를 표현의 중심에 두었다. 그의 〈멜론이 있는 정물〉그림 61에서 보듯, 강한 색채 대비를 이루는 붉은색과 초록색은 색채만으로도 그림의 구성을 충족시킨다. 이같은 자기충족적인 색채 표현은 세잔의 1900년대 수채화의 특징이라 할 수 있다. 이들 그림에서는 색채가 자연스럽게 대상의 양감을 표현하고 있는데, 세잔은 색채가 형태와 실제적으로 연계되어 있다고 생각

그림 61 〈멜론이 있는 정물〉, 종이에 수채, 30.5×48.3, 1902~1906, 개인 소장.

했다. 그에게는 색채가 회화의 다른 요소와 어떻게 관계를 맺는지가 중요했는데, 고잉은 세잔에게 있어 색채는 오로지 형태와 양감 그리고 공간 등과의 관계에서만 존재한다고 보았다.

세잔의 색채가 갖는 독특한 속성은 대상에 색깔이 입혀지는 것이 아니라, 오히려 색채가 형태를 만들어낸다는 점에 있다. 세잔의 색채 파편들은 눈으로 금방 식별된다. 작은 붓질의 자국들은 마치 블록쌓기를 하듯 형태를 구축해간다. 묘사에 의해 형태가 만들어지는 것이 아니라, 색채가 곧바로 형태로 전이되는 것이다. 세잔이 색채의 작가로 불리는 것은 이러한 이유 때문이다. 형태가 공간과 연관을 맺으며 심화되어가는 과정을 세잔은 색채로 나타낸다. 그러니까 세잔의 그림에서 색채는 그림 속에서 "흔들린다." 이에 대해 세잔은 "모델링에 대해 말하지 말고 변조에 관해 말하라"고 했는데, 여기서 그가 말하는 '변조'란 명백히 지각할 수 있는 단계들을 통해 하나의 색채에서 또 다른 색채로 전이되는 것을 의미한다. 세잔은 부드럽게 넘어가는 단색조의 모델링을 언제나 오류로 여겼다. 그는 일반적인 모델링의 관습적 방식이 아닌, 색채의 변조와 그 흔들리는 효과로 인해 출현하는 형태를 나타내고자 한 것이다.

1899년 〈앙브루아즈 볼라르의 초상〉그림 9을 그릴 당시의 에피소드는 세잔의 남다른 색채 인식을 드러낸다. 어느 날 볼라르는 이 까다로운 화가에게 용감하게도, 초상화의 손 부분에서 두

군데 빈 부분을 찾았다고 말했다. 그러자 세잔은 놀랍고도 위협적인 대답을 했다. "만약 루브르에서의 내 연구가 잘 진행되면 아마 내일쯤 그 공간을 채울 적합한 색채를 찾게 될 것이오. 그러나 만약 거기에 임의로 색채를 채워 넣게 된다면, 나는 그 지점부터 시작해 전체 그림을 완전히 다시 시작해야만 할 것이오." 세잔은 루브르 박물관에서 선배 작가들의 작품을 보면서 색채에 대한 영감을 얻었다. 사실 볼라르에게 이 말보다 더한 공포는 없었을 것이다. 당대 최고의 화상이자 컬렉터임에도 불구하고 세잔이 그린 초상화를 얻기 위해 무려 115번이나 모델을 서면서 고문 아닌 고문을 당했던 차였다. 이 이야기는 세잔의 작업에서는 조형과 색채가 분리되지 않음을 보여준다.

세잔 생애의 마지막 2년은 그가 말하는 감각이 바로 색채 감각임을 명확히 규명한 시기라 할 수 있다. 이 색채 감각은 세잔이 직접 체험한 친밀한 것이었다. 세잔에게 회화의 목표는 그러한 감각을 실현하는 것이었고, 특히 세잔의 후기 작업은 이 감각의 실현에 대한 진지한 탐구라 할 수 있다. 세잔에게 색채 감각은 추상과 직결되는 것인 만큼 회화의 불완전성과도 연결된다. 세잔은 1905년 베르나르에게 쓴 편지에서 다음과 같이 말했다.

색채의 감각을 취하기 위해 추상을 하는데, 이를 위해서는 대

상의 한계를 정하거나 캔버스를 완전하게 덮도록 허락하지 말아야 한다. 그것은 내 이미지나 그림을 불완전하게 만드는 결과를 초래한다.[16]

색채 감각과 연관해 고잉이 강조한 것은 공간의 '울림'이다. 세잔은 색채의 균형 있는 배열을 견실하게 추구함으로써 가까운 것과 먼 것 사이의 울림을 이끌어낸다.

세잔이 말한 조성된 감각의 논리는 색채에서 구현되는 것이고, 감각을 실현한다는 의미 또한 색채 표현을 뜻하는 것이다. 세잔이 언급한 옛 거장들을 보면 두 부류로 나눠진다. 즉, 세잔이 배우고 싶은 작가들과 그렇지 않은 작가들인데, 그 분류의 기준은 감각과 색채다. 우선 그다지 따르고 싶지 않은 화가에는 치마부에·프라 안젤리코·우첼로·다비드·앵그르·드가 등이 포함된다. 다른 한편, 세잔이 따르고 싶은 작가들은 '살'이나 '피' 또는 '신체'를 잘 표현한 작가들로, 들라크루아·베로네세·무릴료·틴토레토·샤르댕·쿠르베 등이 속한다. 이들은 색채주의자들이라는 공통점을 갖는데, 그들의 작품에 표현된 신체는 색채적 시각에 기반해 고도로 물질적인 영역에서 실제의 살과 피의 감각을 불러일으킨다.[17] 이와 같은 세잔의 분류를 통해 '색채 감각'이 그의 미적 선호를 가리는 기준이 됨을 알 수 있다. 한마디로 그가 말하는 색채 감각은 물질적인 신체 영역과 미적 상징

계의 아이러니한 공존이라 할 수 있다.

이러한 맥락에서 세잔은 정신과 신체의 뗄 수 없는 관계를 다음과 같이 역설적으로 말한다.

당신은 정신을 색칠할 수 없다. 우선 신체를, 그리고 신체가 잘 칠해진 후에 정신은 어디에서나 빛나고 어디를 통해서나 보인다.

세잔이 정신과 신체를 이와 같이 말했듯이, 논리를 말할 때도 항상 감각이 병행된다. 즉, 그에게는 논리와 감각이 분리될 수 없다는 것을 알 수 있다. 그리고 색채는 이 양자가 만나는 미술의 장site이라 볼 수 있다.[18]

세잔에서 베이컨으로

들뢰즈가 시각예술에서 그의 개념을 본격적으로 다루고 있는 책이 『감각의 논리』다. 이 책은 베이컨에 집중하고 있지만 그 미적 뿌리는 세잔에 있다고 볼 수 있다.

들뢰즈의 시각으로 보는 회화는 사실 새롭다. 철학자가 보는 방식은 미술사가와 다를 수밖에 없기 때문에 더욱 흥미를 끈다. 일찍이 반 고흐의 구두 그림을 두고 전개된 하이데거Martin

Heidegger와 샤피로의 논쟁은 둘의 차이를 잘 보여주었다.[19] 하이데거가 반 고흐의 구두를 그 주인으로 추정되는 농촌 아낙네를 거쳐 대지에 귀속시키는 데 반해, 샤피로는 그림이 그려질 당시 화가가 파리에 살고 있었다는 사실에 근거해 화가 자신의 구두로 결론짓는다.

미술사가로서 샤피로는 개별적인 작가 주체와 이미지의 관계를 밀접하게 설정하고 작품의 의미를 분석하며, 경험주의에 기반한 재현의 미학을 추구한다는 것을 알 수 있다. 이에 반해 철학자 하이데거는 관람자 주체를 중심으로 하는 일반 주체와 이미지 표상 너머의 근본 진리가 어떻게 조우遭遇하는지에 관심을 둔다. 그의 논지는 탈은폐를 지향하는 현전의 미학이라 할 수 있다.

들뢰즈는 미술작품을 보는 데 소위 미술사가의 유형도, 철학자의 유형도 아닌 독특한 시각을 제시한다. 샤피로가 대상과 재현을 분리시키고 예술가 주체와 재현된 이미지를 직결시켰다면, 들뢰즈는 대상과 재현을 분리시키지 않는다는 점에서 차이를 보인다. 그리고 하이데거의 경우 재현의 이미지는 근본적 진리를 탈은폐하기 위한 방편일 뿐이지만, 들뢰즈는 이것을 초월하는 어떤 근본 영역을 따로 상정하지 않는다. 그는 대상이 곧 재현인 소위 '육화된 이미지'와 주체의 관계를 풀어낸다고 할 수 있다.

그러나 들뢰즈도 철학자인 만큼, 그의 관심사가 이미지 자체

의 분석이 아니라는 것은 확실하다. 그가 『감각의 논리』에서 시각의 영역을 넘어서는 근본 구조에 주목하는 것은 어쩌면 당연할지도 모른다. 그러나 그가 제시하는 근본 구조는 무정형적이고 유동적이며 이미지에 '체화'되어 있는 것이다. 그는 자신이 제안하는 '형상'figure, '욕망하는 기계'desiring machine, '기관 없는 신체'body without organs 등과 같은 파격적인 개념들이 시각 표현과 어떻게 연관될 수 있는지를 면밀히 살핀다. 그리고 이러한 근본 구조의 영역에서 세잔과 베이컨이 만난다고 본다. 들뢰즈는 베이컨을 "세잔적"Cézannian 이라고까지 말한다.

『감각의 논리』에서 이러한 내용을 확인할 수 있는 장이 '회화와 감각'이다. 들뢰즈는 베이컨이 감각을 말하는 방식이 세잔과 매우 유사하다고 본다. 베이컨은 끊임없이 감각이란 하나의 '체계'를 벗어나 '다른 체계'로 가는 것이고, 하나의 '수준'에서 '다른 수준'으로, 하나의 '영역'에서 '다른 영역'으로 전이하는 것이라고 말한다. 여기서 베이컨이 말하는 체계나 수준, 그리고 영역은 추상적인 뜻이 아니라, 신체적이고 물리적인 체험을 의미한다. 그에게 감각은 신체적 범주, 물리적 한계를 벗어나게 하는 탈형태의 동인動因이라 할 수 있다.[20]

들뢰즈에 따르면, 세잔의 경우 감각 자체는 "리듬의 근본적인 힘"으로 구성된다. 이러한 리듬에 감각의 논리가 상정되는데, 세잔에게서는 궁극적으로 감각과 리듬 사이의 연계가 중요하

다. 들뢰즈는 이러한 연계가 합리적이거나 두뇌적인 것이 아님을 강조하면서, 세잔이야말로 시각적 감각 속에 살아 있는 리듬을 새겨놓았던 작가로 인식한다. 그는 다음과 같이 세잔의 말을 인용한다. "세상은 내 위에 닫히면서 나를 사로잡고, 나는 세상을 향해 열리고 또 세상을 열어젖힌다."[21] 들뢰즈는 세잔의 이와 같은 표현이 주체와 세상 사이의 공존 현상을 지칭한다고 보았다. 그리고 그는 베이컨의 인위적이고 닫힌 세계와 세잔이 표현하는 자연 사이에서 공통점을 찾아냈다.

들뢰즈의 시각으로 보면, 세잔이 강조하는 자연에 깃든 리듬은 베이컨의 신체가 표현하는 유동적인 움직임과 맞닿아 있다. 베이컨의 신체는 기관을 갖지 않는다. 단지 경계와 수준을 갖는다. 감각은 강도 높은 리얼리티를 갖는데 그것은 그 자체의 표상을 결정하지 않고, 근본적으로는 같은 질이나 다른 변형들을 지닌다. 그래서 들뢰즈는 "감각은 흔들림이다"[22] 라고 표현한다.

이러한 맥락에서 들뢰즈가 말하는 감각은 '탈형태'Deformation의 개념과 직결된다. 탈형태는 회화에서 구상이냐 추상이냐의 문제를 넘어선다. 들뢰즈는 구상과 추상 사이의 변형은 모두 뇌를 통하며, 신경 체계에는 직접적으로 작용하지 않는다고 본다. 구상이든 추상이든 이들은 감각에 도달하지 않으며 형상을 해방시키지도 않는다. 왜냐하면 이 둘은 형태의 변형이라는 하나

의 동일한 수준으로 남아 있기 때문이다. 들뢰즈에 따를 때, 단순한 형태의 변형은 신체의 탈형태에 도달할 수 없다. 양자는 전적으로 다른 것이다. 들뢰즈는 외면적·표면적인 형태의 변형과는 구별되는 탈형태를 상정한다.

탈형태는 그의 '기관 없는 신체'와 맞물린다. 들뢰즈는 이를 막 부화하고 있는 달걀의 내부 상태에 비유하는데, 이것은 감각의 주체로서 신체의 상태를 설명하는 것이다. 주체의 몸은 기관을 갖추고 있으나 감각하는 순간 이 몸은 아직 분화되지 않은 상태다. 베이컨의 작품은 이러한 '기관 없는 신체'를 시각화하며 그 충격을 통해 인간 존재의 바닥에 잠재하고 있는 원초적 감각을 일깨우는 효과를 준다.

들뢰즈는 베이컨의 회화를 구성하는 요소를 크게 두 가지로 나누어 언급하는데, 그 하나는 살로 구성된 '형상'이고 다른 하나는 배경처럼 작용하기도 하는 단색의 커다란 색인 '아플라' aplats 다. 이 아플라와 형상 사이의 유동적인 관계야말로 들뢰즈가 말하는 탈형태와 관련해 주목할 부분이다. 이를 테면 베이컨의 〈삼단화 8월〉그림 62 을 보자. 형상이 수축되거나 늘어나 아플라에 합쳐지고 또 거기서 녹아져 나온다. 각 프레임 속 몸은 움직임을 담고 있고 연속적으로 진행된다. 움직임은 이 세 개의 틀을 넘어 공존하는데, 그 공존 현상은 그림의 틀 이전에 존재한다.

그림 62 프랜시스 베이컨, 〈삼단화 8월〉, 캔버스에 유채, 각각 65.5×48.5, 1972, 테이트 갤러리, 런던.

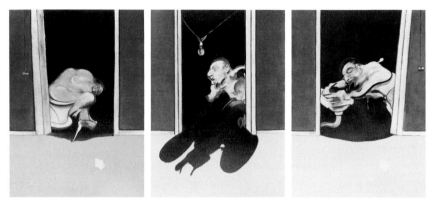

그림 63 프랜시스 베이컨, 〈삼단화 5~6월〉, 캔버스에 유채, 각각 198×147.5, 1973, 개인 소장.

베이컨의 또 다른 〈삼단화 5~6월〉그림 63에서도 유사한 양상을 볼 수 있다. 그림에서 보듯, 형상의 움직임은 구조틀을 벗어난다. 즉, 탈형태의 진행은 계속된다. 이와 같은 움직임의 공존 현상에 주목할 때, 들뢰즈가 말한 대로 베이컨을 '세잔적'이라고 할 수 있다. 다만 베이컨의 회화를 세잔과 다르게 '힘'으로 규정했듯이, 베이컨에서는 탈형태의 강도가 더해진다. 들뢰즈는 "신체 체계에 직접 작용하는 회화야말로 탈형태의 시각적 제시"라고 강조했다. 이제 베이컨의 작품을 더 살펴보면서 이야기를 진전시켜보자.

변형transformation이 아닌 탈형태deformation

탈형태와 연관해 들뢰즈가 세잔과 베이컨에게서 공통적으로 포착한 것은 보이지 않는 것을 가시화하려는 시도다. 그가 "힘을 그린다"고 말한 것도 이런 맥락에서 이해할 수 있다. 보이지 않는 힘을 보이게 하는 그림으로 베이컨의 〈모래 언덕〉그림 64과 〈인체 연구〉그림 65를 들 수 있다. 우리는 힘을 직접 목격할 수 없다. 그러나 힘이 작용한 대상의 상태를 통해 힘을 본다. 파울 클레Paul Klee도 "가시적으로 만들지 않고 보이도록 만든다"고 하지 않았던가.

세잔의 뛰어난 재능은 회화의 모든 테크닉을 이 작업에 집중했다는 데 있다. 들뢰즈가 상당히 시적으로 표현했듯이, 세잔

그림 64 프랜시스 베이컨, 〈모래 언덕〉, 캔버스에 파스텔과 유채, 198.5×148.5, 1983, 바이엘러 재단, 바젤.

그림 65 프랜시스 베이컨, 〈인체 연구〉, 캔버스에 파스텔과 유채, 198×147, 1983, 메닐컬렉션, 휴스턴.

은 "산이 접히는 힘", "씨앗을 싹틔우는 힘", "풍경에서 열이 오르는 힘"을 가시화하려 했다. 베이컨의 형상도 이런 면에서 세잔을 이어받는데, 그의 작품은 미술사에서 이 문제에 대한 가장 놀라운 반응이라고 들뢰즈는 말한다. 그가 베이컨의 작품에서 읽어내고 있는 '힘'은 원래 세잔에 뿌리를 둔다. 그런데 세잔의 작품을 말할 때 그는 '힘'이라는 용어 대신 특별히 '리듬'이라는 용어를 쓴다. 심장의 팽창-수축과 같이 작용하는 것이 리듬이다. 들뢰즈는 이것이 청각에 투여될 때 음악이 되고, 시각에 투여되면 "회화처럼" 나타난다고 설명한다. 그리고 바로 이 리듬이 세잔이 말한 '감각의 논리'라고 설명한다. 즉, 시각적 감각 속에 살아 있는 리듬을 부여할 수 있는 작가가 바로 세잔이라는 것이다.

리듬과 힘은 가시계의 표면적인 변형이 아닌 비가시계마저도 포괄하는 탈형태를 지칭한다는 점에서 공통적이다. 또 이 둘은 운동성에서나 자율적이고 적극적인 역량에서도 서로 통한다. 양자의 차이는 들뢰즈가 보는 세잔과 베이컨의 미적 표현상의 차이로 보인다. 들뢰즈는 베이컨의 힘에 대해 리듬과 통하면서도 탈형태의 양상이 보다 과격하고 깊숙하게 일어난다고 보았다.

어떻게 비가시적인 힘을 가시적으로 만들 수 있는가? 이것이 형상의 원초적인 기능이다. 움직임의 문제, 움직임을 만드는 문

제가 바로 비가시적인 것을 가시적으로 만드는 것과 연관된다. 따라서 베이컨이 당면한 문제는 변형이 아니고 탈형태다. 형태의 변형은 추상적이거나 역동적일 수 있지만 탈형태는 언제나 신체적이고 정태적이다. 그것은 한 장소에서 일어나면서 움직임을 힘에 종속시킨다. 탈형태는 또한 기본적으로 신체적이고 물질적이나 형상에서 추상적인 것을 배제하지는 않는다.

들뢰즈는 세잔이야말로 변형 없는 탈형태를 그려낸 첫 작가라고 말한다. 세잔을 신체에 근거하는 미술적 진리를 지닌 작가라고 본 것이다. 그래서 들뢰즈는 베이컨을 언급할 때 세잔적이라고 표현한 것이다. 양자에게서 탈형태는 변형의 형태적 변화와 달리, 멈춰 있는 휴식 상태의 형태에서 취해지며, 거기서 발동하는 힘에 연관된다. 들뢰즈는 탈형태를 회화에서 구현하는 데 이처럼 힘이 깊이 개입하는 것이 베이컨의 작품이라 보았고, 이것을 그의 회화가 가진 독자성으로 생각했다.

예를 들어, 〈침대 위 인물들에 대한 세 연구〉그림 66에서 보는 두 인물의 몸은 침대 위에서 서로 뒤엉켜 뒹굴며 다이내믹한 힘을 내뿜는데, 몸이 강한 동력을 내적으로 체화시키는 듯하다. 들뢰즈가 말한 것처럼, 외부적 힘이 작용하여 형태가 바뀐다기보다 신체적이고 정태적인 몸에서 발동하는 힘이 스스로 용트림한다는 느낌이 강하다. 그리고 빠른 스피드로 물이 튀는 장면을 시차 없이 순간적으로 포착한 〈물 튀김〉그림 67의 경우, 작가

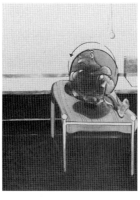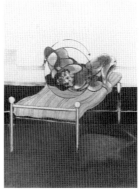

그림 66 프랜시스 베이컨, 〈침대 위 인물들에 대한 세 연구〉, 캔버스에 파스텔과 유채,
각각 198×147.5, 1972, 개인 소장.

의 붓질이 아니라 물감의 물질성을 극대화시킨 표현이 두드러지는데, 이는 물이라는 유동적 물질이 지닌 힘을 즉각적으로 드러낸다.

〈물 튀김〉에서는 과감하게도 갑작스레 던진 흰색의 물감 덩어리가 보이는데, 베이컨 자신이 이러한 행위의 자국과 즉흥적 요소를 '그래프'graph 또는 '다이어그램'diagramme이라는 용어로 명명했다.[23] 그의 그림에서 보이는 우연적인 행위는 이렇게 물감 덩어리를 던진 것뿐 아니라, 문지른 흔적, 병뚜껑으로 찍은 둥근 자국 등 다양하다. 작가 스스로가 "비의지적인" 표시라고 명명한 이 자국들은 1960년대 중반 경부터 자주 등장한다. 들뢰즈에 따르면, 이러한 행위는 캔버스나 작가의 머릿속에 이미 존재해 있던 기존의 구상적 요소들을 제거하는 것이라고 할 수 있다[24] 그는 이것 역시 세잔과 통하는 점이라고 생각했다.

들뢰즈가 흥미를 느낀 이 다이어그램의 개념은 역시 베이컨 그림의 '형상'과 직결된다. 들뢰즈는 베이컨의 다이어그램이 구상에서 출발한 형태 속에 개입해 이를 흩뜨려 놓고는 '형상'이라는 전혀 다른 성격의 형태를 가져온다고 말한다. 그는 "자국을 내는 행위가 이미지 전체를 시각적인 구성이 되지 않도록 한다"고 덧붙인다.[25] 여기서 시각적인 구성이란 물론 구상적인 것figurative을 의미한다. 이렇듯 베이컨 회화에 나타나는 다이어그램의 직접적이고 우연적인 방식은 관습적인 구상과 판에 박힌

그림 67 프랜시스 베이컨, 〈물 튀김〉, 캔버스에 유채, 198×147.5, 1988, 톰리슨 힐 컬렉션.

상투성을 극복하게 한다. 그리고 이는 들뢰즈가 말하는 감각의 표현과 탈형태를 그려내는 데 효과적이라고 할 수 있다.

세잔의 〈수욕도〉를 숭배한 베이컨: 연속적 움직임의 구조

베이컨은 '감각의 체계' '정서의 수준' '감각의 영역' '흔들리는 연계'를 말한다. 그의 그림은 구조적인 연계를 통해 진행되는데, 삼단화는 이러한 연계를 보여주는 구체적인 예시다. 〈삼단화〉 연작에서 보듯 구조적인 연계는 시간성을 띠고 일어날 수 있다. 들뢰즈는 동시성의 개념을 연계의 구조로 인식하는데, 베이컨의 〈십자가 처형을 위한 세 연구〉그림 68 나 〈자화상을 위한 세 연구〉그림 69 를 예로 들 수 있다. 이 그림들은 큐비즘처럼 하나의 대상을 여러 시점에서 보는 것이 아니라, 하나의 동일한 시간에 가능한 대상의 변형을 보여준다. 그리고 그 변형의 움직임은 큐비즘의 파편처럼 단절적이지 않고, 연속적으로 일어난다.

베이컨이 즐겨 그린 삼단화는 겉으로 보면 다른 체계이지만 공존할 수 있는 근본 구조를 환기시킨다. 이것은 들뢰즈가 제시한 '형상'의 개념과 일맥상통하는 구조라 할 수 있다. 형상은 그 자체가 흔들리는 연계다. 다른 체계들의 감각이 존재하는 것이 아니고, 동일한 감각의 다른 체계들이 존재하는 것이다이러한 견해는 스피노자의 범신론적 인식론에 기반한다고 말할 수 있다. 이처럼 들뢰즈

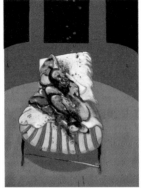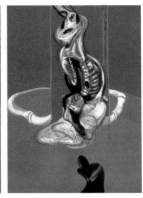

그림 68 프랜시스 베이컨, 〈십자가 처형을 위한 세 연구〉, 캔버스에 모래와 유채,
각각 198.1×144.8, 1962, 구겐하임 미술관, 뉴욕.

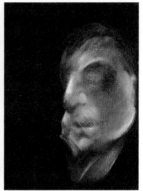

그림 69 프랜시스 베이컨, 〈자화상을 위한 세 연구〉, 캔버스에 유채,
각각 35.6×30, 1983, 호놀룰루 미술 아카데미, 호놀룰루.

는 감각의 종합적 성격을 중시한다. 그는 "형상figure의 반대가 구상figuration"이라고 말한다.[26] 형상이란 고정되어 있거나 명확한 구조를 띠는 것이 아니며, 재현적·서술적·설명적 형태를 띠는 것과도 반대라는 뜻이다.

베이컨은 세잔의 〈수욕도〉를 숭배했는데, 그 이유는 형상들이 캔버스에 함께 있으면서도 "이야기"로 얽혀 있지 않기 때문이다. 이 인물들은 철저히 분리되어 있다. 세잔의 수욕도들이 대부분 그렇지만, 특히 〈다섯 명의 수욕녀들〉그림 70은 고립된 인물들의 상태를 잘 보여준다. 이들은 각자 나름의 포즈를 취하고 있지만 이들 사이에는 아무런 연관도 없어 보인다. 이렇듯 따로 존재하는 구성 요소들을 하나의 캔버스에 포함시키는 것은 "다른 유형의 공통적인 사실을 암시하는 것"이라고 들뢰즈는 말한다.[27]

또한 베이컨의 작품이 주로 연작으로 되어 있다는 점에서도 그의 작품은 들뢰즈가 말하는 형상과 통한다고 볼 수 있다. 베이컨의 삼단화는 세 영역을 공존시키는 구조다. 그에 따르면, 각 형상은 그 자체가 이미 움직이는 연속 장면이거나 시리즈로 볼 수 있다. 그래서 베이컨의 삼단화를 볼 때는 하나의 단위를 단순히 연작의 한 부분으로 보아서는 안 된다. 그 예로 1988의 〈삼단화〉그림 71와 1972년의 〈삼단화 8월〉그림 62를 들 수 있다. 이 그림들의 삼단 구조는 분리된 몸의 세 가지 상태가 아니라 계속 진행되는 움직임을 세 차례 포착한 것이라고 말해야 한다.

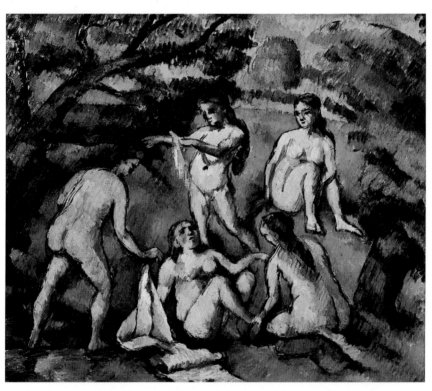

그림 70 〈다섯 명의 수욕녀들〉, 캔버스에 유채, 45.8×55.7, 1877~78, 피카소 미술관, 파리.

그러나 들뢰즈는 이것이 세 층을 넘어서서 계속될 수 있다고 보고, 이것을 개방적 구조로 인식한다. 때문에 베이컨이 삼단 구조를 고집하지 않고 네 가지 구성을 보여주는 것도 그와 같은 맥락에서 이해할 수 있다. 그의 〈자화상을 위한 네 연구〉그림 72 에서 볼 수 있듯이, 심하게 뒤틀린 작가의 얼굴은 마치 연작과 같이 그 움직임을 발전시킨다. 세 개에서 네 개로, 네 개에서 다섯 개로⋯. 사실, 그 구성의 숫자 자체가 중요한 것은 아니다.

들뢰즈의 눈으로 베이컨의 작품을 보면, 연속적으로 움직이는 부분에서 감각의 층들이 확인된다. 감각의 층은 움직임의 순간들, 또는 움직임이 순간적으로 정지된 것과 같은 것이다. 그렇기 때문에 연속해서 보면 종합적으로 하나의 움직임을 재구성할 수 있다. 19세기 후반의 선구적인 사진작가 이드워드 머이브리지Eadweard Muybridge 가 운동의 과정을 표현한 사진에 베이컨이 매혹되었다는 사실은 충분히 동감할 수 있다. 형태의 이동을 연속적으로 포착하는 머이브리지의 〈동물 이동〉그림 73 과 같은 작품들은 베이컨에게 형태의 전이와 그와 연관되는 감각을 생각하게 했다. 비록 윤곽이 이동한다 해도 움직임은 이 윤곽의 이동으로 이루어지는 것이 아니라 형상이 윤곽 안에 자신을 맡기는 아메바적인 상태로 이루어진다.

그러니까 움직임이 감각을 설명하는 것이 아니라 반대로 움직임이 감각의 탄력성에 의해 설명된다. 즉, 이것은 감각이 움

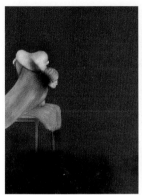

그림 71 프랜시스 베이컨, 〈삼단화〉, 캔버스에 유채, 각각 198×147.5, 1988, 테이트 갤러리, 런던.
(1944년 삼단화의 두 번째 버전)

그림 72 프랜시스 베이컨,
〈자화상을 위한 네 연구〉,
캔버스에 유채, 91.5×33, 1967,
카를로 폰티 컬렉션.

그림 73 이드위어드 머이브리지, 〈동물 이동〉(62번 플레이트), 사진, 1887, 보스턴 공공도서관.

직임보다 근본적이라는 뜻이다. 들뢰즈가 "움직임 너머에는 부동不動이 있다"고 말한 것도 이러한 맥락에서 이해할 수 있다. 다시 말해, 감각은 움직임보다 먼저 존재하고, 그 근본적인 감각의 영역에는 부동 또한 포함된다는 것이다. 베이컨의 작품 중 〈머이브리지를 따라서〉그림 74 를 보면 그가 머이브리지를 참고해 움직임과 부동을 얼마나 깊이 탐구했는지를 알 수 있다.

비움의 미학: '클리셰'의 배제

들뢰즈의 『감각의 논리』는 세잔과 베이컨의 관계를 꾸준히 다루고 있지만, 그 중에서 특히 세잔을 많이 다룬 장이 '회화와 감각', '그림 이전의 그림'이다. 특히 후자에서 세잔의 핵심적 미학을 보다 자세히 설명한다. 로렌스의 '클리셰' 개념이 소개된 것도 이 장에서다. 로렌스는 세잔이 평생 추구했던 목표는 클리셰를 배제하고 '사과성'을 얻는 것이라 했다. 들뢰즈 또한 이에 전적으로 동의한다. 여기서 우선적인 문제는 클리셰의 배제다.

언뜻 아무것도 없는 것처럼 보이는 것도 사실상 버릴 것을 잔뜩 함유하고 있다. 들뢰즈는 화가의 머릿속에는 이미 많은 것이 들어 있고, 그가 자신의 머릿속에 또는 자신의 주변에 늘어놓고 있는 모든 것이 사실상 그가 실제로 작업을 시작하기 전에 이미

그림 74 프랜시스 베이컨, 〈머이브리지를 따라서〉, 캔버스에 유채, 198×147, 1965,
 암스테르담 시립미술관, 암스테르담.

캔버스에 있다고 말한다. 그러면서 만약 화가가 흰 표면에서 작업을 시작한다고 여긴다면 그것은 오류라고 강조했다. 들뢰즈의 말을 직접 인용해보자.

　… 화가는 비어 있는 표면을 채워야 하는 것이 아니라 오히려 이것을 비우고, 깨끗이 하고, 청소해야 하는 것이다. … 그는 이미 거기에 있는 이미지를 칠하는데, 그림의 모사가 모델을 대신하게 될 캔버스를 만들어내기 위해 그런 작업을 하는 것이다역주-모델이라는 기존의 대상이 이미 있어 이를 단순히 모사하려 한다는 뜻. 간단히 말하면, 우리가 규명해야 하는 것은 화가의 작업이 시작되기 전에 캔버스에 있고, 이후에 그의 작업을 결정하는 모든 '주어진 것들'givens/données 이다.28

　들뢰즈가 말하는 '이미 주어진 것들'이란 일차적으로 구상적인 전제들이다. 그러므로 구상은 사실상 회화의 전제조건인 셈이다. 우리들은 언제나 사진·신문·영화 이미지·텔레비전 이미지 등에 사로잡혀 있다. 들뢰즈는 물질적으로 보이는 클리셰뿐 아니라 심리적인 클리셰를 말한다. 다시 말해, 기존의 지각, 기억, 환상 그리고 화가에게 개인적으로 중요한 경험 등이 그것이다. 따라서 작가들은 작업을 시작하기도 전에 일종의 클리셰라고 명명할 수 있는 것들로 이미 캔버스를 채운다. 클리셰를 배

제하는 과정은 매우 드라마틱하게 이루어진다. 들뢰즈는 세잔이 "이 드라마틱한 경험을 그 극점에서 효과적으로 통과한 듯 보인다"고 말한다.[29] 그렇다면 이제 클리셰란 우리의 인식과 지각에서 우선적으로 비워야 할 어떤 것이라고 이해할 수 있을 것이다. '무엇을 비워야 할 것인가'가 문제다. 이 개념을 제시한 로렌스의 흥미로운 시각을 따라가보자.

세잔의 사과는 먹을 수 없다?

대부분의 화가가 정물을 그릴 때는 인간 위주로, 인간의 필요를 우선적으로 고려한다. 꽃을 그릴 때는 그 화려한 꽃의 질감을 마치 손으로 만져보고 싶은 착각이 들게 그리려 하고, 과일을 그릴 때는 열매가 얼마나 먹음직스러운가 하는 입의 감각으로 그리려 한다. 정물의 대가, 특히 사과의 매력에 사로잡힌 세잔은 이처럼 정물을 대하는 화가들의 관습적인 태도에 근본적인 회의를 가졌다. 그가 제기한 질문은 '인간 본위의, 인간의 필요에 따른 정물화가 아닌, 정물을 위한 정물화를 그릴 수 있을까'였다. 그러니까 사과를 볼 때 입에 침이 고이지 않고도 사과가 가진 오브제의 본질을 눈으로 포착하려 한 것이다. 한마디로 세잔은 '먹을 수 없는 사과'를 그리려 했다.

소설가 로렌스는 1929년 「이 그림들에 대한 소개」라는 세잔 회화에 대한 논고를 남겼다.[30] 이 글은 화가의 시각언어를 문학

가의 번뜩이는 영감으로 분석한 것이다. 그는 사물의 외양을 보는 데는 두 가지 구분이 있을 수 있다고 전제하는데, 하나는 은유적 차원의 '클리셰'이고, 또 하나는 그가 '사과성'[31]이라고 명명한 차원이다. 용어 자체에서도 문학가다운 기질이 엿보인다. 그가 주장하듯이 클리셰가 뜻하는 '상투적인' 말 표현에 상응하는 것이 회화에서도 가능하다. 중언부언하는 지겨움은 그림에서도 마찬가지로 표현된다. 로렌스는 인물화에서 신체적 '클리셰'란 "인간성·개인성·유사성"이라고 묘사했으며, "우리가 모두 알고 있고, 인내의 한계를 넘어 지루하게 느껴지는 것"이라고 말했다. 그가 말하는 인간성과 개인성 그리고 유사성이란 일상에서 우리가 습관적으로 파악하는 개인의 모습으로 직업·계급·인물과의 외면적 유사성의 상태라고 이해하면 된다. 로렌스는 아마 이미 알고 있는 진부한 내용을 반복적으로 묘사하려드는 화가를 경멸했을 것이다.

반면 그는 "한 대상의 '사과성'이란 직감적 감지나 본능적인 깨달음에 의해 인지될 수 있는 어떤 것"이라고 설명한다.[32] 사과성을 감지한다는 것은 대상을 포착할 때 그 내부까지 관통하는 근본적인 신체성에 다다를 수 있다는 것을 의미한다. 로렌스는 이러한 맥락에서 세잔의 그림은 대상의 사과성을 포착하고, 그것의 상투성을 배제하려 했다고 보았다. 그러므로 로렌스가 지적한 세잔 그림의 사과성을 인식하기 위해서는 대상을 꿰

뚫어 그 감추어진 측면들을 볼 수 있는 미적인 눈이 요구된다고 할 수 있다.

세잔의 사과성은 그가 모델들에게 요구했던 '부동성'을 생각해보면 좀더 쉽게 이해가 된다. 본래 세잔의 초상화 모델이 된다는 것은 거의 고문에 가깝다고 할 만큼 악명이 높았다. 사교성과는 애초부터 거리가 멀었던 무뚝뚝한 성격의 작가 앞에서 한 치의 움직임도 없이 앉아 있기란 결코 쉬운 일이 아니었을 것이다. 게다가 세잔은 모델에게 대놓고 '움직이지 말 것'^{부동성}을 요구했을 뿐 아니라, 초상화 하나를 그리는 데도 백 번도 넘게 모델을 세우는 통에 웬만한 사람은 견뎌내기조차 어려웠다. 이런 이유로 그의 후기 초상화에서는 주로 아내의 초상과 자화상이 주를 이룬다.

초상화에 얽힌 에피소드 중에는 자신의 첫 개인전을 열어준 화상 볼라르를 그린 〈앙브루아즈 볼라르의 초상〉^{그림 9}이 잘 알려져 있다. 앞에서도 언급했듯이, 이 그림은 세잔이 볼라르에게 "사과처럼 가만히 앉아 있으라"는 요구로 더 유명해졌다. 세잔의 진가를 알아본 볼라르가 말도 못하고 절대 움직이지도 못하는 세잔의 모델이 되는 '고문'을 무릅쓴 것이다.

하루는 졸음을 참다못한 볼라르가 자기도 모르게 포즈를 흐트러뜨리자, 이 다혈질의 작가는 그에게 버럭 소리를 지르며 화를 냈다. "이 바보 같으니라고! 당신이 자세를 망쳐버렸소. 내가

당신에게 사과처럼 앉아 있어야 한다고 하지 않았소? 사과가 움직이오?" 작가는 결국 이 초상화를 미완성으로 남겨버렸다.³³

그날 이후 볼라르는 세잔의 모델로 앉기 전, 진한 블랙커피 한 잔을 마시는 습관을 들였다. 화가는 볼라르를 주의 깊게 살폈고, 볼라르에게 피로나 졸음의 기운이 보일라치면 당혹스러울 정도로 빤히 그를 쳐다보았다. 그러면 볼라르는 곧바로 "천사와 같이" 본래의 포즈로 즉각 돌아왔다. 사실 '천사 같다'는 말은 세잔에게 의미가 없다. 그에게 의미 있는 말은 오로지 '사과같이 앉아 있다'는 표현뿐이었다. 볼라르는 자신의 책에서 그때의 감정을 실어 회고한다. "사과는 절대로 움직이지 않는다!"³⁴

"사과같이 앉아 있으라"는 말이 도대체 무슨 말일까. 우선, 사과성을 부동성으로 생각하고 보다 심층적인 의미로 들어가보자. 로렌스는 사과성을 얻는다는 것이 얼마나 어렵고 의미 있는 일인가를 다음과 같이 표현한다. 그의 어투는 사뭇 시적이다. "40년 동안의 긴 분투 끝에 세잔은 하나의 사과를 충분히 아는 데 성공했다. 비록 물동이 한둘은 완전히 아는 데 성공하지 못한 듯하지만." 그러나 로렌스는 이것이 미술에서 중요한 첫발자국이라고 강조한다. 그러면서 "플라톤의 사고보다 더 중요한 발자국"이라고 덧붙인다.

라캉 또한 세잔의 정물화에서 논의되는 사과성에 주목했다. 그는 "모두가 세잔이 사과를 그리는 방식에 신비가 있다는 것

을 안다"고 했으며, 이어서 "대상이 정결하게 나타나게 하는 예술의 순간에 실재와의 관계가 다시 새로워진다"[35]고 말했다. 라캉이 말하는 '신비'는 대상을 지각하는 주체의 체험에서 일어나는 현상을 뜻한다. 주체의 지각에서 세잔의 사과는 일상의 감각과는 다른 '실재'와의 관계를 맺어주는데, 그것은 그의 사과가 외면적 유사성을 넘어 대상의 본질에 잇닿고 있기 때문이다. 그러므로 세잔은 '존재'Being와 '피상적으로 보이는 것'seeming 사이의 오랜 분리를 해체하며, 표상을 통해 실재에 근접하도록 한다.

세잔의 사과는 그것의 실재 대응물, 그러니까 실재의 사과가 진실로 그 자체가 될 수 있는 하나의 방식을 보여준다. 이는 그림표상으로 인해 실재대상의 근본 속성이 발현된다는 것인데, 그 발상 자체가 놀랍다. 이것을 라캉식으로 이해하자면, 기의실재/대상보다는 기표그림/표상를 강조하는 것이다. 강력한 기표로 인해 기의가 진정한 기의가 된다는 뜻이다. 세잔의 사과성에 대한 라캉의 논의는 왜 이 정신분석학자가 기표에 그토록 창조적 역량을 부여하는가를 이해하게 한다.

정신분석학과 비교문학 학자인 카자 실버만Kaja Silverman이 라캉과 하이데거의 이론을 시각 영역에 집중해 저술한 『월드 스펙테이터』The World Spectators는 이러한 시각 표상에 대한 라캉의 사고를 명확하게 설명해준다. 실버만은 그 책에서 자신이 언급

한 '지각적 기표'가 바로 라캉이 중요시하는 시각 표상에서 온 것임을 밝힌다. 실버만도 강조했지만 라캉이 말하는 시각적 표상의 가장 좋은 예가 바로 세잔의 사과다. 우리가 세잔의 사과 그림을 보고 사과라는 대상사물의 본질을 지각하게 되는 과정은 실버만이 말한 다음의 문구와 정확히 맞아떨어진다. "지각적 기표는 이러한 창조물과 사물이 정서적으로 현전할 수 있도록 만든다. 이로써 주위의 대상들은 비존재의 어두움에서 존재의 빛으로 나온다."[36]

요컨대, 대상을 지각하는 방식이 그 대상의 존재를 드러나게도, 또 그렇지 않게도 할 수 있다는 것이니, 사실 무서운 말이기도 하다. 실버만에 따르면 세잔의 '보는 방식'way of seeing은 본래 항상 거기 있었으나 어두움에 가려 보이지 않던 본질적인 것을 드러나게 한다고 할 수 있다. 그야말로 예술이 가진 최상의 목표가 아니겠는가.

신체의 실재적 존재

사과성을 지각한다는 것은 눈이 단지 대상을 바라보는 피상적인 시각으로 제한되는 것이 아니라, 대상의 '근본적인 신체성'을 감지한다는 것을 말한다. 로렌스는 이것에 대해 대상을 둘러싼 모든 시각에서 고르게 포착하고 그것을 내부까지 투과하는 시각으로 제시한다.

대상에 영감을 받아 사과성을 포착하는 것은, 로렌스에 따르면 '대상적 물질'과 맞닿는 신체적인 것의 핵심을 추출하는 일이다. 그는 다음과 같이 말했다.

현대의 프랑스 미술은 세잔으로 인해 실제적 물질real substance로, 즉 대상적 물질로 향하는 첫 번째 작은 발걸음을 뗐다. … 세잔의 사과는 사람의 감정과 사과를 섞지 않으면서 *사과가 분리된 실체 자체로 존재하도록* 만드는 하나의 진정한 시도다. 세잔의 위대한 노력은, 말하자면 사과를 그로부터 떼어내어 *그것 자체로 살게 하는 것이다.* 이는 겉으로 보아 작은 일인 듯하지만, 그렇지 않다. 이는 인간이 수천 년 만에, 사물이 실제로 존재하는 것을 기꺼이 인정하려는 진정한 첫 징조인 것이다.저자 강조37

여기서 로렌스가 "실제 존재로서의 사물" "신체의 실제 존재" 그리고 "그 자체로 사는 사과" 등으로 표현한 의미를 고려해야 한다. 글의 초반부에서 로렌스는 영국의 문화가 갖고 있는 "성적性的인 삶"의 두려움을 강조하고, '실제의 인간 신체'에서 도피하는 경향이 있다고 말한다. 그리고 이것이 영국 문화에서 미술의 시각적 비전을 방해하는 요소라고 지적한다. 그러니까 프랑스에 비해 영국에서 출중한 예술가가 적은 것도 문화적인 차

이에서 기인하는 바가 크다는 것이다. 대신 영국이 풍경화를 주도했던 이유도 더불어 설명할 수 있다. 말하자면 풍경은 영국인들이 그토록 혐오하고 두려워한 실제 인간 신체에서 도피할 수 있는 하나의 영역인 셈이었다. 그리고 그것은 그들의 미학적 욕망의 분출구이기도 했다.[38]

우리는 로렌스가 클리셰나 관습적 예의와 분리시켜 "신체의 실제적 존재"를 이해하려 한 것에 특히 주목해야 한다.[39] 그는 개인적 감정과 혼용하지 않고 대상을 분리된 실체로 지각한다는 것은 결코 쉽지 않다는 것을 강조한다.[40] 로렌스는 세잔의 예술적 목표를 다음과 같이 말한다.

세잔은 신체의 실제 존재를, 다시 말해 그것을 미술적으로 손에 잡히도록 그리고 싶어 했다. 그러나 그는 거기에 미처 닿을 수가 없었다. 그것은 그의 삶에서 고문과도 같았다. 40년 동안 분투한 끝에 그는 한 알의 사과를 아는 데 성공했을 뿐이다. 사실 그것도 완벽하게 하나의 사과라고 말할 수 없었다. 사과한 알이나 물주전자 한둘 정도…. 그것이 그가 성취할 수 있는 모든 것이었다. … 그래서 세잔의 사과는 아프게 한다. 그것은 사람들을 고통으로 비명 지르게 한다.[41]

우리는 세잔의 회화에서 대상의 사과성에 도달하기 위해 클리

셰와 투쟁을 벌이는 그의 분투에 주목해야 한다. 그의 그림에서는 클리셰를 제거하고 무효화하고 부인하는 제스처가 드러난다. 세잔은, 로렌스가 이미 언급했듯이 "신체의 실제 존재를 미술적으로 손에 잡히게끔 만들기 위해" 분투했다. 로렌스는 이 일 자체가 갖는 어려움을 강조하면서 이를 은유적으로 "그는 거기에 미처 닿을 수가 없었다"고 표현했다. 로렌스는 세잔이 결국 우리에게 남긴 것은 "고통스런 빨간색의 좋은 사과"라고 했다. 즉, 세잔의 그림에서 클리셰가 아니었던 것은, 그가 알았던 색채였을 뿐이다.[42]

배제와 구축

이제 우리는 왜 세잔이 〈조아킴 가스케의 초상〉그림 7 을 온통 구멍으로 남겨두었으며 자기 아내의 얼굴을 밋밋한 인형처럼 단순화시켰는지, 그리고 왜 〈세잔 부인의 초상〉그림 3 이나 〈앙브루아즈 볼라르의 초상〉그림 9 을 해골처럼 공허하게 남겨두었는지 차츰 이해할 수 있다. 모델과 표현방식은 각기 다르지만, 확실한 것은 이 초상화들이 공통적으로 클리셰를 배제하려는 의도와 연관이 있다는 점이다.

사실, 초상화를 주로 거론한 것은 클리셰가 가장 많이 관여되는 것이 바로 사람의 얼굴이기 때문이다. 사람의 얼굴이 그럴진대 세잔의 정물, 특히 사과를 포함한 정물들이야 더 말할 나위

가 없다. 사과를 그릴 때 사과성에 충실한 사과를 그리는 건 이 화가에게 더 쉬울 수밖에 없었을 것이다. 그는 정물화의 사과성을 획득하기 위해 〈커튼이 있는 정물〉그림 75에서 보는 바와 같이 그림을 미완성으로 보이게 하는 대담한 생략도 불사했다. 의도적으로 색칠하지 않은 테이블보는 그가 얼마나 치열하게 클리셰를 배제하려고 노력했는지를 잘 보여준다.

세잔의 회화를 읽어내는 로렌스의 통찰력은 클리셰의 배제와 사과성의 구축이라는 이중 구조에 기반한다. 다시 말해, 어떤 것을 소멸시키려는 세잔의 제스처는 다른 어떤 것을 쌓아 올라가려는 목표와 직결된다.

로렌스는 신체적 외양의 클리셰 때문에 우리가 대상의 핵심까지 파고들 수 없다고 불평한다. 노보트니는 클리셰에 대해 "기질적 의미와 주제의 외부적 형태"라고 묘사했는데[43] 로렌스는 세잔 회화에서 이 특정한 효과에 집중했다. 세잔 그림의 수수께끼 같은 특징과 관련해 여러 학자가 다양한 설명을 시도했고 로렌스의 경우는 이를 설명하기 위해 '사과성'과 '클리셰'라는 용어를 고안했다. 그리고 그의 개념은 예술적 의미를 이해하는 데 특별히 유용하다. 그 의미는 '비워내는' 제스처 없이는 가능하지 않다. 들뢰즈가 세잔 회화에서 강조했듯이, 클리셰를 비워내는 일은 사과성을 포착하고 또 구축하는 데 필수적이다.

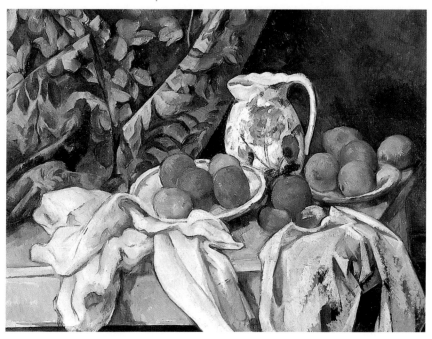

그림 75 〈커튼이 있는 정물〉, 캔버스에 유채, 54.7×74, c.1895, 에르미타슈 미술관, 상트페테르부르크.

이제 다시 들뢰즈로 돌아오자. 그는 로렌스의 흥미로운 개념을 수용해 세잔에 대한 자신의 논지를 발전시킨다. 들뢰즈는 만약 세잔이 그의 바로크적인 클리셰를 수용했더라면 그의 드로잉이 관습적인 의미에서는 꽤 좋았을 것이라고 말한다. 나아가 그의 드로잉이 전통적으로 괜찮았다면 그것은 세잔 자신에게 도리어 클리셰로 작용했을 거라고 말하고 있다. 들뢰즈는 세잔의 그림에 코믹한 요소가 있는 것에 주목하고 이를 클리셰와 연관시킨다. 그는 클리셰에 대한 세잔의 분노가 그로 하여금 때로 클리셰를 패러디로 왜곡했다고 설명한다. 대표적으로 〈영원한 여성〉 그림 56 이 그러한 경우다(이 그림에서는 중앙의 누드 여성을 둘러싼 각계의 남성들이 과장된 패러디로 풍자되어 있다). 들뢰즈는 "클리셰와 벌이는 싸움이 세잔 그림의 내용"을 이룬다고 주장하기에 이르는데, 그는 세잔이 "삶에 충실한 표상"을 원했기 때문에 그러한 결과가 나타났다고 해석한다.[44]

세잔에게 여성은 일종의 '레디메이드 클리셰 오브제'였다. 그는 여성을 볼 때 개념적 집착을 깨지 못했다. 단지 그의 아내만이 예외였는데, 적어도 체험적으로는 그가 아내의 사과성을 알았기 때문이다. 들뢰즈는 세잔이 정물화에서 종종 클리셰에서 완전히 벗어나 실제 오브제에 영감을 받아 대상을 해석하고 있다고 서술한다. "여기서 그는 모방할 수 없다. 그의 모방자는 깡통처럼 구겨진 테이블보의 액세서리는 모방하지만 주전자와 사과는 모방하지 못

한다. … 그것은 실제의 사과성이다. 당신은 모방할 수 없다."[45]

들뢰즈는 이렇듯 사과성이란 사물의 유사성과 전혀 다른 것이라고 보았다. 그리고 "모든 사람은 사과성을 자신으로부터 끄집어내어 새롭고 다르게 창조해야 한다"고 말했다. 아무리 세잔이 중요하다 해도 세잔 '같이' 보이는 것은 아무 의미가 없다는 것이다.[46]

들뢰즈는 미술에서 문제가 되는 것은 결국 클리셰임을 절감한다. 그러한 상황은 세잔 이후에도 별반 향상되지 않았다. 작품에서 모든 종류의 이미지를 배제한다고 하더라도, 또 아무리 클리셰에 저항한다 해도 그 자체의 클리셰를 창출하게 마련이다. 추상화조차 클리셰로부터 안전지대가 될 수 없다.

들뢰즈는 "클리셰에 대한 싸움은 끔찍하다"고 강조한다. 정말 클리셰는 끈질기게도 우리의 인식에 깊숙이 박혀 있기 때문이다. 세잔의 그림은 우리에게 이렇게 말하는 듯하다. "비워라, 그러면 얻을 것이다."

세잔과 베이컨 그리고 영국의 현대미술

베이컨의 작업에서도 클리셰를 배제하고자 한 세잔의 분투가 고집스럽게 이어진다. 특히 인물의 표현에서 그 노력이 두드러진다. 베이컨은 얼굴이 아닌 '머리'를 그리고자 했는데, 이것

이 중요하다. 얼굴이란 개인의 특성을 구체적으로 나타내기에 회화적 표현은 얼굴의 유사성에 치중하기 쉽다. 베이컨은 이와 같이 명백히 드러나는 안면이 아닌, 머리라는 대상의 근본적 물성을 나타내고자 한다. 중량감을 가진 덩어리로서의 '머리' 말이다. 그런 의미에서 베이컨은 그 표현이 표면에 머무르는 것이 아니고 덩어리를 추구하는 조각적 화가라고 할 만하다. 1940년대에 그는 아예 머리 연작을 그렸는데 1948년의 〈머리 I〉과 1949년의 〈머리 II〉그림 76 등이 대표적이다. 그리고 한참 이후의 작품인 〈여인의 머리〉그림 77 에서 보듯, '머리' 연작은 그 이후에도 계속된다. 그런데 들뢰즈가 베이컨의 '머리'에 관심을 둔 것은 그의 개인적인 관심이기도 하지만, 베이컨의 초기 시기인 20세기 중반경, 영국 현대미술에 대한 전반적인 관심을 반영한 것이기도 하다.

사실 베이컨을 영국미술의 전통에서 면면히 흐르는 리얼리즘의 맥락과 분리해서 생각할 수는 없다. 이와 관련하여 '감각'은 "재현적인 것이 아니라 사실적인 것"이라고 한 들뢰즈의 말이 의미심장하다. 들뢰즈가 포착한 이러한 베이컨 회화의 감각은 20세기 중반, 영국 리얼리즘의 심도 깊은 표현방식과 분리할 수 없다. 구체적인 예로 1940년대 말에 형성된 인디펜던트 그룹의 '브루털리즘'brutalism 을 들 수 있다. 1956년《이것은 내일이다》 *This is Tomorrow* 전에 출품되었던 나이젤 핸더슨Nigel Henderson 의

그림 76 프랜시스 베이컨, 〈머리 II〉, 캔버스에 유채, 80.6×65.1, 1949, 얼스터 미술관, 벨파스트.

그림 77 프랜시스 베이컨, 〈여인의 머리〉, 캔버스에 유채, 88.9×68.3, 1960, 개인 소장.

그림 78 나이젤 핸더슨, 〈인간 두상〉, 사진, 159.7×121.6, 1956, 테이트 갤러리, 런던.

〈인간 두상〉그림 78에서 보듯, 브루털리즘은 인물을 거대하게 단순화시키고 정면으로 다루면서 회화적으로 처리했고, 특히 장 뒤뷔페의 영향을 받은 반개인적인 표현이 두드러진다.

일상의 파격적인 도입과 무거운 리얼리즘이라는 양면적인 모습이 20세기 전후 영국미술의 전반적인 특징을 이루는데, 이는 오늘날 영국 젊은 작가들yBa의 충격적인 작품으로 연결되면서 일종의 문화적 맥락을 형성했다. 개념주의에 기반을 두면서도 상어나 파리떼 등 실제 생물체를 재료로 활용한 데미언 허스트Damien Hirst, 희생된 아이들의 손바닥 지문으로 가해자인 연쇄살인범의 대형초상화를 만든 마커스 하비Marcus Harvey의 〈마이라〉그림 79, 자신의 피를 응고시켜 두상 작품을 만든 마크 퀸Marc Quinn, 그리고 사회·문화적 틀에 들어올 수 없는 여체를 거대하게 과장하여 표현한 제니 샤빌Jenny Saville의 〈계획〉그림 80 등은 그 표현의 다양성에도 불구하고 대상의 물질적·신체적 영역에서 과감하게 리얼리티를 도입했다는 점에서는 일맥상통하는 작업들이다.[47]

베이컨이 추구한 것은 구성이 이미 고정되어 있고 표현의 자유가 처음부터 제한되어 있는 얼굴이 아니었다. 표면적인 구조로 정해져 있는 얼굴 안면은 그가 추구한 형상과는 거리가 멀다. 들뢰즈는 이것이 세잔이 추구했던 클리셰의 배제와 직결된다고 보았다. 그렇다면 세잔과 베이컨의 차이는 무엇일까? 들뢰

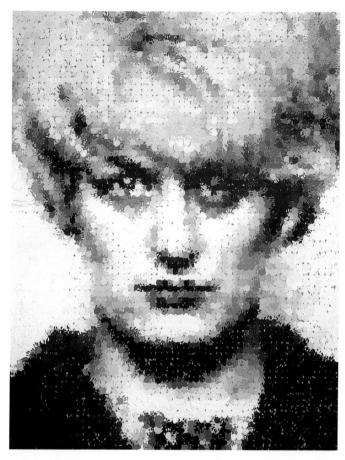

그림 79 마커스 하비, 〈마이라〉, 캔버스에 아크릴릭, 396×320, 1995, 사치 컬렉션, 런던.

그림 80 제니 샤발, ⟨계획⟩, 캔버스에 유채, 274×213.5, 1993, 사치 컬렉션, 런던.

즈는 양자 사이의 차이가 크다고 말하고 그 차이를 깊이감 내지 심도에서 찾는다. 들뢰즈가 보기에 세잔의 경우는 깊이감이 강한 것이 특징인데, 그에 비해 베이컨은 얇거나 피상적인 깊이를 나타낸다는 것이다. 베이컨의 이러한 특징은 피카소와 브라크의 포스트큐비즘에서 영향을 받은 것이다. 그리고 또 다른 점으로, 들뢰즈는 신체의 탈형태에서 양자의 차이를 지적한다. 신체에 가해지는 힘이라는 차원에서 볼 때 세잔은 열려진 세계^{자연}에서 작용하고, 베이컨은 닫힌 세계에서 작용하는 것으로 볼 수 있다는 것이다.[48]

한편 베이컨의 미학은 잔인함의 아름다움이라 말할 수 있다. 그의 그림에서 살이 터지고 피가 뿌려지는 듯한 잔인한 장면은 세잔식으로 말하자면 클리셰를 부수는 과정이라 할 수 있다. 세잔이 분투했던 클리셰의 배제는 베이컨에게 와서 클리셰에 대한 공격적 파괴로 강화되었다. '우울증'의 세잔이 '다혈질'의 베이컨으로 이어진 것이다.

"공포보다는 비명을 그린다": 추상과 감각

들뢰즈가 베이컨의 회화에서 보는 것은 '재현된 폭력'이 아니라 '감각의 폭력'이라 할 수 있다. 그는 베이컨과 또 베이컨에 앞선 세잔을 본다. 들뢰즈가 보기에 이들에게서 형상은 힘의 세계로, 또 힘과 새로운 관계를 가지면서 무너져간다. 특히 베이

컨의 유명한 비명은 인물을 힘의 현전과 함께 놓는다. "회화는 가시적인 비명에 위치를 부여하는 것인데, 비명 지르는 입은 힘과의 관련 속으로 들어간다." 들뢰즈에게 비명은 고통을 겪는 것, 또는 공포라기보다는 삶의 극단적 순간의 표현이다. 들뢰즈는 베이컨의 미술작품을 매우 어둡고 염세적인 것으로 파악했고, 그러한 표현을 삶의 진정한 징표로, 죽음과의 투쟁으로 인식했다.

들뢰즈는 대체로 구상 회화는 재현적·표상적이라고 생각했는데, 베이컨의 회화는 형상이 구상과 단절될 수 있음을 보여주었다. 어떤 의미에서 베이컨의 구상 회화는 '추상적'이라고 말할 수 있다. 여기서는 표면상의 형태 자체가 사실적인가 아닌가가 중요한 것이 아니다. 설사 베이컨의 조형언어가 구상적이라 해도 그것은 대상물을 묘사하려는 것이 아니라, 대상의 근본적인 형질의 문제를 다룬다는 점에서 추상으로 볼 수 있는 것이다.

들뢰즈는 『감각의 논리』에서 군이 '추상적'이라는 말을 쓰지는 않았지만 그의 '형상' 개념은 물질성에 근거한 추상으로 이해해도 무리가 없다. 물론 모더니스트가 추구한 시각적 추상이 아닌, 중량감과 덩어리를 지닌 사물의 근본적 속성으로서의 추상 말이다. 그리고 이를 위해 클리셰의 배제가 요구되는 것이다. 근본적 신체성에 도달하기 위해서는 표면적 구조나 정해진

형태를 벗어나야 하고, 무엇보다 구조나 형태에 대한 인식을 떨쳐버려야 한다.

그리하여 세잔의 그림에서 보듯, 사과의 표상으로 말미암아 실제 사과의 본질에 더 접근할 수 있는 놀라운 일이 가능하게 된다. 그러나 사과성의 본질은 공유한다고 해도, 세잔이 사과성을 추구한 방식과 베이컨의 방식은 다르다. 베이컨의 경우는 격렬한 감각을 유발시킨 일차적 구상을 제거하고자 끊임없이 노력했다는 것을 기억해야 할 것이다. 이것이 그가 "공포보다는 비명을 그리고자 했다"는 의미다.

들뢰즈는 베이컨의 이러한 측면에 주목했다. 베이컨의 회화는 공포스러운 장면을 연상시키고 재구성해 그림에 다시 이야기를 도입하는 것을 배제한다는 것이다. 극적인 투우 장면을 떠올릴 때 공포가 자리하면 이야기가 재도입되고, 그러면 비명은 엉망이 되어버리는 것이다. 결국 들뢰즈가 말했듯이, 극도의 폭력은 고문이나 만행과 전혀 무관할지도 모른다. 그것은 눈에 띄는 어떤 것도 일어나지 않은, 앉거나 웅크린 형상들 속에 있을 수도 있다. 베이컨의 〈풀밭 위의 두 인물〉그림 81 에서 폭력을 안고 있는 형상을 볼 수 있듯이 말이다.

들뢰즈는 재차 베이컨 회화의 힘과 폭력을 강조한다. 이는 전쟁의 폭력과 무관하다. 베이컨은 말한다. "나는 무시무시하게 되려고 시도한 적이 없다. 형상 자체도 구현된 대상의 속성에서 빌

그림 81 프랜시스 베이컨, 〈풀밭 위의 두 인물〉, 캔버스에 유채, 151.8×117.2, 1954, 개인 소장.

려오지 않았다. 잔인성은 사람들이 믿고 있는 그런 것이 아니며, 재현된 것과는 거의 관련이 없다."[49] 우리는 잔인성이 무엇인가를 자문하고 그 표현에 대해 근본적으로 생각해봐야 한다. 베이컨은 잔인한 사건이나 효과, 또는 그러한 분위기가 아니라, 잔인함 자체를 표현하고자 하는 자신의 의도를 말하고 있는 것이다.

이것이 진정한 추상의 의미라고 할 수 있다. 물론 완전하게 구현할 수는 없지만, 잔인한 효과가 아니라 잔인함 자체를 표현할 수 있을 때 추상의 극치에 달할 수 있다는 뜻이다. 더 나아가 죽음의 경우는 어떠한가. 부재의 효과, 죽음의 분위기를 표현할 수 있을지는 몰라도 부재 자체나 죽음 자체를 표현할 수는 없는 법이다. 아무리 베이컨이라 해도 죽음을 다룰 수는 없다. 사실, 어떤 작가에게도 가능하지 않다. 죽음 자체를 체험할 수 없기 때문이다.

그러한 뜻에서 엄밀하게 추상을 구현하는 작가는 미술사의 긴 역사에서도 손에 꼽을 정도다. 세잔과 베이컨이 그 속에 포함된다는 것은 확실하다. 사물의 본질에 직접 개입해 들어간다는 것과 표면적인 표현 양식이 구상인가 비구상인가 하는 문제는 별개인 것이다.

사과성은 대상의 본질이면서 동시에 이를 알아볼 수 있는 주체의 감각능력과 직결된다. 그래서 세잔이 포스트모던 미술에

서 계속 논의되고 있는 것이다. 그의 미술은 주체^{작가/관객}의 입장에서 대상에 대한 지각을 고려하는 것이고, 주체와 대상 간의 상호관련 속에서 태동하는 창작이기 때문이다. 그리고 이는 감각이라는 개념 속에 함축된다. 세잔과 베이컨의 종착역은 결국 감각의 영역이다.

형상Figure

들뢰즈가 시각계에 제시한 가장 중요한 개념이 '형상'이다. 이는 사유를 해방시키고자 하는 그의 지적 의도에서 비롯된다. 즉 들뢰즈는 주체가 사유하는 과정에서 대상이 임의성 없이 나타날 수 있는 양상을 '형상'이라고 이름 붙였다. 그는 이것을 이해하기 위해서는 대상에 대한 임의적인 인식을 떨쳐버려야 한다고 말한다. 형상은 표상되지 않는 야만적이고 거친 대상의 출현과 연관된다. 사실 들뢰즈가 이 개념을 형성하는 데는 메를로퐁티의 회화론이 영향을 미쳤다고 볼 수 있다. 메를로퐁티는 비가시적인 것이 가시적인 것으로 드러나는 형식이 회화라고 보았다. 들뢰즈는 표상적인 것 배후의 형상을 어떻게 개념화할 것인가를 고심했는데, 이는 메를로퐁티가 가시적인 것의 표면에 드러나지 않는 비가시적인 것을 상정한 것과 유사하다.

들뢰즈에 따르면 이러한 형상은 감각과 연관되며, 대상의 표상으로 가정되는 구상figuration 과는 반대라고 말한다. 프랑스의 시인 폴 발레리 Paul Valéry 는 "감각은 직접적으로 전이되는 것이고, 이야기를 전달하는 지루함과 완곡을 피하는 것"이라고 했다.50 이처럼 이야기의 전달이 갖는 서술적이고 서사적이며 또 설명적인 특징을 '구상적'figurative 이라 할 수 있는데, 이는 '재현적'이란 뜻과 통한다. 말하자면 미리 준비된 개념에 임의적으로 어떠한 형태를 매개하는 구조인 것이다.

들뢰즈가 말하는 형상은 이와 다르다. 그가 말하는 '형상'은 야생적이고 무의미한 형태로 놓아두는 상태를 일컫는다. 그러다 보니 모델도 줄거리도 없다. 따라서 들뢰즈의 형상은 서사적이고 삽화적인 것을 벗

어나도록 유도하고 서술을 깨뜨리도록 이끈다. 베이컨이 서술적인 것을 탈피하는 데 가장 단순하면서도 효과적인 방식으로 쓴 것이 바로 '고립'이다. 서술적 의미의 연계고리를 벗어나 의미의 사슬에서 떨어져 있는 상태를 말의 무의미성이라고 한다면, 베이컨의 회화에서 나타나는 고립은 이에 상응하는 시각의 무의미성인 셈이다.

그리고 들뢰즈는 이 형상을 해방시키기 위해서는 그것이 유기체로부터 벗어나야 한다고 말한다. 유기체는 목적론적이고 형이상학적인 함축을 가진 구조로서, 조직화를 꾀하고 조화를 추구한다. 이는 인간중심적이고 임의적인 구성이다. 들뢰즈가 말하는 '기관 없는 신체'는 기관들의 조직화에 반대하는 속성을 지닌다. 조직화는 유기체와 유비되며, 여기에는 이미 사유의 임의적 구성이 개입해 있다. 사유가 구성되기 이전, 비인간적 경험을 끄집어내고자 한 들뢰즈는 유기체로 조직화되기 이전의, 보다 근본적인 상태의 형상을 상정한다. 그렇기 때문에 들뢰즈가 말하는 형상은 유기체에서 기관들을 고립시켜 해방시키려는 의도를 갖는다.

들뢰즈의 철학과 예술론

질 들뢰즈Gilles Deleuze, 1925~95는 소르본 대학을 졸업하고 리용 대학을 거쳐 1970년 파리 제8대학 교수로 재직하다가 17년 후 퇴임했다. 1960년대의 구조주의의 영향, 그리고 철학사에 대한 이해를 바탕으로 서구의 양대 전통인 경험론과 관념론이라는 사고의 기초 형태를 비판적으로 해명했다. 1968년『차이와 반복』*Différence et répétition*에서 이 문제를 극복하기 위한 연구를 본격적으로 전개했다. 1972년에는 동료 가타리와 함께 저술한『앙티 오이디푸스』*Capitalisme et schizophrénie 1: L'Anti-Œdipe*에서 기존의 정신분석에 반기를 들고 '정신분열분석'schizoanalysis을 제시했다. 그는 니체의 이론에 힘입어 프로이트와 마르크스에 도전하면서 20세기의 고정관념을 깨뜨리고자 했다. 이밖에도 주요 저서로『경험주의와 주관주의자』*Empirisme et subjectivité*, 1953,『니체와 철학』*Nietzsche et la philosophie*, 1962,『칸트의 비평철학』*La Philosophie critique de Kant*, 1963,『천 개의 고원』*Capitalisme et schizophrénie 2: Mille plateaux*, 1980 등이 있다.

들뢰즈의 이론은 사회성과 창조성 그리고 주체성을 고려하는 오늘날의 다양한 담론에 많은 영향을 끼친다. 들뢰즈의 연구는 크게 두 그룹으로 나눠질 수 있는데, 하나는 현대 철학자들을 해석한 것이고, 다른 하나는 작가들을 해석한 것이다. 후자에는 마르셀 프루스트, 프란츠 카프카, 프랜시스 베이컨 등이 있다.

들뢰즈의 존재론은 '정체성과 차이'라고 축약할 수 있다. 그는 기존

의 의미체계가 정체성과 차이 사이에 설정해두었던 형이상학적 체계를 전복하고자 했다. 전통적으로 차이는 정체성에서 도출된다. 즉, 정체성이 개념적으로 설정된 다음에 차이를 상정하는 것이 이제껏 의미가 작용하는 방식이었다. X가 Y와 다르다고 하는 것은 X, Y가 최소한 상대적으로 안정적인 정체성들이라는 것을 전제로 한다. 반대로 들뢰즈는 모든 정체성이 차이의 효과라고 주장했다. 그에 따르면, 정체성은 논리적으로나 은유적으로 차이에 앞서지 않는다. 뚜렷한 정체성은 차이의 끝없는 연계들로 구성되어 있고, 차이가 이 연계를 따라 계속적으로 진행된다는 것이다.

차이의 개념에 대한 들뢰즈식 사고는 경험된 사물의 추상을 말하는 것이 아니라, 차별적 관계의 실제적 체계를 말하는 것인데, 그것이 공간, 시간 그리고 감각을 창출한다. 들뢰즈는 스피노자의 영향을 받았기 때문에 존재하는 모든 것이 하나의 물질, 신 또는 자연의 변형이라고 보았다. 그에게 하나의 물질은 언제나 분화되어가는 과정을 거친다. 하나의 우주가 접고 접히며 또 접히는 것이다. 들뢰즈는 이 존재론을 역설적인 형식인 "복수주의=단일주의"로 요약했다. 이러한 형이상학적 내용은 들뢰즈가 심혈을 기울인 『차이와 반복』에서 체계적으로 제시

되었다. 들뢰즈는 『니체와 철학』에서 리얼리티를 힘 forces 의 작용으로 설명한다. 그는 철학, 과학 그리고 예술을 근본적으로 창조적이면서 실제적인 것으로 이해했다.

들뢰즈의 책 중에서 예술과 연관이 깊은 저술은 『철학이란 무엇인가』 Qu'est-ce que la philosophie?, 1991 와 『프랜시스 베이컨: 감각의 논리』 Francis Bacon--Logique de la sensation, 1981 , 『주름: 라이프니츠와 바로크』 Le pli-Leibniz et le baroque, 1988 가 있다. 들뢰즈는 예술은 기존에 익숙한 것들을 '되어가기' becoming 나 '떠오르기' emergence 로 보여주는 것이 아니고 '감각' sensations 으로 제시해야 한다고 말한다. 이는 어느 정도의 혼란을 드러낼 수 있고, 또 혼란 그 자체를 구성해야 한다고 주장했다. 그러면서 예술을 하나의 표상으로 해석하거나 견해와 판단으로 만들면 안 되고, 그렇게 되지 않도록 하는 잠재력으로 삼아야 한다고 강조했다.

라캉의 주체와 세잔의 시각구조

세잔의 회화와 라캉의 정신분석 이론

미술작품, 특히 세잔의 회화를 연구하기 위해 자크 라캉 Jacques Lacan의 개념을 어떻게 활용할 수 있을까? 어렵기로 정평이 나 있는 라캉의 이론을 미술에 활용하려면 우선 그의 철학적·정신분석학적 사고를 어떻게 미술에 접목할 수 있는지를 알아보아야 한다. 미술이론가들이 그의 이론을 참조하는 이유는 그것이 근본적으로 주체와 시각구조를 다루기 때문이다. 라캉의 이론은 미술작품을 이해할 수 있는 또 다른 길을 제시한다.

프로이트를 현대적 의미에서 재해석한 라캉의 사고는 오늘날 미술사가, 현대미술 이론가들에게 중요한 참고가 된다. 성, 주체 그리고 언어의 문제를 중요하게 다루는 현대미술의 장에서 라

캉의 텍스트는 중요한 지침서가 된다. 그의 영향을 보여주는 주요한 저술로는 현대미술 이론서로 할 포스터Hal Foster 의 『실재의 귀환』, 로잘린드 크라우스Rosalind Krauss 의 『총각들』이 있고, 서양미술사 고전과 일본 미학을 다룬 노만 브라이슨Norman Bryson 의 논문 「확장된 영역의 응시」가 있다.[1]

또한 19세기 작품을 연구하는 데도 라캉의 이론을 활용한 좋은 연구들이 많다. 이를 테면 미술사학자 그리젤다 폴록이 라캉의 응시 이론을 참고해 드가Edgar Degas 를 연구한 논문 「응시와 시선: 망원경을 가진 여인들-차이의 문제」가 있고, 라캉의 거울단계 이론을 마네Edouard Manet 의 작품과 적절히 연계시킨 예술철학자 데이비드 캐리어David Carrier 의 논문 「거울단계의 미술사」도 출판되었다.[2] 이러한 연구는 서구에서 1980년대부터 본격적으로 등장했지만, 국내 미술계에서는 요즘에서야 익숙해진 편이고, 그 전에 라캉에 대한 연구는 주로 철학과 영화비평 분야에서 두드러졌다고 봐야 한다.

라캉의 책들 중에서도 특히 『정신분석학의 네 가지 기본 개념』Four Fundamental Concepts of Psychoanalysis 은 미술과 연관되는 가장 중요한 텍스트다. 이 책에서 시각예술과 직결되는 응시의 이론theory of gaze 이 제시되기 때문이며, 시각구조에 대한 그의 생각을 오롯이 담고 있기 때문이다. 그리고 이 책에 여러 번 나오는 '예술가'the artist 가 바로 세잔을 지칭한 것임을 이미 언급

했다.

라캉의 이론 중에서 미술비평가들은 특히 거울단계 이론과 응시 이론에 관심을 집중한다. 이 둘은 서로 연관되어 있는데, 양자의 관계를 잘 살펴보면 라캉이 시각에 대해 어떻게 사유했는지 그 과정을 알 수 있다.

1936년에 최초로 제시된 거울단계 이론[3]은 1964년에 출현한 응시 이론의 모태가 된다. 응시의 개념은 시각의 영역을 확장시킨다고 할 수 있는데, 이것은 눈으로 본다는 행위를 넘어, 주체와 세계 사이의 관계에서 설정되는 시각구조를 다루기 때문이다. 그렇기 때문에 응시의 이론은 철학과 미술이 만나는 접점을 형성하며, 주체와 표상을 직결시켜 생각하는 현대미술 이론에서 중요한 화두를 제기한다.

응시 이론과 거울단계 이론 중, 시각의 영역에 보다 광범위하게 활용되는 것은 응시 이론이다. 특히 응시 이론은 영화의 시각구조와 닮아 있어 영화비평에도 많이 활용되었다. 그러나 본래 라캉의 원전에서 제시한 시각예술의 장르는 회화였다(여기서 '원전'이라 함은 라캉이 강의하고 그의 제자들이 저술한 것을 말한다). 라캉은 그림에 관심이 있었고, 거기에서 응시의 개념이 구체화된 것이다. 따라서 응시 이론을 미술작품에 접목시킨다는 것은 라캉의 본래 의도를 따른다는 점에서 중요한 의미를 갖는다.

응시 이론의 모태가 되는 거울단계 이론은 적용되는 범위가 특정하다. 거울이 요구되고 자신을 다룬 작품이어야 하니 필연적으로 자화상과 직결될 수밖에 없다. 그런 이유로 거울단계 이론은 화가의 자화상을 통해 이해하는 것이 가장 쉽다. 자화상을 그리려면 필수적으로 거울을 볼 수밖에 없기 때문이다. 실제로 거울 메커니즘은 자화상을 제작하는 과정에 직접적으로 개입된다는 점을 기억하자.

거울 너머 나의 얼굴: 거울단계 이론과 세잔의 자화상[4]

최초의 '나'는 눈으로 확인된다

인간이 스스로 주체의식을 갖는 것은 언제부터인가. '나'라는 주체가 형성되는 것은 놀랍게도 머리가 아닌, 눈을 통해서다. 가장 단순한 방식으로 주체는 주체를 알아본다. 어린 시절, 기억할 수 없는 유아기에 우리는 거울을 통해 이미 우리 자신을 인식했다. 그때, 주체의 시각적 인식은 특정한 개인의 모습이 아니다. 그것은 주체의 형상이 전체로 통일된 하나의 몸이다. 그런데 이것이 놀라운 것이다. 이 시기 이전에 주체는 자신을 하나의 통일체로 생각하지 못한다. 그런데 생후 6개월에서 1년 6개월 정도의 유아기에 주체는 드디어 통합주체unified self로서 자신을 발견하는 것이다. 이것이 '발견'인지 '발명'인지가 또 하나의 흥미로운

논쟁거리이지만, 여기서는 이러한 자각이 눈을 통해 이루어진다는 점을 강조해둔다.

　우리는 하루에도 몇 번씩 거울을 본다. 얼굴에 무엇이 묻었는지 화장이 제대로 되었는지 확인한다. 그러나 우리가 거울을 보는 데에는 그보다 더 근본적인 동기가 있다. 바로 나를 확인하는 일이다. 나의 존재가 그대로 멀쩡한지를 거울 속 이미지로 비춰보면서 안도감을 갖는 것이다. 그런데 만약 이 거울 속 내 모습이 실제로는 나와 반대편에 있다는 사실을 생각해보라. 나는 이편에 있는데 어떻게 반대편에 있는 거울 속 이미지가 실제의 나이겠는가. '이편의 나'와 거울 속 '저편의 나' 사이에는 처음부터 공간적 괴리가 있다. 이같은 공간상의 거리감에도 불구하고 우리는 거울 이미지가 실제의 우리 자신이라고 믿는다. 이것이 주체가 주체로 되는 가장 기본적인 근거가 되는 확신이다. 본다는 것은 만만치 않은 일이다. 이 행위는 일반적으로 생각하는 것보다 주체의 인식에 결정적인 영향을 준다.

　내가 '나'임을 인식한다는 것은 무슨 뜻인가. 너와 다르고 그와, 그녀와 다른 개별성을 인식한다는 것 이전에 더 중요한 속성이 있다. 내가 하나의 통합체라는 인식이다. 하나로 통합된 자신을 봄으로써 주체의 형성이 시작된다. 인간에게 주체라는 개념이 생기려면 그것이 조각조각 나눠진 분열 구성이 아니라 하나로 연결된 전체여야 한다. 이 통합성, 전체성이 중요하다.

이로 인해 주체는 독립성과 자신감을 얻는다. 그리고 거기서 보다 근본적인 희열을 느낀다. 그런데 이 거울단계의 시기가 너무 옛날이라 우리는 이 시기를 기억할 수 없다. 그래서 이 시기를 탐구하려면 유아를 관찰함으로써 과거를 유추할 수밖에 없다.

거울에 비친 자신의 모습을 보는 유아의 반응은 희열 그 자체다. 그 희열이 무엇을 의미하는지 우리는 모른다. 말도 못하는 유아의 심리를 어찌 알랴. 정신분석학 이론은 바로 이 시기의 수수께끼를 풀어내는 데 중요한 기여를 한다. 언어 이전의 상태 또는 언어 장벽으로 가로막힌 시기를 말로 풀어내기 때문이다. 라캉은 우리에게 그 희열의 의미를 밝혀준다. 정신분석과 프랑스문학 연구가인 맬컴 보위Malcolm Bowie는 이렇게 말한다.

거울단계는 유아가 갑자기 축하할 발견이라도 한 듯한 순간이다. 아무리 엉성하더라도 "내가 저것이다"I am that와 "저것은 나다"That is me라는 가정을 형성하는 순간인 것이다.[5]

라캉은 유아의 즐거운 태도, 자신의 이미지에서 느끼는 황홀감을 분석한다. 자신의 총체성과 통합성은 자율성과 연계된다. 유아는 생존에 기본적인 음식·안전·안락을 어른에 의존하며, 자신의 신체 동작을 통제하는 데도 제한적이다. 그런 그가 거울 앞에서 처음으로 자율성을 획득하고, 개인의 통제력mastery

을 발휘하는 최초의 순간을 만나는 것이다. 그런데 라캉은 여기에 찬물을 끼얹는다. 이것이 착각이고 환상이라는 것이다.

사실, 거울에 비친 자신의 모습은 진정 주체의 모습일 수 없다. 거울 반영은 허구이지 주체의 실체는 아니기 때문이다. 그런데 인간은 이러한 허구에 매달린다. 침팬지는 거울-이미지가 실존적인 허구라는 것을 인식하고 주의를 다른 곳으로 돌리는 데 비해, 유아는 거울에서 시선을 돌리지 못한다. 유아는 거울 이미지에 속아 그 이미지의 마력에 그대로 머물고 싶어 하는 역행적이고 반동적인 의지를 갖는다. 유아기의 인간은 그의 실제 신체real body 와 시각적 신체specular body 사이의 거리를 느끼지 못한다. 그는 거울을 통해 보는 시각적 이미지와 신체 사이의 굳건한 관계에 매료되어 버린다.

라캉은 초기 거울단계 이론에서 이 단계를 거치는 어린 아이가 갖는 즐거움은 환상에 기반한다고 보았다. 맬컴 보위 역시 이를 강조하여 "신체, 배경 그리고 거울의 복잡한 기하학이 개인에게 일종의 계략, 기만, 유혹으로 작용한다"고 말했다.[6] 보위의 라캉 해석에서 흥미로운 것은 거울 앞의 아이는 우리가 가정하는 것보다 "더 잘 알고 있다"는 것이다. 그의 말을 인용하면 "아이는 속은 채로 남아 있으려는 비꼬인 의지를 갖는다"는 것이다.[7] 비록 아이가 거울 시각이 자기의 지각을 위한 덫이라는 것을 알지라도(그리고 우리는 라캉 덕분에 이를 이론적으로 알

지만), 거울은 여전히 시각 영역에서 총체적 신체를 가진 자기의 견고한 확신을 제공한다.

그래서 라캉 정신분석학의 전문가인 제인 갤럽Jane Gallop은 거울단계를 '실낙원'에 비유하면서 이 단계의 비극성을 강조한다. 자신을 총체적으로 발견하는 낙원의 짧은 순간, 유아는 이 쾌락에서 벗어나 역사라는 근심 어린 기제로 투영된다. 이것은 운명이다. 마치 아담과 이브가 이미 창조되었으나 에덴에서 추방되고 나서야 인간의 조건에 유입된 것처럼 말이다. 아이도 이미 태어나기는 했으나 거울단계가 되기까지는 자기가 되지 못한다. 최초의 남녀는 나무에서 사과를 따먹으며 지적인 전지전능을 기대한다. 그러나 사실상 그들이 얻은 것이라곤 자신들이 발가벗었다는 끔찍한 인식이다. 이것은 거울단계의 유아와 유사한 상황이다. 즉 유아는 총체적이고 통제할 수 있는 신체를 기대한다. 그러나 이후 회고적으로 자신이 파편화된 신체이며 통제할 수 없음을 인지한다. 갤럽은 라캉이 아담과 이브의 비극에 대한 또 다른 버전을 썼다고 말하는데 그럴듯하다.[8]

유아는 거울 이미지를 지각함으로써 자신의 정체성에 대한 사고를 형성한다. 이때, 그 이미지는 주체의 정신적 지속성을 상징화하는 동시에 이를 소외시키는 운명을 예고한다. 유아는 자신의 신체를 거울이라는 상상적 공간에서 발견하는데, 그것은 가시적이긴 하지만 접근이 불가능하다. 그는 이 상상적 공간

외부에 위치해 있기에, 시각적으로 확고히 통합된 자기의 모습을 찾는 순간, 자기로부터 소외되는 것이다. 그래서 역설적이라 할 수 있다.

이것은 정신분석학적 맥락에서 설명되긴 하지만, 사실은 소외와 자기-발견 사이의 연계를 강조한 헤겔적 전통에서 발전되어 온 것이다. 이 과정은 유아가 어른이 되어가는 시간상의 순서를 따르므로 발전론적 설명으로 들릴지 모른다. 그러나 실은 그렇지 않다. 여기서 목적론적 의미가 내포된 '발전'이라는 개념은 처음부터 아예 존재하지 않는다. 자기통합성을 이뤄가는 주체형성이 인식론적 허구이며, 그 인식의 대가가 주체의 소외라는 구조는 '발전'의 개념을 폄하하는 것이다.

거울단계는 주체의 인식에 전환점을 가져온다. 이 단계 이후 주체는 언제나 외부에 비춰진 자기의 전체 이미지를 통해 스스로를 인식한다. 그 이전에는 사실 '주체'라는 개념 자체가 없었다고 봐야 한다. 그러므로 우리는 거울단계 이전의 '자기'와 그 이후에 생성되는 '자기'를 대조시킬 수 없다. 엄밀히 말해, 거울단계 이전에 유아는 신체를 갖고 있으나 자기에 대한 개념은 없었다고 봐야 하기 때문이다.

거울 이미지는 '나'의 신기루다

거울 이미지를 인간 주체가 걸리는 "덫"이라고 한 라캉의 말

을 기억하자. 인간은 실제 자신의 신체를 스스로의 눈으로는 결코 볼 수 없다. 거울 이미지는 인간의 신체구조상, 내가 나를 보는 이미지가 아니고 타자의 눈에 비친 나다(지극히 물리적인 이유에서, 인간의 눈에 촉수가 달려 스스로를 반대쪽에서 보지 않는 이상 인간은 스스로를 볼 수 없다). 주체는 이러한 자신의 통합된 이미지에 근거해 스스로의 통제력과 독립성을 확신한다. 이 신념이 비록 '오인'misrecognition 이고 환상일지라도 말이다. 사실 이러한 라캉의 거울단계 이론은 인간의 주체 형성과 그 인식에 엄청난 비밀이 있다는 것을 폭로하는 것이다.

그런데 라캉의 폭로에는 중요한 아이러니가 있다. 결국 그가 말하는 행간의 의미는 이 오인이, 이러한 환상이 주체 형성을 위해 어쩔 수 없이 필요하다는 것이다. 그래서 라캉은 거울 이미지의 "덫"을 "도덕적이고 합법적인 포획"이라고 말한다. 유혹·기만·덫으로 작용하는 거울 이미지가 유아에게 오히려 위안을 주고 자신감을 부여하는 것이다. 스스로가 획득했다고 믿는 자신감과 주체 인식은 전적으로 타자에게 달려 있다.

최초로 주체가 독립하는 순간이야말로 타자가 적극적으로 개입하는 순간이라니, 이보다 더한 역설이 있을 수 있을까. 여기서 우리는 라캉의 정신분석학이 갖는 기본 전제를 알 수 있다. 그의 연구는 개인의 심리를 벗어나, 주체 형성에서부터 개입되는 사회를 상정한다. '개인 속의 사회'를 분석해내는 것이다. 이

점이 라캉의 이론을 프로이트보다 일보 진전된 것으로 보는 이
유다.[9]

그런데 여기서 거울단계의 환영이 주체의 소외를 내포한다
는 라캉의 요점을 강조해야 한다. 거울단계에서 나타나는 소외
에서 내가 강조하고 싶은 것은 이것이 다른 것보다 시각에 관
한 것이라는 점이다. 정작 내가 나를 볼 수 없다고 생각해보자.
평생 동안 내 위치에서 나를 볼 가능성은 전혀 없다. 그러므로
'나'라는 존재의 형상은 타인에 의해, 사회 속에서 규명될 수밖
에 없다는 사실이 가장 근본적인 의미의 '소외'를 낳는다. 내가
'나'라고 동일시하는 이미지는 남에 의해 내게 부여되는 이미
지다. 자기의 총체적 이미지는 주체의 소외를 대가로 한 환상
에 불과할 뿐이다. 따라서 두 편으로 분리된 위치에서 기인하는
'나'의 분열은 스스로의 지각에서 자기의 일부분을 상실하게
한다. '나'를 확인하는 때가 바로 내가 나에게서 소외되는 순간
이기 때문이다.

프로이트 이론에서 핵심 용어는 무의식과 억압이었다. 그러
나 이 개념은 라캉의 거울단계 이론에서는 상대적으로 주변적
이라 할 수 있다. 반면 거울단계 이론에서 특히 강조되는 것이
소외인데 이것은 그 이전의 정신분석학에서는 찾아볼 수 없었
던 용어다. 라캉은 주로 사회학 용어로 알려진 이 개념을 심리
학 영역으로 끌어들였다. 이로써 소외는 사회와 개인 심리의 접

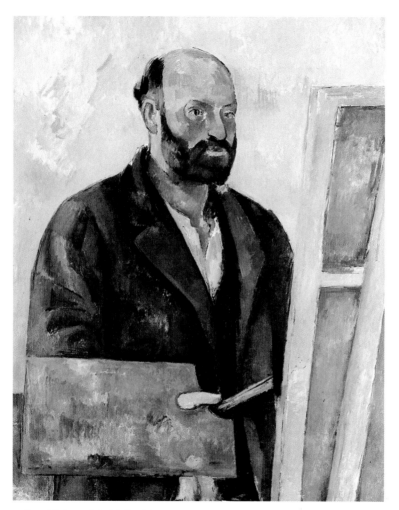
그림 82 〈팔레트를 가진 자화상〉, 캔버스에 유채, 91×74, 1885~87, 뷔를레 재단, 취리히.

점을 형성한다.

우리가 경험했던 주체 형성의 시각적 체험은 아주 오래전에 기억의 저장고 속에 파묻혀버렸다. 라캉의 거울단계 이론은 이 기억의 저장고 속에 깊숙이 숨겨져 있던 비밀을 언어로 이해할 수 있게 해주었다. 그러나 결국 거울단계 구조는 눈으로 확인되어야 할 일이다. 이는 무엇보다 시각구조의 문제이기 때문이다. 그래서 우리는 그림으로 돌아와야 한다. 앞서 이야기한 바와 같이 거울단계 이론이 가장 잘 적용되는 것은 자화상이다. 화가라면 누구나 자기의 얼굴을 몇 번씩 그려보는데, 제일 잘 알고 있는 대상이 자신이기 때문이다. 그리고 자화상을 그리는 과정에는 거울단계의 과정이 직접적으로 연계된다.

〈팔레트를 가진 자화상〉: 거울 단계에 개입된 시각적 요소들

뷔를레 재단Bührle Foundation 의 〈팔레트를 가진 자화상〉그림 82 은 참으로 낯선 자화상이다. 세잔은 이젤에 놓인 캔버스 앞에 얼어붙은 듯 서 있다. 시선은 고정되어 있고 팔레트와 붓을 잡고 있다. 전경의 팔레트와 캔버스는 화가와 관객 사이에 놓여 있는데, 그 배열이 자연스럽지 않다. 밝은 안개같이 칠해진 배경은 인물이 후진할 수 있는 어떠한 공간도 암시하지 않는다. 이 초상화에서 화가는 마치 자신이 보여지고 있다는 걸 전혀 인식하지 못한 채 우리 눈에 우연히 포착된 듯, 자신을 관객에게

노출시키고 있다.

이 초상화에서 화가는 단색조의 회색 양복을 입고 있는데, 색깔은 그의 수염이나 머리색과 동일하다. 초상화의 주도적인 인물이 자신임에도 불구하고 그는 자신의 존재감과 주체성을 부각시키려고 하지 않는 듯하다. 그런 이유로 세잔은 이 그림에서 인물을 팔레트나 캔버스 그리고 이젤과 같은 사물들과 동일한 가치로 취급했다는 비판을 받았다. 사실상, 그의 신체는 그러한 대상들과 분리되어 있지 않다. 그의 왼쪽 팔은 캔버스의 선으로 연결되고, 그의 오른쪽 팔은 거의 팔레트 자체에 의해 대체되어 있다. 샤피로는 이 그림을 다음과 같이 묘사한다. "이 그림은 우리가 아는 한 가장 비개인적인 자화상들 중 하나다."[10]

화가의 크고 견고한 신체는 팔레트의 수평적인 선과 약간 경사진 이젤의 수직적인 선이 이루는 틀에 담겨져 있다. 노랑기가 감도는 갈색의 이젤, 적갈색의 팔레트 그리고 하단 왼쪽 구석에 있는 벽돌색 탁자의 일부분이 그의 신체를 둘러싸는데, 신체는 어두운 회색의 재킷과 수염, 이젤과 유사한 색조의 밝은 갈색 얼굴로 이루어져 있다. 이 자화상에서 세잔 자신은 그가 모델들에게 요구했던 완전히 고요한 포즈를 취하고 있다.

이 자화상에서 가장 의아스러운 것은 화가가 들고 있는 팔레트다. 흥미롭게도 팔레트에 짠 물감 색은 이 그림의 색조와 유사하다. 어두운 남색, 회색, 다양한 색조의 갈색 등이다. 우리가

이 팔레트에 주목하는 이유는 어긋나 있는 인위적인 각도 때문일 것이다. 팔레트는 어색하게 놓여 있다. 즉, 작가를 향해 있지 않고 그에게서 방향을 돌려 그림면과 평행하게 놓여 있다. 화가가 그림을 그리려고 하는 순간을 상상할 때 화가가 들고 있어야 할 팔레트의 방향과는 전혀 맞지 않는 방향으로 손에 쥐고 있다는 말이다. 팔레트를 수직으로 든 각도에서 과연 그의 손가락이 얼마나 그 무게를 지탱할 수 있을지조차 의문이 들 정도다. 그림면에 평행하게 놓인 팔레트의 정확한 선과 과장되어 있는 날카로운 모서리는 우리에게 극도의 긴장감과 불편함을 준다.

초상화에서 그림면에 평행하게 배열된 팔레트는 거울을 통해 자신을 보는 세잔의 시선(그리고 인물을 보는 관객의 시선)을 차단하는 기능을 한다. 일종의 방패처럼 그것은 그림을 그리는 화가와 그려지고 있는 화가 자신의 사이를 가로막는다. 샤피로는 이를 다음과 같이 뒷받침한다. "그의 손에 정지된 팔레트는 관찰자와 작가-주체 사이의 중요한 장벽이다."[11] 여기서 의문이 하나 생긴다. 왜 세잔은 보는 것과 보여지는 것 사이의 관계에서 이같은 시각의 장벽을 필요로 했는가? 저항할 수 없는 어떠한 시각적 마력을 의식하고 애써 막으려는 듯이?

그뿐 아니다. 인물의 응시는 또 어떠한가? 〈팔레트를 가진 자화상〉과 같이, 작가가 모델로서 자신을 쳐다보는 행위를 완전히 무시한 자화상을 찾기란 쉽지 않다. 일반적인 자화상의 도상은

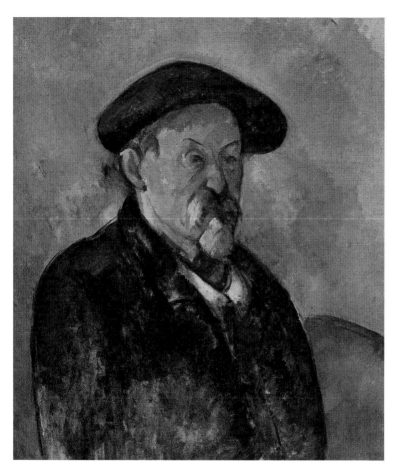

그림 83 〈베레모를 쓴 자화상〉, 캔버스에 유채, 64×53.5, 1898~1900, 보스턴 미술관, 보스턴.

인물의 시선이 밖으로 향해 있어 작가및 관객의 눈과 마주치게 설정된다. 보통 자화상 속의 인물은 화가나 관객과 직접 소통하며, 자신이 그리거나 보는 주체에게 속한다는 것을 확인시킨다. 이것이 자화상의 관습적인 방식이다. 그러나 세잔의 〈팔레트를 가진 자화상〉은 이러한 방식을 따르지 않는다. 그의 경우 이 초상화와 더불어 몇 점의 그런 예외들이 있는데, 〈베레모를 쓴 자화상〉그림 83 과 다른 두 자화상들이 그러하다.

이렇듯 거울을 보는 작가의 입장에서 〈팔레트를 가진 자화상〉속 인물의 예사롭지 않은 응시 방향과 그 시선을 차단하는 팔레트의 구조적 효과는 매우 독특하다고 할 수 있다. 그리고 다음으로 들 수 있는 특징이 두드러지게 큰 신체 비율이다.

세잔의 자화상들 중에서도 〈팔레트를 가진 자화상〉은 신체가 전체 화면에서 차지하는 비율이 유독 크다. 그건 이미 지적했듯이 자화상을 제작할 당시 그가 거울에서 멀리 떨어져 있었다는 것을 의미한다. 여기서 제기할 수 있는 질문은 "스스로를 지각할 때 거울로부터 떨어져 있는 거리가 어떤 차이를 가져오는가?"다. 내가 보기에 거울에 가까이 갈수록 라캉이 제시한 거울 단계 메커니즘을 피하기는 더 어렵다.

이 초상화는 거리를 기준으로 보면 세잔이 거울, 캔버스 그리고 화가 자신 사이에 먼 관계를 설정했다고 볼 수 있다. 이것은 자기의 통합된 구성을 믿게 만드는 거울의 환영으로 빨려 들어

가지 않을 정도의 거리다(거울단계는 실제 공간을 점하는 신체에 기반한다는 것을 잊지 말아야 한다). 그 거리를 보유한 상태에서 관객과 마주치지 않는 응시 방향은 작가의 눈이 거울로 향하지 않은 순간을 나타낸다. 그림 속 세잔의 응시는 몰입과 무관심, 존재와 부재 사이의 중간 영역에 머문다. 그는 비스듬한 응시를 통해, 거울단계의 메커니즘을 피할 수 있는 영역으로 우리를 유도하는 듯하다. 마치 거울에 비춰지지 않는 자신의 모습을 찾을 수 있는 것처럼, 그렇게 세잔의 자화상은 '거울 너머 나의 얼굴'을 보고 있다.

실제 몸과 거울의 몸

세잔의 자화상이 제시하는 창의적인 시각구조는 거울단계의 환영과 그것이 내포하는 소외 사이의 필연적 관계가 얼마나 눈으로 거부하기 힘든가를 인식해야 진정 알 수 있다. 거울단계의 환영은 거울 앞에 있는 주체에게 그 타당성을 확신시켜주는데, 왜냐하면 주체의 실제 신체와 거울에 비춰진 시각적 신체 사이 그리고 신체와 배경 사이에 견고한 공간적 관계들이 있기 때문이다.[12] 자기 형성에 필수적일 수밖에 없는 소외는 우리의 언어로는 이름 붙일 수 없는 '흔적'을 남긴다. 그것은 자기의 '실제 신체'real body 와 거울에 반영된 '거울의 이미지'specular image 사이의 분열에서 나온다. 주체는 '나'의 기초를 형성하는 거울 이미

지에 포획되는데, 그 과정에서 주체 자신의 어떤 부분을 상실한다.

거울단계에서 주체가 경험하는 소외는 이렇듯 모순적이다. 주체의 형성이 오히려 주체의 상실을 가져오기 때문이다. 라캉은 이를 자신의 후기 개념에서 이론적으로 발전시키는데, '오브제 아'objet a로서의 응시가 바로 그것이다. 이 개념은 이러한 모순과 딜레마를 대표한다. 라캉에 의하면 '오브제 아'는 우리가 타자에게서 구하는 욕망의 대상이다. 그러나 이후 이 개념은 결코 도달할 수 없는 대상, 즉 욕망의 원인으로 정립된다. 이 '오브제 아'는 자기self로부터 완전히 구별되지 않고 또한 타자other로서 완전히 포착되지 않는 대상이다. 이처럼 의미의 '잔여'로 정의되는 '오브제 아'는 특히 주체의 구성에서 상실된 자기의 부분을 지칭한다.

'오브제 아'와 연관해 라캉은 시각에서의 자기와 타자 사이에 맹점이 생기는 것을 지적하며 다음과 같이 말한다. "*당신은 결코 내가 당신을 보는 곳으로부터 나를 볼 수 없다.*"¹³ 이것은 자기와 타자 사이에 영원히 일치하거나 소통할 수 없는 시각의 갭을 말하는 것이다. 이와 같이 라캉은 주체의 상실을 시각계의 구조적인 결여와 연결시킨다. 응시로서 '오브제 아'의 개념은 결여를 채우려는 주체의 욕망과 직결된다. 그리고 주체의 분열이 주체를 '결여의 존재'로 만들 때, 이를 메우려는 의지에 이

'오브제 아'의 개념을 두는 것이다.

"*당신*은 결코 *내가 당신*을 보는 곳으로부터 *나*를 볼 수 없다"라는 라캉의 말은 자화상의 일반적인 구조에 맞춰 바꾸어볼 수 있다. 그러면 '당신'과 '나' 대신 다른 이름이 요구된다. 즉, '당신'을 거울 속 '반영된 신체의 나'로, 그리고 '나'를 '실제 신체의 나'로 말이다. 자화상이란 시각적 영역에서 라캉이 말하는 '관찰의 관찰'이라는 구조를 실현시키는 장르다. 여기서 '관찰의 관찰'이란 '타자가 보는 나를 내가 본다'는 의미다. 라캉에 따르면, 육체적인 영역의 원초적인 분리로부터 부상하는 '오브제 아'는 '자기가 자기를 쳐다보는'seeing oneself see oneself 의식의 환상에서 생략된다. 왜냐하면 그것은 분열이 아니기 때문이다.

자화상은 타자가 보는 자신을 자기 스스로 바라보는 특별한 시각적 상황이다. 때문에 자화상은 시각적 인식에서 주체가 겪는 타자와의 원초적인 분리와 자기 형성 사이의 관계를 연구하기에 적절하다. 이 구조는 주체가 타자와의 관계에서 상대적으로 적은 타자의 개입을 보며 그와 교차되는 자기 자신의 욕망을 보게 해준다.

표상된 이미지

이제 자화상을 그리는 과정이 라캉의 거울단계 메커니즘과 연결되는 과정을 구조적으로 생각해보자. 우선 문자 그대로 화

가가 자기 자신을 그리기 위해 거울을 사용한다는 것을 이미 지적했다. 둘째, 자화상을 그릴 때는 거울에 반사된 반영 이미지와 더불어 화가에 의해 거울 이미지에서 캔버스로 전이된 '표상된 이미지'가 존재한다는 점이다. 화가가 자기 자신을 묘사한다는 것은 그가 시각적인 차원에서 자기 인식의 전이를 두 번이나 거친다는 것을 의미한다. 이때 화가는 거울에 비친 자기-이미지를 회고적으로 관찰함으로써 거울단계를 다시 경험하며, 이어서 자신의 이미지라고 인식한 것을 캔버스로 전이한다. 전자와 관련된 심리작용을 '내재화'라고 부르고, 후자의 것을 '외부적 투영'이라 부른다면, 자화상은 우리가 거울단계에서 일어나는 과정을 복습할 수 있는 특권적 공간이라는 것이 더욱 자명해진다.

현상학과 해체주의 철학을 기반으로 예술과 비교문학 분야에서 철학적 시각을 활용하는 실버만Hugh J. Silverman은 그의 논문 「세잔의 거울단계」[14]에서, 세잔의 자화상은 표상 이미지의 가시성可視性을 드러냄으로써 거울단계의 메커니즘을 확장시킨다고 주장한다. 그는 메를로퐁티의 미학과 그의 「눈과 정신」*L'Œil et l'esprit*에서 중요하게 다뤄진 세잔 회화에 대한 해석을 수용한다. 이에 근거해 실버만은 자화상을 그리는 과정에서 드러나는 자화상의 '자기-전시적인 가시성'을 강조하면서 다음과 같이 말한다.

자화상에는 자기-전시적 가시성의 두 가지 순간들이 있는데 하나는 *반영 이미지*이고 다른 하나는 *그림으로 표상된 이미지*다. 화가는 자기-전시적 가시성을 제공하는 거울에 자신의 신체를 맡긴다. 화가는 물감을 통해 자기-전시적인 가시성의 자취를 더듬는데 그럼으로써 또 다른 자기-전시적인 가시성을 제공한다.[15]

라캉은 "반영 이미지는 가시세계로 넘어가는 문턱인 듯하다"라고 말했는데, 실버만은 이 말을 염두에 두고, "세잔 자화상의 반영 이미지는 *회화의 시각세계*로 들어가는 입구"라고 말했다.[16] 이 말은 자화상을 그릴 때 세잔이 자신을 스스로와 다른 어떤 것으로 취한다는 것으로, 한마디로 세잔이 자기와 다른 자신의 초상을 그리려 한다는 뜻이다. 따라서 세잔의 초상화에서는 반영 이미지와는 다른 표상 이미지의 독특한 특성을 주목해야 한다.

자신과 다른 초상: 반영 이미지와 표상 이미지의 차이

자화상은 거울단계의 상실된 자기를 만나는 하나의 잠재적 공간일 수 있다. 거울 이미지의 자기-전시적 가시성은 자화상에서 다시 한번 반복된다. 유사한 과정을 거치기 때문이다. 거울에서 담지 못한 자기의 자취는 자화상을 그리는 과정에서 그

림의 텍스처 안으로 들어온다. 거울에서는 보이지 않던 자신의 모습이 드러나면서 새로운 자기-전시적 가시성이 생기는 것이다.

실버만은 자화상을 제작하는 과정은 자기가 그 자신을 타자로서 구성한다는 사실에 기초하며, 이러한 '타-자기'Other Self 는 자화상의 공간에서 '새로운 시각성'을 얻는다고 말한다. 이런 맥락에서 보면 자화상은 반영 이미지에서 비가시적인 것을 가시적으로 만든다고 할 수 있다. 그리고 라캉의 거울단계 이론은 이 자화상의 새로운 가시성을 개념적으로 가능하게 한다.

실버만의 논의는 자화상에 선행하는 필요한 절차를 더듬어봄으로써 이와 관련된 메커니즘을 이해하는 데 기여한다. 이 과정에서 라캉의 거울단계는 자화상을 통해 그림이라는 시각 표상 이전에 존재하는 것을 조명해 보일 수 있다. 그러나 이 정도로는 세잔이 자화상을 제작할 때 반영 이미지에서 비가시적인 것을 가시적으로 만드는 방식을 구체적으로 설명할 수 없다.

이제까지의 내용은 자화상의 시각구조를 일반적으로 설명했다고 할 수 있다. 하지만 다른 작가들과는 근본적인 차이를 보이는 세잔의 자화상을 이해하기 위해서는 보다 특정한 설명이 필요하다. 실버만의 논의를 참조하면서 세잔의 그림으로 다시 돌아오자. 이제 거울이 갖는 자기-전시적 가시성과 그림의 가시성이라는 '이중 과정'을 염두에 두면서 세잔의 자화상을 실

제로 분석해보자.

반영 이미지에서 표상 이미지로

세잔의 자화상에서 거울에 반사된 반영 이미지와 구별되는 그림의 '새로운 가시성'을 들여다보는 데도 〈팔레트를 가진 자화상〉그림 82이 적절한 예가 될 수 있다. 이 그림이 *반영 이미지*와 *표상 이미지* 사이의 간극을 시각화하는 데 성공하기 때문이다. 세잔은 이 간극을 통해 반영 이미지에는 나타나지 않고 남아 있는 것을 가시적으로 만든다. 이 그림은 "거울의 자기-전시적인 가시성은 자화상에 그대로 복제되지 않는다"[17]는 실버만의 주장을 확인시켜준다.

〈팔레트를 가진 자화상〉을 유심히 살펴보면 확실히 알 수 있는 한 가지가 있다. 화가가 작업했던 당시 거울에 비친 반영 이미지는 이 그림에 표현된 세잔의 무관심하고 돌처럼 굳어버린 이미지와는 많이 달랐을 것이라는 점이다. 이는 거울의 *반영 이미지*와 그림의 *표상 이미지* 사이의 거리를 최대한 멀게 한 것이 세잔의 의도라는 것을 드러낸다. 여기서 거울의 반영 이미지가 그림의 표상 이미지로 전이되는 순간을 생각해봐야 한다. 이 순간에 화가는 거울 이미지에서 얼마나, 또 무엇을 취할 것인가를 결정해야 했다. 그러고는 그림에서 보듯, 또 다른 자신의 이미지를 구성해냈다.

여기서 우리는 *반영 이미지*가 *표상 이미지*로 전이되는 순간에 집중할 필요가 있다. 그러나 그 전에 짚고 넘어가야 하는 것은 자화상에서 이와 같이 *반영 이미지*와 *표상 이미지* 사이의 간극이 극대화되기란 쉽지 않다는 사실이다.

우선 세잔이 왜 양자 사이의 간극을 극대화하고자 했는지에 초점을 맞춰보자. 만약 세잔이 이 자화상에서 '타-자기'에 도달하고자 했다면, 세잔이 제시한 것은 극도로 외래적이고 익숙하지 않은 자기 자신이라고 할 수 있다. 따라서 이 자화상은 거울 단계에서 통합된 자기의 환영 이미지가 정립되는 순간에 개입한다. 이 그림은 자신의 낯선 이미지를 통해 상실된 자기의 비가시적인 흔적을 다시 드러낸다고 할 수 있는 것이다. 그리고 거울 단계에 필연적인 소외는 외부의 타-자기와 상상적으로 동일시하는 〈팔레트를 가진 자화상〉의 얼어붙은 이미지에 그대로 남아 있다.

세잔의 자화상에서 *반영 이미지*와 *표상 이미지* 사이의 넓은 간극은 라캉이 '상실 그 자체'를 개념화한 '오브제 아'라고 할 수 있다. 이와 유사한 구조를 눈the eye과 응시the gaze 사이의 틈새에서 찾는 것이다.

일반적으로 자화상에는 자신의 총체적인 모습을 직시하는 통제적 응시가 가져오는 근본적 희락이 배어 있다고 할 때, 세잔의 자화상에는 그와는 다른 것이 있다. 샤피로는 세잔의 이 자화상

을 "고의적인 자기 일부분의 억제"라고 묘사했다. 자신을 극도로 대상화함으로써, 이 그림은 자기의 반영 이미지와 동일시할 수 없는 세잔 자신의 모습을 드러낸다. 이 주체의 소원하고 낯선 형태는 미지의 '전-자기'pre-self, 즉 자기가 그 자신을 처음 보았던 상상적 순간의 상실된 부분을, 그 잊혀진 얼굴을 담고 있다.

그런데 자신을 타자로 인식하는 것은 거울단계의 어두운 측면을 보도록 유도한다. 다시 말해 '아직 정립되지 않은 나'not-yet-I에서 시각계 뒤로 남는 부분은 주체에게 이질적인 영역이다. 이것은 자신을 거울에 비추어 보아 '실제 몸'에서 '거울 속 시각적 몸'으로 조성되어 나오기 전에 존재하는 부분이다.

라캉의 책 『에크리』Écrits에 실린 거울단계에 관한 논문은 이미지의 작용과 함께 자기가 형성되는 과정을 분석하는 내용이라 할 수 있다. 라캉은 여기서 자기애와 그와 관련된 공격성, 그리고 파편화된 신체와 통합성에 대한 예기anticipation에 대해 설명한다. 그러나 그가 가장 강조한 요소는 '기만'delusion이다. 맬컴 보위가 지적했듯이, 유아는 '총체화된 신체'의 지각에 매료되어 '자발적으로' 기만당한다. 그리고 거울 환상이 미처 규정하지 못하는 원초적 자기, 또는 '아직 정립되지 않은 자기'의 잔여는 미지의 영역에 남게 된다. 따라서 누구나 거울단계와 언어로 진입한 후에는 하나의 통합된 이미지로서의 자기 자신을 바라보는 데 익숙하게 된다. 따라서 우리가 분열된 자기를 상상하

는 것은 극도로 어려운 일이다.

라캉의 이론적 귀결이 제시하듯이, 상실은 자기 형성의 순간에 이미 존재한다. 이것이 제인 갤럽이 거울단계의 '대립 또는 모순'이라고 해석한 내용이다. 그녀는 "통합성은 조각난 신체의 시각상에 선행한다"고 말한다.[18] 다시 말해 파편으로 조각나 있고 또 분열된 상태를 떠올리려면 '전체'라는 개념이 우선되어야 한다는 것이다. '전체 없는 조각'이 있을 수 없다는 뜻이다. 요컨대, 통합과 상실은 논리상 서로 떼려야 뗄 수 없는 관계라 할 수 있다.

결여로서의 주체: 상실의 경험

라캉에 의하면 주체는 상실을 두 번 경험한다. 주체의 역사상 첫 번째 상실은 출생의 순간이다. 정확하게는 자궁 내에서 성이 구분되는 순간을 뜻하지만, 그것은 출생시 어머니로부터 아이가 분리되는 순간에 실현된다. 이 상실과 그에 따른 결여는 '성적'sexual이며, 라캉식으로 말한다면 '실재적'real이다. 분리로 인한 부분적 존재는 성적 정체성을 얻지만 그 대가로 실재적 결여를 안고 사는 것이다. 그러니까 상실은 통합성과 전체성의 기원적 상태를 깨뜨리는 분리에서 기인한다. 주체를 본래 양성적인 '전체'의 개념으로 본 것은, 고대 그리스로 거슬러 올라가 아리스토파네스가 플라톤의 『심포지엄』에서 욕망의 탄생에 대해 말

하는 대목에서 처음 등장한다.

이 신화는 처음에 남녀 양성이 한 몸에 깃든 공 모양의 생명체였던 인간이 둘로 분리되어 남과 여의 두 성이 탄생했다는 내용이다. 이들은 옆구리가 구부러지고 팔과 다리가 넷이고 얼굴이 둘인 존재들이다. 에너지가 넘치는 강한 존재였던 이들은 스스로를 자만해 신을 넘보려 했다. 그러자 이를 괘씸히 여긴 신이 이들을 반으로 나눠버렸다. 본래의 반이 되어버린 불완전한 반쪽들은 나머지 반을 필사적으로 열망하게 되었고, 서로 달려가 목을 감싸 안으며 함께 말면서 하나가 되려다 죽어갔다. 이를 불쌍히 여긴 신은 이들의 성기를 앞으로 돌려 서로 보이게 하고 관계를 맺도록 했다.

이 신화에서 알 수 있듯, 사랑의 개념은 이전의 본성을 통합하고 전체를 회복하려는 속성을 갖는다. 라캉은 『정신분석의 네 가지 기본 개념』에서 이 신화를 활용해 주체와 욕망의 관계를 설명한다. 이 관계에서 핵심 개념은 상실이다. 그리고 본래가 자웅동체의 전체라는 구조는 라캉의 논의에서 중심을 이룬다. 전체의 구조가 상실을 경험해야 하는 운명이기에 주체는 결여된 존재다. 주체는 처음부터 전체의 '부분'으로 형성되는 것이다.

이는 라캉의 논의에서 핵심을 이룬다. 요컨대, 주체는 더 크고 더 본원적인 것의 파편으로 규명되기에 결여된 존재로 정의되

는 것이다. 주체는 파편적 상황과 상실한 전체를 보상하기 위해 가장 완전한 의미에서 자신의 남성성이나 여성성을 구현하고자 한다. 그리고 반대 성의 구성원들과 성적인 통합을 이룸으로써 생물학적인 운명을 완수할 수 있다고 믿는다. 라캉의 시나리오에 따르면 전체성을 상실한 주체는 이성적 대상을 사랑하는 것으로 이것을 보상받고자 한다.

그러나 여기에 아이러니가 있다. 본래적이고 절대적인 전체성은 사회적이고 문화적인 영역에서 상정되는 '꿈'이다. 라캉은 '자기'를 관계의 견지에서만 설명하므로, 그 외의 영역에서 말할 수 있는 여지는 존재하지 않는다. 그에게 '결여'란 주체가 상징적 질서로 진입한 후에야 습득되는 것이므로, 시간상으로 늘 회고적이다. 이것은 아담과 이브가 에덴동산을 떠나고 나서야 창피함을 알게 되는 인식구조와 같다.

라캉이 말하는 두 번째 상실은 언어를 습득하기 바로 이전에 경험된다. 비록 이 과정은 주체가 상징적 질서로 동화되기 이전에 일어나긴 하지만, 문화적 개입의 결과라고 할 수 있다. 여기서도 회고적인 시간구조를 볼 수 있다. 이 시기 주체의 육체에는 '전-오이디푸스 영토화'pre-Oedipal territorialization가 진행된다. 이는 인간 신체가 오이디푸스 단계 이후에 거치게 될 성적 분화를 준비하는 것을 뜻한다. 아이의 몸이 분화의 과정을 겪을 때, 거기에 성적 영역이 새겨지고 리비도의 방향이 설정된다. 즉 성

적 정체성에 관해 기존 체계를 따르도록 몸이 길들여지는 것이다. 그 과정에서 성의 차이를 둘러싼 욕동[19]이 구성된다. 이처럼 라캉이 설명하는 성 정체성의 구성은 본질적으로 상실에 기반한다.

거울단계에서 잃어버린 자기를 찾아서

거울단계의 시간은 미래에 대한 '예기'와 과거로의 '소급' retroaction 이 얽혀 있는 구조다. 다시 말해, 현시점에서 자기의 파편들이 모여 전체를 이루는 것은 미래를 향한 진행과정이지만예기, 이 '파편'이라는 요소들은 사실 '전체'라는 개념을 미리 상정하고 나서야 존재할 수 있는 것이다소급. 양 방향으로 동시에 진행하며 예기와 소급이 얽히는 과정에서, 상실은 존재에서 빠져나가지 않는다.

이같이 거울단계에서 보이는 시제상의 엇갈림을 참고할 때, 세잔의 자화상에서 일어나는 자기 이미지의 지각과정은 색다르게 이해할 수 있다. 결론부터 말하자면, 세잔의 자화상이야말로 거울단계에서 상실된 자기의 잔여 부분을 시각화하는 것이다. 그의 자화상은 확고한 자기로 구축되지 못하고 거울의 뒷면에 남게 될 '생성될 자기'yet-to-be-self의 측면을 노출시킬 수 있는 시각적 방법을 제시한다.

대부분의 화가들은 자화상을 제작할 때 거울단계의 동일시

메커니즘을 그대로 따른다는 것을 상기하자. 한마디로 인물과 가장 유사하게 그리는 모사가 기본인데 세잔의 자화상은 그러한 관습을 따르지 않는다는 것이다. 낯선 모습의 자신을 구현하는 세잔의 시각구조는 어떻게 가능한 것인가. 〈팔레트를 가진 자화상〉그림 82과 같은 세잔의 그림이 거울단계의 맹점을 파고들어 이론적 언어가 규명하는 영역을 벗어난다고 볼 때, 이것은 역시 세잔의 멜랑콜리 시각구조에 기인한다고 볼 수 있다.

앞서 언급했듯이, 정신분석학에서 멜랑콜리아 심리구조는 언어의 세계로 나아가기보다 그 반대 방향인 '물자체'와 연계되기를 욕망한다고 했다('물자체'는 상징화될 수 없고 상징을 넘어서는 미지의 변수를 명명한 개념으로 언어체계 밖에 있으며, 언어가 드러낼 수 있는 무의식의 영역도 벗어나 존재하는 것을 의미한다). 이것은 거울단계의 환상이 작용하는 언어세계와는 정반대 방향으로 가는 것인데, 이것이 중요하다. 즉, 멜랑콜리아 심리구조는 거울단계에서 작용하는 자기의 총체적 형태에 대한 환영을 거둬들이고, 그 기만과 소외의 메커니즘을 그대로 노출하는 방향으로 작용한다.

한마디로 이 과정은 '탈환영'이라 할 수 있다. 주체에게 자신감과 통제력을 부여했던 환영이 기만일 뿐이라는 사실을 드러내는 것이다. 그러니 주체에게 희열은 없다. 세잔의 그림에서 멜랑콜리아는 이렇듯 진실을 드러내는 데 기반한다. 〈팔레트를 가진

자화상〉은 멜랑콜리아의 고집스런 작용을 통해 주체가 거울단계의 환영에 쉽게 빠져들지 않도록 한다. 라캉의 주체이론이 오인을 거쳐 환상에 직접 개입하게 한다고 할 때, 세잔의 멜랑콜리 회화가 보이는 탈환영의 기능은 이에 역행한다.

요컨대 거울에 비친 자신과 다른 자화상을 생각해보라. 의식적으로 거울 이미지에서 빗나간 자화상을 그린다는 것이 얼마나 어려운가. 세잔의 초상화에서 보이는 인물들의 무표현적이고 무표정한 얼굴들은 우리에게 낯설기만 하다. 그들이 그렇게 보이는 이유는 무엇일까. 답은 명확하다. 우리는 얼굴을 볼 때 결코 거울 없이 본 적이 없기 때문이다. 다시 말해, 주체성의 소외에 근거하는 통합성의 환상에 근거하지 않고 자신의 모습을 본 경험이 없기 때문이다.

거울 면에서 응시의 스크린으로

라캉을 따를 때, 주체는 거울단계에서 형성된다. 그렇다면 그 순간 이전에 그녀에게 일어났던 것을 말할 수 있을까? 대답은 부정적이다. 라캉이 진정 주목하는 것은 지각의 본성이지, 실제 시간상의 한 지점이 아니기 때문이다. 라캉이 지각을 설명할 때 핵심이 되는 것은 '응시'라고 부르는 것과 '눈' 사이의 분리다. 그가 1930년대 중반에 제시한 거울단계 이론은 1964년에 등장

하는 응시의 이론으로 발전된다. 따라서 거울단계 이론과 응시 이론을 연속선상에서 보면 시각에 대한 라캉의 이론적 맥락을 꿰뚫을 수 있을 뿐만 아니라, 그의 사고가 어떻게 진전되었는지를 추적할 수 있다.

라캉의 응시 개념은 "나는 단지 한 지점에서 보나 … 나는 모든 측면으로부터 보여진다"는 것을 알려준다. 외부세계를 볼 때 '나'라는 주체는 자신과 같은 다른 사람들을, 다른 지각자들을 포함한다는 것을 안다. 주체는 언제나 자신이 다른 지각자들에게 보여지고 있고 스스로가 타자들의 응시에 언제나 노출되어 있다고 생각하는 것이다. 이 주장은 라캉의 정신분석학과 시각미술의 연관성을 형성한다. "내가 인지할 때, 나는 나 자신을 응시하의 '그림'으로 만든다"는 것이다. 그는 이것을 "나는 보여진다, 즉 나는 그림이다"라며 다른 식으로 표현했다. 이 말은 주체가 곧 대상이라는 뜻이다.

거울단계에서 이미지를 보는 주체는 거울의 상상적 공간 안에서 위치를 설정한다. 상식은 내 눈이 있는 곳에 내가 위치한다고 말한다. 그러나 라캉은 상식적 시각을 버리도록 요구한다. 구체화된 자기는 그 자체로 불완전하다. 내가 세계를 볼 때마다, 나는 내 자신이 타인에게 보여지는 것을 또한 인식하는 것이다. 예술철학의 담론을 도모하는 데이비드 캐리어는 "타인들이 나를 인지하는 '상호주체적'intersubjective 세계에 내가 존재한

다는 것을 자각하는 것이 지각의 핵심 구조로 들어가는 지름길이다"[20]라고 강조한다.

위에서 언급했듯이 거울단계 이론에서 응시의 이론으로 전이되는 과정은 시각적인 영역에서 주체의 위상과 입지를 탐구하는 이론이기에, 미술에서 이보다 근본적인 화두를 찾기는 힘들다. 거울단계와 응시의 구조는 라캉의 체계에서 서로 연계성을 갖는다. 시각계의 주체에 대한 그의 생각은 전자에서 후자로 심화되었다고 할 수 있다. 라캉은 거울단계 이론에서 거울에 비친 이미지와 이것을 보는 신체, 즉 유아 자신과 동일시를 인식하는 일종의 '전주체'proto-subject 가 거울단계에 이미 형성되어 있다는 것을 가정한다.

거울단계 이론을 제시한 1930년대 이후 근 30년이 지난 다음 진행된 〈세미나 11〉에서 라캉은 이 전주체에 대한 막연한 생각을 응시의 구조로 발전시킨다. 그는 잠재적인 주체의 인식행위에 의존하지 않는 방식으로 그 문제에 다시 천착하면서, 주체가 외부적인 응시에 의해 구성된다고 주장한다. 시각계의 구조는 주체, 이미지거울에 나타나는 상, 타자의 삼자관계라 할 수 있다. 우리의 시각계는 이와 같이 복잡한 메커니즘으로 작용하는데, 라캉은 그 안에서 주체란 결코 권력자가 아니라는 것을 강조한다.

이제 라캉의 응시 이론이 제시하는 시각구조를 구체적인 작품으로 확인할 순서다. 세잔의 최후 대작으로 꼽히는 필라델피

아 〈대수욕도〉그림 42는 세잔 회화의 백미白眉이면서 응시 이론의 구조를 잘 보여주는 작품이다.

응시의 이론과 필라델피아 〈대수욕도〉

세잔의 '대수욕도' 연작에서 마지막 작품인 필라델피아 〈대수욕도〉는 14명의 여성 누드를 묘사하고 있는데, 이 그림은 내러티브나 묘사에 치중하지 않는다. 이 수욕도는 느슨한 선으로 모발과 육체의 살을 다소 엉성하게 구성하고 있는데, 이처럼 서로 겹치고 부분적으로 지워진 신체들에서 여성성의 시각적 기호를 찾기는 힘들다. 세잔의 붓은 왼쪽에 앉아 있는 인물의 '예쁜' 얼굴을 뭉개고, 오른쪽에 누워 있는 누드의 '부드러운' 피부를 과격하게 긁어버렸다. 결과적으로 남근적 관례에 따라 신체에서 여성의 성을 특징짓는 것들은 흐려지고 불명료하게 되었다. 단지, 애매모호한 가슴과 엉덩이의 기호만이 부분적으로 구제되었을 뿐이다.

필라델피아 〈대수욕도〉에서 '추함'은 차치하고 볼 때, 짐짓 감각적인 육체들은 관객에게 가능한 한 가까이 제시되어 있다. 그런데 전경에 밀집되어 있는 14명의 여성 누드들은 어느 하나도 우리 눈에 성적인 만족을 주지 않는다. 그 이유는 한편으로는 그 정경이 상상의 무대에 놓여 있기 때문이며, 다른 한편으로 인물들의 대부분이 실제 현실이 아닌, 미술 서적이나 옛 거

장들의 작품을 모사했기 때문이다.

예를 들어, 오른쪽에 서 있는 인물그림 84의 a은 밀로의 비너스에서 온 것이고, 왼쪽 가장자리에서 걸어오는 인물그림 84의 b은 반즈 〈대수욕도〉그림 33에서처럼 사냥의 여신 아르테미스에 근거하고 있다. 그림의 전면을 가로지르는 인물의 줄은 각각 비엔의 비너스Venus de Vienne, 조가비 속의 비너스Venus à la coquille, 그리고 웅크린 비너스Venus accroupie 그림 84의 c 등과 연관된다.[21]

일반적으로 세잔의 여성 수욕도는 폐쇄된 공간과 그에 따른 시선의 차단이 구성의 특징을 이루는데, 리쉘Joseph J. Rishel 은 필라델피아 〈대수욕도〉에서 드디어 그러한 회화적 공간의 고집스런 시각 장벽이 개방된다고 강조했다. 그에 따르면, 세잔의 초기 수욕도는 얕은 공간의 프리즈 방식에 기반해 언덕과 나무의 벽으로 무리를 제한했던 것에 비해 이 수욕도는 그러한 막힌 구성을 열었다는 것이다. 그는 "필라델피아 〈대수욕도〉의 수욕녀들은 그들을 둘러싼 나무의 열린 통로 너머 광활한 하늘로 확장되는 풍경에 자유롭게 참여한다"[22]고 말했다.

그러나 세잔이 이 그림에서 과연 리쉘이 읽은 것처럼 풍경 속의 공간을 관객들의 눈에 마침내 개방했다고 보는 것은 옳은 것일까? 세잔이 수욕자 집단을 둘로 나눔으로써 시각적인 통로를 만든 것은 분명한 듯하다. 관객의 시각은 상당히 의도적으로 그림의 중앙에 위치한다. 우리의 눈은 전경의 미완성으로 남겨진

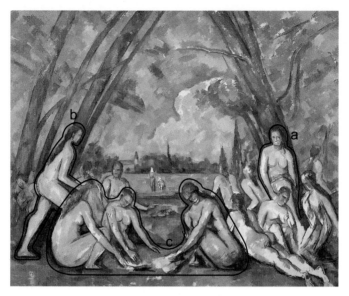

그림 84 필라델피아 〈대수욕도〉의 수욕녀 그룹.

부분들에서 시작해 강에서 수영하는 인물로 이어지다가, 원경
의 키 큰 나무에서 정점에 이른다. 이 그림에서는 세잔의 초기
작품에서 볼 수 있는 시각을 방해하는 사물들은 보이지 않는다.
그럼에도 관객의 시선은 그림을 관통하지 못한다. 시선은 여전
히 먼 거리로 빠져나가지 못한 채 머무르는 것이다.

강 건너 두 인물: 시선의 수수께끼

그 원인으로 〈대수욕도〉의 원경에 있는 의문의 두 인물을 들

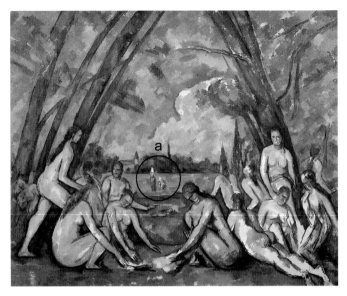

그림 85 필라델피아 〈대수욕도〉의 원경에 있는 두 인물.

수 있다.그림 85의 a 그림의 전체 구조로 볼 때 골격을 이루는 타원형의 중앙구조는 윗단이 안쪽으로 구부러진 나무들로 구성되고, 그 하단이 수욕자들의 둥글게 오므린 팔로 이루어져 있다. 이것은 카메라의 렌즈처럼 시각의 문gate 역할을 하면서 우리로 하여금 빠르게 흐르는 강을 건너, 모래 기슭의 두 인물을 만나도록 유도한다.

이들은 구체적으로 누구를 가리키고 있는가? 가이스트는 이 인물들이 세잔과 그의 아들이라고 규명한다.[23] 물론 이를 액면

그대로 받아들일 수는 없다. 얼굴 없는 어부에게서 세잔과의 유사성을 찾는다는 것은 실상, 가이스트가 나무 사이의 공간이 세잔 부인의 "무의식적인 초상화"라고 상정하는 것만큼이나 나이브하고 의도적으로 보인다. 그러나 여전히 이 필라델피아 〈대수욕도〉에서 그들의 중요한 '몫'을 간과할 수는 없다. 그림의 내용적 맥락에서 그들의 의미는 화가의 '자기'와 연관되는 남성성의 요소로 볼 수 있으며, 아들은 자기의 연장이라고 볼 수 있다. 이와 관련해서는 기존의 연구를 참고할 수 있다.

대표적으로 테오도르 레프는 〈대수욕도〉의 이 인물들과 유비될 수 있는 것으로 세잔의 〈어부와 수욕자들〉그림 86에서 보이는 원경의 어부를 제시한다. 레프는 비교적 세잔의 초기 그림에 해당하는 이 그림에서 "더욱 명백하게 드러나는 에로틱한 외양"을 지적한다.[24] 이것은 세잔의 전 작업을 최초로 정리한 미술사가 리오넬로 벤투리가 세잔이 일상의 장면을 다룬 이 작은 그림에서 "수욕도로 전이를 이루었다"고 지적한 부분과 연결된다.[25] 〈어부와 수욕자들〉이라는 모태에서 필라델피아 〈대수욕도〉로 진행되었다는 것이다. 30년 후에 세잔은 여성 수욕도의 마지막 그림인 필라델피아 〈대수욕도〉에서 이번에는 낚싯대 없이, 그러나 아들과 함께 다시 한번 남성 관람자로 포함되었다. 남성성은 낚싯대라는 직접적 상징 없이, 보는 주체로서 시각계를 주도하며 그림 표면으로 확장된다.

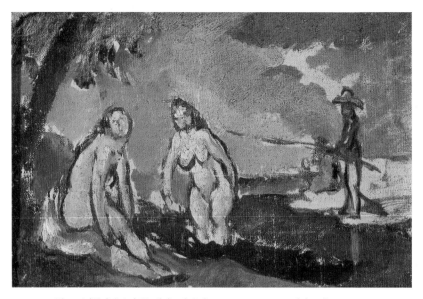

그림 86 〈어부와 수욕자들〉, 캔버스에 유채, 15.5×22.5, 1870~71, 개인 소장.

이 수수께끼 같은 두 작은 인물은 기하학적 원근이 절정을 이루는 정점에 위치하면서 그림의 중앙을 차지한다. 이 지점에서 그들은 관객의 눈이 풍경 안으로 깊이 들어가는 것을 방해하며 도리어 우리의 시각을 돌려보낸다. 비어 있고 제대로 묘사되지 않아 빈 얼굴임에도 불구하고, 두 인물들의 시선이 수욕자들을, 그리고 우리를 향해 있다는 건 분명하다. 그들은 마치 세잔이 그들을 심각하게 생각하지 않은 듯, 한두 번의 빠른 붓터치와 간단한 윤곽선으로만 묘사되어 있다. 그럼에도 우리가 보는 시

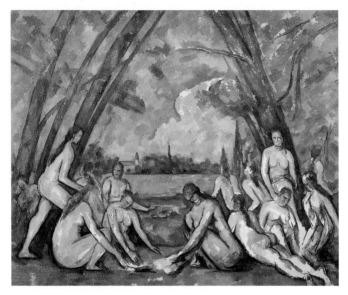

그림 87 원경의 두 인물을 지운 필라델피아 〈대수욕도〉.

각의 메커니즘에 끊임없이 개입하는 것은 그들의 존재 자체다.

두 인물과 라캉의 깡통 에피소드

이 그림에서 두 인물의 시선은 순진하게도 보여지는 것을 의식하지 않는 수욕자들의 존재를 규정하고 지탱한다. 수욕자 집단의 거의 모든 인물들은 관객과 대면하는 것을 피하면서 그림의 표면에서 돌려져 있다. 그들의 거대한 육체는 시각의 게임에 관여하지 않는다. 차라리, 주변화된 두 인물이 시각의 주도

권을 쥐고 마치 거울처럼 그림 면과 평행한 위치에서 관객을 대면하고 있다. 필라델피아 〈대수욕도〉에서 두 인물의 존재가 얼마나 큰 비중을 차지하는지 알아보기 위해 그들을 제거해보 자.그림87

우리를 향하고 있는 떨쳐버릴 수 없는 그들의 시선은 라캉의 응시 이론을 촉발시킨 정어리 깡통에 관한 에피소드와 연관시 켜볼 수 있다. 빛의 반사로 반짝이는 정어리 깡통의 존재는 시 각의 메커니즘을 고심하던 라캉에게 중요한 단서를 제공해준 다. 즉, 주체인 자신은 시각계의 중심이 아닌 그저 빛의 유발점 으로 결정되는 대상에 불과하다는 것이다. 그는 회상한다. "그 것깡통은 빛의 지점에서 나를 쳐다보는데 그 지점에는 나를 보 는 모든 것이 위치해 있다."²⁶ 필라델피아 〈대수욕도〉의 두 인물 이 지닌 희고 빈 얼굴, 즉 확인할 수 없는 그 얼굴은 보는 주체가 확인할 수 없는 비가시성의 영역이란 점에서 햇빛에 의해 반사 되는 정어리 깡통과 유사한 존재다. 즉, 이 그림의 두 인물과 라 캉의 깡통은 시각계에서 공통적인 기능을 수행한다.

세잔의 필라델피아 〈대수욕도〉는 라캉이 응시를 주체 그리고 언어와 연결시켜 '오브제 아'로 규명했던 것을 시각 이미지로 확인시켜준다고 할 수 있다. 라캉의 이론에서 남근의 '결여'를 상징하는 '오브제 아'는 주체가 그 자신을 구성하기 위해 분리 해야 하는 어떤 것으로 규명될 수 있다. 그리고 응시는 주체가

소멸하는 부분인 '오브제 아'를 그 자체에 포함하고 있다. 따라서 '오브제 아'로서의 응시는 거세 현상에서 나오는 중심적 결여를 상징한다.

세잔은 자신을 그림 안에 삽입시킴으로써, "내 자신 또한 응시하의 그림으로 만들어버렸다"는 라캉의 구절을 시각화한다고 할 수 있다. 모든 것을 보는 전지전능한 관점으로부터 보여지는 대상으로 이행되는 주체의 인식, 그에 따라 시각의 메커니즘에 존재하는 '결여'가 강조된다. 이것은 라캉의 주체관이 시각계의 중심을 차지하는 데카르트적인 '중심 주체' centred self 와 현격한 차이를 갖는다는 것을 의미한다.

"나는 본다. 그러므로 존재한다"는 명제로 대변되는 시각계의 데카르트적 주체는 18세기 후반부터 본격화된 모더니즘의 근본적 주체관이었다. 이에 대비되는 라캉의 주체는 '탈중심적 주체' decentred self 로서 통제성과 중심성에 기반한 주체의 시각적 권력을 거부하고 주변적이고 대상적인 주체를 상정한다.

라캉의 응시 이론

라캉의 '응시' le regard, the gaze 와 연관되는 개념들로, '보는 것을 사랑한다'는 뜻을 지닌 프로이트의 '절시증' scopophilia 과 라캉과 같은 단어로 표기하는 사르트르의 '응시'가 있다. 이들은 보는 것에 대한 서로 다른 사고를 나타낸다. 이 중에서 더욱 주시

해야 하는 것이 사르트르의 응시다. 그에게 응시는 근본적으로 대상화시키는 작용이라 할 수 있다. 응시로 말미암아, 주체는 하나의 대상으로 변형될 수 있고, 자기의식적인 존재로부터 '그 자신으로의 그리고 다른 이를 위한 존재'로 감소될 수 있다. 응시는 주체에게 완전한 부끄러움의 감각을 야기시킨다. 사르트르는 주체가 타자의 응시로 놀라게 되었을 때, 주체는 수치심에 오그라든다고 말한다.[27]

　사르트르는 이것의 단적인 예로, 열쇠구멍으로 들여다보는 관음자the voyeur가 제3자에게 포착되어 부끄러움과 불명예를 느끼는 경우를 든다(라캉은 이 점에서 주체에 대한 사르트르의 견해에 일반적으로 동의한다고 볼 수 있다. 그는 특히 응시는 시각의 기관과 연관되는 것이 아니라는 사르트르의 견해를 받아들인다). 그러나 사르트르는 주체가 타자에 대해 언제나 존재론적 우월성을 갖고 있음에도 불구하고, 응시에는 반드시 상호 교류가 일어난다는 것을 보여준다. 타자를 대상화시키며 응시하는 주체는 그주체도 보여질 수 있다는 것을 상정한다. 그의 응시가 타자를 대상화했던 것과 동일하게 그 또한 대상화될 수 있다는 가능성을 인식하는 것이다.

'오브제 아'objet a로서의 응시

　라캉의 응시 구조는 시각의 중심에 있으면서 볼 수 있음과 동

시에 보여질 수 있음을 가정한다. 이처럼 보는 이와 보여지는 대상 사이에 알력이 생기는 근본 이유는 응시의 대상이 또한 주체이기도 하다는 점에 근거한다. 라캉은 사르트르가 규명한 '봄seeing의 현상학'으로부터 '응시'를 신중히 구별짓는다. 더욱이 1964년 라캉이 '오브제 아'의 개념을 욕망의 원인으로 정립함으로써 그의 응시 이론은 사르트르의 응시와는 무척 다른 것으로 드러난다.

사르트르가 응시를 보는 행위 자체와 혼용한 데 비해 라캉은 이 둘을 분리한다. 라캉은 "응시는 보는 행위의 대상, 또는 더 자세히 말하자면 시각적 동인의 대상이다"라고 말한다. 그렇기 때문에 라캉의 이론에서 응시는 더 이상 주체의 입장에 있지 않다. 그것은 타자의 응시다.

사르트르가 타자를 보는 것과 타자에 의해 보여지는 것 사이에 근본적인 상호성을 상정하는 데 비해, 라캉은 응시와 눈 사이의 모순적 관계를 강조한다. 즉, 쳐다보는 눈은 주체의 것이고 응시는 대상의 측에 있는데, 이 둘 사이에는 합치가 일어나지 않는다. 왜냐하면 "내가 너를 보는 위치에서 너는 절대로 나를 볼 수 없기 때문이다."[28] 눈과 응시 사이의 분열은 바로 시각적 영역에서 나타나는 주체의 분열 그 자체다.

사르트르의 상호 응시와 달리 라캉에게는 보여지는 것의 가능성이 보는 것보다 우선적이다. 라캉이 말하는 응시는 신체적

그림 88 한스 홀바인, 〈대사들〉, 목판에 유채, 207×209.5, 1533, 내셔널 갤러리, 런던.

인 지각과 같은 내적 특성이 아니라 외부에 위치한다. 즉, 라캉의 응시는 남근과 같이, 또 욕망 그 자체와 같이, 타자의 영역에서부터 발산되는 것이다. 따라서 라캉의 응시 개념은 근본적으로 '결여'를 지향한다.

여기서 라캉이 소위 '욕망' 전문가라는 사실을 기억할 필요가 있다. 그가 설명하는 응시는 시각계의 욕망 및 결여와 어떻게 연결되는가? 이를 위해 라캉이 예시하는 그림이 한스 홀바인Hans Hollbein 의 〈대사들〉그림 88 이다. 이 그림에서 두 인물들 앞에 엉뚱하게 놓여 있는 한 일그러진 형상을 주목해보자. 이 수수께끼 같은 형상은 그림의 나머지 내용과 전혀 연관성이 없어 보이며, 마치 하나의 오점처럼 보인다.

그런데 형상을 일정한 시각에서 바라보면 해골의 형상이 명확히 드러난다. 라캉은 이 그림을 예로 들어 욕망이 홀바인의 해골과 같이 엉뚱하다는 것을 설명한다. 현실세계와 사회적 상징세계에서는 오점이지만, 비스듬히 보면 해골처럼 명확한 모습으로 도사리고 있는 것이 우리의 욕망이라는 것이다. 라캉은 욕망의 대상이자 원인인 '오브제 아'는 욕망으로 왜곡된 응시에 의해서만 인식될 수 있다고 말한다. 이는 객관적 시선에서는 존재하지 않는 대상이다.

슬라보예 지젝Slavoj Zizek 의 『삐딱하게 보기』Looking Awry 는 라캉의 응시 이론을 대중문화와 접목시킨 책이다. 흥미로운 제목

이 붙은 이 책은 사물을 보는 삐딱한 방식에 주목한다. 예컨대, 눈물이 가득 고인 눈으로 세상을 바라본다고 하자. 이때 눈물 때문에 흐릿하고 찌그러져 보이는 상태가 모든 것이 또렷하고 정확하게 보이는 것보다 더 중요한 의미를 전달할 수 있다. '옳다'는 것과 '진실하다'는 것은 상당히 다르기 때문이다. 객관적으로 옳지 않더라도 개인적으로는 진실할 수 있다. 세잔을 가장 매료시킨 것 역시 형태의 왜곡이었다. 그가 추구한 것은 객관적 타당성보다는 시각의 진실성이었다.

요컨대, 라캉이 응시 이론을 통해 전달하려 한 것은 우리가 세상을 볼 때 '맨눈'으로 볼 수 없다는 사실이다. 누구의 눈에든 색안경이 씌워져 있고, 이렇게 색안경 또는 간유리를 통해 볼 수밖에 없는 것이 주체의 한계라는 것이다. 이러한 인식은 비단 주체의 시각계를 넘어 사회·문화적 의미로까지 확장된다. 세계가 주목할 만한 큰 사건이 터졌다고 하자. 지구의 어느 나라, 지역의 어느 뉴스도 이를 엄밀한 의미에서 객관적이고 중립적으로 보도할 수 없다. 사건의 진리와 전모를 말할 수 있는 소위 '진공상태'란 것이 있을 수 없는 것은, 누구든 자신의 입지에서 사건을 보기 때문이다. 자신의 위치에서 각자의 색안경으로 보고, 의미가 이미 기입된 간유리를 통해 보는 것이다. 응시의 최종 도표도표3에서 가운데 부분의 '스크린/이미지'가 바로 이 반투명한 간유리를 뜻하는 것이다.

라캉은 1930년대 거울단계 이론에서 타자the Other에 의지하는 주체 구성의 형태를 이미 제공했다. 여기에서 발전된 응시 이론은 1964년 〈세미나 11〉에서 본격적으로 제시된다.[29] 이 연구는 1964년이라는 시점에서 특별히 중요성을 갖는다. 이 시기에 이르러 라캉이 프로이트 사상에 대한 주해에서 벗어나 처음으로 자신의 이론을 펼치기 때문이다. 그리고 이 시기는 현실적으로도 라캉의 독립이 공표된 때이기도 한데, 그가 바로 1년 전인 1963년에 자신의 정신분석학파인 파리프로이트학회EFP를 설립했던 것이다.

라캉은 응시 이론에서 거울단계처럼 '잠정적 주체'potential subject나 '전주체'를 은근히 가정하기보다, 주체는 그의 외부에 있는 응시에 의해 구성된다는 것을 명확히 주장한다.[30] 라캉의 응시 이론은 시각의 상호성과 지각의 사회적 영역이 중심 개념으로 강조된다. 이는 응시, 스크린/이미지, 그리고 주체로 구성되는 시각의 메커니즘으로 설명되는데, 다음의 도표에서 보듯 최종의 세 번째 도표로 진행되면서 그 구조가 명확히 드러난다.

첫 번째 도표는 르네상스의 기하학적 원근법과 시각구조를 묘사한 것이다. 이 체계에 기반해 주체를 시각적 통제의 정점에 설정하고 있다. 여기서는 주체가 시각을 통제하는 전능한 눈의 자리를 차지한다. 이 주체의 눈과 반대 극에 원근법의 소실점이 자리잡는다. 서로 대응되는 시각의 메커니즘이 상정되고 이 지

도표 1

대상　이미지　기하학적 지점

도표 2

점광원　스크린　그림

도표 3

응시　이미지 스크린　표상의 주체

점에서 응시와 나는 일치한다. 나는 순수하게 지각적인 그리드에 자리잡고 있다.

두 번째 도표에서 라캉은 첫 번째 도표를 역전시켜, 시각계, 기하학, 지각 그리고 주체의 르네상스적인 이성 체계에 결정적으로 도전한다. 여기서 그는 '정어리 깡통의 에피소드'를 통해 첫 번째 도표와 반대되는 체계를 예시한다. 그것은 라캉 자신이 직접 배를 타고 나가 먼 바다 위에 반짝거리는 정어리 깡통을

보면서 느낀 시각 체험을 말한다. 배에서 '피에르'라는 선원이 "당신은 자신이 저 깡통을 보는 것이라 생각하시오? 정작 깡통은 당신을 보지도 않고 있을 거요"라고 한 말은 명망 있는 학자에게 자존심 상하는 깨달음을 주었다. 이 작은 사건은 시각계에서 자신의 존재를 확인할 수 없었던 '실망스런' 경험을 단적으로 말해준다. 더불어 그의 깡통 에피소드는 하찮은 개인의 경험도 중요한 이론적 구축에 결정적일 수 있다는 것을 보여주었다.

두 번째 도표에서는 주체인 내가 시각 권력의 중심에서 '보는 주체'가 아니라 '보여지는 대상'으로 역전된다. 다시 말해, 두 번째 삼각형은 원근법적 조망 등 시각의 과학적 법칙에 따라 형성된 재현의 표상이 불신되면서 주체가 대상으로 역전된 시각을 나타낸다. 여기서 첫 번째 도표의 주체는 단순히 또 다른, 무심한 응시에 노출된 대상일 뿐이다. 그러나 시각의 주체가 대상으로 전도될 수 있다는 논지는 라캉이 처음으로 제시한 것은 아니다. 사실 이것은 메를로퐁티가 라캉보다 먼저 개념화했다고 할 수 있다. 이와 관련해서는 6장의 '가역성'reversibility 논의에서 자세히 다룰 것이다. 다만 여기서는 라캉이 메를로퐁티의 영향을 받았다는 사실을 짚어두자.

끝으로, 세 번째 도표로의 이행을 살펴보자. 여기서 이루어지는 이행은 근본적인 질문에서 비롯된다. 만약 타자/세계가 주체를 보지 않는다면, 주체를 보는 무언가 다른 것이 외부에 있을

것이라는 것. 최종 해결은 두 도표의 겹침으로 나타난다. 즉, 표현의 주체가 시각 분야에서 상상적인 지배의 자리를 차지하고 동시에 타자의 시각적 지점을 차지한다. 이와 같이 두 삼각형이 겹치면서 생긴 중간 막은 르네상스의 시각과 미술 이론의 투명한 창문이 아니다. 그렇다고 라캉이 초기 이론에서 설명한 거울도 아니다. 그것은 일종의 반투명한 스크린으로, 정신분석학자 조안 콥젝 Joan Copjec 을 따라 '기호의 막' the screen of semiotics 이라고 부를 수 있는 것이다. 이 막은 이미 의미들로 조직된 표면이다. 그리고 기표들이 물질적 material 이기에, 막은 투명하기보다는 반투명하다. 그 기표들이 직접적으로 기의를 가리키기 때문에 이들이 형성하는 시각 영역은 쉽게 통과할 수 없다. 그곳은 애매하고 의심스럽고 덫이 가득 놓여 있다.

이쯤에서 라캉의 응시 도표를 정리해보자. 시각계에서 주체가 처한 안정적인 지점을 나타내는 첫 번째 구조는 르네상스적인 신념을 반영하는 시각의 창문을 통해 세계를 투명하게 투영한다. 이러한 통제적이고 전지전능한 응시로 주체는 세계를 지배하려는 신념을 영속시킨다. 그러나 라캉의 응시 이론에 따르면 이같이 시각을 지배하는 주체는 지배의 환상을 갖고 의식이 지탱하는 의미구조에 기대나, 아이러니하게도 주체는 무의식에 의해 결정되고 의존한다. 결국 의식은 주체를 기만하게 되는 것이다. 두 번째 구조는 그 기만이 가진 허점을, 오인을 가차없이

뒤집는다. 주체는 자신이 시각계의 주인이 아니고 특정하지 않은 대상들 중 하나일 뿐이라는 사실을 받아들여야 한다.

주체에게 보여지는 모든 것 너머로 질문이 던져진다. 무엇이 나에게 은폐되어 있는가? 시각의 그래픽 공간에서는 보이지 않지만 그 자체의 운행을 멈추지 않는 그것은 무엇일까? 역설적이지만, 비가시적인 상태로 시각계를 점하고 있고, 표상에서 상실로 나타나는 맹점이 라캉이 지정하는 응시의 지점이다. 그것은 기의의 부재를 표시하며, 점유할 수 없는 지점을 차지하고 있다. 그리하여 응시가 출현하는 마지막 도표로 진행된다.

캐리어에 따를 때, 세 번째 도표의 응시, 이미지/스크린 그리고 주체의 삼각형 구조는 '두 이중 관계'에 의해 형성된다. 그것은 '응시를 보는 주체'와 '주체를 보는 응시'다. 캐리어는 자기와 거울 이미지의 관계를 응시 이론의 핵심으로 보았고, 이를 그의 논문 「거울단계의 미술사」에서 마네의 〈폴리 베르제르의 술집〉을 예시하며 설명했다.[31] 이에 반해 그리젤다 폴록은 응시와 주체 사이에 놓여 있는 스크린은 라캉의 초기 이론에서 등장하는 거울을 의미할 수 없다고 본다. 왜냐하면 이 스크린은 반영의 기능을 넘어선 의미의 구성체로 인식해야 하기 때문이다.[32]

라캉은 다른 예술 매체를 포함하더라도 회화의 평면이 '매체의 중심'이라고 보았다. 이것은 라캉의 최종 도표에서 이미지/

라캉의 응시 이론 최종 도표와 필라델피아 〈대수욕도〉(두 인물을 배제한 경우)

스크린에 상응한다. 콥젝은 라캉의 응시 이론에 나오는 스크린의 개념이 거울단계보다 더욱 근본적이며 진취적이라고 보았다. 이는 폴록의 논의와도 비슷한데, 폴록은 이 표면이 '의미로 이미 조직되어진' 기호의 스크린이라고 규명했다.[33] 이것은 우리가 작품을 이해하는 데 매우 중요한 인식의 틀로서, 대상의 표상은 주체보는 이가 처한 사회·문화적 프리즘을 통해 보여질 수밖에 없다는 것을 뜻한다.

라캉의 최종 도표를 염두에 두고 세잔의 필라델피아 〈대수욕도〉의 누드들을 다시 보자. 라캉의 도표에서 이미지/스크린에 해당하는 것은 이 누드들이 구성하는 색채 평면이다. 이 전경의 얇은 막을 전체 그림에서 그대로 떠내자면 원경의 두 인물은 자연히 배제된 채 드러난다.도표 4 얇게 펴 바른 물감 면에 표현된 누드의 몸은 사라질 듯 말 듯, 존재와 소멸 사이를 넘나든다. 이

누드들은 회화의 평면적 구조에 병렬되어 있는데, 마치 눈앞의 얇은 막에 투사된 듯 보인다. 이 막이 시각계에서 라캉이 의미하는 '반투명한 스크린' '표현의 베일', 그리고 '의미의 체계'인 셈이다. 누드는 푸른색의 반투명 막에 투영되어 있다고 말할 수 있다. 콥젝은 "언어의 반투명성은 주체의 존재, 그리고 그의 욕망의 원인으로 여겨진다"고 말한다.[34]

반투명한 의미의 체계로서 이미지/스크린을 이루는 전경의 누드들은 엉성하게 구성되어 있다. 이 얇은 막의 누드들은 감각적이지 않게 묘사되었음에도 불구하고 다른 의미를 부여할 수 있는 여지를 준다. 붓터치가 얽히며 형성하는 반투명한 색채 막을 통해 단순히 눈을 즐겁게 하는 남근적 의미의 욕망이 아니라, '다른' 차원의 욕망의 대상으로 구성된다고 말할 수 있는 것이다. 그리고 라캉의 응시 이론은 그 다른 차원을 설명할 수 있는 적절한 대안을 마련해준다.

라캉의 응시 이론 도표에서 제시되는 '스크린'에 함유된 이런 욕망의 요소는 스크린 자체의 속성에서 기원한다기보다 주체와 응시의 시각적 관계에서 기인한다는 점에 유의하자. 라캉이 말했듯이 '욕망의 주체'는 이 스크린의 마스크를 넘어서는 응시의 존재를 인식한다는 특징이 있다. 라캉은 다음과 같이 말한다.

도표 5

응시　　이미지/스크린　표상의 주체　　　　a　　　　　　b　　　　　　c

라캉의 응시 이론 최종 도표를 통해 본 필라델피아 〈대수욕도〉의 시각구조

단지 주체―인간 주체이자 욕망의 주체―는 동물과는 달리, 이 상상의 포획에 전적으로 걸려들지 않는다. 그는 그 안에 자신을 설정해 그려 넣는다. 어떻게? 그가 스크린의 기능을 고립시키고 그것과 유희하는 한 말이다. 사실상 주체는 이 마스크와 어떻게 유희해야 하는지 알고 있다이 마스크 너머 응시가 존재하는 것이다. 여기서 스크린은 매체의 중심이다.[35]

라캉의 응시 체계에서 욕망은 주체의 불가피한 결여를 설명하는 자기의 분열과 밀접히 연결되어 있다. 이와 같이 살펴본 라캉의 응시 이론을 기반으로 필라델피아 〈대수욕도〉로 돌아올 때, 응시의 시각구조와 표상에 겹쳐 있는 시각 면들의 관계에 주목해야 한다.도표5

필라델피아 〈대수욕도〉에서 세잔은, 그의 존재가 원경의 기슭

에 있다고 가정할 때 '그림 안에 있는 자신'을 '관객으로서의 자신'_{화가가 최초의 관객이라는 견지에서}으로부터 분리시키고 있다고 볼 수 있다. 이 양자 사이에, 전경의 수욕자들이 구성하는 이미지/스크린이 자리잡는다. 이러한 시각 구조에 따르면, 세잔의 그림에서 수욕자들은 자기 분열의 심장부에 있으면서, 라캉의 도표에서 이미지/스크린에 상응하는 상상의 공간을 산출한다.[36]

필라델피아 〈대수욕도〉에서는 도표 5에서 보듯, 수욕자들이 자리잡고 있는 '세계'[b]에 의해 '관객'[a]과 '응시'[c]의 위치가 나누어지고 서로 멀리 떨어지게 된다고 말할 수 있다. 이 세 위치는 세잔의 그림에서 신중하게 나란히 위치지어지고 연결된다. 콥젝에 따르면, 반투명한 스크린은 여성 육체의 집단에 의해 형성되고, 둥글게 말린 나무들에 의해 균형을 잡으면서, 그 색채의 망을 통해 화가 및 관객이 그의 '타-자기'를 만나도록 천천히 유도하고 있다.

나는 세잔의 경우 특별히 '응축'compression에 의해, 라캉 이론의 짐짓 정적인 도표에 유동성과 융통성이 생긴다고 본다. 평행한 세 영역[a, b, c]을 가능한 한 가깝게 함으로써 말이다. 세잔의 표현에서 특징적인 평면성은 이 논리를 통해 작용한다. 이 세 영역 사이의 거리를 줄이고 이들을 하나의 평면에 응축시킴으로써 그는 '깊이가 있으면서도 평면적인' 그림 표면이라는 수수께끼 효과를 거두고 있다. 이처럼 '깊이가 있는 평면성'이라

는 아이러니한 효과는 현상학적인 관심에서 세잔의 그림을 관찰했던 메를로퐁티의 "거리를 통한 근접성"이라는 사고를 통해 이해할 수 있다.

메를로퐁티는 『보이는 것과 보이지 않는 것』*Le Visible et L'Invisible*, 1964에서 이 "거리를 통한 근접성"이라는 사고를 제시했다. 그는 철학과 시각을 연결시키면서, 융합과 동시성이란 존재에 근접하는 시각을 통해 이해할 수 있다고 강조한다. 여기서 그가 말하는 존재는 흩어진 상태의 '산란의' 존재를 말하며 이에 대한 접근을 극대화시키는 시각을 "거리를 통한 근접성"이란 표현으로 나타낸 것이다.[37]

관객의 측면에서 추구되는 욕망은 필라델피아 〈대수욕도〉의 반투명한 색채의 질감을 통해, 즉 육감적인 누드가 아니라 애도하듯 침묵하는 여체들에 의해 고양되고 있다. 우리가 이 누드들의 신체를 시각의 기억 속에 미처 각인하기도 전에, 오른쪽의 네 명또는 다섯 명의 수욕자들은 백지로, 무無로 사라진다.

그림 표면의 푸른 스크린

앞서 지적했듯이, 필라델피아 〈대수욕도〉의 표면은 라캉의 응시 이론에서 이미지/스크린에 해당한다. 라캉의 도표와 세잔의 그림 전체를 연결시켜 보면, 도표 5의 시각적 관계가 형성된다.

세잔의 그림에서 이 스크린은 푸른색이다. 그의 그림에 가장 중요한 색채인 푸른색으로 말미암아 공허는 의미의 망으로 유도된다. 회화의 평면이라는 시각의 스크린에 푸른 색점들이 구성하는 이 기호망은 의미체계 밖에 있어 상징화되지 못했던 미술의 영역을 솜씨 좋게 건져 올린 듯하다. 납작하고 얇은 전경의 누드들이 아스라이 걸쳐 있는 푸른 색채의 막은 없음과 있음, 부재와 현전, 비가시계와 가시계 사이에 섬세하게 놓여 있다.

주체의 형성에 중요한 근본적인 상실과 부재는 비가시계의 영역으로 넘겨지기 쉬운 법이나, 필라델피아 〈대수욕도〉에서는 푸른색의 색채 표면으로 말미암아 무의미의 나락으로 떨어지지 않은 듯하다. 세잔의 그림에서는 공기가 색채를 부여받듯 상실과 부재가 의미의 '0'로 드러나지 않는 것이다. 색채의 공명이 미완성된 인체 형태의 빈 공백을 채우듯, 이 그림에서 시각계의 상실은 주체의 욕망과 함께 공존한다.

동전의 앞뒤와 같이 떼려야 뗄 수 없는 욕망과 상실은 멀고 가까운 것이 아이러니하게 공존하는 필라델피아 〈대수욕도〉의 푸른 텍스처에 동시에 머문다. 이렇듯, 푸른 스크린의 동요와 유동성은 〈대수욕도〉에서 '불완전한' 인물들의 회화적 공간을 형성한다. 그리고 이 공간에서 상식적으로 설명하기 힘든 서로 간의 관계가 시각적으로 가능해진다.

예를 들어 이러한 관계는 맨 왼쪽에서 걸어 들어오는 인물이

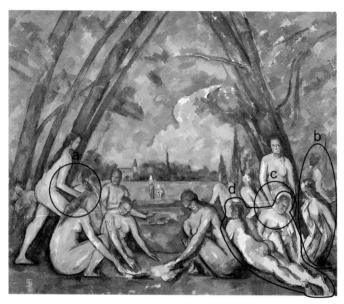

그림 89 필라델피아 〈대수욕도〉의 푸른 스크린.

웅크리고 있는 인물의 얼굴 부분을 침범하는 듯한 장면에서 나타난다.그림 89의 a 이 장면은 마치 전속력으로 밀고 들어오는 듯한 한 인물이 다른 이의 얼굴을 낚아채는 듯하다. 그리고 나서 그의 손과 다른 이의 얼굴은 뒤돌아 앉아 있는 인물의 등 뒤에서 함께 사라진다. 이 불쑥 들이미는 손과 문질러진 얼굴로 말미암아, 걸어오는 이와 앉아 있는 이는 서로 평행하게 위치해 하나의 평면에서 상호 연계된다. 이와 비슷한 관계가 오른쪽에서 한 인물의 엉덩이가 다른 이의 어깨가 되어버린 장면그림 89의 b에서도

보인다. 클락은 이 인물을 '이중 인물'double figure 이라고 불렀다. 그리고 밀로의 비너스를 참조한 서 있는 인물의 오른손과 그녀 앞에 앉은 인물의 목 사이의 연결그림 89의 c 장면에서도 그러한 관계를 볼 수 있다.

이 그림에서 분리된, 그러나 완전히 고립되었다고는 할 수 없는 고독해 보이는 이 인물들을 포용하고 감싸는 색채 표면은 정신분석학자 브라하 리히텐베르크 에팅거Bracha Lichtenberg Ettinger 가 말한 '관계함이 없는 관계'relations-without-relating 라는 말보다 더 적절한 표현을 찾기는 힘들 것이다. 이 그림은 상실뿐 아니라 연계의 상태로 거슬러 올라간다. 기억할 수도 없는 주체의 근원적 상태를 시각화하는 이미지를 본다는 것은 가슴 벅찬 일이다. 우리는 상실 이전에 연계가 있었음을 기억해야 한다.

필라델피아 〈대수욕도〉의 반투명한 푸른색 면에서는 시각계로 생성되고 시각계로부터 소멸되는 양자 사이의 경계 공간이 출현한다. 작은 붓질들의 흔적은 평행하면서 겹치고, 때로 멀리 떨어지면서 다양한 층을 만드는데, 이 층을 통해 오른쪽에 웅크리고 있는 인물과 같이 '신체로 화하는 인물'coming-into body 과 그녀 옆에서 엎드려 누워 있는 인물과 같이 '사라져 가는 신체'fading-out body 가 한 공간에 공존한다.그림 89의 d 이 그림은 존재/부재, 그리고 시각성/비시각성의 남근적 양분법을 용해한다. 여기서 여성적 영역은 공허라기보다는, 푸른색 스크린을 통해 시각화되는

다른 의미체계로 나타난다고 볼 수 있다. 세잔의 필라델피아 〈대수욕도〉에서는 결합과 상실을 모두 담고 있는 회화적 공간이 창출되어 있다.

라캉의 정신분석학과 그 영향

자크 라캉Jacques Lacan, 1901~81은 대표적인 프랑스 정신분석학자이자 정신과 의사로서 그의 사상은 프랑스 철학계에 주도적인 영향을 미쳤고, 특별히 후기구조주의에 중요한 기여를 했다. 그의 사상은 '무의식' '거세 콤플렉스' '자아'와 같은 프로이트의 이론을 재조명하고 심화시켰다고 평가받는다. 그러나 무엇보다 주체와 언어와의 관계, 그리고 주체 구조와 의미체계의 연관성을 이론화했다는 점이 중요하게 인식되었다.

파리 중산층 가정에서 태어난 라캉은 엄격한 가톨릭 분위기에서 성장했는데, 스무 살 이후부터는 반종교적인 성향을 갖게 되었다. 1920년 의대에 진학해 정신의학을 전공했고 이후 생트안느 병원Sainte-Anne Hospital에서 근무했다. 철학에 지대한 관심을 가져 알렉산드르 코제브Alexandre Kojéve가 강연한 헤겔에 관한 세미나에도 참석했고, 마르틴 하이데거와 칼 야스퍼스Karl Jaspers의 이론을 공부하기도 했다. 1930년대에 라캉의 이론은 초현실주의자들의 관심을 끌었고, 라캉은 조르주 바타유와 앙드레 브르통을 비롯해 달리와 피카소와도 친분을 가졌다. 초현실주의는 정신분석을 다루는 라캉에게 매우 중요한 영역이라 할 수 있다.

라캉의 사상이 프랑스를 벗어나 세계적으로 알려지게 되는 데는 영국이 중요한 매개 역할을 했다. 철학과 문학을 연구하며 장폴 사르트르와 푸코 등 철학자들의 번역서를 50여 권 출판한 앨런 셰리던Alan Sheridan이 1977년 라캉의 중요 저작인 『에크리: 선집』*Ecrits: A Concepts of*

Psycho-Analysis 과 『정신분석학의 네 가지 기본 개념』*The Four Fundamental Concepts of Psycho-Analysis* 을 영어로 번역해 동시에 출판했다. 이 두 역서는 영국 대학교의 인문학과에 라캉을 영어로 소개한 최초의 책이자 영미권에 처음 소개한 책이기도 하다.

『에크리』에는 라캉이 1936년/1949년에 발표한 논문 「거울단계」*The Mirror Stage as Formative of the Function of the I as Revealed in Psychoanalytic Experience* 와 1958년에 발표한 「남근의 의미」*The Signification of the Phallus* 가 포함되었는데, 이 두 논문은 라캉의 저작 중에서 가장 많이 인용되는 논문들이다. 그리고 『정신분석학의 네 가지 기본개념』에는 그의 '응시의 이론'이 수록되어 있다.

라캉은 직접 저술한 출판물이 하나도 없는 예외적인 학자다. 그의 모든 연구물들은 1953년부터 시작해 30년 정도 계속된 공개 세미나의 기록물이다. 이것은 라캉의 제자들이 작성한 노트 필기와 녹취록들을 그의 사위이자 제자인 자크 알랭밀러 Jacques Alain-Miller 가 편집해서 세상에 내놓은 것이다. 이 공개 세미나는 1953년부터 1980년까지 27회에 걸쳐 열렸다 이 중 11회가 『정신분석학의 네 가지 기본개념』으로 출간되었다. 그가 세미나를 열었던 장소는 그가 근무했던 생트안느 정신병원이었고 격주

마다 열렸다. 그보다 2년 앞서 시작했던 소규모 세미나는 그의 두 번째 아내 실비아 바타유Sylvia Bataille 의 아파트에서 비공식적으로 열렸다.

1963년 라캉은 국제정신분석협회IPA 및 프랑스정신분석학회SEP 와 결별하고 직접 파리프로이트학회EFP 를 설립한다. 그 결과 생트안 느 정신병원에서도 세미나를 열지 못하는 상황에 처하는데, 이때 결정적으로 그를 도운 이가 구조주의 마르크스주의자 루이 알튀세르Louis Althusser였다. 정신분석학에도 조예가 깊었던 그는 라캉을 초청해 고등사범학교ENS 에서 세미나를 지속하도록 도와주었다. 프랑스 지성의 본고장인 고등사범학교에서 라캉의 정신분석학은 본격적인 지적 발전을 이루는데, 임상이나 정신분석뿐 아니라, 정치·철학 그리고 문화이론 등과도 연계되어 확산된다. 이러한 발전은 정신분석학을 의학보다는 철학과 예술에 인접한 학문으로 보려 했던 라캉의 태도가 보편적으로 인정받은 것이라 할 수 있다.

메를로퐁티와 '세잔의 회의'

'말없는 사유'

모리스 메를로퐁티Maurice Merleau-Ponty가 1961년 출판된 「눈과 정신」Eye and Mind에서 말했듯이 회화는 '말없는 사유'이고 철학은 '말하는 사유'다. 존재를 표상하는 데 고심할 것인가, 존재를 사유하는 데 관심을 둘 것인가? 침묵으로 말하는 회화는 눈과 정신에 집중해 사유를 시각언어로 풀어낸다. 이와 달리 철학은 말의 수사修辭를 통해 표현된다는 점에서 회화와 다르다. 그러나 회화와 철학은 모두 묻혀 있는 존재를 드러내 보이는 '탈은폐'disclosure를 목적으로 한다는 점에서는 공통적이다.[1] 그렇기는 하나 철학을 통해 회화를 논한다는 것, 다시 말해 말하는 사유로 말없는 사유를 '말한다'는 것은 대단히 어려운 일이다. 어떻게 해야 양자 사이의 접점을 찾을 수 있을까? 그 둘은 서로를

얼마나 가깝게 끌어당길 수 있을까?

메를로퐁티의 현상학 이론은 지각을 핵심으로 삼는 미술 영역과 근본적인 연관성을 갖는다. 그는 아마도 미술계에서 가장 많이 언급되는 철학자 중 한 사람일 것이다. 그의 생각은 오늘날까지 놀랍도록 지속적인 영향을 끼치고 있다. 세월이 흐르면서 강조점이 바뀌긴 했지만 그에 대한 미술계의 관심은 여전하다. 그의 「눈과 정신」은 그 어떤 저술보다 미술사 담론에서 두드러지게 인용되었다.[2] 시지각과 색채의 현상학을 주요하게 다루는 이 글은 이 문제에 관심을 가진 미술사가들의 중심적인 시각을 형성했다. 레오나르도 다빈치의 드로잉에서 로버트 모리스 Robert Morris 의 미니멀한 작품에 이르기까지 메를로퐁티가 「눈과 정신」에서 아우르는 예술가의 범위는 상당히 다양하다.

특히 미니멀리즘은 메를로퐁티를 빼고 생각하기 어렵다. 그의 저서 『지각의 현상학』*Phénoménologie de la perception*, 1945 은 1960년대 미니멀리스트들이 추구하던 공감각적인 '추상'에 대한 이론적 토대를 제시해주었다. 이 책은 1962년 영문으로 번역되면서 리처드 세라 Richard Serra 를 비롯해 미국의 미니멀리스트들에게 중요한 영향을 미쳤다. 이들이 미적 목표로 삼은 '추상'은 앞 세대 추상표현주의가 보여준 것과는 첨예하게 달랐다. 한마디로 이들은 시각중심적인 눈으로 보는 추상이 아닌, 몸으로 체험하는 공감각적 의미의 추상을 원했던 것이다. 이들 세대는

잭슨 폴록, 바넷 뉴먼Barnett Newman, 클리포드 스틸Clyfford Still 등 뉴욕의 모더니즘 추상에서 물려받은 유산에 문제점이 많다고 생각하고, 이에 대항하는 미적 지침을 현상학에서 찾았다.

메를로퐁티는 예술가들에게 공간성에 대해 새로운 생각을 열어주었다. 그가 제시한 '사물 없는 공간성'의 개념은 이들이 진지하게 집중했던 추상 미술에 대한 이론적 영감을 불러일으켰다. 미니멀리스트들이 현상학에 관심을 두는 것은 현상학이 주체와 대상의 상호관계에서 근원적 경험에 주목하기 때문이다. '전대상적preobjective 경험'이라고 부르는 이 상태는 지각 과정과 연관되며 감각들이 분화되기 전의 근본 체험에 해당한다. 이들이 추구한 추상은 시각중심적인 맥락에서 구별하는 '비구상'과는 전혀 다른 것이었다. 그것은 주체가 대상을 지각하는 과정에서 발생하는 미적 경험이라고 해야 할 것이다. 이때 공간성은 주체에게 추상적 상황을 부여한다.

예를 들어 밤을 체험한다고 하자. 메를로퐁티는 『지각의 현상학』에서 "밤은 윤곽선이 없다. 밤은 그 자체로 나와 접촉하는 것이다"라고 말한다. 그가 밤을 예로 든 것은, 만약 주위에 명확한 대상들이 없어졌을 경우 우리의 지각 존재는 "사물 없는 공간성"하고만 연관된다는 것을 말하기 위해서였다.[3] 이렇듯 순수한 공간성만을 느낄 수 있게 해주는 것이 밤인 셈이다. 미니멀리스트들은 메를로퐁티가 말하는 '밤'의 비유에서 그들이 추구

하던 '추상'의 이론적 맥락을 발견했다. 미니멀리스트들은 추상에 대한 우리의 인식을 시각의 영역에서 벗어나 공감각적으로 확장시켜준 것이다.

작가들에게 직접적인 영감을 준 것 못지않게 메를로퐁티가 미술 이론가들에게 미친 지적 영향력도 매우 크다. 미술사가들 중에는 마이클 프리드Michael Fried, 로잘린드 크라우스, 위베르 다미슈Hubert Damisch 그리고 아네트 마이클슨Annette Michelson 등의 연구 저작들에서 그의 흔적을 확연히 엿볼 수 있다. 이들 중 특히 크라우스는 리처드 세라에 대해 긴 논문을 썼는데, 그의 작품을 메를로퐁티의 현상학적 시각으로 심도 있게 분석한 바 있다.[4]

위 논문에서 크라우스는 미니멀리즘의 추상에 대한 열망과 메를로퐁티의 '사물 없는 공간성'에 대한 추구를 리처드 세라의 작품에서 구체적으로 논한다. 특히 1970년에 착수해, 2년 동안 작업한 세라의 〈변경〉Shift을 메를로퐁티의 현상학적 개념과 연관시켜 설명한 부분은 작품과 이론이 빈틈없이 잘 엇물린다. 〈변경〉은 캐나다의 황량한 들판에 274미터나 되는 긴 삼각형의 콘크리트 벽을 연이어 펼쳐 놓은 대규모 야외설치였다. 세라는 이것을 따라 걸어가면서 공간적으로 경험하는 관람자 몸의 추상적 지각을 작품의 내용으로 삼았는데, 크라우스는 이를 메를로퐁티의 지각 개념과 접목시켜 분석한다.

〈변경〉에서 세라는 관람자의 신체에 오브제가 직접적으로 연

관되도록 했는데, 그 체험은 관람자로 하여금 원초적이고 전대상적인 세계에 접근하게 한다. 이 작품은 그 이전의 작품들과 확연히 구별될 만큼 격렬하게 비구상적이고 추상적이라 할 수 있다. 이러한 작업과 더불어 1970년대 이후 현대미술에서는 몸 담론이 주요한 흐름으로 자리잡았으며, 주체의 신체 인식이 지각에 어떤 영향을 미치는가를 탐구했던 메를로퐁티의 이론이 적극적으로 부각되었다.

이렇듯 메를로퐁티의 철학은 미술 이론에서 자주 활용되었지만, 지나치게 추상적으로 활용되고 있는 것도 사실이다. 그의 철학적 개념을 광범위한 미술 작품들에 애매하게 '적용'하는 것은 좋지 않다. 개념은 지극히 추상적인 데 반해 작품은 아주 구체적이므로 때로 그 접목이 무리한 경우도 많다. 이것은 철학 이론을 도구로 삼아 미술작품을 읽을 때 발생하는 일반적인 문제다. 국내에서는 이우환의 작품에 메를로퐁티의 개념을 맞추려는 시도가 종종 있었으나 성과가 그리 만족스럽지는 못하다. 추상적인 철학 개념과 구체적 물성의 작업을 연결하는 문제 외에도 맥락을 달리하는 동양 미학까지 연결해야 하니 문제가 더 복잡할 수밖에 없다.

그렇기 때문에 철학적 개념을 구체적인 예술작품에 '접목'시켜 해석할 때는 둘 사이에 보다 견고한 연관성을 요구할 수밖에 없다. 따라서 본 글에서는 메를로퐁티 자신이 쓴 저술에서 미술

에 관해 실제로 언급한 내용을 기반으로 그의 미학적 사고를 살펴보고자 한다. 특히 메를로퐁티 스스로가 세잔의 회화를 탐색했다는 게 의미심장한데, 세잔의 회화는 그의 철학적 사고가 어떻게 시각계에 활용될 수 있는지를 보여주는 매우 적절한 예시라 할 수 있다.[5]

메를로퐁티의 예술가, 세잔

메를로퐁티의 사상 전반에 걸쳐 가장 중요한 위치를 차지하는 예술가가 세잔이라는 것은 강조할 필요조차 없다. 그의 논문 「세잔의 회의」Le Doute de Cézanne, 1945 는 세잔의 회화를 현상학적 시각으로 심도 깊게 분석해낸다. 그가 철학자로서 세잔에게 지대한 관심을 보인 것은 무엇보다 세잔 회화가 가진 미적 독특함에 끌렸기 때문이다. 그는 "만약 세잔의 그림을 본 후에 다른 화가들의 작품을 본다면, 비로소 긴장을 풀고 편안함을 느낄 것이다"라고 말했다.[6] 그는 불편하고 긴장감을 자아내는 세잔 그림의 수수께끼 같은 시각 구조에 매료되었던 것이다.

에드문트 후설Edmund Husserl 이 발전시킨 현상학에서 '현상'은 직접적으로 감각에 의해 지각되는 것이다. 외부세계는 의식의 대상으로서 경험된다. 즉, 세계의 지식은 체험된 경험에서 시작되는 것이다. 후설은 이러한 감각적 지각sensual perceptions 을 그 자체로 연구할 수 있다고 보았다. 그는 우리의 의식에서 감지되는

사고, 이미지, 감정, 오브제 등 모든 것을 구성하는 것이 바로 이 감각 지각이라고 본 것이다.

인간의 의식은 언제나 의도적이고, 늘 어떤 것을 향해 있다. 의식은 세계와 연관을 맺으면서 생성된다. 그러니까 후설에 근거한 메를로퐁티의 현상학적 시각은 근본적으로 주체와 대상 세계의 관계에 집중한다. 우리가 세잔의 미학을 높이 평가하는 것도 그가 표현 자체보다도 주체가 대상을 어떻게 시각적으로 인식하는가에 중심을 두었기 때문이다.

세잔은 언제나 눈의 시지각에 예민했다. 그리고 '자연에서부터 그린다'paint from nature는 지침을 그의 전 작업에 걸쳐 실현하고자 했다. 그러나 이것은 결코 쉬운 말이 아니다. 그가 말하고자 한 바는 현대 화가로서의 주체적 시각을 잃지 않으면서도 자연이라는 객체를 간과하지 않겠다는 것이다. 그리고 이 말은 그의 미술을 인상주의와 고전주의의 매개라고 말하는 근본적인 이유를 밝혀준다. 그의 미술은 대상과 분리된 상태의 작가 주체보다는 대상 및 객체를 지각하는 주체를 기반으로 한다. 그의 회화에서는 늘 지각구조가 문제인 것이다.

'세잔의 회의'라는 제목이 나타내듯, 세잔은 스스로에 대한 자각적 회의와 자기 자신에 대한 의문을 멈추지 않은 작가다. 세잔이 미술 작업에서 보여준 분투는 철학의 영역에서 메를로퐁티가 보여준 개념적 회의와 유사하다.

'세잔의 회의'

「세잔의 회의」는 애초에 월간 리뷰지 『퐁텐』*Fontaine* 12월호에 실렸다. 메를로퐁티는 1945년부터 1948년까지 발표한 글들을 모아 『감각과 비감각』*Sens et Non-Sens*이라는 책을 출간할 때이 글을 첫 장에 그대로 싣기도 했다. 우리는 「세잔의 회의」가 『지각의 현상학』이 출판된 해에 발표되었다는 점에 주목해야 한다. 왜냐하면 『지각의 현상학』을 집필하던 당시 메를로퐁티는 실존주의 현상학에 관심을 두고 있었고, 그러한 관심이 「세잔의 회의」에도 반영되었으리라는 걸 짐작할 수 있기 때문이다. 메를로퐁티가 이해하는 세잔은 우리로 하여금 이성의 세계에서 벗어나 지각 형성의 영역으로 향하게 한다. 이 글은 그가 회화에 처음으로 관심을 표명했던 연구로서도 의미가 크다. 메를로퐁티는 지식과 존재가 구체화된 양상을 회화에서 찾았던 것이다.

메를로퐁티가 보는 세잔은, 형태주의적 관점에서 전입체파 proto-Cubist의 측면을 부각시키는 미술사의 보편적 시각과 차이를 나타낸다. 시각중심주의와 평면성의 추구는 세잔을 마네와 더불어 모더니스트의 선구자로서 자리매김해주었다. 하지만 메를로퐁티는 세잔의 풍경화에서 보이는 작가의 지각과정에 특히 관심을 두었다. 그가 세잔에게서 가장 핵심적으로 고려한 부분은 이 작가가 체험한 대상의 지각에 관한 것이었고, 그 과정을 '회의'doubt라고 불렀다.

세잔의 예술과 이 예술가의 '회의'에 대해서는 다양한 해석이 있을 수 있다. 세잔의 시대에는 비평가들의 비평이란 작가의 삶과 심리를 통해 작품의 의미를 설명하는 정도에 그칠 수밖에 없었다. 그들 자신이 작가의 삶과 너무 가까웠기 때문이다. 메를로퐁티는 세잔의 미술을 작가의 전기적 내용으로 파악하는 양상에 대해 반대의 목소리를 높였다. 그에 따르면, 작품을 작가심리의 단순한 사실로 설명하려 드는 것만큼 의미를 축소시키는 일은 없다.7 메를로퐁티의 「세잔의 회의」는 그 내용뿐 아니라, 작가와 작품의 관계를 분석하는 미술사적 방법론에 기여한 가치 또한 간과할 수 없다. 그는 작품이 가진 진정한 의미는 작가의 심리나 삶에서가 아니라 작품 그 자체에서 찾아야 한다는 것을 강조했다.

체험된 시각

「세잔의 회의」에서 메를로퐁티가 주목한 세잔의 지각과정을 살펴보자. 메를로퐁티가 말하는 지각적 경험은 오브제를 바라보는 우리의 일상적 방식을 멈춤으로써 가능해진다. 여기서 일상적 방식이란 과학과 예술의 지식이 개입된 전통적인 시각을 말한다. 이렇듯 관습적인 시각을 보류하거나 멈춘 후에 지향하는 시각은 그의 용어로 '체험된' 시각이다. 이는 그가 세잔의 회화

에서 포착한 현상학적 시각을 집약하는 용어라 할 수 있다. 메를로퐁티는 우리가 실제로 지각하는 이 체험된 시각은 르네상스의 기하학이나 카메라를 통한 사진의 지각과는 차별되는 것임을 강조한다.[8]

이 체험된 시각은 이제까지의 회화와 차별되는 세잔 회화의 표현상의 특징에서 확인된다. 세잔의 당대에는 이러한 차이가 많은 비난과 공격을 불러왔다. 어떤 비평가는 그를 "병에 걸린 눈을 가진 작가"라고 비난하기도 했고,[9] 어떤 이는 그의 작품을 두고 "통탄할 실패"라고 폄하하기도 했다.[10] 심지어 어린 시절 막역한 친구였던 에밀 졸라로부터는 "불안정하고 나약하며 우유부단하다"는 평가를 받았다. 그의 그림을 국립미술관에 소장하는 것을 반대했던 당시 정부 관계자들은 "프랑스 미술을 모욕하는 쓰레기"라는 극단적인 표현을 써가며 세잔의 작품을 공격했다.[11] 세잔의 그림이 보여준 새로운 표현에 그와 동시대의 대다수 미술계 인사들은 심한 분개를 느꼈다. 작가 사후 20세기 전반에는 미술사담론에서 세잔만큼 추앙받은 작가가 없을 정도로 그 중요성을 인정받았다. 그러나 철학에서 누구보다 일찍 세잔의 가치를 알아본 이는 메를로퐁티였다. 그는 세잔의 그림에서 자신이 추구하던 현상학적 지각의 시각적 구현을 발견했다.

근본적으로 세계를 경험한 대로 그리려는 시도는 보는 방식을 전환하는 것과 일맥상통한다. 메를로퐁티는 "풍경이 내 안

에서 그 자체를 생각하고, 나는 그것의 의식이다"라고 말했다.[12] 세잔은 곧잘 자신은 '리얼리즘'을 추구한다고 말하는데, 그가 말하는 리얼리즘은 인간이 사물들의 진리를 포착하기 위해 일상성을 멈출 수 있다는 것을 가정한다. 다시 말해 단지 인간적인 사색만이 근본적인 지각에 도달할 수 있으며, 자연은 인간정신의 사유를 통해서만 그 자의식에 도달할 수 있다는 것이다.[13] 여기서 세잔이 갖는 회의의 핵심은 메를로퐁티에 따르면 시각적 표상으로서의 예술의 기능이다.[14]

예술의 기능으로서 메를로퐁티가 말하는 표상표현은 우연성 또는 불확실성, 그리고 관계성을 내포함으로써 사르트르의 실존주의적 열정과는 명백히 차별된다. 메를로퐁티의 표상표현은 우리를 타인과 접촉하도록 유도하고, 우리로 하여금 인간 의식을 초월하는 의미를 즉흥적으로 조성하게 하는 것이다. 그리하여 표현하는 활동을 통해 이와 같이 의식을 넘어서거나 의식 이전의 원초적 상태와 의미의 영역이 공존하게 되는 것이다.[15]

세잔이 진정으로 분투한 것은 시각적으로 드러나지 않는 침묵의 상태와 그 내면의 절실한 의미를 추출해내려 한 시도라고 메를로퐁티는 생각했다. 정작 '시각의 전달자'는 보이지 않을 수 있는데 이것을 눈에 드러나게 한다는 것이다. 세잔의 그림을 잘 살펴보면 서로 불일치하는 시각들로 구성되어 있다는 것을 알 수 있다. 이에 대해 메를로퐁티는 "세잔의 그림은 우리 눈앞

에 하나의 오브제가 나타나는 양상, 그 자체로 조성되는 행위를 보여준다. 동시에 표면으로 부상하는 하나의 질서를 대하는 듯한 인상을 준다"고 쓰고 있다.[16] 세잔은 모양들을 단순한 오브제로 변형하는 단일한 윤곽선을 거부한다. 그러면서 그는 회화에서 시각의 깊이를 회복하는 것이다.

세잔의 그림에서 대상을 묘사하는 여러 개의 윤곽선은 관객이 보는 과정에서 점차 집결되며 시각의 영역에 포착된다. 그가 묘사한 대상이 깊이를 담고 있다는 것을 이해하기 위해 메를로퐁티의 설명을 참고해보자. 그는 세잔이 묘사하고 있는 사물은 "우리 앞에 펼쳐져 제시되지 않고, 충민한 보고寶庫로, 소모되지 않는 리얼리티로서 제시되는" 양상을 띤다고 설명한다. 이것이 메를로퐁티가 강조했듯, 왜 세잔이 흔들리는 색채로 대상을 부풀리고 여러 겹의 푸른 윤곽선으로 묘사했는지에 대한 이유다.[17] 그는 깊이를 위해 단일한 윤곽선의 확신을 포기한 것이다. '세잔의 회의'는 단순한 확실성보다는 지각적 진리의 모호성을 선택한 데서 비롯된다.

대표적 예로, 윤곽선이 여럿 겹쳐 있는 〈멜론이 있는 정물〉그림 61[18]에서는 화가가 주체의 지각에 대해 얼마나 고민하고 회의했는지 잘 살펴볼 수 있다. 결정되지 못한 윤곽선으로 인해 천천히 표면으로 부상하는 멜론을 비롯한 정물들은 그 존재의 불확실성을 겸허히 드러낸다. 그 사이 초록과 푸른색은 겹친 선

들이 조성한 움직이는 지각 공간 속에서 끊임없이 동요한다. 이 그림은 지각의 과정과 표현의 깊이가 멈추지 않고 진행된다는 느낌을 준다.

메를로퐁티는 인간의 경험에 대한 새로운 철학적 탐구를 시도하면서도 자기자신의 분투를 직접 서술한 적은 없다. 그러나 테오도르 토드빈Theodore Toadvine의 말대로 시지각에 대한 예술가의 회의와 불확실성은 사실 철학자의 회의이기도 하다. 메를로퐁티는 세잔이 윤곽선을 포기함으로써 자신을 감각의 혼란에 맡겨버렸는데, 이것이 대상에 대한 인식을 혼란시키고 끊임없는 환영을 갖게 했다고 주장한다. 그러나 메를로퐁티는 바로 이 지점이 세잔의 미학적 목표와 직결된다고 말한다.

세잔은 감각적 표면을 포기하지 않았다. 그리고 자연의 즉각적인 인상 말고는 다른 지침을 갖지 않으려 했다. 형태의 윤곽을 따르지 않고, 색채를 담는 선 없이, 원근법이나 회화적 배열을 고집하지 않고도 리얼리티를 추구했던 것이다. 요컨대 세잔은 리얼리티를 목적으로 삼았으나 그것에 도달하는 방법을 스스로 부정했다.[19]

메를로퐁티는 세잔의 후기 작업에서 보이는 표면 구성과 특히 그의 수채화에 감탄하며, 세잔에 대한 끈질긴 탐구는 그의 예술철학이 추구하는 방향을 보여준다. 그가 「눈과 정신」에서 주목한 작품은 1890년대 말부터 시작된 생빅투아르 산의 그림

그림 90 〈생빅투아르 산의 수채화〉, 수채, 47×31.4, 1902~1906, 개인 소장.

들로, 특히 수채화그림 90 에 더 집중한다. 세잔의 수채화에서는 흔들리는 면들이 서로 겹쳐 있고 깊이가 다른 층위들이 함께 공존하고 있는 걸 볼 수 있다. 이러한 특징은 유화보다 수채화에서 훨씬 두드러지는데, 각각의 투명한 색채에서 우러나오는 구성의 조화가 더 섬세하게 드러나기 때문이다. 푸른색, 녹색, 분홍색의 색조는 화면에서 끊임없이 흔들린다. 더구나 화면의 빈 공간은 채워지지 않고 색채로 둘러싸여 있다. 이 생빅투아르 산의 풍경에서 보듯, 그의 그림은 시각적인 것과 비시각적인 것이 흔들리는 옅은 색조에서 부드럽게 뒤섞인다.

「눈과 정신」에서 메를로퐁티는 세잔의 후기 수채화를 언급하면서 "공간이 어느 지점에 마땅히 할당되지 않은 면들 주위에서 빛난다"라고 했다.[20] 이 말은 공기가 잘 통하는 듯 고정되지 않은 면들로 구성되어 있는 세잔의 넉넉한 색채 면에 공간이 유동한다는 뜻으로, 그 움직이는 공간이 빛을 받아 반짝인다는 것이다. 그의 수채화에 나타난 이러한 특징은 후기 회화의 표면 구성과 연결되는데, 후기의 세잔은 양감이나 거대함, 견고성보다는 숭고성, 정신성을 띠게 하는 데 더 이끌렸기 때문이다. 메를로퐁티가 세잔의 유화보다 수채화를 더 선호한 이유를 이해할 수 있을 것이다.

이러한 내용은 그림 자체에 관한 것이 아니고 그림을 보는 주체의 눈에 이미지들이 어떻게 지각되는가에 관한 것이다. 그리

고 왜 세잔의 회화에서는 표피적인 외양이 아니라 비가시계에서 가시계로 부상하는 근원적 구조를 보게 되는가에 관한 것이다. 이런 점에서 보면 세잔은 기존의 것을 해체하는 것이 아니고, 우리가 감각하기 이전의 상태를 드러낸다고 하는 편이 더 정확할 것이다. 만일 세잔이 과일 그릇을 그린다면 그 그릇이 하나의 결과로서 생산된 것이라기보다 그것이 가시계로 들어오는 과정, 즉 그것의 생성을 보여주고자 할 것이다. 감각의 구조는 가시계를 따라 질서 잡힌다고 말할 수 있다.[21]

메를로퐁티는 대상이 가시계로 들어오는 과정을 보여주는 세잔의 그림을 깊이와 색채에 주목하여 분석해낸다. 우선, 세잔의 회화에서 내적인 구축의 논리를 따르는 순수 형태는 깊이라는 요소를 빼고는 생각할 수 없다. 알베르토 자코메티Alberto Giacometti는 "내가 믿기에 세잔은 일생 동안 깊이를 추구했다"고 회고했다. 세잔에게서 깊이는 색채가 작용하는 영역이자 그 효과로서 추구되었다. 메를로퐁티는 세잔의 색채를 공간성, 내용성, 다양성 그리고 역동성으로 규명한다. 그는 세잔이야말로 공간으로 직접 파고들었고 그 공간의 내부에서 존재의 견고성과 동시에 그 다양성을 발견했다고 강조한다. 그리고 그 공간 안에서 색채가 색채에 대해 요동치고, '불안정성'으로 변조한다고 묘사했다.[22]

책의 서두에서 언급했지만, 20세기 전반까지만 해도 미술사

에서 세잔의 중요성은 역시 형태에 집중되었다. 20세기 초부터 세잔의 회화에서 색채의 특성을 부각시킨 미술사가들도 있었으나 본격적으로 세잔을 '색채 화가'로 재조명하기 시작한 것은 역시 1960년대 이후였다. 메를로퐁티는 미술사가는 아니지만 세잔의 색채를 재조명하는 데 큰 역할을 했다. 그는 세잔의 색채에 이론적으로 중요한 의미를 실어주었다. 그는「세잔의 회의」에서 세잔의 팔레트는 스펙트럼상의 7개 색채 대신 18개의 색채가 있다고 밝힌다.[23] 그만큼 전문적이고 자연의 색을 탐구하는 색채 화가라는 점을 강조한 것이다. 이는 결과적으로 세잔이 자연을 모델로 삼아 망막에 맺히는 색채와 빛의 조합을 강조하는 인상주의 미학을 제대로 탐구했음을 나타낸다.

어색한 사람, 바람 없는 자연

「세잔의 회의」에서 메를로퐁티는 세잔 회화의 익숙하지 않은 특징을 현상학적 입장에서 고찰한다. 그는 "세잔의 그림은 생각의 습관들을 멈추게 하고 인간이 갖고 있는 비인간적 본성의 기반을 드러낸다"고 말한다. 그리고 이것이 세잔의 그림에 등장하는 사람들이 이상하게 보이는 이유라고 설명한다. 그는 세잔의 인물들이 마치 "다른 종류의 사람"으로 보이고 그림에서 표현하는 자연도 "일상적이지 않다"고 말한다. 그리고 덧붙였다. "세잔이 표현하는 풍경에는 바람이 없다."[24] 그의 그림에서 움

직임 없이 얼어붙은 대상들은 마치 세상이 시작되는 순간처럼 망설이는 듯하다. 세잔의 회화는 익숙하지 않은 세계고 거기에서 사람들은 불편함을 느낀다. 그의 세계에서는 모든 인간적인 발산이 가능하지 않다. 인간이든 자연이든 으레 갖게 마련인 생동적인 관계란 찾아볼 수 없는 것이다.

메를로퐁티의 이러한 묘사는 사실 다른 학자들이 말했던 내용과 유사하다. 이를 테면 노보트니가 '무관심'이라고 한 것이나 '분위기의 결여'라고 표현한 것, 그리고 D. H. 로렌스의 위트 있는 용어인 '사과성'이라는 말도 이와 유사한 의미를 지닌다. 그러나 메를로퐁티가 말하는 '이상한' 속성은 단순히 표현상의 문제는 아니다. 그의 미학은 세잔의 회화에서 구체적인 사례를 찾은 셈인데, 그의 그림에는 묘사의 차원을 넘어 현상학적 시각이 암시되어 있는 것으로 본 것이다. 자신의 현상학적 논리와 유사한 구조를 가진 작품을 본다는 것이 철학자의 입장에서 얼마나 반길 일이었을지 충분히 상상할 수 있다.

현상학은 현상에 접근하되, 과학적 개념에 따라 가정된 방식이 아니라 사물이 실제로 나타나는 방식의 근본 형태를 추적한다.[25] 현상학에서 경험의 축적을 강조할 때, 메를로퐁티가 세잔의 풍경화를 떠올린 것은 그의 철학적 흥미를 반영한다. 그는 말한다. "세잔이 당면한 일은 첫 번째로 그가 과학에서 배운 모든 것을 잊는 것이고, 두 번째는 이 과학을 통해 풍경의 구조를

표면으로 부상하는 유기체로 재포착하는 것이다."[26]

위의 말을 부연하자면, 세잔은 기존의 과학적 지식으로 길들여진 눈을 씻어내고 새롭게 풍경을 본다는 것이다. 그럴 때 이 풍경의 구조는 세잔에게 시각의 전면으로 올라오는 유기체와 같은 덩어리로 지각된다는 것이다. 풍경을 보는 세잔의 이러한 방식은 익숙한 것이 아니다. 메를로퐁티는 '낯설음'의 느낌이 세잔 회화에서 유일하게 가능한 감정이라 했다. 그러면서 이 낯선 느낌은 세잔이 아니었으면 볼 수 없는 상태로 남겨졌을 것이라고 덧붙인다. 즉, 세잔은 일반적으로 우리가 볼 수 없는 것을 볼 수 있는 시각 대상들로 만들었다고 할 수 있다.[27] 메를로퐁티는 세잔의 회화에서 야기되는 낯설음은 단지 왜곡된 원근법이나 어색한 형태에서 비롯되는 것이 아니라는 것이다. 그는 현상학의 철학자답게 보는 이와 보이는 대상 사이의 관계에 주목한다. 볼 수 있음과 볼 수 없음은 주관적인 개별자의 지각을 말하는 것이고, 그림 앞에 선 관람자의 존재를 미리 상정하는 것이다.

메를로퐁티의 현상학적 시각으로 보면 세잔의 이미지는 기하학적이거나 사진적 지식이라기보다는 체험된 경험에서 우러나 회화의 표면으로 부상한다. 그는 세잔의 '체험된 시각'이 종종 원근법적 왜곡으로 지각되었음을 지적하면서 그 의미를 밝힌다. 그는 체험된 시각이란 대상이 우리의 시야에 행위의 상태

로 나타나면서 포착되는 것이며, "표면으로 부상하는 질서"가 구성되는 것이라고 강조했다.[28] 메를로퐁티는 세잔의 윤곽선과 색채에 대해서도 유사한 맥락으로 설명한다. 즉, 세잔의 윤곽선과 색채는 우리의 눈앞에 흩어져버리는 것이 아니고 "소진되지 않는 풍부한 저장의 리얼리티"로 나타난다고 말했던 것이다.[29]

수채화와 후기 유화에서 세잔이 사용하고 있는 미적 표현방식은 동요하는 색채와 여러 겹의 윤곽선으로 대상을 나타내는 것이다. 메를로퐁티는 이같은 표현에서 나타나는 세잔의 미적 지향은 보이는 것 배후에 숨겨 있는 근본적인 것을 되찾고자 하는 욕망이라고 설명했다. 이것을 위해 세잔은 단 하나의 윤곽선이라는 관습을 포기했고, 원근법을 무시했던 것이다. 그렇게 함으로써 세잔은 의도적으로 자신의 작품을 감각의 혼돈에 빠지게 만들었다.

그런데 생각해보라. 윤곽선을 포기하고, 원근법을 무시하는 것은 19세기 후반의 시기에 화가로서의 지위를 얼마나 위태롭게 하는 것이었는가? 기존의 체계를 부인하는 세잔의 제스처를 추적하면서 메를로퐁티는 그가 색채에서 우러나오는 견고함과 물질적 재료의 느낌을 잃지 않으면서 대상을 표현한다고 거듭 강조한다. 어떻게 하면 세잔이 절대 놓치지 않으려 했던 대상의 견고하고 물질적인 상태를 우리가 지각할 수 있을까? 메를로퐁티는 다음과 같이 말한다. "세잔이 시도한 것은 분리된 각각의 삶

에 갇혀 있는 의식을 볼 수 있는 시각적 대상으로 전환한 것이다."[30]

메를로퐁티의 이 말은 개인의 분리된 의식에 갇혀 있어 의미화될 수 없던 내용들을 다수의 공통적 시각계로 드러낸다는 뜻이다. 따라서 세잔이 추구한 것은 우리에게 새로운 것이 아니라, 언제나 우리와 함께 있거나 우리 주위에 있으면서도 보이지 않는 것이다. 이것은 메를로퐁티의 예술가관과도 통하는 문제다. 그는 예술가란 대부분의 사람들이 참여는 하지만 진정 바라보지 않는 광경을 포착하는 사람이라고 말한다. 그리고 가장 "인간적인" 사람들이 이를 볼 수 있게 가시화시키는 존재라고 했다. 그렇다면, 이제 세잔이라는 예술가에 초점을 맞춰, 그와 그의 작업에 대한 메를로퐁티의 생각을 따라가 볼 차례다.

세잔의 '이상' 심리와 회화

작가의 기질과 그의 작업 사이에 분리의 선을 긋는 건 어려운 일이다. 세잔이 개인적 증상으로 겪었던 우울증은 우리의 관심 밖이다. 이것은 미술 비평의 근본 자세와도 연관된다. 미술작품은 작가의 개인성이라는 한계를 넘어선다고 봐야 한다. 본래 작가가 의도했던 계획을 벗어나 예기치 못한 미적 결과가 작품을 살리는 경우도 많고, 개인으로서 인식하지 못하는 사회·문화적 영향이 작품을 심도 있게 만들기도 한다. 그리고 작가의 사회성

이나 알려진 성격 외에, 내면적 특성은 작품으로만 드러나기도 하지 않던가. 메를로퐁티는 세잔의 불확실성과 고독이 작업의 목표와 더불어 작품에 관여되긴 하지만, 그것은 세잔의 "신경질적 기질"과는 분명히 분리된다고 강조했다. 그는 다음과 같이 말한다.

세잔의 불확실성과 고독은 그의 신경질적인 기질로 설명되지 않고, 작업의 목표에 의해 근본적으로 설명된다. 타고난 유전은 그에게 풍부한 감각, 강렬한 감성, 자신이 소망하는 삶을 뒤흔들어놓는 고통 그리고 그의 비인간적인 모호한 성향을 물려주었을 것이다. 그러나 이러한 특성은 표현적 행위 없이 미술작품으로 창조될 수 없다. 사실 그 특성은 표현적 행위의 어려움이나 덕목과 어떤 관계도 없다.[31]

세잔의 회화는 그의 병리적인 증세와는 분리된 채 존재한다. 미술작품의 자율성은 마땅히 존중되어야 한다. 그러나 동시에 양자의 관계를 고려함으로써 작품을 심도 있게 이해할 수 있다. 문제는 이 연관성을 활용하는 방법이다. 병리 증세와 작품의 표현 사이에는 나이브한 줄긋기가 아니라 합리적이고 섬세한 방법론이 요구된다. 이때 작가의 병리적 구조가 작품의 원인이 아니라 표현의 근거라고 보는 편이 타당하다. 이를테면, 세잔의

그림에서 보이는 대담하게 왜곡된 형태와 비범하고 강렬한 색채의 근거를 추적한다고 하자. 여기서 이러한 작업을 수행한 작가가 가진 이상 심리의 증상적 구조를 무시할 수는 없다. 이러한 작업 형태는 메를로퐁티의 말대로 "그가 보이는 증세의 형이상학적 의미를 밝힌다."[32] 세잔의 회화는 그의 심리적 증상과 이것을 미술 작업으로 극복하려는 의지 사이에서 유발되는 끊임없는 긴장의 결과물이라 할 수 있다.

예술가의 정신분열적 기질과 그의 작업을 어떻게 연결시킬 것인가에 대해 언급하는 이론가들은 상당히 많다. 그러나 이들 중에서 메를로퐁티의 설명이 가장 유용하다. 그의 사유는 작가의 심리적 문제 뒤에 놓여 있는 구조적인 양상을 보도록 한다.[33] 그에 따르면, 세잔의 형태와 색채를 개인적인 심리 증상의 표상으로만 과소평가해서도 안 되지만, 이러한 미적 표현을 작가의 심리적 투쟁과 명확히 분리해서 볼 것도 아니라는 것이다. 한마디로 균형이 중요하다.

사실 작가의 심리를 작품과 따로 떼어내서 생각하기는 힘들다. 가장 적절한 방법은 그의 심리 구조가 작품의 표현에 관련되어 있다는 것을 인식하면서 작품을 보는 것이다. 그의 심리가 작품의 색채와 조형에 어떻게 녹아들어 있는지를 살펴보고, 그가 표현하는 어색한 구도와 서글픈 색채를 미술 표현 자체뿐 아니라 심리적 구조와도 연관시켜보는 것이다. 슬픔과 고독, 그리

고 죽음의 두려움이 순수한 미적 표현으로 나타난다고 생각해 보자. 이러한 것을 경험할 수 있는 작품은 미술사를 통틀어서도 그리 많지 않다. 흥미로운 것은, 메를로퐁티가 세잔의 분열적 기질이 그만의 독특한 표현을 실현하는 데 기여한다고 본 것이다. 그는 「세잔의 회의」에서 다음과 같이 서술했다.

세잔의 분열적 기질은 그의 작업과 관련된다. 왜냐하면 작품은 그의 심리적 이상이 갖는 형이상학적 의미를 드러내기 때문이다. 세상을 전체적으로 얼어붙은 외양으로 나타내고 표현적 가치를 멈춰버리는 것은 정신분열 schizothymia 과 연관이 있다. 그러나 정신이상은 이상한 사실이라기보다 인간 존재가 대면하게 되는 표현의 현상이라고 봐야 한다. 이는 일반적으로 가능한데 정신이상은 생길 수 밖에 없다. 그렇게 되면서 정신분열과 *세잔이 되는 것*은 하나이자 동일한 일이 된다.[34]

'본다'는 행위의 불확실성

메를로퐁티는 세잔의 회화적 공간이 갖는 깊이에 관심을 가졌다. 그런데 이 공간적 깊이는 아이러니하게도 그의 시간관과 연결되어 있다. 메를로퐁티의 시간관을 이해하기 위해 우리는 '선적 시간'에 대비되는 '수직적 시간'을 이해해야 한다. 선적인

연속성과 단선적 진행이라는 개념과 대비해, 메를로퐁티는 수직적 시간을 제시한다. 수직적 시간에는 시간의 흐름이 멈춰 있다. 이것은 잠재적으로 존재하는 층위와 깊이를 갖는 시간 개념이라 할 수 있다. 우리가 보통 생각하는 시간 개념은 선적인 시간이기에, 메를로퐁티가 말하는 수직적 시간을 이해하려면 생각을 전환해야 한다.

메를로퐁티가 시각계에서 주체를 중심에 두는 데카르트의 주체관과 근본적으로 다른 주체관을 갖는 것은 그의 독특한 시간 구조에 근거한다고 할 수 있다. 메를로퐁티의 시간 구조는 축적과 회고를 통해 작동한다. 그는 현재 시점의 가시성에 전적으로 의존하지 않고, 그 이전일 수도 또 그 배후일 수도 있는 비가시성과의 은밀한 관계에 주목한다. 따라서 그는 시각적 한계로 인해 눈이 보지 못하는 것과 주체 중심적 시각에서 벗어나는 것을 중요시 여긴다. 메를로퐁티가 세잔의 후기 회화에 대해 남다른 이해를 보여주는 것은 바로 이러한 관점이다. 세잔의 후기 회화에서 점차 두드러지는 얇은 표면은 명확히 보이지는 않으나 심도 있는 깊이를 암시하기 때문이다.

가시계를 떠받치는 잠재적인 영역은 그가 설명하는 깊이, 살 그리고 비가시계의 개념을 통해 제시된다. 메를로퐁티의 현상학적 시각 덕택에, 우리는 세잔이 대상을 지각할 때 그것이 시각계로 출현하기 이전의 상태로 거슬러 올라간다고 생각할 수

있다. 그러니까 상징계가 그 의미를 규명하기 이전의 근원적 상태에 주목하는 것이다. 세잔의 미학은 눈에 명확하게 보이는 것보다 더 이른 상태, 말로 정확히 규명하는 것보다 더 근본적인 상태를 지향한다. 미켈 뒤프렌Mikel Dufrenne은 세잔이 "대상의 형태를 미리 구성하는 것이지, 파괴하는 것이 아니다"라고 말했다. 메를로퐁티를 참조하면서 그는 다음과 같이 설명한다.

세잔은 과일 그릇을 부수지 않는다. 그는 우리에게 그 생성을 보인다. 즉, 결과로서의 산물이 아니고 그것이 *가시계로 출현하는 과정*을 보여주는 것이다. 그리고 과일 그릇이 점유하게 될 이 공간은 형태를 취하도록 미리 결정된 것이 아니고, 차라리 과일 그릇에서 생성되어 나오게 될 하나의 공간인 것이다.[35]

세잔의 회화에서는 이 '가시계로 출현하는 과정'을 알아볼 수 있어야 그의 작업을 제대로 음미할 수 있다. 적어도 메를로퐁티의 시각에서는 그렇다. 말이라는 것이 마음의 진정한 의미를 표현하기에는 턱없이 부족할지라도 우리는 끊임없이 언어를 구사해야 한다. 존재의 결여는 어쩔 수 없고 의미의 구명은 필연적이다. 말로 표현되지 못하고 상징의 기호망에 걸리지 못하는 의미는 표상되지 못한 채 구멍으로 빠져나가 버린다. 그 의미의

잔여는 결코 부재하는 게 아니다. 단지 명확히 표현할 수 없는 것일 뿐이다.

그림도 마찬가지다. 마음에 품은 의미를 말이 아니라 시각언어로 구현하는 것만 다를 뿐이다. 여기서도 그림의 가시적 표면을 구성하는 기호의 의미망에 걸리지 못하고 빠져나온 의미의 잔여가 문제다. 메를로퐁티가 여기에 관심을 쏟은 것은 당연하다. 그는 본다는 지각 행위를 근본적으로 탐구했고, 이를 통해 기호의 의미망에서 포착되는 것 뿐 아니라 표면에 드러나지 않는 의미의 잔여, 즉 '보이지 않는 것' 또한 고려했던 것이다.

이상한 교환체계

첫 번째 저서인 『행동의 구조』*La Structure du comportement*, 1942 와 『지각의 현상학』1945에서 메를로퐁티는 구체화된 지식의 심리적인 연구에 광범위하게 관심을 쏟는다. 지각된 세계에 대해 논하면서 메를로퐁티는 신체와 세계가 서로를 요구하고, 양자의 상호성에서 그리고 신체와 신체의 연계 속에서 상호주체성이 부상한다고 주장한다.

그의 연구에서 미술과 연관된 주요 개념으로는 먼저 가시계와 비가시계의 관계를 들 수 있다. 『보이는 것과 보이지 않는 것』1964에서 그가 제시하듯 비가시계는 단순히 가시계의 반대가 아니다. 이는 가시성을 가능하게 만드는 잠재적인 근본 토대

와 같은 것이다. 마치 바다 위에 보이는 빙산의 꼭대기를 가시계에 존재하게 하는 것이 저변에 깔린 엄청난 몸체의 빙산 덩어리인 것처럼 비가시계는 그 암시적이고 감춰진 방식에도 불구하고 어느 지각에나 존재한다. 따라서 비가시계는 보여지는 것보다 더 광범위하게 개별성을 관통하고 포괄하는 '수평구조'인 셈이다. 이는 메를로퐁티가 설명했듯이, "감지할 수 있는 구체적인 사물의 반대가 아니고, 그것의 안감을 대는 것 또는 그것의 깊이"라고 봐야 한다.³⁶ 비가시계는 신체적으로 가시계 배후에 놓여 있는 것도 아니고, 가시계로 뒤덮여 있거나 가시계를 넘어 존재하는 것도 아니다. 이는 차라리 가시계를 지지하고 있는 그 내적 가능성이라 할 수 있다.³⁷

『보이는 것과 보이지 않는 것』에서 특히 4장은 회화에 대한 그의 현상학적 사색이 새로운 존재론에 기여한 바를 보여준다. 그는 가시계와 비가시계의 신비로운 융합을 모색하며, 색채 안에 각인되어 있는 감춰진 깊이를 설명한다. 그는 회화를 시각성과 비시각성 양자 모두에 개입해 들어가는 하나의 방식이자 세계를 드러내 보이는 형식으로 인식한다. 가시적인 것은 우리의 시각을 결정짓는 존재의 덩어리가 아니고, 우리가 "상상적인 세계의 심연에서 들어 올리는 화석"이라고 메를로퐁티는 말한다.³⁸ 달리 말해, 우리의 시각은 비시각적 가능성과 잠재력을 딛고 부상하는 가시계의 결정結晶인 셈이다.

이러한 시각의 이분법에 대한 도전은 화가와 가시계 사이의 교환 논리로 연결된다. 메를로퐁티는 화가와 가시계 사이의 교환을 부각시키는데, 여기서는 불가피하게 화가와 가시계 사이의 역할이 바뀐다. 이것은 많은 화가가 사물이 그들을 바라보는 것을 경험했다고 말하는 바로 그 맥락이다. 이렇듯 보는 주체와 보여지는 세계 사이의 역전은 지각에 대해 탐구한 몇몇 현대 대가들의 에세이에서 종종 발견된다. 그중 클레가 있는데, 그는 메를로퐁티 자신이 「눈과 정신」에서 직접 선택해 분석한 5명의 작가에 속한다.세잔, 클레, 마티스, 자코메티, 로댕, 리쉬어가 그 작가들이다. 클레를 대변해 화가 앙드레 마르샹André Marchand 이 다음과 같이 말한다.

숲에서 나는 숲을 보았던 것이 내가 아니라고 여러 번 느꼈다. 어떤 날엔 나는 나무들이 나를 보고 있고 나에게 말하고 있다고 느꼈다. … 나는 그 말을 들으면서 거기에 있었다. … 나는 내적으로 침잠하기를, 묻히기를 기대한다. 아마도 나는 깨뜨리고 나오기 위해 그리는가 보다.[39]

주체와 숲객체의 관계를 전복하는 클레의 말은 시각 구조의 상호반영을 가리키고, 이는 자연스럽게 거울 구조와 연관된다. 메를로퐁티는 거울이 사물을 광경으로, 광경을 사물로, 주체를

타자로, 또 타자를 자신주체으로 바꾸는 우주적인 마술의 기제라고 설명한다.[40] 예술가들이 종종 거울에 대해 탐구하는 이유는 거울의 기계적인 메커니즘에서 일어나는 '보는 것'에서 '보여지는 것'으로의 전이를 인식했기 때문이다. "이것이이러한 시각의 전복이 우리의 살flesh과 화가의 직업을 규명한다"라고 메를로퐁티는 강조한다.[41]

메를로퐁티가 가시계에 대해 서술한 부분은 그의 공간 개념과 연관해서 이해해야 한다. 『지각의 현상학』의 '공간'에 관한 장에서, 문제의 공간은 평면적으로 대면하거나 무언가 '저기 밖에' 있는 것이 아니고, 신체의 구성과 그 방향을 결정하는 방식에 내포되고 반영되어 있는 것으로 묘사된다. 그는 "주체를 공간의 근원인 그의 세계로 유도하는 것"이라고 쓰고 있는데[42], 이것은 흥미롭게도 '매개'라든지 '중간'이라는 의미를 나타낸다. 그는 다음과 같이 말한다. "나는 세계를 내부로부터 산다. 나는 그것에 침잠되어 있다. … 세계는 내 주위를 모두 둘러싸고 있지 내 앞에 있는 것이 아니다."[43] 이 말을 '한중간'milieu 이라는 의미로 이해하면, 이는 한가운데 있는 공간이면서 한중간에서 모든 것을 통제하고 매개하는 구조를 말한다.[44]

메를로퐁티는 『보이는 것과 보이지 않는 것』에서 공간성을 명확히 정의하고 있는데, 그에 따르면 '공간성'은 지각자와 지각되는 것 사이의 적극적인 '상호개입'이다. 그의 공간성을 이

해하는 데에는 미술사학자 브렌단 프렌드빌Brendan Prendeville의
'교환의 공간'이라는 개념이 도움이 된다. 프렌드빌을 따를 때,
교환에 관한 사고는 메를로퐁티가 마르크스의 영향을 받은 부
분이다. 마르크스는 『자본』Das Kapital의 '상품의 물신성'이라는
장에서 교환가치는 인간의 사회적인 관계를 대치하고, 사람들
사이의 관계를 단순히 물질적인 관계로 남겨둔다고 설명한다.
흥미롭게도 마르크스는 "망막에 맺힌 인상"을 "눈 밖에 존재하
는 사물의 객관적 형태"로 지각하는 변용과정을 상품 형태에 비
유한다. 그러면서 마르크스는 이 "인상"이 "사물들 사이의 신체
적 관계"를 대치한다고 말한다.[45] 메를로퐁티는 교환에 대한 마
르크스의 개념을 시각 자체에 적용한다. 즉, '사물들' 사이에 시
각을 놓고, 시각이 사물과 사물들 사이에서 일어나는 것으로 설
정하는 것이다.

이렇듯 교환의 개념을 공간 인식에 적극 활용하는 메를로퐁
티는 두 종류의 공간을 설정하고 두 공간 사이의 이중성과 상호
작용을 강조한다. 요컨대, 두 공간 사이의 강압과 이완, 상호성
과 경쟁 그리고 결정된 위치 사이에 공간의 유출과 흐름이 있다
는 것이다. 메를로퐁티가 제시하는 이러한 공간 구조는 그가 세
잔을 위시해 현대 작가들의 작품을 해석하는 방식에서도 일관
되게 볼 수 있다. 이 구조는 지금부터 살펴볼 그의 '교차'chiasm
개념에서 본격적으로 다뤄진다.

메를로퐁티의 '교차' 개념을 이해하기 위해서는 우선 그 스스로가 제시한 교환의 성격을 이해해야 한다. 보는 것과 보여지는 것 사이에, 만지고 만져지는 것 사이에, 하나의 눈과 다른 눈 사이에, 손과 손 사이에 인간 신체가 있다는 것이다. 그리고 양자 사이에 일종의 '섞임'이 일어난다고 했다. 메를로퐁티는 특히 세잔의 그림을 가리키면서 신체와 직결되는 시각의 메커니즘에 대해 말한다.

나의 응시는 존재Being의 후광처럼 존재 안에서 방황한다. 내가 그것을 본다는 것보다 그것에 따라, 그것과 너불어 본다고 말하는 것이 더 정확할 것이다.[46]

'이상한 교환체계'라고 묘사한 이 수수께끼 같은 시각구조를 메를로퐁티는 '교차'라고 명명했다. 이는 처음에서 나중으로, 나중에서 처음으로, 표현의 순서를 바꾼다는 그리스 수사학적 형태를 명명한다.[47] 사물들과 나의 신체가 동일한 물질로 이루어져 있기에 시각은 그 사이에서 일어나는데, 그 작용을 가리키는 말이 '교차'라고 메를로퐁티는 설명한다.[48]

그의 후기 저작에서 인간 신체를 통해 가시계, 자연 그리고 언어를 연계하는 교차적인 상호주체적 조직을 설명한다. 그는 「눈과 정신」에서 세잔의 〈생빅투아르 산의 수채화〉그림 90를 예로

들면서 보는 것과 보이는 것 사이의 '교차'를 설명한다. 메를로 퐁티는 "저기에 있는 것은 산인데, 화가에 의해 그것 자체를 보이도록 하는 산이다. 그것은 그의 응시로 탐구하는 산이다"라고 했다.[49]

이러한 맥락에서 '가역성'[50]이라는 개념이 도출되는데, 이 개념은 메를로퐁티가 세잔의 회화에서 처음 접하게 된 이래로 그를 사로잡았던 개념이다. 화가가 경험하는 주체와 객체의 가역성은 우리의 신체에서 구체화된다. 내 오른손이 왼손을 치면, 오른손은 그 화답으로 왼손을 치게 되고, 다음 순간에 그 관계는 역전된다. 이 가역성이 바로 '교차'인 셈이다.

메를로퐁티가 말하는 지각의 가역성은 대면하는 양자, 즉 주체와 객체가 서로 바뀔 수 있다는 것을 상정하는 개념이다. 이 메커니즘에 살flesh이 중요하게 개입한다.[51] 그런데 여기에 딜레마가 있다. 살은 그 자체를 지각하는 과정에서 주체와 객체, 능동과 피동이 "총체적으로 부합하지 않는다." 언제나 그 사이에는 '간극'이 있다. 예컨대, 나의 왼손이 내 오른손을 건드리면 주체인 나는 오른손을 완전히 지각하지 못한다.[52] 사실 총체적인 지각이란 사물을 하나의 '대상'으로 취급한다는 것을 뜻한다. 그렇다면 여기서 나의 오른손은 대상화를 피하는 셈이고 총체적인 지각은 이뤄지지 않는 것이다.

메를로퐁티가 제시하는 살은 그 자체를 대상화할 수 없고 따

라서 스스로를 완전히 볼 수 없다이 점은 라캉이 제시하는 시각 구조의 본유적 결여와 상당히 유사하다. 메를로퐁티가 강조했듯이, 모두를 포괄하는 지각의 불가능성은 실패가 아니다. 오히려 그것은 '지각의 전조건precondition'인 셈이다.53 메를로퐁티는 다음과 같이 말한다.

> … 가역성은 언제나 임박하나 결코 실현되지 않는다. 사물을 건드리는 오른손을 왼손이 건드리는 순간에 존재하지만, 능동과 피동의 합치에 이르지 못한다. 합치는 실현되려는 순간에 무산되며, 언제나 둘 중 하나만이 발생한다.54

메를로퐁티가 시각은 자신과 세계 사이에서 역전 가능하다고 했을 때 그것이 의미하는 바는 무엇일까. 이것은 보는 주체가 가시계의 중간에서 잡혀지는 피동적 상황에 놓이고, 보는 이가 보기 위해서 보여지는 대상이 될 수 있어야 한다는 뜻이다. 그는 이것이 일종의 '능력'이라고 암시한다. '체험된 몸'이 발휘하는 숙련된 총합적 경험으로 가시계를 통해 비가시계를 볼 수 있어야 한다는 것이다. 요컨대 '매개' '가역성' '교차' 그리고 '살'은 사실 동일한 패러다임을 설명하는 부분적인 개념들이라 볼 수 있다. 말의 표현만 다를 뿐 결국 주체와 세계 사이에서 일어나는 유사한 작용을 설명하는 것으로, 메를로퐁티가 미술작품

을 해석하는 개념적 프리즘을 구성하는 요소들이다.

그의 현상학적 시각은 언어중심적인 사유에서 보면 모호할 수밖에 없어서, '모호성의 철학'이라는 이름을 얻기도 했다. 그런데 이러한 모호성은 다분히 의도적이다. 그 중간에 그가 전달하고자 하는 개념이 알차게 들어 있기 때문이다. 거기에 '교차'와 '가역성' 그리고 그의 후기 철학에서 발전시킨 '살'의 개념이 있다. 후기 저술에서 메를로퐁티는 눈으로 돌아오는데, 여기에는 그의 말년 철학이 압축되어 있기에 눈의 의미는 더욱 심오하다.

정신과 통하는 눈

메를로퐁티에게 눈의 의미는 무엇인가. 그는 왜 오감 중에서 청각이나 촉각보다 언제나 눈에 집착했는가. 「눈과 정신」에서 메를로퐁티는 가시적인 것은 청각이나 촉각으로도 드러날 수 있다고 말한다. 왜냐하면 시각은 그러한 다른 감각과 연관되기 때문이다. 메를로퐁티는 다른 어떤 감각계보다도 시각계에 근본적인 특권을 부여했다. 또한 그는 촉각적인 것이 그 자체를 시각적으로 만든다고 서술했고, 시각은 탐식하는 것이 아니라 촉발시킨다는 점을 강조한다.[55]

「눈과 정신」은 메를로퐁티가 살아 있을 때 마지막으로 출판한 글이다. 여러 학자가 그림에 대한 철학적 논고로 이 글을 언

급하는데, 그 중 사르트르는 메를로퐁티의 사유에서 가장 중요하면서도 완전한 철학적 논지를 제시하는 글이라 극찬했다.[56] 이 글은 1961년 『프랑스의 미술』*Art de France*에 포함되어 처음 발표되었고, 이후 메를로퐁티 사후인 1964년 『눈과 정신』이라는 제목으로 단독 출판되었다.[57] 이 글과 시기적으로 연관되는 글은 『기호들』[1960]의 머리글과 『보이는 것과 보이지 않는 것』 [1964][58]이다.

「눈과 정신」은 『보이는 것과 보이지 않는 것』을 쓰는 중간에 집필했다. 이 글은 1959년부터 집필을 시작한 후 6개월을 공백 기간으로 갖고 1960년에 다시 썼다고 알려져 있다. 이 시기에 『보이는 것과 보이지 않는 것』에서 가장 중요한 네 번째 장[최종 장]을 썼는데 그 제목이 '얽힘-교차'The Intertwining-Chiasm 다. 「눈과 정신」을 다시 쓴 것이 1960년 7월, 8월이었으니, 시기적으로 『보이는 것과 보이지 않는 것』의 최종 장을 집필하기 바로 전이다. 이러한 시기적 일치는 「눈과 정신」에서 다룬 모던 회화에 대한 철학적 사유가 메를로퐁티의 후기 존재론과 깊이 연관된다는 사실을 보여준다.

「눈과 정신」에서 다룬 작품은 본래 앞에서 언급한 『프랑스의 미술』에 포함시켰던 작품들이다. 여기에는 폴 클레와 니콜라스 드 스타엘Nicholas de Staël 의 유화, 알베르토 자코메티와 앙리 마티스의 드로잉, 세잔의 수채화, 오귀스트 로댕Auguste Rodin 과 제르

멘 리시어Germaine Richier의 조각이 포함되어 있다.[59] 이 글에 메를로퐁티의 색채, 선 그리고 조형에 대한 철학적 관심이 적극적으로 나타나 있을 뿐 아니라, 회화에 대한 그의 철학이 모던 추상화에 대한 이해로 심화 발전되는 양상을 보여준다. 이 시기 저작들에는 회화가 가장 핵심적으로 다뤄지고, 다음으로 드로잉과 조각 그리고 영화, 사진, 음악도 간단히 언급되고 있다.

메를로퐁티는 회화, 특히 현대 회화를 보는 방식에 대한 핵심적 미학을 제시했다고 평가받는다. 그는 특별히 현대 회화와 존재론의 관계에 관심을 두었고, 어떻게 미술사에 대한 현상학적이고 구조적인 해석이 '양식'에 대한 전통적인 개념을 지양할 수 있는지를 보여주었다.

메를로퐁티의 철학이론이 그가 미술작품을 해석하는 기반이라는 사실은 두말할 필요도 없다. 그는 『지각의 현상학』에서 제시했듯이, 후설의 추상적인 선험적 자아와 보편적인 본질을 거부하는 한편 후설이 생활세계의 중심이라고 명명했던 지각에 강조점을 둔다. 메를로퐁티에게 지각은 개방된 지평과 같은 것으로 모든 인식이 일어나는 영역이다. 그리고 그가 주장하는 지각자는 순수한 사유자가 아니고 '신체-주체'body-subject임을 기억해야 한다. 이것은 메를로퐁티를 전공한 철학자 모니카 랭어Monika Langer가 '육화된 주관성'이 메를로퐁티 현상학의 중심 개념이라고 강조한 부분과 통한다. 랭어는 메를로퐁티의 현상학이 신체 속에

육화된 의식과 세계 속에 내재하는 의식에 대해 일깨워준다고 피력했다.[60]

메를로퐁티의 초기 현상학은 대상과 그것을 둘러싼 지평과의 관계를 밝히는 작업이라 할 수 있다. 그는 지각에 내재하는 대상-지평의 구조를 제시하면서, 대상을 본다는 것은 대상에 몰두하는 것이며 거기에 거주하는 것이라고 말한다. 이러한 메를로퐁티의 사유가 세잔과 더없이 잘 맞는 이유는 세잔의 회화에서 핵심적인 지각의 문제가 모더니즘이 강조하는 시각의 우월성을 넘어서기 때문이다. 이때문에 그의 작품은 모더니즘 시대뿐 아니라 최근의 포스트모던 이론에서도 계속적으로 주목받는 것이다. 예컨대 세잔 미학의 '감각의 논리'the logic of sensation 는 로렌스 고잉을 비롯한 미술사학자뿐 아니라 포스트모던 철학자 질 들뢰즈에 의해서도 부각되었다. 이들은 세잔의 작품이 함께 갈 수 없는 감각과 관념의 역설적 관계를 시각적으로 탐색한 회화라는 것을 인식한 것이다. 따라서 메를로퐁티의 지각 개념을 탐구하는 데에도 논리와 관념을 넘어 감각과 비가시로 잇닿는 세잔의 작품은 매우 적합한 예임에 틀림없다.

세잔의 작품에 대한 메를로퐁티의 연구를 고찰하면서 우리는 회화뿐 아니라 주체의 지각과정도 이해하게 된다. 메를로퐁티는 예술이란 내가 외부 세상과 어떻게 연관 맺는가의 문제이며, 세계가 단순히 사고되는 외적 대상이 아니라는 것을 깨닫게

해준다. 세계는 우리의 의식이 대상을 인식해서 나오는 생산물이 아니라 우리의 신체가 이를 어떻게 경험하는가에 따라 지각되는 대상이다. 이와 같은 메를로퐁티의 근본적인 시각을 염두에 두고 세잔의 작품을 볼 때 가장 연관성이 큰 것이 그의 수채화다. 이제 그의 수채화를 극찬한 메를로퐁티의 시각을 따라가보자.

미완의 색채 표면: 후기 수채화

그림 표면에 미완성으로 남은 듯한 색채 구성은 세잔의 그림에서 중요한 특징을 이룬다. 메를로퐁티는 이 남겨진 여백이 어떻게 작용하는지를 살피기 위해 특히 그의 후기 수채화를 주목한다. 그는 하얀 빈 공간이 어떤 특정한 위치를 점하지 않는 면들 주위로 방사된다고 보고, 이 여백이 투명한 표면들을 서로 겹치거나 포개지게 하고, 앞으로 나오고 뒤로 후진하는 색면들의 유동적인 움직임을 강조한다고 보았다. 메를로퐁티는 세잔의 〈발리에의 초상〉을 예로 들면서, "색채들 사이의 흰 여백이 노란색, 녹색, 푸른색 못지않게 아니 그보다 더 일반적인 것으로 기능하고 있다"고 묘사한다[61](메를로퐁티는 자신이 예로 들고 있는 〈발리에의 초상〉이 세잔이 그린 연작 중에서 어느 것을 말하는지 특정하게 명기하지는 않았다. 따라서

그림 91 〈정원사 발리에〉, 수채, 48×31.5, 1906, 베르그루엔 컬렉션, 런던.

그림 92 〈정원사 발리에〉, 캔버스에 유채, 65×54, 1906, 빌레 재단.

나는 메를로퐁티가 세잔의 후기 수채화에서 주목하고 있는 특징을 가장 잘 보여줄 수 있는 대표적인 초상화^{그림 91} 와 유화로 그린 초상화^{그림 92} 를 여기에 예시한다).

세잔의 초기 그림에서 채색된 표면의 짜임새는 매우 밀집되어 있는데, 후기로 가면 훨씬 성글게 구성된다. 이처럼 화가는 색채의 짜임새에서 간격과 구멍을 드러내며 그림면에서 극도로 절제된 표현상의 통제력을 보여준다. 포스트모던 시기에 우리는 세잔 작품의 이렇듯 빈약하고 비결정적인 성질에 더 매료되었다고 할 수 있다. 세잔의 이미지들이 갈라진 틈과 분열에 의지하는 데 착안해, 오튼은 세잔의 예술을 "느슨한 연결, 갭또는구멍의 예술"이라고 규명했다.[62]

그림의 표면을 중요한 의미체제라고 상정할 때, 세잔의 색채 표면이 보여주는 유연한 짜임새는 붓터치에 의해서뿐만 아니라 그 부재에서도 형성된다. 이러한 붓터치의 짜임새가 근본적으로 색채를 이루는 구조라 할 수 있다. 이와 같은 사실을 기반으로 이제 세잔의 색채를 살펴보려 한다. 20세기 중반 이후부터 세잔 작품에 대한 미적 연구는 그의 색채 효과에 집중되어 왔다는 점을 미리 짚어두자.

멀고도 가까운 생빅투아르 산

앞에서 언급했듯, 메를로퐁티는 세잔의 그림이 보기에 불편

하고 긴장감을 주기 때문에 다른 그림을 보아야 비로소 편안해진다고 했다. 그의 풍경화를 보더라도 그 풍경들은 전통적인 우리의 시각에 어떠한 평안도 주지 않는다. 풍경을 보는 관습적인 태도란 관람자가 풍경 속으로 들어가 전경부터 중경, 후경으로 이어지는 거리를 눈으로 따라가는 여정이다. 우리의 눈은 먼저 골짜기와 들판에 난 길과 계곡을 따라 풍경 속으로 깊숙이 들어간 후, 산꼭대기까지 올라가서 머나먼 하늘로 잇닿는다. 이 방식은 벌써 르네상스 원근법이 정립해놓은 것이니 그 역사가 얼마나 오래된 것인지 알 수 있다.

그런데 세잔의 후기 풍경화인 생빅투아르 산 연작을 볼 때 관람자는 기존의 풍경화와는 완전히 다른 원근 체계와 공간 구조를 마주한다. 1902년부터 시작된 이 연작 중에서 〈로브에서 본 생빅투아르 산〉그림 93이나 〈생빅투아르 산〉그림 94을 보자. 놀랍게도 전면의 얇은 색채 막이 일종의 불투명한 창문처럼 우리의 시각이 풍경 속으로 들어가는 것을 막는다. 그 결과 우리는 푸른 들을 걷지 못하고, 생빅투아르 산의 정상에도 오르지 못한다. 산으로 가는 길조차 허락되지 않는다.

이러한 접근 불가능성, 거리와 상실감은 풍경의 얼어붙은 형태에서 두드러진다. 전방의 수많은 녹색 붓터치와 멀리 보이는 푸른색은 무한한 내부 공간을 조성한다. 영원히 다다를 수 없는 공간이 앞으로 당겨져 있다. 세잔의 회화에서 메를로퐁티가 말

하는 '회화적 깊이'를 이해하기 위해서는 갈렌 존슨Galen Johnson 의 설명이 유익하다. 그는 메를로퐁티가 말하는 회화적 깊이는 환영으로 구성되는 3차원의 선적 의미가 아니고, '가장 실존적 인 영역'으로서의 원초적인 깊이를 뜻한다고 강조했다.[63] 이러 한 회화적 깊이는 위에서 예시한 생빅투아르 산 연작에서도 지 각할 수 있다. 이것은 평면적 표면에서 앞으로 당겨진 듯한 녹 색의 역할클로즈업 효과과 멀리 보이는 듯한소격 효과 푸른색 사이 의 역설적 관계에서 확인된다. 그 푸른색의 거리감은 생빅투아 르 산을 신성하게 만들고 한없이 욕망하게 만든다. 아마 이것이 메를로퐁티에게 "거리를 통한 근접성"proximity through distance 이 라는 개념에 영감을 주었을 것이다.[64] 이는 미술사학자 고잉이 "근접함과 거리 사이의 메아리"라고 표현한 것과 상당히 유사 하다.[65]

생빅투아르 산은 세잔에게 일종의 '사랑하는 대상'the loved object 이라고 할 수 있다. 그가 이 그림의 대상을 표면상에 즉각 적으로 드러내어 관객에게 쉽게 다가오게 하지 않았다는 점에 주목하자. 세잔의 생빅투아르 산은 먼 거리에 있다. 관객은 전 경에서 후진하는 푸른색의 동요를 통해서만 그 산에 다가갈 수 있다. 세잔은 관객으로 하여금 그것을 오로지 눈으로만 보면서 욕망하도록 스스로를 구속해 놓은 것이다.

의심할 여지 없이 '거리를 통한 근접성'이라는 개념과 색채를

그림 93 〈로브에서 본 생빅투아르 산〉, 캔버스에 유채, 63.8×81.5, 1902~1906,
넬슨아트킨스 미술관, 캔사스시티.

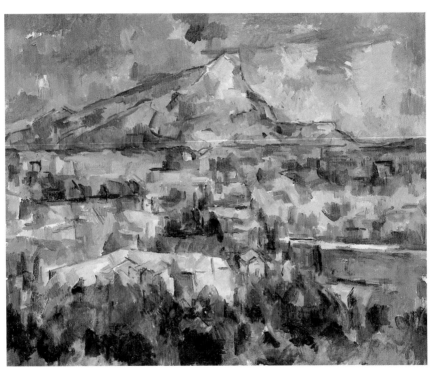

그림 94 〈생빅투아르 산〉, 캔버스에 유채, 73×91.9, 1902~1904,
필라델피아 미술관, 필라델피아.

통한 대상의 표현은 세잔 회화의 어느 특정한 장르에 제한되지 않는다. 그러나 메를로퐁티는 생빅투아르 산을 주제로 한 그의 후기 수채화에 특별한 주의를 기울였다. 수채화는 유화보다 훨씬 명백하게 깊이의 표현을 보여주기 때문이다. 여러 겹의 반투명 판이 겹친 듯, 다양한 색채의 붓터치가 그려진 판들이 한데 압축되어 하나의 회화 면을 이룬다. 그러니 이 회화 면의 시각적 깊이가 깊을 수밖에 없다. 그러한 의미에서 메를로퐁티는 이 수채화의 공간에 대해 "어느 한 곳으로 딱히 설정할 수 없는 면들 주위에서 빛난다"라고 표현한다.[66]

세잔은 현대 회화의 선구자이지만, 그의 회화는 고전미술의 미학을 버리지 않았다. 현대와 전통이 만난다는 것이 어떻게 구체적으로 표현될 수 있을까 하는 의문은 그의 그림에서 해답을 찾을 수 있다. 다른 화가들은 가능하지 않으리라 생각한 것이 세잔의 그림에서 구현된 것이다. 인상주의와 고전 미술의 연계는 여러 가지로 설명할 수 있지만, 중요한 것은 평면과 깊이의 관계다. 인상주의부터 본격화된 것이라 볼 수 있는 모더니즘 회화의 핵심은 평면성이다. 이에 비해, 원근법의 시각적 깊이와 공간감을 강조하는 고전미술에서는 깊이감이 핵심이다. 사실 이 양자는 공존할 수 없는 표현방식이다. 그러나 세잔의 그림에서는 불가능하다고 여겼던 이 표현방식이 그만의 언어로 훌륭하게 구현되고 있는 것이다.

예를 들어 〈생빅투아르 산〉그림 94을 살펴보자. 회화의 전면에 전체적으로 퍼져 있는 세잔의 전형적인 붓터치들은 평면적인 그림을 만든다. 먼저, 이 그림의 전면을 구성하고 있는 녹색의 붓터치들을 주목할 때, 이 붓터치들은 고르게 분포되어 있고 어느 정도 일정하게 구성되어 있기에 그림 전면에 평면적인 효과를 내기에 적절하다. 이제 시선을 그림 전체를 아우르면서 이 그림의 주제인 생빅투아르 산을 조망해보자. 산은 후진하는 푸른색에 싸여 신비로운 거리감을 확보한다. 이 그림의 푸른색은 전경에서 흔들리는 생기 있는 녹색과 대비되면서 회화의 깊은 공간으로 그림면을 끌어들인다.

생빅투아르 산의 몸체는 접근조차 할 수 없을 듯 보인다. 가도 가도 영원히 닿을 수 없는 욕망의 근본 대상과 같이 산은 저 멀리 있다. 비록 지평선에 서 있는 생빅투아르 산이건만, 또한 푸른색과 보라색이 놀랍도록 감각적으로 칠해져 있건만, 우리는 이 산을 쉽사리 소유할 수 없다. 산은 우리 눈에 들어오기에는 너무 의연하게 자신의 자리를 지키고, 푸른색의 색채 효과는 닿을 수 없는 거리감을 더한다. 푸른색이 거리감을 표현하는 색이라는 건 수없이 많은 화가가 경험적으로 입증했다. 미술사에서 누가 가장 위대한 화가인가를 가늠하는 데는 누가 푸른색을 가장 잘 쓰는가 하는 것이 척도가 되어 왔다.

미술사가 커트 바트는 푸른색이 거리를 표현하는 색채임을

강조하면서, 푸른색은 초기 회화의 역사를 시작하는 지오토 Giotto di Bondone로부터 19세기 말 심도 깊은 푸른색을 사용한 세잔에 이르러 완성되었다고 말한다. 바트는 세잔의 푸른색을 찬양하며 다음과 같이 말한다. "세잔의 푸른색은 사물의 근본적 존재와 그 핵심을 표현한다. 그리고 그 본질적인 영원성을 닿을 수 없는 거리에 위치시킨다."[67]

모더니스트들 중 이토록 깊이와 공간적 심도에 몰두했던 작가는 또 없다고 할 수 있다. 평면과 깊이를 모두 붙잡았기에 세잔의 생빅투아르 산은 곧 잡힐 듯 가까이 다가오다가도, 그리움의 거리를 실감하듯 푸른 심연으로 밀려 나간다. 생각해보면 우리의 욕망이 바로 이런 식이다. 갈망하는 대상은 실현될 듯, 손에 잡힐 듯 가까이 다가오다가도 늘 이렇게 미끄러져간다. 다가오는 것과 멀어지는 것은 욕망의 구조와 다르지 않다. 눈에 확연히 다가오는 전면과 닿을 수 없을 듯 먼 그림의 종착지 사이에서 생빅투아르 산은 동요한다. 산은 그 위치를 정하지 못한 채 시각에서 흔들린다. 사랑하는 대상은 잡힐 듯 말 듯 애잔한 그리움을 더한다.

세잔이 이 산에 굉장히 애착을 가졌다는 것은 유명한 이야기다. 수채화와 드로잉을 차치하더라도 유화 완성작만 14점이 넘는다. 그의 가장 든든한 정신적 후원자이자 그를 변함없이 사랑하고 이해해주던 어머니의 장례식 날에도 화가는 화구통을 메고

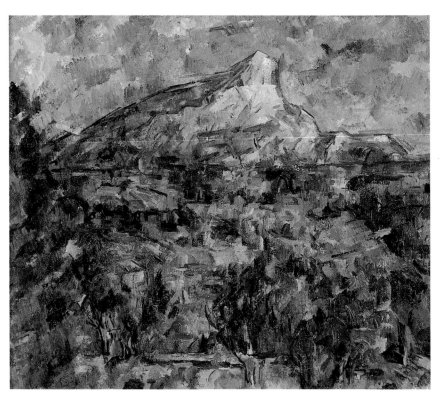

그림 95 〈생빅투아르 산〉, 캔버스에 유채, 60×73, c.1906, 푸시킨 국립미술관, 모스크바.

생빅투아르 산을 찾았다. 사실 이 산은 그에게 어머니의 존재와도 같았다. 〈생빅투아르 산〉그림 95 에서 보듯, 이 그림의 색채 면은 녹색의 얼룩덜룩한 불투명 창문처럼 전면에서 가로막는다. 녹색의 얼룩은 관람자와 그림 속의 들판 사이, 주체와 사랑하는 대상 사이에 견고히 자리잡고 있다. 마치 시각의 스크린처럼, 색채면은 우리의 눈 앞에 있고, 세잔의 자취는 이 스크린에 고스란히 남아 있다.

세잔의 회화에서 대상은 여러 겹의 색채 층을 통해 표면으로 부상한다. 메를로퐁티가 묘사했듯, "상상의 세계에서 깊숙이 떠올려진 화석처럼" 이 색채 층위는 대상의 표상을 섬세하고 예민하게 드러낸다. 특히 그의 후기 회화에서 대상은 가시계에 주어진 것이 '나타나는' 방식으로 지각된다. 이 방식은 미학자 포레스트 윌리엄스Forrest Williams 가 강조한 것처럼, 초기 작업에서처럼 주관적인 감정을 직접적으로 투사하는 것도 아니고, 차가운 인상주의의 눈을 통해 순수하게 대상의 시각적인 인상만을 포착하는 것도 아니다.[68]

메를로퐁티의 현상학적 시각에 따르면 세잔의 회화에서 표면 위에 '나타나는' 것들은 보이지 않는 저변 구조에 거대한 덩어리가 있기에 가능한 것이다. 수면에 잠겨 있는 거대한 빙산 덩어리는 정작 눈에는 보이지 않지만, 겉에 드러나 있는 빙산 조각의 존재 근거다. 내가 늘 강조하는 "보이지 않는다고 해서 없

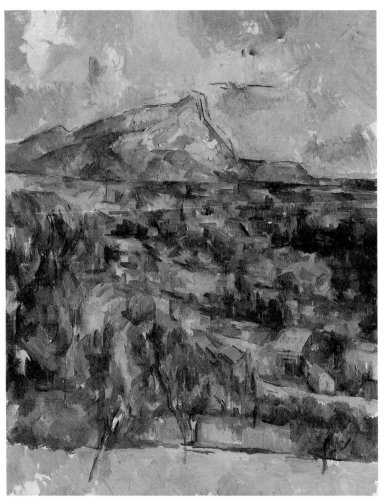

그림 96 〈생빅투아르 산〉, 캔버스에 유채, 83.8×65.1, 1904-06, 헨리와 로즈 펄먼 재단.

는 것이 아니다"라는 말을 가장 적절하게 시각화하고 있는 것이 세잔의 그림인 듯싶다. 모더니스트인 세잔의 그림이 수수께끼 같은 깊이를 보여주는 건 바로 이러한 구조 때문이다. 그의 회화가 나타내는 깊이는 놀랍도록 견고하다.

이러한 구조의 견고함은 색채의 짜임새가 만들어내는 것이다. 세잔이 그린 생빅투아르 산을 제대로 감상하려면, 표면의 붓터치와 줄일 수 없는 거리 끝에 자리잡은 생빅투아르 산 사이의 넉넉한 공간을 느낄 수 있어야 한다. 푸시킨 국립미술관 소장의 〈생빅투아르 산〉그림 95 이나 펄먼 재단 소장의 〈생빅투아르 산〉그림 96 에서 보는 전경의 초록색과 머나먼 푸른색 사이의 공간을 지각해보라. 거기서 충만한 공기와 산들바람을 느낄 수 있다면 세잔의 그림을 안다고 말할 수 있으리라. "공기를 그리고 싶다"고 한 이 화가의 의미심장한 말은 이렇듯 그의 그림이 머금은 깊이와 직결된다. 그리고 이 깊이는 이른바 '회화 공간'이라고 할 수 있다.

의미의 잔여를 담는 회화 공간

세잔의 회화에서 대상들이 점차 드러나는 깊이 있는 공간을 좀더 들여다보자. 기호와 연관시켜 볼 때 이 근원적 공간은 시각계에서 의미의 잔여를 담는 일종의 은유적 방법이라 할 수 있다. 보통의 시각언어로는 표현할 수 없는 의미를 그만의 방식으

로 가시화하는 것이다. 그 회화적 공간에 아직 구체화되지 못한 대상이 자리를 잡는다. 그리고 여기에, 가시적 표면을 이루는 그림의 기호망을 빠져나가는 의미의 잔여가 담겨진다. 이와 같은 세잔 회화의 의미구조를 이해하기 위해 메를로퐁티의 수수께끼 같은 다음의 글이 도움이 된다.

> 세잔의 그림은 어떻게 사물이 사물이 되는지, 어떻게 세상이 세상이 되는지를 보여주기 위해, '사물의 피부'를 깬다. 그러므로 그림은 아무것도 아닌 것의 광경이 됨으로써만 어떤 것의 광경이 되는 것이다.[69]

메를로퐁티의 이 말을 풀이해보면, 세잔의 그림은 이미 존재하는 사물이 모두 드러나 있는 상태를 그리지 않는다는 것이다. 여기에는 말하지 않은 그의 기본 전제가 행간의 의미로 작용한다. 즉, 이 말에는 사물이 본래 존재하고 우리가 그것을 눈으로 보자마자 전체적으로 인지하는 게 아니라는 인식이 깔려 있다. 대신 사물이 주체의 시각계에 들어오면서 스스로를 생성하고 구축한다는 것이다. 이것은 주체와 대상 사이의 지각관계에서 대상의 존재가 점차 확실해지는 과정이다. 그러니 사물이 사물이 되고 세상이 세상이 되려면 표현상의 의미작용이 필요하고, 이를 지각하는 주체의 인지과정이 중요시된다.

그래서 세잔의 표현방식은 여느 화가와는 다르다. 세잔은 그의 그림을 비우기 위해 분투했다. 메를로퐁티의 표현대로 '사물의 피부'를 깨는 데 그보다 더 분투했던 화가는 찾기 힘들다. 이 화가는 우리가 일상적이고, 친밀하고, 관습적으로 보는 시각계의 표면을 뚫고 사물과 세계를 신선하게 끄집어낸다. 물론 한꺼번에 그렇게 하는 것이 아니라 점차적으로 그렇게 한다. 거리감과 깊이감을 잃지 않으면서 말이다. 세잔은 이를 위해 자신의 이미지를 '아무것도 아닌 것'으로 만들려고 노력했다.

　　세잔은 회화면의 얇은 층을 통해 모든 것을 보이려 했다. 보통의 사람들에게는 언어가 의미 전달의 도구이듯, 화가에게는 화면이 자신이 나타내고자 하는 의미의 구성체계다. 가시계의 얇은 표면을 뚫고 익숙치 않은 감성을 드러내는 세잔의 회화는 표면에 보이는 것이 모두가 아님을 암시한다. 역설적이게도 그의 그림은 보이는 게 전부가 아니라는 것을 보여주는 그림인 것이다.

메를로퐁티의 현상학

모리스 메를로퐁티Maurice Merleau-Ponty, 1908~61는 프랑스 철학자로서 지각에 관한 연구와, 인간 의식의 본성을 체화된 경험으로서 인식하는 이론을 정립했다. 에드문트 후설과 마르틴 하이데거의 영향으로 현상학에 입문했고, 1945년 『지각의 현상학』Phénoménologie de la perception을 저술했다. 같은 해 장폴 사르트르와 함께 좌파 문화·정치 잡지인 『현대시대』Les Temps Modernes를 창간했고, 전후 프랑스 공산주의의 일원으로 활동하기도 했다. 소르본대학에 이어 1952년에서 1961년 그가 사망하기까지 콜레주 드 프랑스에서 교수로 재직했다.

페르디낭 드 소쉬르의 구조주의 사유를 현상학적 맥락으로 연결시킨 메를로퐁티의 중요한 연구는 푸코와 루이 알튀세르를 비롯해 다수의 사상가들에게 영향을 미쳤다. 근래에는 전통적인 신체와 정신의 관계에 대한 그의 도전과 인간의 지각 경험의 본성에 대한 논의가 사회과학자들의 지대한 관심을 끌었다. 미술사 담론으로는 그의 「눈과 정신」L'Œil et l'esprit, 1961과 같은 텍스트가 중요하게 부각되었는데, 그것은 시지각과 색채의 현상학을 다루기 때문이다. 메를로퐁티의 이론에 영향을 받은 현대의 미술이론가들로는 마이클 프리드, 로잘린드 크라우스, 위베르 다미슈 그리고 아네트 마이클슨 등이 있다.

메를로퐁티의 이론적 기여 중에서 미술과 연관해 특히 중요한 것이 지각의 메커니즘에 관한 연구다. 그는 지각의 메커니즘을 주체의 입장에서 고찰했으며, '본다'는 것이 무엇인가를 고민했다. 철학자들 중

에서 메를로퐁티만큼 '본다'고 하는 지각 현상을 중요하게 부각시키고 집중적으로 연구한 철학자도 드물다. 그의 첫 저작 『행동의 구조』 *La Structure du comportement*, 1942 에서 마지막 저서 『보이는 것과 보이지 않는 것』 *Le Visible et l'invisible*, 1964 에 이르기까지 대부분의 저서에서는 '보는 것'에 대한 그의 집요한 관심을 엿볼 수 있다. 그의 현상학에서는 지각이 사유보다 우선시된다. 이처럼 지각의 일차성을 주장하는 그의 입장은 기존 철학에서 확고하게 견지되어온 지각의 확실성에 대한 심대한 도전을 저변에 깔고 있다.

그는 데카르트 이래 사유의 한 형태로 당연시되어온 지각의 확실성에 대해 의문을 제기한다. 데카르트는 '본다는 지각행위'는 사유의 형태로서 절대적인 확실성을 갖는다고 보았다. 이것은 눈에 '보여진 존재'와는 확실히 구별되는 것으로 그 존재에는 의심이 가더라도 주체가 본다는 지각 행위는 결코 의심할 수 없다는 생각이다. 그런데 메를로퐁티는 존재의 확실성과 지각의 확실성은 서로 분리될 수 없다고 반박했다. 만약 존재의 확실성이 문제가 되면, 지각의 확실성 또한 문제가 될 수밖에 없다는 것이다.[70]

메를로퐁티가 주장한 것은 사유와 구분되는 지각이다. 지각은 대

상에 내재하고 몰입할 수 있지만 사유는 그럴 수 없다는 것이다. 그는 『지각의 현상학』에서 세계에 개입하는 것이 지각이라면, 자아에만 현존하는 것이 사유라고 양자를 구별했다.[71] 다시 말해, 지각의 주체는 세계 속에 개입하면서 세계와 거리를 두고 조망하는 관조자가 아니라는 것이다. 그에 따르면 대상을 '본다'는 것은 존재의 세계로 들어가 뿌리내리고 정착한다는 것이다. 보는 이가 보이는 것과 연합하는 것이니, 이 과정 자체가 그가 말하는 상호적인 예술 행위와 연결된다.

이러한 역동적인 시각의 메커니즘은 논리상 주체와 대상을 구분하는 이분법에 대한 도전이며, 이 둘을 분리하는 데카르트적 철학 전통을 근본적으로 뒤집는 것이다. 또한 이것은 지각의 대상이 이미 만들어져 있는 존재가 아니라, 개인으로 분화되기 이전의 신체적 경험으로 인해 존재한다고 여기는 사고방식이다. 대상의 외관과 그 리얼리티 사이의 전통적인 구분은 모호해졌다고 보는 것이다. 따라서 보이는 사물의 실제적 현전을 그것을 '보는' 의식에서 분리해내는 데카르트적 입장은 더 이상 유지될 수 없다는 결론에 도달한다.

데카르트에게 '사고 없는 시각'은 없고, 메를로퐁티에게 '보기 위해 생각하는 것'은 충분하지 않다. 그가 말하는 시각의 수수께끼는 '보는 것의 사고'thought of seeing 로부터 '행위의 시각'vision in act 으로 옮겨가는 데서 발생한다[72](1961년 53세의 메를로퐁티는 데카르트에 관한 강의를 준비하던 중 뇌일혈로 사망했다고 한다).

결론적으로 '본다'는 지각행위를 논리와 사고로 직결시키는 데카르트적인 시각으로는 세잔의 그림을 이해하기 힘들다. 세잔의 그림이 난해한 것은 우리의 생각이 데카르트적인 관점에 머물러 있기 때문이다.

합리와 이성을 넘어서는 세잔의 그림을 제대로 이해하기 위해서는 그것에 걸맞은 철학적 관점이 필요하다. 바로 이 지점에서 메를로퐁티의 철학적 사유가 개입하는 것이다.

베르그송과 세잔의 '시간 이미지'

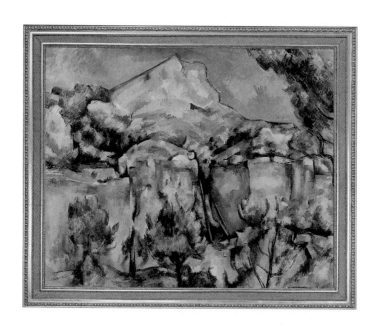

과연, 미술은 공간예술인가?

'시간 앞에 장사 없다'는 말이 있다. 제아무리 권세 있던 사람도, 기세등등했던 부자도, 천하의 절세미인도 나이 들면 별 수 없다. 모든 것은 변하는 법. 시간의 흐름을 거스를 수 있는 존재는 세상에 없다. 베르그송이 『창조적 진화』[1907]에서 말했듯, 유일한 진리는 우리가 끊임없이 변한다는 것이다. 그렇다면 미술작품이 시간의 흐름을 표현할 수 있는가? 물론 21세기를 사는 우리는 어렵잖게 동영상 작업을 떠올릴 것이다. 그러나 그 기술적 속성이 예술성을 담보하는 것은 아니기에, 동영상 자체가 답이 될 수는 없다.

보다 어렵고 근본적인 문제는 회화에서다. 멈춰 있는 그림에서 시간의 흐름을 표현할 수 있는가? 상식적으로 아니라는 답

이 맞으리라. 돌이켜보아, 과거의 연구사에서도 시간과 공간의 축에서 회화는 주로 후자의 견지에서 다뤄져왔다. 그 대표적 시각으로 참조하는 문헌이 예술과 문학 비평의 기원이라 일컬어지는 고트홀트 레싱Gotthold Lessing의 『라오콘』*Laocoön, 1766*이다. 여기서 레싱은 시각미술은 근본적으로 공간적이고 동시적이라 했고, 이에 비해 문학은 시간적이고 연속적이라 제시했다. 이 글은 이후 계속적으로 인용되며 미술에 대한 어느 정도의 고정관념을 만들어준 듯하다. 오늘날에도 미술은 공간예술이고, 문학과 더불어 음악이나 공연이 시간예술이라는 생각은 일반적이다. 그런데 과연, 미술이 공간적이기만 한가? 그리고 그 미술에서의 공간이 우리에게 자연과학 등 다른 영역에서 다루는 공간과 같은 것일까?[1]

고정관념이란 따르기 쉬운 법이다. 쉽게 생각되기 때문에 고정관념이 된 것이기도 하다. 미술이란 공간을 다루는 영역이라 흐르는 시간을 다루지 않는다고 여기기 십상이다. 그렇다면 지속은 차치하고 시간 자체를 나타내는 일은 어떤가. 미술사에서는 모던 시기로 접어들면서 시간을 나타내는 작업이 등장했다. 모더니티는 당시성contemporaneity을 포함하는 개념이었기에 미술작품에서도 실제의 시간이 개입된 것이다. 모던 아트의 시작인 에두아르 마네Edouard Manet는 일상 삶을 그림으로 들여왔다. '시각적 리얼리즘'이었다. 그림의 시간과 실제의 시간이 연결되

었고, 생생한 현재의 모습과 장면이 그림에 실렸다. 인상주의의 클로드 모네Claude Monet 의 기민한 눈은 카메라의 렌즈와도 같이 시간을 기록했다. 그러나 아무리 당시의 시간을 포착한다 해도 그것은 순간의 포착이었다. 즉 흐르는 시간의 단면을 떠낸 고정된 이미지였다. 그러기에 인상주의는 연작이 필요했다. 시간이 지나가는 여정을 보여주기 위해 여러 작품이 있어야 했던 것이다. 이는 회화에서 단독 작품으로는 연속되는 시간의 흐름을 나타내기 힘들다는 것을 보여준다.

시간의 지속성을 회화가 표현할 수 없다고 여겨왔지만, 표현할 수 없는 바를 드러내는 것이 진정한 미술작업이 아니겠는가. 대부분의 모던 아티스트가 이루지 못했던 미술의 과업이건만, 미술사 담론은 세잔의 회화를 다르게 보았다. 그래서 그의 작품을 시간성을 이론화시킨 대표적 철학자 앙리 베르그송Henri Bergson 과 연결시킨 연구들이 진행되어왔다.

베르그송의 사상은 '생의 철학'이나 '생기론' 등 몇 가지 이름으로 불리나, 특히 후대에 미친 영향은 그의 시간성에 대한 사유가 으뜸이다. 『눈의 폄하』라는 중요한 저술에서 '시각/반시각'을 중심으로 한 미술과 철학사의 연계를 드러낸 역사철학자 마틴 제이Martin Jay 는 특히 후기구조주의자들과 연관해 베르그송의 중요성을 피력했다. 그는 들뢰즈나 데리다 등은 "공간적 현전에 반대되는 시간적 지연의 중요성과 양적인 균일성보다는

질적인 차이의 중요성에 관한 베르그송의 강조에 친연성을 드러냈다"고 서술했다.[2] 공간적 현전은 양적인 균일성과 통하고 시간적 지연은 질적 차이로 연계된다. 서양의 사상은 현대로 오면서 전자에서 후자로 그 무게 중심이 이동했는데, 이는 20세기 후반 베르그송의 영향이 더 부각된 것을 이해하게 한다.

공간은 본질적으로 양화시킬quantify 수 있는 것이고, 질적인 qualitative 것은 단지 심리적 시간에만 적용될 수 있다. 그리고 공간적 매체는 그것이 어떤 것이든 우리의 심리적 지속 안에서의 감정과 사고의 혼합을 반영할 수 없다. 따라서 공간은 확실히 지적이고 비인간적인 매체라고 인식된다. 이러한 뚜렷한 분리를 인식할 때 미술사학자 크리스토퍼 그레이Christopher Gray가 강조했듯, "역동성dynamism의 감각에 경험을 부여하는 문제는 공간에의 상징표상으로 해결되는 문제가 아니라는 것을 깨닫는 것"이다. 그는 역동성이란 "변화를 위한 상징의 발전에 의해 해결될 수밖에 없는 문제"라고 말하며, "이는 시간과 지속의 개념을 그 뿌리로 갖는 것인데 베르그송 철학의 근본적인 부분이다"라고 주장했다.[3] 역동성은 시간과 지속의 기반에서 가능하다는 것이다.

베르그송의 이론은 특히 시간의 지속duration 안에서, 지속을 통해서만 리얼리티에 가장 확실하게 접근할 수 있다고 논증한다. 그는 1889년, 「의식의 주어진 즉각성에 대한 글」에서 인간 경험에서 차지하는 시간의 중요성을 회복시켰다. 삶과 인간 의

식의 중심부에 시간을 위치시킨 것이다. 베르그송은 리얼리티 그 자체를 시간적이거나 역사적인 과정, 또는 최소한 근본적으로 시간적 성향을 가진 것으로 인식한다.[4]

앞서 언급했던 레싱의 『라오콘』 이후 회화는 공간적이라는 인식이 굳어졌던 것이고, 이러한 공간과 시간 사이의 분리는 시각 미술에 대한 고정된 시각을 조성하는 데 일조했다. 세잔의 회화를 볼 때에도 그 연구가 주로 공간의 영역에 치중되어 왔던 게 사실이다. 그의 작품을 시간적으로 접근한 연구는 상대적으로 적지만, 이는 모두 베르그송과의 관계에서 탐색한 것들이다. 오늘날 미술 영역에서 공간보다 시간에 관심이 쏠리는 것은 최근의 급변하는 사회 환경에 따르며, 그 연구에 시의성을 담보한다.

다시 말해, 첨단 디지털 테크놀로지와 4차 혁명의 도래로 인간의 기억과 뇌의 활동이 강조되고, 예기치 못한 팬데믹 시대를 맞아 여행 금지가 가져온 공간 경험의 차단은 시간에 대한 집중을 불러온다고 할 수 있다. 따라서 21세기 초를 사는 우리가 세잔 회화를 다시 보며 재조명하는 것은 시간과 연관되며 그 시각을 베르그송에서 얻는다.

19세기 후반과 20세기 초를 겹쳐 살았던 세잔과 베르그송은 각자의 작품과 책에서 상당히 유사한 내용을 회화와 언어로 보여준다. 양자의 병행 구조에서 그 시각의 표상과 철학적 사상이 놀랍게도 서로 통하는데, 이들의 역사적 족적이 동시대를 배경

으로 한다는 점을 참고할 수 있다. 이를 구체적으로 살펴보자면, 기억에 대한 심도 있는 연구서인 베르그송의 『물질과 기억』[1896]은 세잔의 대규모 회고전[1895]이 최초로 열렸던 이듬해에 발표되었다. 이 전시는 앞서 언급했지만, 볼라르Ambroise Vollard가 열어준 역사적 전시로 그의 작업 전반을 세상에 처음으로 선보인 전시였다. 그리고 베르그송의 가장 영향력 있는 이론서 『창조적 진화』는 세잔이 작고한 다음 해인 1907년에 출판되었다. 철학사상과 예술작업 사이의 이러한 조응은 동시대를 배경으로 출현하여 병행되었다.[5]

미술사 담론에서는 이 화가와 철학자를 연관시켜 논한 다수의 논문을 찾아볼 수 있다.[6] 양자의 작업에서 발견되는 놀라운 조응은 예술과 철학의 두 세계관이 만나는 심층의 영역을 드러낸다. 세잔이 베르그송의 저서를 읽었다는 증거 한 줄 보다, 그의 작품에서 구현된 베르그송의 개념을 시각적으로 확인할 수 있다면 그보다 더 중요한 일은 없을 것이다.[7]

세잔의 회화는 캔버스 위에 시간의 흐름을 객관적으로 포착하기보다 작가 자신이 지낸 시간의 경험을 관객에게 생생하게 되살리려는 시도로 이해할 수 있다. 그렇듯 주체와 세계 사이 명확한 구분이나, 세계의 대상화를 반대한 것이 베르그송의 입장이고 또한 세잔 회화의 미적 특징이다. 이것이 세잔의 풍경화에서 이해하기 어려운 부분인데, 풍경과 보는 이작가/관찰자 사이

의 분리가 이뤄지지 않은 시각구조라 말할 수 있다. 그리고 이는 베르그송이 주장한 대로, 지적이고 과학적인 분할이 이뤄지기 이전의 근본적인 '감각의 동근원성'同根源性 과 통하는 대목인 것이다. 이러한 주체와 대상 사이의 미분화된 상태는 베르그송이 『창조적 진화』에서 생명 진화가 분기하는 방향에서 볼 때, 인간 정신의 공간적 지적 분화가 본격화되지 않은 상태에서 감각에서의 동물적 동근원성을 만나는 지점이다.[8] 앞장에서 살펴본 메를로퐁티 또한 세잔이 그의 작업에서 감각의 분할, 그리고 주체와 객체 사이 균열 이전의 세계의 모습을 표현하려 했다고 강조한 바 있다.[9] 베르그송과 메를로퐁티의 사유가 특히 겹치는 부분이라 볼 수 있다.

회화에서의 지속과 기억의 표상

시간의 이미지를 그린 최초의 모던 아티스트

세잔은 평생 클리셰를 벗어나려 분투했던 작가다. 그의 작품이 일상의 관습을 벗어나는 것은 놀랍지 않다. 하지만, 시계를 그릴 때 시곗바늘 없이 그린다는 것은 상식의 범주를 벗어나는 일이다. 바늘이 없다면 미완성이라고 여기는 게 보통이다. 그러나 세잔의 탁상 시계는 완성작임에도 불구하고 바늘이 없다. 그가 1870년경 제작한 〈검은 시계〉그림 97 는 세잔을 베르그송과

연관시킬 때 종종 예시되는 작품이다. 비교문학자 맨프레드 밀즈Manfred Milz는 이 정물화가 시간의 내적 의식이나 정신mind의 상태에 의한 지속의 공간적 지각을 대체하여 상징하는 것으로 보고, 베르그송의 '순수한 지속'pure durée과 동일한 의미로 연결시켰다. 우리는 세잔 자신이 시간의 지속과 변화에 대해 언급한 부분을 찾을 수 있다. 세잔의 말을 직접 인용한다.

> 우리가 보는 것은 무엇이든 … 흩어지고 지나간다. 자연은 언제나 동일하게 있지만, 어떤 것에도 그 가시적 외양이 남아있지 않다. 우리의 예술은 그 변화의 외양과 요소와 더불어, *지속의 떨림*전율; shudder of duration을 부여해야 한다. 그것은 우리로 하여금 자연을 영속적인 것으로 경험하게 한다.[10]

위의 말은 세잔이 지속을 가시화하는 과정, 즉 변화무쌍한 자연 속에서 영속성을 경험하고 이를 회화로 드러내려던 자의식을 보여준다. 미술사학자 조지 해밀턴George Hamilton은 세잔이 "시간의 이미지an image of time를 창출하려고 한 최초의 모던 화가였다"고 대담하게 말한 바 있다.[11]

베르그송에 따르면, 우리의 의식은 끊임없이 변화를 겪어간다. 화가가 눈앞의 풍경을 그릴 때, 몸을 조금씩 움직이면서 그리는 것과 가만히 멈춰 있는 상태에서 그리는 것을 상상해보라.

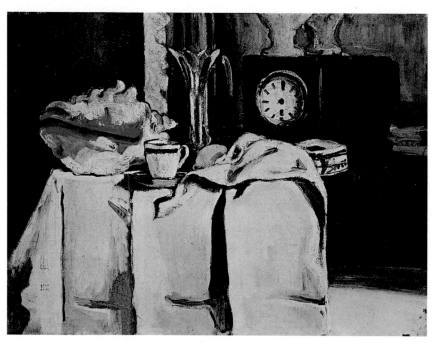

그림 **97** ⟨검은 시계⟩, 캔버스에 유채, 55.2×74.3, c.1870, 개인 소장.

공간을 다양하게 이동하는 시점으로 그린 것을 우리는 소위 큐비즘이라 부른다. 그런데 큐비즘과 달리 몸에 달린 눈의 시점을 움직이지 않고 의식의 유동성, 시간의 지속을 표현할 수 있는가가 여기서의 관건이다. 세잔의 회화가 돋보이는 지점이 바로 이 점인데, 다수의 미술사가가 강조하듯 그의 그림은 유동하는 시간 속의 공간을 다룬다는 것이다. 다시 말해, 어떤 장면을 관찰할 때 아무리 부동의 자세를 유지하려고 해도 우리의 의식은 계속적인 변화를 거치는데, 세잔의 회화는 이렇듯 베르그송이 강조하는 의식의 상태를 시각적으로 나타낸다고 볼 수 있다. 즉, 그의 작품은 지속으로서 변화를 기록하는 것이며, 시간의 방식에서 보여지는 공간의 기록이라 할 수 있다.

이는 관찰자 시점에서 장면을 볼 때 몸을 움직이지 않는 상태에서 경험하는 의식의 변화를 드러내는 것이다. 그의 그림에서 보이는 이러한 특징은 세잔이 멈춰 있는 상태에서 가능한 다양한 시각 경험을 인식하고 있었다는 것을 확인할 때 더 명확해진다. 1906년 세잔이 아들에게 쓴 편지에서 그러한 화가의 생각을 오롯이 읽을 수 있다. 이 편지를 쓸 때 그는 강둑 풍경을 그렸던 것인데, 이 시기에 그린 〈강둑에서〉그림 98 와 〈강둑 풍경〉 그림 99 그리고 또 다른 〈강둑에서〉그림 100 를 참고할 수 있다. 세잔은 편지에 다음과 같이 썼다.

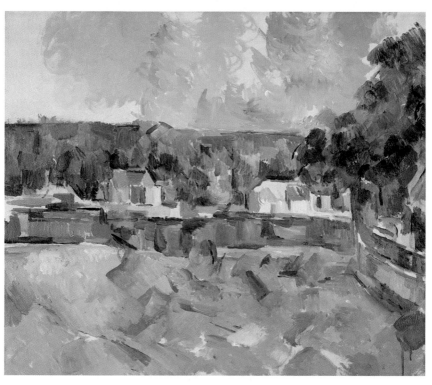

그림 98 〈강둑에서〉, 캔버스에 유채, 61×73.7, c.1904~1905,
로드아일랜드 스쿨오브디자인 미술관, 프로비던스.

그림 99 〈강둑 풍경〉, 캔버스에 유채, 65×81, c.1904, 개인 소장.

그림 100 〈강둑에서〉, 캔버스에 유채, 65×81, c.1904, 바젤 미술관.

여기 강둑 모티프들은 더 자주, 다른 각도로부터 보이는 같은 주제_{대상}인데, 가장 큰 관심의 연구 주제를 제시한다. 이는 너무 다양해서 여러 달 동안도 내 위치를 (한 번은 오른쪽, 다른 한 번은 약간 더 왼쪽으로 기대면서) 바꾸지 않으면서도 계속 바쁘게 작업할 수 있을 정도다.[12]

 앞서 언급했듯, 의식의 변화를 강조한 베르그송의 말은 그의 『창조적 진화』에 나오는데, 그는 가장 부동적인 관찰자조차 그 의식이 끊임없는 변화를 겪는다고 주장했다. 세잔의 편지글에서 확인하듯, 그는 부동의 관찰자로서 눈을 신체적으로 움직이지 않고 변화하는 의식을 그림에 반영하고자 했다. 해밀턴은 "세잔의 회화는 공간적 경험의 그것만큼이나 시간적 경험의 이미지로 고려되어야 한다"고 말한 바 있다. 그는 세잔 회화가 머금고 있는 복수의 시각 경험을 이해하기 위해 관람자는 천천히 그리고 계속적으로 보아야 한다고 강조한다. 이러한 복수적 시각경험은 큐비즘이 추구한 다시점의 시각과는 다르다. 해밀턴이 말했듯, 만약 우리가 세잔과 같은 방식으로 시간에서 지속되는 작가의 공간상의 경험을 다시 재가동한다면, 그 회화는 시간의 이미지로서 보여지게 될 것이다. 왜냐하면 그것이 공간의 단순하고 단일한 별개의 경험의 이미지로서 이해될 수 없기 때문이다. 이렇듯 세잔이 회화를 창작하고 본 경험은 베르그송의

그림 101 〈비베무스 채석장에서 본 생빅투아르 산〉, 캔버스에 유채,
65.1×81.3, c.1897, 볼티모어 미술관.

'지속'duration , 즉 '계속적인 생성'continuous becoming 을 나타내는 것이라 할 수 있다.

예컨대 세잔의 〈비베무스 채석장에서 본 생빅투아르 산〉그림 101 과 같은 풍경화는 시간상 다양한 순간들을 종합한 환영을 제시했다고 할 수 있다. 작품의 오브제는 그의 회화적 구성에 갇히지 않고 제한하는 윤곽성 안에 고립되지 않는다. 세잔의 회화면에서 진행되는 유동적 움직임은 어느 지점에서 형태들을 허물어뜨리고 회화의 각 면plane 이 그와 인접한 면으로 흘러 들어가게 하여, 화면의 오브제들이 서로 분리되지 않아 보인다. 관람자는 오브제들을 여러 각도에서 연속적으로 보면서 동시에 상상 속에서 보게 된다. 여기서 색채로 인한 대기의 흔들림은 움직임, 불확실성 그리고 구조적 다양화를 유도한다. 말하자면, 세잔은 그림 속 오브제들이 부동성으로 갇히기를 원하지 않았고 그들이 살아 있는 세계에서 고립되는 것을 바라지 않았다.[13] 살아 있는 세계는 변화하는 리얼리티를 뜻하는 것이고, 여기서 변화란 베르그송의 표현에 따를 때, 다름 아닌 시간이다. 세잔은 그가 그리는 바위며 나무를 변화의 되어감으로, 시간의 계속성으로 표현하려 했다고 말할 수 있다.

과정의 시간적 요소: 큐비즘과 역동성의 표현

이러한 시간의 계속성, 즉 과정의 시간적 요소는 분석적 큐비

즘Analytic Cubism에서 중요한 역할을 하는 것이기도 하다. 파블로 피카소와 조르주 브라크George Braque는 이를 실행하기 위해 '세잔적인 진행'Cézannian passage을 염두에 두고 시작했다고 할 수 있다. 이 용어는 뉴욕 현대미술관MoMA 초대 관장이자 모더니스트였던 알프레드 바아Alfred Barr가 『큐비즘과 추상미술』*Cubism and Abstract Art*, 1936에서 영어로 소개하며 알려지게 되었다. 그는 묘사하기를, "형태의 모서리를 칠하지 않거나 색조를 옅게 남겨둠으로써 각 면들을 공간에 스며들게 하는 것"이라 했다. 이는 미술사학자 레오 스타인버그Leo Steinberg가 언급했듯, 면은 영역으로 분산되어 들어가는데 이것이 견고한 덩어리로 물질화되는 것을 막고 연속성을 유지하는 것이다.[14] 이렇듯 큐비즘 회화의 전체 표면이 상호작용하고 서로 투과하는 면들로 조성되어 있는 것은 바아가 소개한 '세잔적인 진행'과 직결된다고 할 수 있다.

세잔은 피카소와 브라크뿐만 아니라 '살롱 큐비스트들'에게도 영향을 미쳤는데,[15] 이들은 베르그송과 연관해 특히 역동성과 움직임의 표현에서 세잔 회화의 '가르침'을 수용했다. 이들의 작품에서 보는 시각적 특징은 구성에서 부상되는 역동성으로 동요하는 에너지를 느끼게 한다. 대표적 작가들인 알베르 글레이즈Albert Gleizes와 장 메쳉제Jean Metzinger는 공동저서 『큐비즘』 *Cubism*, 1912[16]에서 이 요소를 세잔에게서 오는 것으로 밝혔다.

그들을 인용한다.

세잔은 우리에게 어떻게 보편적 역동성universal dynamism을 석
권하는가를 가르쳐주었다. 그는 우리에게 무생물 오브제들이
서로에게 가한다고 여겨지는 변용modifications을 드러내 보여
준 것이다. 그로부터 우리는 신체의 색배합coloration을 바꾸는
것이 그 구조를 변경하는 것임을 배웠다. 그는 원초적 볼륨에
대한 연구가 이제까지 들어본 적 없는 지평을 열어줄 것이라
고 예언했다.[17]

이와 같이 지속의 역동성을 회화에 표현할 때, 큐비즘 작가들
이 당면한 상황은 이를 형태를 통해서 나타내야 한다는 문제였
다. 역동성과 형태는 그 속성상 대립적이다. 역동성은 정신 운
동mind movement인 셈인 데, 형태는 정지 이미지라는 점이다. 양
자의 연계는 역설적이라 할 수 있다. 그런데 이는 살롱 큐비스
트들의 미학적 목표라 해도 지나치지 않을 정도로 의미를 갖는
다. 글레이즈와 메챙제의 『큐비즘』에서 제시한 '역동적 형태'
dynamic form는 세잔적 유형의 공간상의 확장을 꾀하는 것이다.
이 공간적 확장은 경계 지어진 오브제가 조성하는 공간의 분리
와는 무관하다고 할 수 있다.

이렇듯 세잔 회화가 보이는 공간의 확장에서 영감을 받은 작

품으로 글레이즈의 〈파리의 다리들〉그림 102이 있다. 무정형적 공간을 구체화하는 이 그림에서 회화면을 조성하는 투명한 파편들은 시각의 복합성을 이루며 분리된 다양한 형상들을 전체적으로 덮고 연결한다. 묘사된 오브제들은 종종 추상적인 평면들로 녹아 스며들어, 우리의 눈이 표상적 콘텐츠를 분별하지 못하게 동요시켜 비표상적 덩어리볼륨를 식별하게끔 유도한다. 이 과정에서 그러한 덩어리들 사이의 리듬 있는 연관관계는 "회화의 조직적 구조에 대한 우리의 직관적 이해를 이끈다."18

세잔에서 영감을 받아 큐비즘이 추구한 '형태의 역동성'dynamism of form은 공간을 통한 변하지 않는 오브제의 움직임이라 할 수 있다. 그리고 이는 주어진 작품에 대한 관람자의 심리적 반응과 직접적으로 연관된다. 이 반응은 『큐비즘』의 원리에 의하면 심오한 자아의 표현으로서의 역동적 형태를 목격하게 하는 것이다. 표현상으로는, 캔버스의 분리하는 속성과 물리적 이질성을 측정할 수 없는 리듬 있는 패턴으로 연결함으로써 용적의 공간은 역동성을 발휘하게 된다. 정량화시킬 수 없는 회화의 속성이라 할 수 있다. 이러한 살롱 큐비스트들의 역동성과 형태의 연계는 베르그송적인 이미지들의 조합이라 할 수 있다.19

베르그송의 영향을 받아 저술한 글레이즈와 메챙제의 『큐비즘』에서 이들은 지속의 역동성에 충실한, 화가에 의해서 시작된 경험을 완성하기 위해서 관객의 창조적인 직관이 요구된다

그림 102 알베르 글레이즈, 〈파리의 다리들〉, 캔버스에 유채, 60×73, 1912, 빈 현대미술관.

고 주장했다.[20] 이렇듯 미적 직관과 연관해 베르그송이 시간의 지적 취급에 대해 비판한 것에 주목할 필요가 있다. 베르그송은 '지적知的 시간'은 자연과학에서 유래된 개념으로, 우리의 일상에서 직접 경험하는 시간과 혼동하면 안 된다고 강조했다.[21] 역동성이란 공간이 아닌 "변화를 표상하는 상징의 발전에 의해 해결될 수밖에 없는 문제"이며, 이는 시간과 지속의 개념을 그 뿌리로 갖는다. 이는 베르그송 철학의 근본적인 부분이다.[22] 역동성은 시간과 지속의 기반에서 가능하다는 것이다.

브라크와 피카소 그리고 살롱 큐비스트들을 포함해 큐비즘 전반에 끼친 베르그송의 영향을 부인할 수 없다. 특히 큐비스트 작가들은 역동성의 표현을 위해 베르그송의 사유를 수용했다. 그리고 그 과정에서 세잔의 회화를 거쳤는데, 이들에게 선배 작가가 캔버스에 구현한 지속으로서의 시간과 이를 체험하는 주체의 감각적 변화는 중요한 참조가 된 것이다.

인상주의와 세잔의 차이 I : 순간의 포착과 시간의 지속성

세잔뿐 아니라 그와 동시대였던 인상주의도 시간을 표현했다. 그러나 세잔 회화가 보이는 시간성은 인상주의가 표현한 그것과 전혀 다른 것이다. 인상주의는 시간 속의 분리된 각 순간들을 묘사하는 시도라고 말할 수 있다. 이에 비해, 세잔 회화가 드러낸 시간성은 단절적인 순간의 포착이 아니라 연속적인 시

간의 흐름인데, 베르그송의 시간 개념과 놀랍게 통한다. 베르그송은 공간의 인식도 시간 안에서, 오직 시간을 통해서만 한다. 해밀턴은 이러한 베르그송적인 공간 인식에 대한 회화적 등가물이 바로 세잔의 작품이라 제시한 바 있다.[23] 양자 간의 연계는 이미 미술사 내에서 공고하다고 볼 수 있다. 시간적 지속과 공간적 형태를 화해시키기 위한 프루스트의 야심찬 시도에서처럼, 모던 아트의 작가 중에도 시각적으로 동일한 시도를 보여준 작가가 세잔이다. 그렇다면 19세기 후반 모던 아트에서 마찬가지로 시간성을 추구했다고 일컬어지는 인상주의와 세잔이 어떻게 다른 지를 그들의 작품 안에서 살펴볼 필요가 있다.

'즉각성'immediacy은 시간과 연관되는 인상주의의 표현적 특징이다. 인상주의에 동참하기도 했던 세잔이었기에 그 또한 이를 추구했다. 그런데 그는 즉각성을 인상주의와 다르게 표현했는데, 이를 주장하는 학계의 연구들이 설득력을 갖는다. 그 중 하나인 미술사학자 리차드 쉬프Richard Shiff는 세잔이 그린 〈세잔 부인의 초상〉그림 103에서 "계속적인 즉각성"을 관찰하면서 이 그림을 베르그송적 지속으로 조명할 수 있다고 분석했다. 그는 베르그송적 지속과 관습적 지속을 구분하면서 말하기를, 후자가 "고정된 순간들의 연속"이라면, 전자를 "의식의 계속적인 흐름"이라고 설명하면서 세잔 그림과의 연관성을 제시했다.[24]

시간성의 표상에서 세잔의 회화가 인상주의와 다른 것은 특

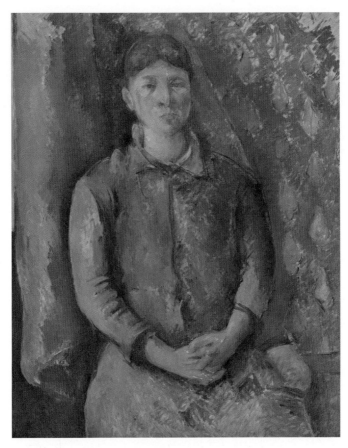

그림 103 〈세잔 부인의 초상〉, 캔버스에 유채, 100.6×81.3, 1886~87,
디트로이트 미술관.

히 모네와의 비교를 통해서 알 수 있다. 인상주의를 대표하는 모네의 작품은 동질적인 뉴턴적 공간에서 즉각적 시간의 개념에 기반한다.[25] 그의 〈루앙 대성당〉1894 그림 104 을 비롯, 이 모티프의 연작그림 105 을 보면, 모네가 '연작'이라는 형식을 자주 활용한 이유를 알 수 있다. 즉, 인상주의 화가가 추구한 시간성이란 순간의 포착이며 이는 부분적 단편이므로 여러 작품을 연결하여 보여줄 필요가 있었던 것이다.

여기서 베르그송 자신이 루앙 대성당을 '제대로 보는 방법'에 대해 언급한 일화를 참고할 수 있다. 그는 루앙 대성당 맞은편에 있는 한 카페에 앉아 있었는데 그 자리에서 성당을 제대로 보는 유일한 방법이란, 일어나 그 성당을 향해 걸어가서 성당 주변을 돈 다음 되돌아오는 것이라 말했다고 한다.[26] 이와 대조적으로 모네의 인상주의 회화는 한 자리에서 눈에 충실하게 그리는 시각중심주의의 전형이었고, 그것이 포착한 즉각적 시간은 고정된 한 순간이었던 것이다. 모네는 아카데미적 개념의 관습을 극복해야 할 필요성을 알고 있었지만, 그의 회화에서 표현된 시간은 색채의 즉각적 병치로 포착한 '정적인 시각'으로, 베르그송이 배척했던 관점이었다.[27]

이러한 모네의 방식에 비해, 세잔의 새로운 스타일은 주체의 의식에 대한 베르그송적 시각과 맞물린다. 그것은 인상주의와 같이 '즉각적 현재'가 아니었는데, 왜냐하면 즉시성은 '기억의

그림 104 클로드 모네, 〈루앙 대성당〉, 캔버스에 유채, 100.1×65.8, 1894,
워싱턴 국립 미술관.

그림 105 클로드 모네, 〈루앙 대성당 연작〉, 1894.

흔적'traces of memory을 나타낼 수 없기 때문이다. 세잔은 천천히 작업했는데, 체험적인 시공간에서 모티프의 연속적 경험에 대한 그의 기억을 화면에 개입시켰다.[28] 모네의 한계를 벗어났다고 평가받는 세잔은 베르그송이 제시한 시간의 지속을 그림에서 드러내는 과업을 성취했다고 할 수 있다.

세잔은 시인이자 자신의 지인인 조아킴 가스케Joachim Gasquet와 나눈 대화에서, "견고함과 구조뼈대; scaffolding를 모네의 회화, 전체의 비행flight 속으로" 들여오려 했다고 말했다.[29] 이는 그의 역설의 미학을 알 수 있는 대목이다. 다시 말해 인상주의자 모네의 붓이 순간의 포착을 의도했다면, 세잔은 날으는 듯한 즉흥적 붓터치의 색채 구성에도 견고한 구조를 부여하고자 했다. 예컨대, 그의 〈주르단의 오두막〉그림 106과 〈샤토 느와르 근처의 나무와 바위들〉그림 107 등에서 이를 눈으로 확인할 수 있다. 즉흥적이면서 견고하게 그릴 수 있다는 역설은 세잔의 회화를 시간의 지속성과 잇닿게 한다.

이렇듯 대상의 견고성을 그 내부로부터 끌어내어 보는 이의 체험된 지각으로 연계하여 표현하려던 세잔의 시도는 시간성의 표상과 직결된다. 그의 시간성은 인상주의의 그것과 확연히 달랐던 바, 인상주의자는 정지상태의 공간화된 시간 속에 달아나는 순간을 포착하려 했다면, 세잔은 '순간의 연속'이 아닌 '지속으로서의 시간'을 회화적으로 구현하려 했다고 할 수 있다.[30]

그림 106 〈주르당의 오두막〉, 캔버스에 유채, 65×81, 1906, 로마 국립 현대 미술관.

그림 107 〈샤토 느와르 근처의 나무와 바위들〉, 캔버스에 유채, 61×51,
c.1900~1906, 딕슨 갤러리, 멤피스.

베르그송 자신도 화가는 지속으로서의 시간을 표현할 중요한 임무가 있다고 다음과 같이 강조한 바 있다. "그의 영혼의 깊이에서부터 그려냄으로서 그림을 창조하는 그 작가에게, 시간은 더 이상 부속물이 아니다. 그것은 자체의 내용이 변화되지 않고 늘어나거나 줄어드는 막간이 아니다. 지속은 그의 작업에서 핵심적인 부분이다."[31]

후기 인상주의자post-impressionist 세잔은 인상주의의 결여를 보완하고자 했는데, 삶의 단면을 떠내는 듯, 현재성의 순간적 포착에 집중한 인상주의를 "견고하고 지속적으로" 만들겠다고 말했던 것이다. 그는 자연의 견고한 내구성을 갖고 모네의 풍경화에서 표현된 추상적인 즉흥적 순간성을 대치하고자 했다. 세잔은 인상주의자들이 순진하게 믿은 매개되지 않은 지각을 거부하고, 그들이 해체시켜 버린 대상오브제을 재발견한 것이다.[32] 그의 회화에서 보는 대상은 내부로부터 빛을 발하며 견고성과 물리적인 실체를 담보한다는 메를로퐁티의 견해를 여기서 참고할 수 있다.[33]

인상주의와 세잔의 차이 II : 즉각성immediacy의 표현

미술작품을 보고 완성인가 미완성인가를 알 수 있는 어느 정도의 보편적인 시각 기준은 있다. 그러나 작업을 진행하다가 완성의 지점을 결정하는 것은 전적으로 제작자의 마음에 달려 있

다. 그렇다고 해서 미적 논리 없이 그저 임의적으로 결정하는 건 절대 아니다. 미술사가의 입장에서는 작가의 작품 한 점이 아니라 전체적으로 보며 일관성 있게 그 완성의 정도를 가늠한다. 세잔의 경우, 한두 작품이 아니라 다수가 '미완성 같은 완성작'이다. 그런데 여기서 '미완성'이란 관람자의 일반적 기준에 따른 것이고, '완성'이라 하는 것은 작가의 관점과 그의 미적 논리에 근거한 미술사 연구에 따른 것이다. 이런 맥락에서 작품의 '미완성'과 유사한 맥락에서 고려할 수 있는 것이 표현상의 '왜곡'이다. 왜곡이란 관람자의 기존 관념과 작가의 의도가 서로 맞지 않을 때 생기는 개념이다. 이 점에서 미완성과 통한다고 할 수 있다. 다시 말해, 미완성과 왜곡이란 개념은 모두 작가가 아닌 관람자의 시각에서 규정한 것이다.

세잔 회화를 이 두 개념에 의거해 볼 때, 그에 숨겨진 작가의 의도를 시각의 즉각성immediacy of vision 의 견지에서 설명한 연구가 설득력을 갖는다. 생각해보라. 우리가 사물을 보고 즉각적으로 표현하려 할 때, 그 형태가 정확히 묘사될 수 없다. 그리고 여기에는 시간의 문제가 개입된다. 문학가 귀스타브 제프루아 Gustave Geffroy가 본 세잔의 그림은 이러한 제작 과정을 고려한 것이었다. 언론인이자 비평가, 소설가이기도 한 제프루아는 모네의 절친한 친구이기도 했는데, 1894년 모네를 통해 세잔을 알게 되었다. 세잔이 그린 제프루아의 초상그림 12 은 그 이듬해 제

작된 것이다. 제프루아는 세잔이 자연 연구에 대한 깊은 관심을 보였다고 서술하면서 그의 '미완성' 작업에서의 왜곡이나 서투름에 주목했다.[34] 그는 1901년 글에서 세잔 작품에서 마무리되고 정련되어 보이는 '완성'의 상태는 중요하지 않다고 주장했다. 제프루아는 "누가 어떤 정확한 순간에 하나의 회화가 끝났다고 말할 것인가?"라고 자문했다. 그리고 "미술은 어떤 미완성 없이 진행되지 않는다. 왜냐하면 그것이 재생산하는 삶이야말로 지속적인 변형 상태에 있기 때문이다"라고 답했다.[35] 제프루아의 말은 마치 그가 베르그송을 읽고 서술했다고 생각할 정도로 베르그송의 사상과 유사하다. 세잔이 포착하고자 한 즉각성은 미술사학자 쉬프 또한 강조했던 특징이다. "세잔의 경우는 '삶'을 감각의 세계로 해석하는 것이 최선일 것이다. 즉, 외적이고 내적인 즉각성의 세계로 말이다."[36]

회화에서 즉각성의 표현을 가장 중시했던 작가들은 인상주의자들이다. 세잔의 회화에서 보는 왜곡과 미완성은 그가 인상주의자로서 즉각적 인상을 담으려 했기에 초래된 결과라 보는 연구들이 있다. 물론 세잔은 후기 인상주의로 분류되지만, 1870년대에 인상주의 전시에 출품하기도 했고 완전한 인상주의 방식의 그림 몇 점을 그리기도 했다. 그의 〈목 매달아 죽은 이의 집〉 1873 그림 45 과 〈모던 올랭피아〉1873 그림 51 는 1874년 제1회 인상주의 단체전에 출품한 작품들이다. 여기서 특히 〈모던 올랭

피아〉는 세잔의 작품들 중 가장 인상주의적인 작품이다. 순간의 포착에 충실하게 색채 위주로만 표현된 그림으로, 이후 세잔 작업의 전형적 특징인 견고한 형태와 지속적 구조를 찾아볼 수 없다. 인상주의를 충분히 표현할 수 있던 세잔으로선 그 미학에 안주할 수 없었던 것인데, 이는 '후기 인상주의'라는 범주로 그를 분류하는 이유이기도 하다. 그러나 동시에 세잔의 회화에서 보는 즉각성의 표현은 인상주의가 그에게 미친 중요한 영향이라는 것을 확인할 수 있다.

어떤 장면을 즉각적으로 보고 그린다면, 그러한 작가의 시각은 부정확하고 어색할 수 있고, 관습적인 시각에서 볼 때 왜곡된 것으로 느낄 수 있다. 세잔의 경우, 작품의 제작기간이 길어도 자신이 처음에 받은 직접적 인상에 충실해왔다는 점이 특징이다. 인상주의에 근거했을 때, 세잔에게 물감의 연속적인 터치는 즉흥적 감각의 반사인 셈이다. 이 과정에서 '감각을 실현한다'는 것은 그에게 가장 큰 미적 목표였는데, 작가는 이 과업의 어려움을 토로하곤 했다. 그의 문제고통는 받은 인상을 생생히 포착하여 캔버스에 그대로 옮기는 것에 그치지 않는 것이었다. 즉, 그 강도, 즉각성 그리고 순수성에서, 다시 말해 베르그송적인 직감으로서, "의식의 즉각적 데이터"라 생각되는 감각을 기록하려는 미적 분투에서 비롯된 것이라 말할 수 있다.

세잔 회화의 왜곡은 쉬프의 말처럼, "표현상 도달할 수 없는

방법의 추구로 인한 결과"로 드러날 수 있다. 이 왜곡은 제프루아가 세잔의 그림을 보며 "어떻게 완성의 상태를 결정할 수 있겠는가?"라고 물었을 때와 연관된다. 감각의 삶이, 삶 자체가 지속되는 과정일 때, 어떻게 하나의 이미지가 그 감각을 기록하는 과정에서 객관적 외부적 규범에 상응할 지를 결정하는 게 문제인 것이다. 세잔은 자신의 작업을 미완성이라 여기곤 했다. 자신의 회화에 대해 자주 '연구'studies 라고 지칭하면서[37] 전시하는 것을 꺼렸고, 실현할 수 없는 표현 수단의 결여와 이를 위한 끝없는 추구를 반복해 언급한 바 있다.

'감각을 실현한다는 것'realizing sensations

어떤 작가든 자신의 미적 목표를 지속적으로 지켜나가기란 쉽지 않다. 그 목표들은 대부분 대중에게 너무 추상적이고 주관적인 것이라 할 수 있다. 그래서 작가들은 외롭고 고립되기 십상이다. 예술가로 살아가는 것은 이러한 절대적 외로움, 심적 고립과의 끝없는 전쟁이다. 그 와중에 자신의 미적 목표를 꿋꿋이 지켜가는 투쟁 말이다. 세잔과 같이 자신의 목표를 죽을 때까지 놓지 않으며 세상의 시선이나 인정에 무관심했던 작가가 또 있던가. 부유한 가정 배경 덕에 그림을 내다 팔 필요가 없던 것도 한몫했을 것이다. 생존의 경제적 굴레가 목에 차올랐다면 제아무리 고집불통 세잔도 어쩌면 세상과 타협했을지 모르니.

어찌되었건 세잔은 자신의 의지대로 밀고 나갔고 자신과의 투쟁에 여념이 없었다. 1904년 화가는 "비록 어렵지만, 나는 예술에서의 실현을 도달하는 것에 매일 조금씩 더 다가가고 있다"라고 말했다.[38] 그리고 세잔이 1906년 작고하기 얼마 전, 그는 아들에게 다음과 같은 글을 남겼다.

마침내, 나는 화가로서 자연 앞에 보다 명료하게 되어가고 있다고 말할 수 있다. 그러나 나에게 내 감각의 실현the realization of my sensations 은 언제나 무척 어렵다. 나는 내 감각 앞에 펼쳐지는 강도intensity 에 도달할 수 없다. 자연에 생기를 불어넣어주는 놀랍도록 풍부한 색채를 나는 갖고 있지 않은 것이다.[39]

자신의 '감각을 실현한다'는 말은 세잔 회화의 중심이자 미적 목표다. 앞에서도 다뤘던 세잔의 감각을 베르그송의 직관과 연관하여 다시 살펴보는 이유가 있다. 나는 가스케의 책 『세잔』 *Cézanne*, 1921 에 근거하여 세잔이 뜻한 감각이란 색채와 연관되는 실제적이고 물질적인 영역, 즉 살과 피의 감각을 뜻하는 것이라 피력했다.[40] 참고로, 쉬프 또한 세잔의 감각은 물질적이고 인간적인 측면과 크게 연관된다고 말한 바 있다.[41] 그리고 '색채 감각'이라는 그의 말이 확인하듯, 세잔이 중요시했던 물질적이고 인간적 감각은 색채로 표현해야 했던 과제였다.

가스케가 강조했듯, 감각이라는 개념은 세잔에게 이성에 속하거나 아니면 반대로 반反 상징적인 살flesh의 영역에 속하는 게 아니다. 세잔은 감각을 언급할 때마다 '논리'라는 말을 함께 썼는데, 여기에 문제의 열쇠가 있다. '감각의 논리'라는 말이 갖는 역설은 세잔 미학의 핵심인데, 들뢰즈가 이를 자신의 책 제목으로 썼던 것을 상기할 수 있다. 그리고 미술사학자이자 세잔 전문가인 로렌스 고잉Lawrence Gowing이 출판한 논문 「조성된 감각의 논리」 또한 간과할 수 없다. 이 논문에서 강조되었듯, 세잔에게 논리란 감각적인 것the sensual에서 분리되지 않고 색채로 표현되는 물질성살과 피에 근접한 것이다.[42] 여기에 감각이 논리를 동반하고, 지각이 조직과, 표현이 체계와 같이 가는 역설의 구조가 있다. 반대 극의 공존과 그 사이 간극은 세잔에게 고통이었고, 이룰 수 없는 연계로 느껴졌던 것이다.

세잔에게 있어 감각과 논리의 관계를 보면 베르그송에게 직관과 지성의 관계와 놀랍게도 유사한 구조를 갖는다. 후자의 관계를 이해할 때 세잔의 미학에서 보는 감각과 논리의 관계를 이해하는 데에 도움이 될 뿐더러, 세잔 작업과 베르그송 사상 사이의 연관성도 확인할 수 있다.[43]

베르그송이 제시하는 직관은 무사심하며désintéressé, 자기의식적이고, 대상을 무한히 확장시킬 수 있게 된 본능이다. 지성이 생명의 외부에서 단지 그것을 분석할 뿐이라면 직관은 생명의

내부로 들어갈 수 있다. 베르그송은 예술가의 창조성과 인간의 미적 감각을 직관으로 제시한다. 직관은 지성의 고정된 틀을 깨고 사유의 도약을 꾀한다. 베르그송은 주체의 역량 중 직관을 중심으로 볼 정도로 그의 사상에서 직관의 의미는 지대하다. 직관은 지성을 초월해 있고 지성의 완고함을 보완하고 인도한다. 그러나 직관은 지성의 도움을 받아야 무의식적 본능에서 의식의 반성反省으로 치고 올라갈 수 있다. 직관에 지성이 작용하지 않으면 본능과의 차이를 갖지 않는다. 지성과 직관은 마치 인간의 좌뇌와 우뇌처럼 상보적 기능을 하고, 모두 의식된 기능을 한다는 것이다.[44]

세잔으로 돌아와서 그에게 감각은 베르그송의 직관과 부분적으로 통하고, 그의 논리는 베르그송의 지성과 연결지을 수 있다. 베르그송에게 직관과 논리가 서로 맞물려야 제대로 기능하듯, 세잔에게 감각은 논리와 같이 가야 자신의 미적 목표에 다다를 수 있다고 여긴 것이다. 세잔이 추구했던 이 미적 목표는 그의 초기 그림에서 후기 그림으로의 진행을 전체적으로 이해할 수 있는 단초를 제공한다. 그의 초기작은 두꺼운 표면 질감과 그 물질성에 집중되어 안료가 곧 대상의 실제 표면을 이루듯, 촉각성이 극대화되어 있다. 예컨대, 〈풍경〉그림 108이나 〈설탕 그릇, 배, 그리고 푸른 컵〉그림 109에서 보이는 촉각성에 대한 강조는 세잔이 얼마나 색채로 표현되는 물성을 탐구했는가를

보여준다. 후자의 그림을 살펴볼 때, 이 작품은 배경이 파격적으로 생략된 채 정물이 수평으로 구성되어 있는데, 팔레트 나이프로 거칠고 대담하게 칠한 물감이 돋보인다. 과일과 그릇의 표현에서, 마치 벽돌을 쌓듯 차곡차곡 쌓아 올린 넓고 불규칙적인 붓자국을 생생하게 볼 수 있다. 초기 작업에서 세잔의 감각은 이와 같이 풍부한 물질성으로 표현되었다.

이에 비해 그의 말기작 〈숲속의 구부러진 길〉그림 110 은 초기 작품과 대조적이다. 적은 양의 안료를 겹쳐 올렸는데도 그림 표면의 넉넉한 색채를 느낄 수 있다. 전체적으로 수수께끼와 같은 수직의 닫힌 구성을 보이는데, 굴곡을 따라 인도하는 오솔길의 깊은 부분이 막혀있다. 구부러진 길을 따라가서 더 들어갈 공간이 제시되지 않고 눈의 이동은 멈춰진다. 빠져나갈 길이 없는 상태다. 세잔의 여러 작품이 그렇듯, 멜랑콜리의 심적 구조를 시각적으로 나타낸 것일 수도 있다. 이 책의 첫 장의 내용과 연관되는 것으로, 세잔이 구성적으로 종종 쓰던 시각적 차단 방식, 방패와 같이 공간을 막는blocking 효과를 여기서도 확인할 수 있다.

이 그림에서도 보듯, 세잔의 작업은 말기로 갈수록 초기 작업에서 보던 두꺼운 물질성은 완화되고 부담스런 무게는 가벼워졌으며 물감의 터치는 자유로워졌다. 이런 경향은 세잔 회화의 전반적 변화라 할 수 있다. 1900년 이후 제작된 세잔 작품의 그

그림 108 〈풍경〉, 캔버스에 유채, 32.5×45, 1865, 개인 소장.

그림 109 〈설탕 그릇, 배, 그리고 푸른 컵〉, 캔버스에 유채, 30×41, 1865~70,
그라네 미술관, 엑상프로방스.

그림 110 〈숲속의 구부러진 길〉, 캔버스에 유채, 81.3×64.8, 1902~1906, 개인 소장.

림면은 수채화와 같은 얇은 붓터치가 색채의 그물망을 이루며 느슨한 표면 텍스처를 조성한다. 힘들이지 않으면서도 적절한 표현을 할 수 있는, 말 수가 적지만 핵심을 제시하는 능숙한 거장master의 특징을 보인다고 하겠다. 미술사에 이름을 남긴 중요 작가들 중 그 말기가 이처럼 빛났던 작가가 누구던가? 끝이 좋아야 전체의 의미가 배가되고, 아름다운 죽음은 인생 전체를 돋보이게 한다. 세잔은 죽음에 다가가며 자신의 최종적 모티프로 생빅투아르 산을 향해 혼신의 힘을 쏟았다. 이 말기작들은 앞에서 보았던 메를로퐁티의 시각뿐 아니라 베르그송의 사상으로 다시 볼 때 그 의미가 깊어진다. 책의 말미에 이 연작을 다루는 게 맞다고 여기는 이유다.

철학과 예술의 병행

'존재'being보다 '생성'becoming을 표현하다

세잔은 1883년과 1906년 사이 제작한 생빅투아르 산의 실험적 연작에서 '미술의 고양'l'élévation de l'art 이라 자칭한 것을 신중하게 실행에 옮겼다.[45] 그 작품들 중, 생빅투아르 산을 그린 연작은 대략 초기작1881- , 중간 회화c.1897- , 그리고 후기 회화c.1902-의 세 범주로 나눌 수 있는데 이를 비교하며 살펴보면, 밀즈가 묘사했듯 그의 작업의 '창조적 진화'를 볼 수 있다.[46]

세잔은 그가 숙고했던 모티프의 다면성multitude 을 포착하고자 분투했는데, 이것이 그의 고통스런 '감각의 실현'이라 할 수 있다. 이를 위해 그는 복수의 시각이 밀도 있게 짜여 있는 네트웍을 고안했다.[47] 그렇듯 대상의 다면성과 복수의 시각을 한 화면에서 볼 수 있는 작품들로는 〈생빅투아르 산과 샤토 느와르〉그림 111 와 〈로브의 언덕을 돌아가는 길〉그림 112 을 들 수 있다. 이 작품들에서는 전형적인 세잔의 굵은 붓 터치들이 격렬하게 형태와 공간을 지정하는데, 각각의 색 터치가 병렬되면서 시각의 복수성을 조성하고 있다. 진한 녹색의 움직임은 현기증을 유발할 정도로 역동적이다. 그러한 움직임 가운데 작품의 모티프가 되는 산과 나무, 언덕과 집 등이 결코 고정되거나 완성되어 보이지 않는다. 세잔은 그 자신이 몇 번이나 묘사했듯, 자연의 내재적 복잡성을 지각하고 표상하는 행위를 계속적으로 진행했다. 그는 '존재'being 에서 '생성'becoming 으로의 영구적 변형을 표현하는 것과 분투하고 있었다.[48]

세잔은 때때로 자신의 감각으로 파악한 자연 현상이 '생성'보다는 '존재'의 상태에 더 가깝다는 것을 고통스럽게 느꼈고 그때마다 자연에서 직접 제작한 스케치 다수를 파기하기도 했다. 작가가 풍경화에 대해서 가진 미적 불만은 그가 이성적 분석에 대해 갖는 자신의 회의에 의한 것이었다.[49] 세잔은 작업 말기에 전체 안에서의 부분을 탐색하면서 이것의 기계적인 조합이 아

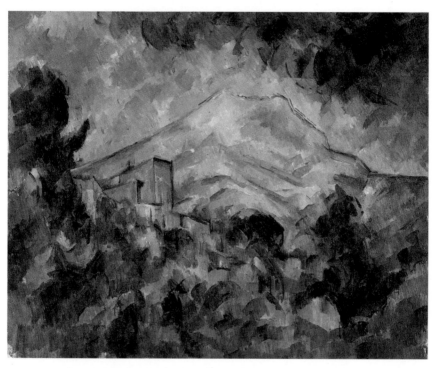

그림 111 〈생빅투아르 산과 샤토 느와르〉, 캔버스에 유채, 66×81, 1904~1906,
브리지스톤 미술관, 도쿄.

그림 112 〈로브의 언덕을 돌아가는 길〉, 캔버스에 유채, 65×81, 1904~1906,
바이엘러 미술관, 리헨.

니라 유기적인 변화의 행위로 유도하는 방식에 몰두했다. 다시 말해, 세잔의 말기 실험에서 볼 수 있는 '얼룩'taches 이나 '건드림'touches 라 일컫는 그의 독특한 붓터치는 예컨대, 연합 심리학 associationist psychology 에서 부상하는 '모자이크 효과' mosaic effect 와는 전혀 다르다. 베르그송은 이것을 비판하곤 했는데, 그는 전체를 이루는 부분의 파편들을 붙여 조합해 놓는다고 해도 그 전이나 진화, 움직임을 제시할 수 없다고 설명했던 것이다. 세잔이나 인상주의자들 모두 전체에서 구별되는 부분에 주목했지만, 특히 세잔은 전체 안에서의 부분을 탐색하면서도 더 나아가 그 부분들을 바로 변화의 행동으로 인식하며 그 진행을 표현하고자 했다. 따라서 다른 작가들이 그림을 만들고자 하는 동안, 그는 "자연의 조각을 실현시키려 노력한다"고 말했던 것이다.[50] 그리고 이를 위해 전격적으로 색채에 몰두했다. 부분들의 합이 전체가 되는 이성적 셈법이 아니라, 부분의 조각들을 움직임으로, 즉 '되어감'으로 제시하기 위해 그는 색채의 달인이 되어야 했다. 세잔의 말기에 색채는 그에게 거의 모든 것을 의미했다. 이러한 세잔 회화의 색채 표현을 진정 이해하기 위해 우리는 베르그송의 사유를 다시 참조해야 한다.

베르그송에 따르면, 시간 속에서 영속하려는 생명체의 욕구로 인해 그 개체성은 공간적으로 불완전할 수밖에 없는 것이라고 제시한다. 『창조적 진화』에서 그는 "개체에 있어서 시간 속에서 영속하려는 욕구가 그것을 공간 속에서는 결코 완전할 수 없도록 단죄한 것이다"라고 서술했다.[51] 생명체는 시간적 존재이기에 완성될 수 없고, 다만 생성되고 성장하며 노화하는 과정을 통해 '되어가는' 존재라는 것이다. 베르그송은 움직이지 않는 관람자의 의식은 끊임없는 변화를 거친다고 말한다. 그는 이 책에서 우리가 끊임없이 변한다는 것만이 변하지 않는 진리고, 리얼리티는 변화, 연속, 흐름의 속성을 지닌 것인데 변화 자체가 다름 아닌 시간이라고 제시한다.[52]

이렇듯 베르그송이 강조하는 '과정 중의 존재'라는 것은 특히 세잔의 말기 회화에서 보는 미완성인 듯한 화면의 성글고 느슨한 구성과 병행해 생각할 수 있다. 그 중 〈생빅투아르 산〉그림113과 〈생빅투아르 산〉그림114을 들 수 있다. 두 작품 모두에서 그 전경에 세잔적Cézannian 붓자국이 듬성듬성 얽히며 조성한 색채의 텍스처에 구멍holes과 틈gaps이 많은 것을 확인하게 된다. 이 표현적 특징은 이미 책의 앞부분에서 서술했듯, 세잔 연구사에서 자주 언급되며 다양한 해설을 이끌던 것이다. 그러나 베르그송이 제시하듯, 시간성에 기반한 존재와 공간에서의 과정적 속

그림 113 〈생빅투아르 산〉, 캔버스에 유채, 63×83, 1902~1906, 취리히 미술관.

그림 114 〈생빅투아르 산〉, 캔버스에 유채, 55×65.4, 1890~95,
스코틀랜드 국립미술관, 에든버러.

성을 염두에 두고 세잔의 작품을 보면 새로운 의미가 부각된다. 이는 그의 풍경화뿐 아니라 인물화, 대수욕도 등을 포함한 말기 작업을 관통하는 전반적 특징이다. 회화면의 유동성과 더불어 그 미완의 상태는 이 시기에 작가가 의도적으로 그림의 고정된 완성을 피하려 했던 것을 드러낸다. 이러한 세잔 회화의 표면적 '미완성'은 베르그송의 시각에서 보아 존재의 '되어가기'를 시각화한 것으로 이해할 수 있다.

세잔의 생빅투아르 산 연작을 제대로 본다는 것은 공기의 흔들림과 바람의 움직임, 빛의 동요를 담으려던 작가의 의도를 느낀다는 것이다. 그 회화표면에 느슨한 색채의 텍스처는 규정, 고정, 그리고 완성을 거부하는 노장의 자유로운 표현이다. 흙냄새를 실은 바람이, 햇볕에 흔들리는 공기가 그 듬성듬성한 물감의 직조를 넘나들고 있다. 이렇듯 세잔 회화의 색채면이 보이는 완만한 움직임, 그리고 미완의 상태는 베르그송이 강조한 존재의 시간적 유동성을 나타낸다.

베르그송은 『물질과 기억』에서 실재하는 것은 생성의 연속성뿐이며, 우리가 현재의 순간이라고 부르는 것은 흐르는 유동체 속에서 우리의 지각이 실행하는 가상의 절단에 의해 형성된다고 강조한 바 있다.[53] 베르그송에게 지각은 신체를 통해 삽입되는 과거의 기억을 만남으로써 구체적으로 완성된다. 따라서 '흐름의 단면'인 현재에 존재하는 물질과 주체의 기억이 만나 지각

을 이루는 것이다. 그의 생철학생기론: vitalism에서는 물질을 움직이는 연속성으로서의 생명이라고 인식한다. 베르그송에게 물질은 "모든 것이 중단 없는 연속으로 연결되어 있고, 모든 것이 서로 연대적인, 그리고 그 많은 떨림 만큼이나 모든 방향으로 퍼지는 무수한 진동들"이었다.54

세잔의 말기 풍경화에서 보는 색채의 진동이 조성하는 진행 중인 이미지는 이러한 베르그송의 사상과 상당히 유사한 시각을 보여준다. 일찍이 비평가들은 세잔에게 "색채란 뇌와 우주가 만나는 곳이다"라고 말하거나, 그와 유사한 맥락에서 세잔은 "오브제에 생기를 불어넣기 위해 안료의 생체유기적 특징을 실험했다"고 표현했을 정도로 그의 색채에 가치를 부여했다.55 예컨대, 세잔의 〈로브에서 본 생빅투아르 산〉그림 115은 푸른색과 초록색의 터치가 놀랍도록 생생하게 살아 있어, 빅투아르산과 주위의 나무들, 그리고 흔들리는 대기의 느낌이 바로 관람자의 눈에 바로 와 닿는 느낌이다. 즉, 풍경과 보는 이 사이의 분리가 이뤄지지 않은 상태인 듯하다. '색채화가'로서의 세잔을 눈으로 확인할 수 있는 작품이다. 밀즈는 그의 색채에 대해 "세잔의 분할되지 않는 의식의 즉각적immediate 데이터가 회화로 변형되게 하는 그의 독립적 의지의 매체"라고 말하기도 했다. 그리고 그는 이것이 베르그송이 생명체의 '생성'에 대한 사유와 병행된다고 제시했다.56

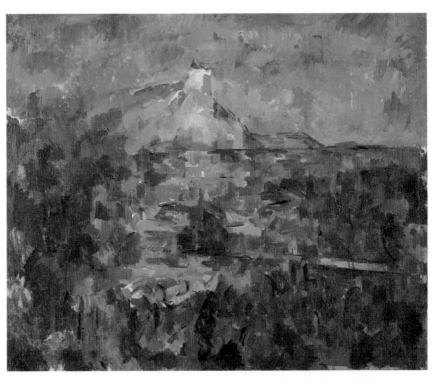

그림 115 〈로브에서 본 생빅투아르 산〉, 캔버스에 유채, 60×72, 1904~1906, 바젤 미술관.

베르그송이 강조한 유동적 리얼리티에 대한 시각적 비전은 세잔의 느슨한 풍경화에서 특히 확인할 수 있다. 세잔 풍경화에서 보이는 '애매함'ambiguity 은 밀집된 인상을 초래하는 복수의 시각들로 인한 것이다. 그리고 그 전이되는 풍경에는 압축된 과정적 시각이 개입된다. 이는 관람자에게 어떤 방향이든 특정 공간적 정향을 강요하지 않는다. 때문에 미술사학자 존 르월드 John Rewald 는 세잔의 전시에서 몇 점의 수채화가 뒤집혀 걸리곤 했다고 쓰기도 했다.[57]

　물질의 끝없는 분리성 대對 삶의 비분리성을 사색하면서, 세잔은 수채화라는 특정한 매체를 600회 이상 선택했다. 세잔이 수채화를 통해 드러낸 유동적인 즉각성은 그의 회화에서 사물이 생성과 소멸, 성장과 부패를 동시에 겪는 듯 보이게 한다. 그늘진 푸른색이 주도적인 〈로브에서 본 생빅투아르 산〉그림 116과 옅은 붉은빛이 감도는 〈생빅투아르 산〉그림 117을 보면 풍경이 새로 조성되는 것인지, 아니면 차츰 스러져가는 것인지 구별하기 어렵다. 탄생과 죽음이라는 자연의 양극단이 결국 동일한 근원에서 나온다는 것을 시각적으로 보여주듯, 이 풍경 이미지들은 그 중간에 아스라이 걸려 있다. 그리고 그 회화의 막에서 양극단은 연결되어 하나로 통합된다. 그렇듯 세잔회화가 보여주는 풍경-유기체의 전체성은 풍경객체 자체의 유기적 순환과 그 유동성을 나타낸다고 하겠다.

그림 116 〈로브에서 본 생빅투아르 산〉, 종이에 수채, 36.2×54.9, 1905~1906, 테이트 갤러리, 런던.

그림 117 〈생빅투아르 산〉, 종이에 수채 및 연필, 42.5×54.2, 1902~1906, 뉴욕 현대미술관.

동시에 그의 수채화가 보여주는 통합성은 그가 평생 추구했던 '체험된 지각'lived perspective 과 연관되는데 이 점이 중요하다. 체험된 지각은 감각들을 인위적으로 구분하고 시각이 패권적인 자율성을 갖기 이전의 경험에 기반하는 것이다. 그래서 "세잔은 모든 감각에 동시에 현전하는 대상을 제시하고자 했다"고 마틴 제이는 설명한다. 보는 이와 보이는 것 사이의 분리와 거리를 극복하려 했던 이 화가에게 주어진 임무는 "세상이 주체와 객체의 이원론이나 분리된 감각의 양상들로 갈라지기 이전, 세계가 새로 생겼던 바로 그 순간을 재포착하는 것"이었다.[58] 다시 말해, 객체대상의 밀도와 내부로부터 견고성을 끌어내고 주체작가의 공감각적 지각을 활용하여 양자 사이의 연속성을 회복하고자 하는 것이다. 이렇듯 세잔이 추구한 시원적 상태, 이원론으로 분리되기 전의 근본적 전체성은 작업의 내적이고 외적인 계속성으로 인한 통합에서 가능한 것이다. 이러한 세잔의 미학은 베르그송이 강조한 지속과 만나는 지점이 아닐 수 없다.

　　예컨대, 인상주의자 모네가 지적 기반에서, 인간 자아 외부의 견고함과 구별되는 사물의 외부성을 다뤘다면, 세잔은 직관에 기반하여 상호 침투하는 상태의 내적 연계를 추구했다고 말할 수 있다. 그의 회화는 외부 세계의 즉각적 반영과 더불어, 주체의 내면적 의지에서 비롯되는 기억의 지속이 상호적으로 연계되는 리얼리티의 표상이라 할 수 있다. 아래 베르그송의 말처럼

외부의 반사와 내부적 자발성이 통합되는 상태에서 말이다.

우리는 반사the reflex 와 자발성the voluntary 을 합해 시작해야 한다. 우리는 유동적인 리얼리티의 요구에 따라 진행해야 하는데, 이는 그 두 겹의 형태로 촉발되고 양자에서 모두 공유되는 것이다.[59]

외부 세계의 반사가 내부에서 발동하는 자발성과 합해 유동적인 리얼리티를 따라 진행하는 일은 세잔이 바라보는 객체에 대한 시각적 반사와 작가로서 갖는 주체의 내면적 발동이 연속되는 창작의 과정으로 볼 수 있다. 화가가 표현하고자 했던 분리되지 않은 감각의 시원성과 철학자가 제시했던 생명의 동근원성은 결국 유사한 구조로서 병행되는 두 조류였다고 말할 수 있다.

기억은 물리적이면서도 개념적이다

미술작품은 근본적으로 나와 세상의 관계를 나타낸다. 나를 둘러싼 주위의 삶을 어떻게 느끼고 기억하는가를 표현해 내는 것이 작품이다. 결국 기억이 문제고 이것의 내용이 되는 주체의 인식과 감각이 관건이다. 그러기에 작가는 자신의 내면에 집중해 인식의 대상이나 감각의 자극에 예민하게 느끼고 기억의 보

고寶庫를 활용해야 한다.

베르그송에게 기억은 지성에 의한 자발적 회상으로 얻을 수 있는 이미지들과 신체 안에 축적되고 각인된 몸의 습관들로 이루어진다. 전자가 마음 속의 그림과 같다면, 후자는 어떤 이미지의 개입 없이 반복되는 행동이다. 그런데 베르그송이 "진실한 기억"이라고 부른 것은 단지 신체적 습관으로 감축되지 않는다. 왜냐하면 이는 신체의 어딘가에 저장되어 있는 것들을 다시 모아서 의식으로 회복시키는 것을 의미하기 때문이다. 신체가 없다면 기억은 의식 속에 들어올 수 없다.[60]

따라서 베르그송이 설명하는 기억의 메커니즘은 인간의 몸과 정신에 대한 중요한 연계를 다시 깨닫게 한다. 죽음에 임박해 혼이 신체를 빠져나가기 전까지 인간의 몸은 정신을 담는 필수적 장소site다. 컴퓨터의 소프트웨어가 하드웨어를 필요로 하듯, 물리적 용기vessel가 있어야 하는 것. 안토니 곰리Antony Gormley가 자신의 몸을 주조한 일련의 작업을 '신체틀'bodycase이라고 명명한 이유를 떠올리게 하는 대목이다.[61]

요컨대 미술작품이란 나와 대상 사이의 관계를 나타낸다고 할 때, 그 관계의 스펙트럼은 무척 넓지만 양극단에 개념과 물질이 자리잡는다. 혼魄을 중시하는 관념론과 육肉을 다루는 유물론이라 명명하는 이 양자를 이분법으로 구분할 수는 없다. 이와 연관해 미술사에 이름을 남기는 예술가들에겐 공통점이 있

다. 육을 혼으로 끌어올리든, 혼을 육으로 끌어내리든 양자 사이의 연계를 위해 분투한다는 점이다. 로댕의 조각은 욕망의 무게를 실은 육신의 볼륨으로, 자코메티의 작품에선 공간과 얽혀 지탱하는 최소한의 구조로 물질이 혼을 담는다. 육과 물이 버티는 존재의 현전은 어떤 방식으로든 혼정신과 연결되어야 한다. 인간의 구조가 그렇듯 말이다. 그래서 작품은 작가와 같아 보이고, 예술은 삶을 닮아 있지 않는가.

세잔의 회화에서는 오브제물질와 개념정신이 이루는 스펙트럼과 함께, 둘 사이 연계를 확인할 수 있다. 작가의 말기, 거의 매일 올랐던 빅투아르 산의 기억에는 몸이 거했던 육체적 습관과 그 공감각적인 공간의 기억이 있고, 다른 한편 회상을 통해 마음 속에 그려지는 산의 이미지가 있는 것이다. 여기서 세잔의 생빅투아르 산 풍경화는 두 가지 양태 즉, 산이라는 오브제물질의 신체적 감각과 그 기억 이미지 양자 모두를 다룬다. 그런데 이런 식으로 본다면 '어느 작가인들 그렇지 않을까?'하는 의문이 들 수 있다. 그러나 찾아보라. 미술사에서 양자 사이 연계에 집중하고 그 표현을 달성한 작가가 얼마나 되겠는가? 생각보다 많지 않다. 이는 인간이 결코 이해할 수 없는 삶과 죽음의 단절을 말로 설명할 수 없는 것이나 마찬가지로 극도로 어려운 일이기 때문이다. 정신의 활동과 육신의 소멸 사이 괴리를 대면한 상태에서, 기억에 공존하는 물리적 체험과 마음의 이미지 사이

관계를 작가는 어떻게 표현할 수 있겠는가? 이러한 불가능한 과제가 앞서 강조한 세잔의 "감각을 실현한다"라는 말과 통하는 것이고, 이 말을 되뇌며 작가는 끊임없이 고뇌했던 것이다.

나오며

20세기 초, 세잔의 말기와 베르그송의 전성기가 겹쳤던 때는 격변의 시기였다. 부분적으로나마 동시대를 살았던 두 인물로서 세잔과 베르그송은, 밀즈가 서술했듯, 동일하게 경계에 대한 낭만주의의 해체에서 영감을 받았다고 할 수 있다.[62] 세잔은 분리되지 않은 의식의 방식으로 자연에 접근하는 경향을 가졌다. 그는 시공간에서의 물질이 지닌 이질적 변형을 지각하고 표상했다. 세잔은 자신의 회화에서 견고한 구조와 입체성을 포기하지 않고 유동적 흐름과 시간의 지속성을 표현하는 데 성공했다. 비록 본인은 인정하지 않고 끊임없이 회의에 빠졌지만. 이러한 그의 미적 성취는 앞서 언급했듯 머잖아 큐비스트들과 미래주의자들에 의해 이어받아 이들의 동시성과 역동성의 표현에 대한 탐구로 정교하게 진행될 운명이었다. 이 후배작가들은 1차대전 전후 베르그송에서 그 단초를 찾아내었고 세잔을 경유하여 베르그송의 영향을 수용했다.

세잔의 기저를 흔든 중대한 반형식주의의 미적 패러다임이 그 시대의 문화 운동에 그토록 강력하게 공명한 것을 고려할

때, 특히 20세기 초에서 1차 대전 사이와 그 이후에 프랑스, 이 태리, 러시아, 독일, 영국, 그리고 다른 곳에서 화가 및 조각가 다수가 그를 통해 대거 베르그송의 사유로 유도되었다는 것은 우연이 아니다.[63] 병행하며 서로 조응한 베르그송의 사상과 세 잔의 회화는 후배 작가들에게 언어와 시각이 조합된 확장된 지 평으로 리얼리티를 조망하게 했다고 볼 수 있다.

'멈춰 있는 그림에서 시간의 흐름을 표현할 수 있는가?'라는 질문에 대해 이제 어느 정도 답할 수 있을 듯하다. 한 가지는 회 화를 시간성의 영역에서 논의할 수 있다는 것이 시대적 변화를 방증한다는 점이다. 18세기 후반 레싱이 『라오콘』에서 제시한 이분법적 규정은 여전히 보편적 인식으로 작용한다 해도, 기존 의 고정관념에 대한 도전과 새로운 모색을 할 수 있는 것이 예술 의 창작이다. 시각미술이 일반적으로 공간적이고 동시적이긴 하 다. 그러나 미술작품 중에는 이를 넘어 시간적이고 연속적인 작 품이 있다는 것, 적어도 그러한 시도를 한 작가들이 있었다는 점 을 알게 될 때 통쾌한 미적 자유를 느끼게 된다. 세잔은 그러한 작가들 중 선두주자였고, 그의 회화가 오늘날에도 끊임없이 매 력적인 이유는 그가 대부분의 사람들이 의심 없이 받아들이는 생각에 의심을 품고 그와는 다른 방향으로 나아갔기 때문이다.

베르그송의 생철학

앙리 베르그송Henri Bergson, 1859~1941은 19세기 말에서 20세기 전반, 큰 영향력을 행사했던 프랑스 철학자다. 폴란드인 음악가 부친과 영국인 모친 사이 파리에서 출생한 그는 어린 시절부터 우수했는데, 특히 수학에 출중하여 프랑스 전국 고등학교 경시대회에서 1등을 했고, 그의 파스칼 난제 해석은 1877년 출간될 정도였다. 영국 시민보다 프랑스 시민권을 선택한 베르그송은 고등사범학교ENS에서 문학과 인류학을 전공했고 1881년 졸업 후, "현대 심리학의 가치는 무엇인가?"라는 강의로 철학 교수 자격시험에서 2등을 했다. 모교인 고등사범학교에 2년간 재직한 후, 콜레주 드 프랑스에 임용되어 그리스·로마 철학을 가르치다가, 1904년부터 1921년까지 현대 철학 교수로 재직했다.

베르그송의 국제적 명망은 그가 왕성하게 활동했던 20세기 초 그 절정에 올라 프랑스뿐 아니라 영미권에서도 그 영향이 지대했다. 그는 영국 사상가들, 예컨대 허버트 스펜서, 존 스튜어트 밀, 찰스 다윈 등을 연구하면서 합리주의 사고체제가 가진 문제점을 분석하고 비판했다. 그가 가진 최초의 학술적 관심이 주체의 인지 내에서 무의식 기억의 역할에 관한 것이었다는 점은 주지할 만하다. 이는 「최면 상태에서 무의식적인 자극에 대하여」1886년로 발표되었다. 그리고 기억과 연관해 시간에 대한 탐구는 그의 사유에서 가장 핵심적인 것이라 할 수 있다. 그는 자신이 일찍부터 관심을 가졌던 과학기계학과 물리학에서 분석하는 시간의 개념이 우리가 실제로 체험한 시간과 상당히 다르다는 데에 주목했

다. 그리고 그는 과학적 시간은 지속되지 않는다는 점을 발견했다. 즉, 실증과학이 본질적으로 지속성의 제거로 구성된다는 것이었다.

이는 그의 관점을 완전히 전환시켰는데 그 최초의 결과는 그의 박사 학위 논문의 결실인 『시간과 자유 의지』*Time and Free Will*, 1889 였다. 이 연구는 무엇보다도 지속성, 또는 체험된 시간의 개념을 만들고자 한 시도였다. 이는 시계에 의해서 규정되는, 시간에 대한 공간적이고 부분적인 과학적 인식에 반대되는 것이었다. 베르그송은 심리학자들이 특히 심리학적 사실들을 수량화하면서 숫자를 부여하려 시도함으로써 사실을 왜곡한다고 피력했다. 그리고 내면의 자아에 대한 인간의 인식을 분석하며 인간이 지니는 심리학적 사실들이 다른 사실들과 갖는 차이를 보여주는 이론을 진전시켰다. 그는 이 저술에서 지속의 개념을 완전히 질적인 복수성, 서로에게 겹쳐지는 요소들의 절대적인 이질성으로 설명했다.

베르그송에 따를 때, 지각의 근거는 행동의 수단으로서의 신체가 되고, 신체를 통한 지각에 있어서 모든 감각은 동근원적으로 작용하면서 시각은 특권화되지 못한다. 또한 근대 철학에서 강조했던 주체의 관조보다 신체의 행동을 중시하면서 시간의 철학적 중요성을 복원했다고

할 수 있다. 그는 특히 시간을 시각적으로 공간화시키는 근대과학을 비판했다. 시간을 공간보다 강조하면서 시간의 무형의 흐름에 대한 공감을 중시했다. 그의 지속으로서의 시간 개념은 세잔의 회화에서 가장 상응되는 그 시각적 현현을 본다고 말할 수 있으며, 동시성과 역동성을 표현하려 했던 큐비즘 및 퓨처리즘 등에서 그의 중요한 영향을 찾아볼 수 있다.

베르그송의 가장 대표적 저술이라 일컬어지는 『창조적 진화』*Creative Evolution, 1907*는 그가 '과정의 철학자'라는 것을 명백히 드러내면서 생물학이 그의 사유에 미친 영향을 보여준다. 그는 진화를 과학적으로 정립된 사실로 받아들이지만, 그에 대한 해석이 지속의 중요성을 간과함으로서 삶의 유일무이한 속성을 제대로 포착하지 못했다고 비판했다. 그리고 전체적 진화 과정은 계속적으로 발전하고 새로운 형태를 생성시키는 '생명 약동'*élan vital ; vital impulse*의 '지속'*durée*으로 보아야 한다고 강조했다. 진화는 창조적으로 진행된다는 뜻이다.

『창조적 진화』는 '베르그송 레거시'를 만들었고, 지성적 철학자로서 그의 역할을 중심으로 공개적 학문 논쟁을 일으키는 계기가 되었다. 그 이후 10년 간 그의 국제적 명성은 절정에 올랐다고 할 수 있다. 1919년 베르그송은 형이상학과 심리학적 문제들을 다룬 에세이 『정신 에너지』*Mind Energy*를 출간하고 교직에서 은퇴했다. 그는 후기 주요 저작인 『도덕과 종교의 두 원천』*1932년*을 출간 후, 그의 글을 모은 최후의 저작 『창조적 정신』*1934*을 출판했다.

베르그송과 같이 역사의 변천에 따라 그 사상에 대한 반응이 크게 엇갈렸던 철학자도 드물다. 1차 대전까지 철학계뿐 아니라 일반 대중

의 호응이 지대했다가 양차 대전 사이와 그 이후, 전후의 분위기 변화로 그의 긍정적 철학에 대한 대중의 관심은 급격히 식어갔다. 그럼에도 불구하고 서구 철학의 기저에서 상당한 영향력을 행사했는데, 특히 프랑스를 중심한 서구의 시각중심주의에 가한 비판은 2차 대전 이후 광범위하게 확산되었다.

그의 철학이 가진 중요성을 명백히 인식한 사상가들로는 메를로퐁티, 사르트르, 그리고 레비나스와 같은 프랑스 사상가들을 들 수 있다. 베르그송의 철학이 이후의 사상가들에게 심대한 영향을 미친 것은 공간적 현전보다 시간적 지연을 강조하고 양적 균일성보다 질적 차이의 중요성을 강조한 점을 꼽을 수 있다. 그의 영향을 인정한 후기구조주의자들 중 가장 분명한 베르그송주의자는 그의 철학에서 차이의 중요성을 강조한 질 들뢰즈라고 할 수 있다.[64] 1990년대 이후 베르그송 철학이 다시 주목받게 된 것은 들뢰즈의 공헌이 크다. 들뢰즈의 경우, 그의 책 『베르그송주의』*Bergsonism, 1966*를 통해 베르그송의 사유를 재조명하고 이에 대한 관심을 일깨웠다. 들뢰즈는 철학적 사고에 기여한 베르그송의 개념들 중 '복수성'multiplicity 을 가장 중요한 영향으로 꼽는다. 이는 '이질성'heterogeneity 과 '계속성'continuity 의 두 속성을 일관성 있게 통합시키는 시도로 이해할 수 있다. 복수성은 철학계에서 공동체를 재고할 수 있는 방식을 열어준다는 의미에서 가히 혁명적이라 평가받는다.

베르그송은 다른 사상가들에 비해 대외활동의 이력이 두드러진다. 그는 1913년 런던에 있는 '정신 연구 협회'Society for Psychical Research 의 회장으로 선출된 바 있고, 1차 대전 이후 본격적인 정치활동을 시작해, 프랑스 정부의 외교 사절로 미국으로 건너가 윌슨 대통령을 만나 '국

제 연맹'The League of Nations을 만들어 함께 일했다. 이 연맹은 국제 연합 UN의 전신으로 모든 국가의 대표자들을 포함해 평화를 구축, 유지할 목적을 가졌다. 1922년 베르그송은 국제 연맹 산하에 있던 '국제 지적 협력 위원회'유네스코의 전신의 회장으로 지명되기도 했다. 1920년대 후반 심한 관절염으로 공적 생활에서 은퇴한 베르그송은 1927년 노벨문학상을 수상했다. 그는 프랑스 아카데미Académie Française의 일원으로 선정되기도 했는데, 역사상 최초의 유대인 멤버였다.

미술사 속 세잔, 그 의미와 해석의 확장사

예술과 연관된 세잔의 개인적 삶

세잔의 회화 세계는 대체로 1860년대부터 1870년대 후반 정도까지를 초기로, 그 이후부터 1890년대 초까지를 성숙기로, 그리고 나머지 1906년까지를 후기로 볼 수 있다. 세잔의 초기작에 속하는 〈자화상〉그림 118 은 우리가 아는 세잔의 첫 자화상이다. 이 그림은 그가 스물두 살 때인 1861년에 찍은 사진그림 119 을 보고 그린 것이다. 부드럽고 수줍은 듯한 사진과 달리, 초상화는 얼굴이 길게 늘려 있고, 뼈의 구조를 강조하며 독설을 품은 듯한 입, 그리고 뚫어지게 쳐다보는 눈을 과장되게 표현했다.

세잔이 그린 자기 얼굴은 사악한 인상에, 으스스하고, 불길하고, 두렵고, 풀 죽은 모습이다. 세잔은 여기서 자기 자신과 또 세상과도 합치하지 못하는 젊은 청년으로 나타난다. 그의 격렬한 눈빛은 붉은색으로 강조되었고 가라앉은 회색의 모델링은 우리로 하여금 이 시기가 젊은 세잔의 생애에서 뭔가 중요한 순간임을 눈치채게 한다.

시기적으로 볼 때, 그 당시는 부친의 반대에 부딪혀 화가가 되겠다는 계획이 위기를 맞은 순간으로 추측된다. 이 초기 초상화에서는 갈등의 이유와 더불어 그의 불안정한 기질이 명백하게 드러난다. 세잔은 격렬한 감정적 기질의 소유자로서 우울증과 멜랑콜리아의 격정에 휩싸이곤 했다. 스스로에 대한 의심이

그림 118 〈자화상〉, 캔버스에 유채, 44×37,　그림 119 세잔의 사진, 1861(22세).
1861~62, 개인 소장.

많았고, 예기치 못할 때 감정을 폭발시키는 등 기분이 극적으로
바뀌었다.

〈화가 아버지의 초상〉그림120에서 아버지 루이 오귀스트 세잔
Luois-Auguste Cézanne은 왕좌같이 높은 의자에 앉아 정면으로 신문
을 읽고 있다. 어색하고 범상치 않은 포즈다. 그림에서 보듯, 아
버지는 냉정하고 구두쇠이며 권위적이었다. 세잔의 두 살 아래
여동생 마리에 따르면, 그의 아버지는 부자가 되기 위해 일하는
사람들 외에는 그 누구도 이해할 수 없었다고 한다. 그는 세잔이
법률을 공부하길 원했고, 자신의 뒤를 이어 은행가가 되기를 기
대했기에 화가가 되려는 아들에게 압박을 가했다.

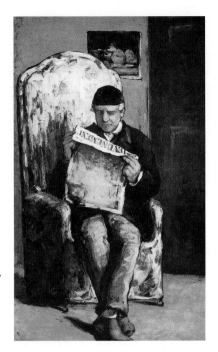

그림 120 〈화가 아버지의 초상〉,
캔버스에 유채,
198.5×119.3, 1866,
내셔널 갤러리,
워싱턴 D. C.

소통이 되지 않을 듯, 다리를 꼬고 정면으로 신문을 잡고 있는 모습은 부자간의 단절된 관계를 보여주는 시각적 단서이다. 인색하고 까다로운 그는 본래 부유한 모자 상인이었다. 그는 1848년 엑상프로방스의 유일한 은행을 구입한 마을의 유지였다. 세잔은 아버지 덕분에 안정적인 생활을 보장받았다. 화가가 생계를 유지하기 위해 평생 작품을 판매할 필요가 없다는 것은 어찌 보면 큰 축복인 셈이다. 그러나 이런 재정적 보조가 오

그림 121 〈에밀 졸라의 초상〉, 1862~64.

히려 그에게는 족쇄이기도 했다. 그는 아버지의 그림자를 결코 벗어날 수 없었다. 아버지는 예술가가 되고자 하는 아들의 꿈을 이해해주지 못했기에 세잔의 고통은 더욱 컸다.

세잔은 예술뿐 아니라 결혼을 둘러싸고도 아버지와 크게 갈등을 빚었다. 그는 자신이 1869년부터 16년간 동거한 오르탕스 피케와의 관계를 비밀에 부쳤고 1872년 출생한 손자를 할아버지에게 보여주지도 않았다. 결국 세잔은 부친이 사망한 1886년에 피케와 결혼식을 올린다.

〈빨간 안락의자의 세잔 부인〉그림 26은 아내의 초상화다. 세잔보다 열한 살 어린 피케는 본래 파리에서 책을 가공하는 공장 직공이었고, 세잔의 모델을 서기도 했었다. 그녀는 세잔의 그림

에 가장 자주 등장하는 인물인데, 최소한 24점의 유화 초상화에 포즈를 취했다. 그녀를 그린 그림 중에서 가장 나중의 것이 1890년대 초의 그림이고, 그 이후부터 그녀는 세잔과 멀리 떨어진 파리에서 아들과 함께 생활했으니 두 사람의 사이가 그리 다정했다고는 볼 수 없다. 이 초상화는 그들이 파리에서 함께 살던 때 그의 아파트에서 그린 것이다.

세잔과 졸라, 그리고 인상주의

인상주의의 옹호자인 에밀 졸라는 어렸을 때부터 세잔과 막역한 고향 친구였다.그림 121 오늘날에도 엑상프로방스에 가면 둘을 기념하는 '두 소년'이라는 카페가 있을 정도다. 졸라는 세잔이 1861년 파리에 와서 독립된 화가의 길을 추구하는 데 결정적인 역할을 했다. 그리고 세잔의 작품세계에 직·간접적인 영향을 주었다고 볼 수 있다. 그러나 졸라는 세잔의 회화를 제대로 이해할 수 없었고, 이를 1886년에 발표한 자신의 소설 『작품』L'Oeuvre에서 노골적으로 드러냈다. 이로써 두 사람 사이의 30여 년에 걸친 우정은 종지부를 찍었고, 세잔은 가장 귀중한 어린 시절의 추억을 기억에서 도려내야만 했다.

졸라의 진심어린 권유로 파리에 오긴 했으나 세잔이 들어선 화가의 길은 순탄치 않았다.[1] 그는 이듬해 에콜 데 보자르에 두 번이나 낙방하고 아카데미 쉬스에 등록한다. 세잔은 초기에 낭

만주의에 대한 열정이 가득했다. 외젠 들라크루아는 그가 사모했던 첫 화가다. 세잔은 또한 마네를 존경했는데 현대미술에 가져온 마네의 '혁명'을 곧 습득하고, 이를 자신의 언어로 전환시키려 했다. 동시대 화가들 중, 그가 비난하지 않고 칭찬한 거의 유일한 작가는 모네였다. 그는 모네를 일컬어 "그는 단지 눈이었다. 그러나 얼마나 굉장한 눈인가!"라고 감탄한 바 있다.

모네는 인상주의에 가장 충실했던 작가라고 말할 수 있다. 인상주의는 미술사에서 모더니즘의 구체적 시작이라고도 말할 수 있는데, 특히 인상주의와 세잔의 관계는 중요하다. 모더니즘의 맥락에서 조명하는 인상주의는 외부세계를 2차원의 평면에 구현하는 시각을 강조한다. 주체의 오감 중에서 철저하게 눈만을 활용하는 시각중심주의는 모더니즘의 근간인 셈이다. 인상주의와 세잔을 연결시키는 모더니스트들은 이 점에 주목한다.

20세기를 눈앞에 둔 현대미술의 아방가르드 세잔은 당연히 평면성의 의미를 이해했고, 그의 작품에서 이를 확인할 수 있다 쉬운 예로, 인물 뒤 벽지의 패턴을 심하게 강조하여 거리감 없이 전방으로 도드라지게 하여 인물과 동일한 표면에 있는 것처럼 보이게 하는 그림들이다. 그런데 정작 세잔이 인상주의에서 취하고자 했던 핵심은 시각적 평면성이라기보다는 자연에 있었다. 그가 인상주의에서 가장 핵심적으로 취한 미학은 무엇보다 자연의 실제적 표현이라 말할 수 있다. 자연광과 공기의 생생한 표현, 그리고 그에 따른 색채의 실

제적 감각은 세잔 회화의 중심을 이룬다.

그런데 세잔의 작품 중 정작 인상주의에만 충실한 작품은 몇 점 안 된다. 이 작품들은 1874년 최초의 인상주의 전시이 전시에 는 30명의 화가가 160점의 작품을 출품했다에 제출했던 세 작품이다. 이 중, 〈목 매달아 죽은 이의 집〉그림 45 과 〈모던 올랭피아〉그림 51 가 있는데 후자가 특히 가장 적대적인 비평을 불러일으켰다. 표현 이 직접적이고 나이브하며 강한 운동감을 보이는 〈모던 올랭피 아〉의 신바로크 시기를 거치면서, 세잔은 카미유 피사로와 함 께 밝은 야외 풍경을 그리기 시작했다. 그러나 그는 인상주의 동료들이 추구했던 삶의 단편을 그리는 주제들, 그리고 움직임 과 변화에 대한 그들의 흥미를 결코 공유하지 않았다. 그는 수 세기 동안 회화를 포함한 미술이 추구한 또 다른 목표를 결코 저버릴 수 없었다. 그것은 형태와 구조, 그리고 공간이었다. 이 러한 요소들로 구축하는 불변하는 미적 진리와 시간의 영속성 은 바로 고전주의 미학이 추구하던 이상이었다.

인상주의와 고전주의의 결합

세잔의 얼굴을 그의 완성기 초상에서 다시 확인해보자. 1879년경의 〈자화상〉그림 122 을 그릴 즈음, 그는 자신의 미적 목 표를 표명할 정도로 자신감에 넘쳤다. "나는 인상주의를 미술관 의 작품처럼 견고하고 지속적인 것으로 만들고 싶다"라는 유명

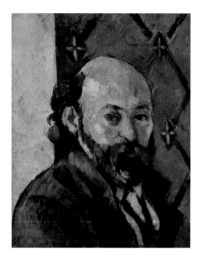

그림 122 〈자화상〉, 캔버스에 유채,
34.7×27, 1880~81,
내셔널 갤러리, 런던.

한 말은 바로 인상주의와 고전주의의 결합을 의미한다. 이 시기
는 인상주의의 출현으로 300년 이상 추구해오던 회화의 목표가
공격을 받았고, 현대성과 고전성 사이의 갈등은 해결점을 찾지
못하고 있었다. 지속적인 구조와 견고한 입체를 추구하는 고전
주의는 가변적인 시간성과 순간의 포착을 표현하는 인상주의와
대립적으로만 보였다. 한마디로 '예술인위' 대 '자연'이 맞선 셈
이다. 세잔은 양자를 모두 붙들고자 했다. 에밀 베르나르를 포
함한 당시 화가들은 이를 불가능하다고 조소했다. 그러나 세잔
은 모두가 불가능하다는 일을 그의 회화를 통해 실제로 보여주
었다.

　이 자화상을 그릴 당시 세잔의 작업은 성숙기에 접어든다. 자

신의 회화를 자신 있게 표방할 때가 된 것이다. 그가 1860년대에 보여주었던 낭만적 충동은 이제 형태와 색채의 조화를 위한 인내와 훈련으로 통제되었다. 이 그림에서 보듯, 전형적인 세잔의 붓터치들은 블록쌓기처럼 2차원과 3차원의 미묘한 균형을 창출하는 회화 공간에 굳건히 자리잡았다. 이 그림에서 자연스런 역광과 실내 내부의 온화한 빛의 느낌은 인상주의를 감지할 수 있는 부분이다. 또한 붓터치가 살려내는 미묘한 색점의 사각형들은 회화 면을 색채의 질감으로 덮어주고 있다. 인상주의의 전형적인 방식이다.

그러나 앞서 언급했듯이 세잔은 인상주의와 달리 대상의 입체감과 구조를 놓치지 않는다. 인상주의 그림에서 형태와 구조는 중요하지 않다. 세잔은 이것에 동의할 수 없었고, 형태와 구조를 지키는 고전주의의 미학으로 인상주의를 보완했다. 그림에서 보듯, 세잔의 대머리 부분은 작은 사각형의 붓터치가 견실하게 구조와 입체를 이루고 있어 다른 인상주의 작품의 평면적 색채 구성과는 현격하게 차이가 난다.

그래서 그를 현대의 인상주의와 과거의 고전주의를 연결하는 진정한 다리라고 평하기도 한다. 세잔의 회화는 자연에 대한 인상주의의 근본 미학은 수용하지만 시각의 평면성과 외면상의 표면 가치에 집중하는 인상주의를 벗어난다. 견고한 형태와 깊이 있는 공간을 추구한 것이다. 세잔은 고전주의가 지향하는 시

간의 영속성과 불변하는 미적 진리를 그대로 지키고자 했다. 그림의 평면을 색채로 뒤덮는 것이 인상주의 작품의 특징이라 할 때, 2차원과 3차원 사이를 동요하는 세잔의 표현방식은 그것과 거리가 멀다. 후기 인상주의자 세잔은 빛과 색채의 조합으로 망막에 맺히는 대상의 인상을 시각적으로만 기록하는 인상주의를 넘어서고자 한 것이다.

세잔의 모티프: 생빅투아르 산

1881년에 세잔은 피사로와 함께 파리 북쪽에 있는 퐁투아즈에 머물며 작업을 했다. 피사로는 세잔의 대부이자 정신적 지주로, 그에게 매우 중요한 인물이었다. 세잔은 이곳에서의 생활을 통해 심리적 안정을 되찾았고, 미적 동기가 충만해 생산적으로 작업할 수 있었다. 그 후 세잔은 1891년 고향 엑스에 정착한 뒤 은둔자와 같이 작업에만 열중했다. 엑스의 자연에 묻혀 그가 회화의 최종 모티프로 삼은 것이 생빅투아르 산이었다.

그 연작 중 하나인 〈생빅투아르 산〉그림 95 에서 보듯, 그의 그림에는 더 이상 인간의 자취는 보이지 않는다. 자연과 함께 화가의 시선만이 화면에 존재한다. 세잔은 사실 1880년대 초부터 엑스에 자주 머물면서 이 그림의 연작을 제작하기 시작했다. 생빅투아르 산은 세잔을 사로잡은 가장 강력한 모티프로서 그는 일종의 미적 결말을 여기서 이루었다고 평가된다.

많은 이론가를 매료시켰듯, 이 그림은 붓터치로 이뤄진 색채망에 뚫린 구멍들 사이로 공기가 넘나들고 그 공기는 머나먼 생빅투아르 산으로 우리를 인도한다. 세잔은 가변적인 자연 속에서 견고하고 영속적인 예술의 이상을 실현하고자 한 자신의 목적을 달성했다. 그로 인해 자연의 생생한 빛과 살아 있는 색채는 견고한 형태와 공간의 깊이를 부여받게 되었다.

세잔에게 생빅투아르 산은 자신의 미학적 목표를 실현할 모티프였다. 그는 자신의 예술적 뜻을 이해해주고 끊임없이 후원해주었던 어머니의 장례가 있던 날에도 이 산을 찾았다. 사실 그로서는 가장 진실한 행동이었으리라. 멀리서 보면 어머니의 젖무덤과 같다고 한 어느 비평가의 말을 빌지 않더라도, 생빅투아르 산은 세잔에게 어머니와 같은 근원적 대상이었던 것이다. 어느 날 세잔은 산속에서 작업을 하다 그만 정신을 잃어버려 들것에 실려 내려와야 했다. 그러나 미련하고 고집스런 노화가는 다음 날에도 기어코 산에 올라갔다. 결국 그는 장시간 비바람을 맞은 끝에 찾아온 폐렴으로 영원한 안식을 맞이한다.

세잔에 관한 미술사 연구의 흐름

동시대의 비평과 평가

세잔은 복잡한 작가이고 그의 회화는 심오하다. 그의 예술을

이해하기 위한 노력은 미술사와 미술비평 모두에서 계속되어왔다. 우선, 세잔 회화에 대한 동시대적인 반응과 평가를 고려하는 것이 순서일 것이다. 작가 개인에 대한 대외적 인식은 그의 지인知人에게서 비롯된다고 할 때, 역시 졸라를 시작점으로 삼아야 마땅하다. 앞서 언급했듯, 졸라는 누구보다 세잔을 잘 알았지만 그의 예술을 이해하는 데는 실패한 비평가였다.

졸라는 자연주의자로서 세잔 초기의 격렬하고 열정적인 주제, 그리고 지각이 실현된 대상에 대한 작가의 관심을 포착할 수 있었다. 그러나 그는 지각의 문제가 심화된 세잔의 후기 회화를 이해할 수 없었다. 그는 1860년대의 미술비평에서 세잔보다 마네를 옹호했다. 세잔을 위해서는 단지 두 단락을 할애했을 뿐이다. 그나마 하나는 잘못을 흠잡는 글이었다.

세잔과 인상주의자에 대한 졸라의 견해는 1886년에 출판된 『작품』에서 드러난다. 소설의 주인공 클로드 랑티에는 중요한 인상주의 화가로 이 새로운 화파의 지도자로 등장한다. 그러나 자신의 작품을 실현하려는 무모한 생각으로 랑티에는 자살을 감행하고 만다. 졸라가 세잔을 모델로 했다는 것은 너무도 명백했다.[2]

졸라가 생각한 소위 성공적인 예술가란 충분히 완성된 작품을 대중에게 제시할 수 있어야 했다. 졸라는 귀스타브 제프루아에게 그가 마네와 인상주의자 그리고 세잔에게 실망했다고 말

했다. 그들의 작품이 미완성이고 구성이 결여되었다고 보았기 때문이다. 문학가 졸라는 열린 구조의 미완성된 작품들을 인식할 수 없었고, 색채의 중요성을 알 수 없었다. 그는 예술이 지각 행위의 문제를 제시할 수 있다는 것을 생각하지 못했다. 오히려 이러한 문제는 예술가를 미치게 할 것이라고 생각했다. 소설 속 주인공 랑티에, 곧 세잔의 작품들은 너무 야심적이었다. 졸라는 그의 야심이 결코 실현되지 못할 것이라고 믿었던 것이다.

그러나 졸라와 세잔이 공통적으로 같은 노선을 취한 부분도 있다. 그것은 당시 관전官展인 살롱전에 대한 도전이었다. 그러니까 이 두 친구는 당시 화단의 권력과 기존체제에 용기 있게 대항하는 데는 행동을 같이했다. 졸라는 마네를 옹호하면서 이 혁신적인 화가를 내친 살롱의 고루함과 보수성을 맹렬히 비판했고, 세잔 또한 이에 힘입어 1866년, 나폴레옹 3세의 미술감독에게 강력한 항의 편지를 썼다. 그는 살롱의 심사위원들을 믿을 수 없고 자신의 작품을 일반 관객에게 직접 보여줄 권리가 있다고 대담하게 주장했다.

세잔은 1880년대에 상징주의 그룹에 알려지기 시작했다. 그리하여 1890년대를 거치면서 베르나르, 모리스 드니Maurice Denis, 폴 고갱 등의 화가들과, 제프루아, 조리 카를 위스망스 Joris Karl Huysmans 등 비평가들이 세잔에 대해 지대한 흥미를 표명했다. 드디어, 1895년 당대의 중요한 화상이자 소장가인 볼

라르가 세잔을 위해 최초의 개인전을 열어주었다. 많은 화가가 이 전시에 열광적으로 반응했다. 피사로가 그의 작품을 극찬했고, 르누아르, 드가, 모네 등도 각각 그의 열정과 인성에 감명을 받았다는 편지를 남겼다. 세잔은 이후 11년 동안, 파리에서 다섯 차례에 걸쳐 전시를 가졌다. 앙데팡당전, 살롱도톤 그리고 1904년과 1905년에 열린 살롱전들은 '세잔에 대한 경배' Homage to Cézanne 라고 불릴 정도였다.

현대의 세잔 연구

20세기 초 세잔은 세계적인 화가로 알려지게 되었지만, 사실 그의 작품의 진가를 알아본 것은 이보다 앞선 시기, 젊은 예술가들에 의해서였다. 창작의 전선에 있는 그들이 선배 작가에게서 발견한 예술적 가능성은 무한했다. 그러나 다른 한편, 그의 작업을 체계적으로 정리하고 사적으로 기록·전수한 연구자들의 공도 과소평가할 수 없다. 그러한 역할을 한 미술사가 중 으뜸 공신은 리오넬로 벤투리다.

1936년 출판된 벤투리의 거대한 작품 도록인 『세잔; 그의 예술, 그의 작품』 Cézanne; son art, son oeuvre 은 세잔 연구의 기본이 되는 고전이다. 처음으로 세잔의 모든 회화·수채화·드로잉·판화·에칭들이 출판되었다. 이는 세잔의 전 작품을 한 번에 정리한 놀라운 작업이다. 그러나 20세기 초에 그가 개인적으로 정리

한 작품 도록인 만큼 기재된 작품의 시기는 정확하지 않다. 엄밀히 말하면 단지 6개의 그림들만 제작 날짜가 정확했고, 다른 많은 작품들의 제작 시기에 대해서는 이후 다수의 학자들이 견해를 달리했다. 그럼에도 불구하고 벤투리는 세잔 연구에 새로운 시대를 열었다고 할 수 있다. 그리고 세잔의 전체 드로잉을 정리한 학자인 아드리엥 차피Adrien Chappuis 의 도록이 자료상 가치가 크다.

소위 서양미술사에서 정통의 자리를 지켜온 미술사가들은 20세기 전반까지 세잔을 '순수한' 화가로만 인식했다. 그들은 세잔의 회화가 상상된, 경험된, 관찰된 세계와 어떤 관계를 맺고 있는지 전혀 신경 쓰지 않았다. 대신 이들은 세잔이 '어떻게' 그렸는가에 초점을 맞췄다. 현대미술사는 모더니즘이 주도했기에 내용성보다는 표현의 방식이 중요했던 것이다. 그러한 관점에서 보면 세잔이 '무엇을' 그리고 '왜' 그렸는지를 간과하게 된다. 그러나 20세기 중반 이후부터는 세잔이 가졌던 미적 비전과 구성의 다면성에 대한 인식이 높아졌다. 그의 작업을 지각적이고 개념적 경험의 기록으로 이해하려 한 것이다.

세잔 회화의 심오하고 다층적인 측면은 광범위한 해석을 야기했다. 이는 사실 과거 수백 년 동안의 미술사를 포함한 지적 운동의 대부분을 반영한다. 자연주의·상징주의·신고전주의·형태주의·마르크스주의·정신분석학·현상학 그리고 실존주의

해석 등이다. 이 중 20세기 비평의 가장 중요한 이론적 갈등 중 하나가 세잔에 관한 연구에서 뚜렷하게 드러나는데, 바로 형태론적 해석과 의미론적 해석이다.

다층적 시각으로 보는 세잔 회화

형태론적 시각이 세잔의 구성과 형태적 고안들의 본유적이고 내재적인 문제들을 파고들었다면, 의미론적 해석은 세잔 회화의 구성을 개인적 심리구조뿐 아니라 사회·문화적 맥락과 역사적 관련성에서 검토한다. 서두에서 언급했듯, 세잔의 회화는 19세기 화가들 중에서 형태적 분석과 의미론적 해석이 팽팽히 맞서 탐색한 풍부한 예술적 보고實庫다. 그의 회화는 형태론적 접근을 유도하나 작품의 다층적 의미로 말미암아 그 접근이 용이하지 않다. 세잔 연구에서 중요한 사항은 20세기 중반의 비평이 형태론적 연구에서 의미론적 연구로 옮겨갔다는 사실이다.

세잔의 작품을 적절하게 해석하기 위해서는 형태적 구조에 대한 정확한 관찰뿐 아니라 그의 삶과 시대에 대한 전반적인 이해도 요구된다. 물론 세잔에 대한 다양한 시각들이 있지만 대부분은 그의 예술의 폭을 포괄하지 못하는 부분적인 이해에 그친다. 이를테면 인상주의를 옹호하는 비평가들은 세잔의 색채는 이해하나 그의 공간에 대해서는 제대로 인식할 수 없었다. 또한 상징주의 비평가들은 세잔의 형태적 배열에는 예민했으나, 그

구성이 갖는 평면성의 효과는 지각적인 것보다는 장식적인 감각성으로 설명한다. 이들은 장식적 표면을 창조하기 위해 양감을 평면화시켰고, 2차원과 3차원 공간을 넘나드는 세잔의 유동성을 그들의 좁은 시각에서만 조망했다. 이들의 관점은 세잔의 작품에서 중요한 자연의 의미를 충분히 고려하지 못했으며, 장식적 추상화의 이론을 위해 세잔의 회화를 짜맞추었다는 한계가 있었다.

그러나 상징주의자들은 세잔이 '순수' 화가라는 생각을 처음으로 진척시켰다. 그들은 세잔의 작업을 보면서 자연을 재생산하는 관점이 아니고, 그 조형적 등가물로 해석해야 한다고 주장했다. 세잔 자신은 분명 그의 미술이 상징주의자들과 연계되는 것 자체를 반기지 않았을 것이다. 1904년, 그는 베르나르에게 "당신은 곧 고갱들과 반 고흐들에게 등을 돌리게 될 것이다"라고 말했다. 한편, 신고전주의자들은 프랑스 회화 전통의 선봉에 서서 1890년대 세잔의 미술을 니콜라 푸생의 미술과 동격에 놓고 인상주의와의 연관을 무시했다.

큐비즘과 세잔

큐비스트들의 경우는 또 어떠한가. 이들은 세잔의 색채를 이해할 수 없었지만, 지각과 연결해 세잔의 공간적 구축을 이해한 최초의 집단이었다. 큐비스트들은 회화적 문제에 대한 세잔의

관심이 남다르다고 여겼다. 그들은 세잔이야말로 후기 인상주의의 감정주의와 장식적 상징주의를 대신해 현대미술에서 추구해야 할 중요한 대안을 제시했다고 인식했다.

1907~1908년 피카소와 브라크가 제작한 큐비즘 그림들은 세잔이 보여준 지각의 논리를 발전시켰다. 그의 평면적 면, 얕은 깊이, 동요하는 시각을 심화시킨 것이다. 그들이 3차원의 시각을 2차원의 평면으로 통합시켰던 것은 세잔의 회화적 구조를 발전시킨 것이었다. 이는 더 나아가 단일한 정태적 위치를 통해서가 아니라, 동태적이고 연속적인 지각을 통해 대상을 본다고 하는 세잔의 미학을 따른 것이었다.

즉 큐비스트는 지각 과정에 대한 관심이 세잔 회화의 근본이라고 여겼다. 세잔은 선택적 초점의 결과들을 동시에 그려서 다시점多視點을 연합하는 전체성을 포착한 첫 화가인 것이다. 흥미롭게도 큐비즘은 대상과 공간을 파편화하는 개념이 리얼리티를 향한 수단이라고 생각했다. 그래서 세잔이 완전히 새로운 방식으로 지각된 리얼리티에 근접하려 했다고 보았던 것이다. 큐비즘자들이 파고든 문제의 핵심은 세잔이 어떻게 3차원 공간의 파편들을 2차원의 회화면으로 번역하는가였다. 현대미술의 지향은 평면성을 구축하는 모더니즘의 미학으로 확고해졌다.

이같이 큐비즘은 모더니즘의 큰 흐름에서 세잔과 직결되었다. 피카소나 브라크 등 모더니즘의 대표주자들이 자신들이 추구할

미술을 세잔에게서 찾았다는 것은 충분히 개연성이 있다. 창조적 작가는 언제나 큰 선배에게서 새 가능성을 모색하는 법이다. 그런데 실제의 작품 제작에서뿐 아니라 미술사나 미술비평에서도 당시 세잔 회화의 의미를 모더니즘의 담론으로 포착하고 있다. 따라서 이러한 이론적 계보를 훑어보는 것이 필요하다.

모더니즘 및 형식주의 비평과 세잔

모더니즘으로 보는 세잔은 형식주의 비평에서 구축되었다. 이는 세잔이 프랑스를 벗어나 세계적으로 알려지는 계기와 함께 시작된다. 여기에는 영국의 미술비평가 로저 프라이Roger Fry 의 공이 크다. 형식주의 비평을 이끈 프라이는 1910년 런던에서 후기 인상주의 전시를 기획했다. 여기서 처음으로 세잔의 회화 21점이 세상에 선보인다. 이후 1912년과 1913년에 연속된 후기 인상주의전에서 그는 계속적으로 세잔을 옹호했다. 프라이의 지침으로 세잔은 영국 대중들에게 고전주의 예술가로 인식되었고, 그의 회화는 내용이나 의미보다는 형태적 표현에서 작품의 생명력과 독창성이 부각되었다. 세잔의 정물화는 색채와 면 그리고 양감과 구성의 드라마로 제시되었는데, 사실상 주제는 크게 부각되지 않았다. 프라이와 더불어 클라이브 벨Clive Bell이 구축한 형식주의 비평은 20세기 전·중반 미국으로 건너가 모더니즘 비평을 형식주의 일색으로 물들였다.

프라이와 벨은 큐비스트들이 추구했던 대로, 세잔이 자연을 따르면서도 추상적이고 순수하게 회화적인 변형을 이뤘다는 점에 가치를 두었다. 형식주의 비평이 특히 중시한 부분은 세잔의 공간 구축이었다. 프라이는 1927년 『세잔: 그의 발전에 대한 연구』*Cézanne: A Study of His Development*를 저술했다.[3] 이 책에서 그는 세잔의 공간은 언제나 디자인의 표면과 연관을 갖는다고 보았다. 형태적 가치의 위계상, 2차원적 디자인이 그림에 통합되면서 3차원적 공간보다 우월한 것으로 인식한 것이다. 벨이 1914년에 출판한 『예술』Art에서 주장한 '의미 있는 형식'과 프라이의 '조형성' 등의 개념은 결국 미적 의미란 순수한 형태에서 찾을 수 있다는 것을 뜻했다.

미국의 클레멘트 그린버그Clement Greenberg는 모더니즘을 발전시킨 비평가로서 회화와 조각은 그 매체가 가진 자체 논리에 따라 발전되어야 한다고 주장한다. 그는 1951년 논문 「세잔과 모던 아트의 통합성」*Cézanne and the Unity of Modern Art*에서 세잔이야말로 회화적 환영으로부터 하나의 평면으로, 대상으로서의 그림 자체로 전이하는 데 기여했다고 강조했다. 모더니즘 미학의 핵심을 세잔에게서 찾은 것이다. 회화의 평면성은 '우월한 회화적 권리'로서 회화의 정체성과 직결되었다.

20세기 중반 이후 세잔 연구의 변화

20세기 중반까지 미술사를 주도했던 형식주의 비평formalist criticism은 미술사의 방법론이 변화되면서 수그러든다. 포스트모더니즘은 미술 작업뿐 아니라 미술사에도 방향의 전환을 가져왔던 것이다. 이후 모더니즘이 강조했던 형식주의는 심각한 도전을 받는다. 미술사에서 이 도전은 주요 작가를 꼽는 해석안眼이 달라졌다는 것을 의미했다. 미술사에서 형식주의 비평에 대한 방법론적 비판은 세잔에 대한 연구방향을 지각-심리학적이고 심리-정신분석학적인 기반에서 탐구하는 쪽으로 바뀌게 만들었다. 그 선구적 시도로서 1938년 프리츠 노보트니는 자신의 저술『폴 세잔』*Paul Cézanne*에서 세잔의 '왜곡된' 시각은 지각적으로 타당하다고 주장하기에 이른다.[4]

세잔 회화의 형식주의 해석에 대한 공격은 대표적으로 마이어 샤피로에게서 찾을 수 있다. 1952년『폴 세잔』이라는 책에서 그는 처음으로 세잔의 모티프와 주제의 선택이 형태가 갖는 의미와 상응하는 것이라고 주장했다. 이 책은 1952년 이후 세잔 연구에 근본적인 변화를 초래했다고 할 정도로 그 의미가 크다. 샤피로의 접근은 형태적 모델에 대한 역사적이며 심리적 해석이라 할 수 있다. 특히 샤피로는 세잔 회화의 형태적 분석을 지각적·심리적·역사적 요소들과 연계하여 설명함으로써 설득력을 더했다.

그림의 선·색채·구성이 작가의 작업과정을 드러낼 수 있다는 것을 생각해보라. 세잔의 작품이 독보적인 이유가 바로 그것이다. 세잔의 지각 과정과 그가 오브제를 그린 방식에 대한 샤피로의 묘사는 메를로퐁티의 시각과도 비견된다. 주체적인 지각자인 화가와 대상적 리얼리티인 풍경과 인물들 사이의 관계가 우리 앞에 있는 것이다.

세잔의 회화는 표현 자체가 문제라기보다 지각의 과정을 드러내기에 더욱 중요하다. 세잔이 하나의 대상을 그릴 때 객관적이고 실용적인 방식, 또는 논리적인 구조로만 그렸다고는 볼 수 없다. 그의 작품은 차라리 대상을 반복적으로 봄으로써 대상이 그에게 가시적으로 드러나는 자취를 담는다고 봐야 한다. 따라서 그의 그림에서 표현하고자 하는 대상은 가시계와 비가시계를 넘나드는 작가의 지각에서 먼저 인식된다. 샤피로는 세잔의 주제 선택과 작가의 삶이 연속적인 관계를 맺고 있음을 증명한 첫 번째 학자였다고 할 수 있다.

〈수욕도〉의 흔들리면서 동요하는 선들은 벗은 여성 신체를 향한 세잔의 애매한 태도를 나타내면서, 동시에 화가의 지각적 과정을 드러내는 형태적인 기제이기도 하다. 형태뿐 아니라 내용상의 분석을 통해, 샤피로는 세잔의 풍경화가 시원한 명료함과 치우치지 않는 객관적 중성성에도 불구하고, 충만한 감성을 전달한다고 설명한다. 형태적 통일성을 위해 작가가 의도적으

로 그 표현을 통제하는 데에도 감정의 표출이 두드러진다는 것이니 아이러니하지 않는가. 그리고 그 통제는 형태적 의식에서 나온다는 것이다. 오브제를 나타내는 세잔의 선택과 방식은 그림의 형태적 발전과 연계되어 있다.

또한 샤피로는 세잔에게 사과가 특별한 의미가 있다는 것을 이론적으로 강조했다. 1968년 「세잔의 사과」*The Apples of Cézanne: An Essay on the Meaning of Still Life*라는 논문에서 그는 주제에 대한 도상학적 분석을 시작하면서 이를 정신분석적으로 발전시킨다. 〈사랑에 빠진 양치기〉, 〈파리스의 심판〉 등은 세잔이 전통적 그림의 도상을 참고한 작품들이다. 샤피로는 이 그림들에 나오는 사과를 의미가 농축된 대상으로 파악했다. 그는 세잔의 정물화에서 차지하는 사과의 감성적 의미를 정신분석학적 해석을 활용하며 풀어낸다. 그러나 그는 작품에 대한 하나의 해석이 충분한 설명이라 단언하지 않았다. 우리는 샤피로가 세잔의 개인적 삶과 주제의 선택을 어느 정도 거리를 두고 조망했다는 점을 기억해야 한다.

그는 "세잔의 사과 그림들은 감정적 분리와 자기 통제를 위해 의도적으로 선택한 방편이다"라고 말했다. 그리고 사과라는 과일이 색채와 모양의 객관적인 영역을 제공하면서, 동시에 감각적인 풍부함도 제공한다고 강조한다. 이는 초기 세잔의 열정적인 미술이 결여하고 있고, 후기 세잔의 원숙한 감각성에는 미치

지 못하나 독특한 감각적 풍부성을 지닌다. 그의 설명은 세잔의 정물화가 단지 성적인 흥미를 대치했다고만 설명해서는 안 된다는 것을 암시한다.

세잔을 전문적으로 연구한 커트 바트는 1956년 『세잔의 예술』*The Art of Cézanne*에서 광범위한 연구 성과를 보여준다. 그는 이 책에서 세잔 회화의 구성적 구조, 수채화 기술, 주된 색채로서의 푸른색, 주제의 선택, 상징적 내용, 역사적 위치, 형이상학을 위한 심리적 원인을 추적한다. 그는 세잔의 궁극적인 목표는 많은 비평가가 주장하듯, 형태적인 문제가 아니라고 주장했다. 그러면서 세잔이 다루는 모든 주제는 스스로의 이해를 상징적으로 표현한 것이라고 강조한다.

20세기 중반 미술사의 방향이 형태보다는 색채로 기우는 것을 반영하듯, 바트는 세잔의 푸른색에 각별히 주목한다. 그는 미술사에서 푸른색을 가장 잘 쓴 화가들을 추적하면서 사적 계보를 설정한다. 계보는 조토에서 시작해 많은 작가의 이름이 거론되고, 세잔으로 결말을 맺는다. 그가 지적하듯이 세잔은 푸른색을 모든 색채의 공통 기반으로 사용했다. 세잔의 푸른색에는 근접성과 거리감을 동시에 창조하고자 한 화가의 의도가 잘 드러난다. 바트는 세잔이 푸른색으로 전경과 후경을 동질화시키면서 세계의 영원한 질서를 암시했다고 보았다.

바트에 따르면 중세에 푸른색은 천국의 지혜를 표현하는 것

으로 사용되었다. 성스러운 빛의 기적으로서 푸른색을 쓴 것이다. 티치아노는 푸른색이 세계의 영원한 질서를 나타낸다고 보았으며, 니콜라 푸생은 그림의 구성을 구축하는 방법으로 푸른색을 활용했다. 다시 말해 이들은 가까움과 거리감을 함께 구현하고, 확실한 한계를 가진 견고한 사물과 무한하게 뻗어가는 공간을 함께 표현하고자 했던 것이다. 한편 인상주의자들은 스스로의 자아에서 떨어져 나와 세상과의 거리감을 실현하기 위해 푸른색을 사용했다.

그러나 바트는 세잔이 선배 화가들이 푸른색에 부여한 그 모든 의미를 넘어서는 새로운 심도를 부여했다고 보았다. 즉, 세잔은 푸른색을 사물의 내면적 본질로 뚫고 들어가 대상들이 공존하는 세계의 기반으로 삼고 이를 회화의 기본 색채로 만들었다는 것이다. 그는 말한다. "푸른색은 이제 존재의 깊디깊은 영역에 존재하는 것으로 인식된다. 그것은 사물의 근본적 존재와 본유적 영원성을 표현하고 이들을 도달할 수 없는 먼 거리에 갖다 놓는다."[5]

한편, 테오도르 레프는 1960년 「세잔과 푸생」*Cézanne and Poussin*에서 세잔이 "푸생을 자연에서 다시 시도한다"고 주장한다. 이 말은 푸생이 대표하는 고전주의와 자연이 대비되는 구도에서 세잔의 회화가 이 양자를 연결시키는 '신화'를 이룬다는 뜻이다. 고전주의와 자연을 반대 극에 설정하는 이유를

간단히 말하자면, 고전주의가 추구하는 시간의 영속성, 형태의 견고함과 구조는 자연과 반대된다는 것이다. 왜냐하면, 자연의 시간성은 순간적이며 모든 것은 변화한다는 진리를 내포하기 때문이다. 이러한 자연의 원리를 표현하는 인상주의는 순간의 포착으로 구도를 잡고 흩어지는 붓자국으로 구조와 견고한 입체를 해체한 것이기에 고전주의와 상반되는 양식으로 보는 것이다. 그러한 이유로 고전주의와 자연인상주의의 종합을 이루는 세잔의 회화를 이룰 수 없는 신화로 표현한 것이다.

레프의 논문인「세잔의 드로잉에 대한 연구」*Studies in the Drawings of Cézanne*, 1958 는 전통 미술에 대한 세잔의 흥미가 동시대 어느 작가보다 더 설득력 있고 심오하다는 것을 보여주었다 (세잔의 드로잉 중 3분의 1이 다른 작가의 모사다). 레프는 세잔의 〈수욕도〉가 지닌 심리적 긴장을 분석한「세잔의 팔을 펼친 수욕자」*Cézanne's Bather with Outstreched Arms*, 1962 와「세잔, 플로베르, 성 안토니, 그리고 시바의 여왕」*Cézanne, Flaubert, St. Anthony, and the Queen of Sheba*, 1962 등을 발표했다.

레프는 세잔 회화의 모사방식을 규명하면서, 그가 형태적으로 새로울 것이 별로 없는 익숙한 모티프를 선택하고 변형을 가한 동기를 연구했다. 샤피로와 마찬가지로 레프도 오브제나 주제의 선택이 양식의 변화와 연관된다는 것에 동의했다. 그는 샤피로의 뒤를 이어 형태적 분석과는 거리가 먼 의미론적 분석을

제시한다. 레프 이후 1970년대에는 클락과 그리젤다 폴록을 위시한 신미술사학이 출현하면서 세잔 회화에 대한 연구는 더욱 다양해진다.

세잔 연구는 그의 예술 자체가 극단적으로 다른 두 액면을 제시하기에 풍부하고 다층적으로 펼쳐진다. 세잔의 미학은 지극히 논리적이고 기하학적이면서 동시에 극단적으로 감성적이다. 전자의 형태적인 측면과 후자의 색채적인 속성이 극대화되어 있는 것이다.

세잔 회화의 재조명: 형태에서 색채로

모더니즘의 형식주의가 주도적이었을 때 세잔의 그림에서는 공간과 형태에 대한 현대적 조성이 강조되었다. 단적으로 말해, '2차원의 평면성'과 '피카소의 형님'으로서 세잔의 위상이 부각되었던 것이다. 그러나 앞에서 언급했듯이, 20세기 후반 이후 세잔을 보는 시각이 달라졌고, 그러한 미술사 방법론의 변화는 그의 색채를 재발견하게 했다. 이제 세잔은 '마티스의 형님'이기도 했던 것이다. 연구자들은 색채의 영역이 함축하는 감성 미학을 탐구하기 시작했고, 특히 '감각'의 개념까지 파고들었다. 또한 미술사의 전통에서 볼 때 색채가 지닌 낭만적이고 심리적인 양상도 더불어 탐구되었는데, 이는 자연스럽게 작가의 심리구조와 연관되어 작품의 의미론적 해석을 유도했다. 오늘날 미

술사에서는 아무래도 의미론적 해석이 우세하다고 할 수 있다. 그리고 형식을 보더라도 이것이 함축하는 내면의 뜻과 함께 분석하는 경향을 보인다.

세잔의 회화는 19세기 중반 그것이 처음 출현했을 때와 다름이 없다. 그리고 세잔이 자신의 미적 소견을 말했던 내용도 당시와 동일하다. 세잔은 이미 우리에게 두 가지를 동시에 표현하려 했던 것이다. 회화는 단선적인 말의 논리로는 나타낼 수 없는 양면성과 복합성을 표현할 수 있다. 세잔의 회화는 형태의 현대적 평면성과 색채의 고전적 깊이를 모두 갖고 있었다. 당시에 화가가 이를 말로 표현했을 때 사람들은 그의 말을 이해할 수 없었다. 그의 말에는 '역설'이라는 꼬리표가 따라붙었다. 수수께끼 같은 세잔의 말은 100년이 지난 오늘에서야 그 뜻이 모순되지 않게 받아들여진다. 세잔이 에밀 베르나르에게 한 말을 들어보자.

자연을 원통, 구, 그리고 원뿔로 취급하라. … 수평선에 병행되는 선은 넓이를 부여한다. … 이 수평선에 수직적인 선들은 깊이를 준다. 그러나 우리에게 자연은 표면이라기보다 깊이다. 빨강과 노랑에 의해 표현되는 빛의 흔들림, 공기의 느낌을 주는 충분한 양의 푸른색 등을…[6]

이 세잔의 말에서 형태와 공간적 구축을 중시했던 형식주의는 전자에 주목했다. 특히 잘 알려진 대로 '원기둥, 구 그리고 원뿔로 취급한다'는 것은 큐비즘의 시각적 원리가 되었다. 그러나 이어지는 그 다음의 말은 앞의 내용과 상당히 다르게 들린다. 그는 화면의 넓이와 깊이에 대해 이야기하고, 그 중에서 특히 깊이를 강조했다. 더불어 색채의 동요와 공기를 머금은 신비스런 자연의 색감에 대해서도 논하고 있다. 이러한 후자의 내용들이 오늘날 재조명되고 있다. 본래 거기 그대로 있었는데 우리의 눈은 겨우 얼마 전에야 이를 알아본 것이다.

세잔의 '무모한' 도전과 심오한 회의

세잔 회화의 역설을 다시 생각해보자. 그의 역설이 도달하는 종착지는 '리얼리티'라고 말할 수 있다. 여기서 리얼리티의 표현이라는 것은 구상과 추상의 외면적 기준으로 나눌 수 없다. 세잔의 회화에서 말하는 리얼리티는 주체와 대상 사이의 지각 구조에서 나오는 개념이다. 주체의 시각은 객체의 대상성을 절대로 놓지 않고 양자의 균형을 맞추기 위한 긴장을 늦추지 않는다(이런 의미로 본다면 외부 세계 및 대상의 외양에 충실한 인상주의도 리얼리즘으로 볼 수 있다). 그래서 세잔은 리얼리스트다. 대상의 리얼리티를 포착하는 그의 눈은 결코 주관적 시각으

로 빠져들지 않았던 것이다. 루카치 Lukács György 가 세잔을 일컬어 "우리 시대의 마지막 리얼리스트다"라고 선언한 것도 이러한 맥락이라 할 수 있다.

메를로퐁티가 「세잔의 회의」에서 그의 역설이라 설명했듯, 세잔은 "감각적 표면"을 포기하지 않고 리얼리티를 추구했다. 그리고 "자연의 즉각적인 인상" 외에 다른 어떤 가이드도 없이 이를 추구했다. 또한 그는 색을 담을 윤곽선도 없이, 또 원근법적으로 그림의 요소들을 배열하지도 않으면서 리얼리티를 추구했다. 그래서 세잔은 무모해 보였다. 한마디로 말해 도달할 그 어떤 수단도 거부하며 리얼리티를 추구했다고 할 수 있으니, 베르나르가 "자살적"이라 부른 것도 무리가 아니다. 또한 에밀 졸라가 세잔을 주인공으로 한 소설에서 그를 자살로 마감하게 한 것도 이러한 무모함 때문이었을 것이다.

세잔은 자연의 빛과 색채를 포기하지 않으면서 견고한 입체의 오브제로 돌아오기를 소망했다. 어떻게 인상주의를 미술관의 작품처럼 견고하고 지속성 있게 만들 수 있겠는가. 자연과 예술, 인상주의와 고전주의, 시간성과 영속성을 함께 잡으려는 그의 미적 야심은 당시에는 무모했지만 이것은 역사를 거치면서 심오한 '역설'로 바뀌었다. 작가의 무모함은 개인으로는 불행이지만, 예술의 발전을 위해서는 값진 동력임을 세잔을 보며 새삼 확인한다.

주註

책을 열며

1 이는 영국의 미술사학자 그리젤다 폴록의 책 제목이기도 하다.
 Griselda Pollock, *Differencing the Canon*, London: Routledge,
 1999.
2 이를 위해 나의 논문을 참고할 수 있다. 전영백, 「1970년대 이후 영
 국 '신미술사(New Art History)'의 방법론: 클락(T.J.Clark)과 폴록
 (Griselda Pollock)의 미술사 담론의 형성과 영향」, 『미술사와 시각문
 화』, 제9호, 2010, pp. 272-303.

크리스테바와 멜랑콜리 미학

1 그에 따르면 '삶으로부터의 분리 또는 무관심'이라는 표현만으
 로는 이러한 복잡성을 적절히 묘사할 수 없다는 것이다. Francoise
 Cachin, Joseph J. Rishel, *Cézanne*, ed., Jane Watkins, London: Tate
 Gallery Publishing Ltd., 1996, p. 60에서 재인용〔원전: Fritz Novotny,
 Cézanne, New York: Phaidon Press, 1937 (2nd ed.), pp. 10-11〕.
2 실제로 세잔과 피케의 관계는 그리 평탄하지 않았다. 세잔은 1869년
 부터 그녀와 관계를 가졌으나 1886년까지 결혼하지 못하고 16년간
 동거만 해야 했다. 1872년에 그 둘 사이에 아들 폴(Paul)이 태어났
 다. 1890년대 이후에 그녀는 아들과 함께 파리에 살았고 고독한 화
 가는 고향을 지켰다. 세잔은 아들에게 여러 통의 편지를 남겼으나
 아내에게는 한 장의 편지도 남기지 않았다. 그는 아들을 통해 피케
 에게 안부를 전해달라며 간접적으로만 자신의 애정을 표현하곤 했
 다. 남아 있는 글이 없고 둘 사이에 대화가 없었듯이, 피케의 초상화

는 세잔과 그녀 사이의 단절을 그대로 보여주는 듯하다.

3 리오넬로 벤투리(Lionello Venturi)는 세잔의 작품을 집대성한 방대한 카탈로그인 『세잔』(*Cézanne*, 1936)에서 27점의 세잔 부인의 초상을 제시하고 있다. 린다 노클린(Linda Nochlin)은 그녀의 책 『세잔의 초상화』(*Cézanne's Portraits*, 1996)에서 세잔이 부인의 초상화를 최소한 24점 그렸다고 제시했다. 조셉 리쉘(Joseph Rishel)은 다른 그림들에 등장한 것을 모두 합치면 세잔이 그녀를 44점 그렸다고 기록하고 있다. Joseph J. Rishel, *Cézanne*, ed., Jane Watkins, Philadelphia Museum of Art, 1996, p. 318에서 재인용(원전: *Cézanne's Portraits*, Lincoln: University of Nebraska, 1996, p. 18). 베르나르 도리발(Bernard Dorival)은 우리에게 자신이 세잔의 '고전적 원숙기'(classic maturity)라고 부른 시기인 1883년에서 1895년 사이의 12년 동안 세잔이 그린 초상화의 숫자와 종류를 알려준다. 벤투리가 헤아린 59점의 초상화들을 도리발은 다음과 같이 분류하고 있다. 자화상 7점, 아들의 초상화 3점, 아내의 초상 18점, 빅토르 쇼케의 초상 2점, 그리고 마을 사람을 그린 18점 등이다. 1895년 이후의 최종 시기에 마르셀 브리옹(Marcel Brion)은 세잔이 그린 300여 점의 그림 중에서 자화상 7점, 아내의 초상 18점, 그리고 아들의 초상 3점이 포함되어 있다고 기록하고 있다. Marcel Brion, *Cézanne*, London: Thames and Hudson, 1974, p. 50.

4 피케의 초상은 1891년 이후에는 그려지지 않았는데, 거슬 맥은 "오랫동안 고생했던" 그녀가 그 이후부터는 세잔의 모델을 서는 고통을 더 이상 참을 수가 없었던 것이라고 기록했다. Gerstle Mack, *Paul Cézanne*, New York: Paragon House, 1989, p. 318. 맥의 이러한 연도 설정은 벤투리와 약간의 차이를 보인다. 맥과 달리 벤투리는 1894-95년에 그려진 세잔 부인의 초상화도 자신의 책에 포함하고 있다.

5 Françoise Cachin, Joseph J. Rishel, *Cézanne*, p. 318.

6 Jacqueline Rose, 'Sexuality in the Field of Vision' in *Sexuality in the Field of Vision*, London: Verso Books, 1986, p. 228.

7 베르나르 도리발은 세잔의 초상화를 다음과 같이 묘사한다. "그들은 정말 이상한 초상화들인데, 거기에는 사실 어떤 다른 그림들보다 이 거장의 비교할 수 없는 독창성이 잘 드러나 있다. 그는 단조롭거나 중요하지 않았던, 그리고 그의 모델들에게 거의 완전히 무관심했다." Bernard Dorival, *Cézanne*, trans., H. H. A. Thackthwaite, London: House of Beric Ltd, 1948, p. 57. 우리는 "한 개인의 얼굴 배후에 깔린 신비가 세잔을 얼음과 같이 차갑게 만들었다"고 한 도리발의 주장에 주의를 기울일 필요가 있다.

8 같은 책, 같은 곳.

9 같은 책, 같은 곳. 노보트니는 세잔의 그림이 이렇듯 경직되고 생동감이 결여된 듯 보이는 것은 그의 인물화뿐 아니라 풍경화에서도 마찬가지라고 주장했다.

10 Joachim Gasquet, *Joachim Gasquet's Cézanne: A Memoir with Conversations*, trans., C. Pemberton, London: Thames and Hudson, 1991, p. 113. 가스케는 다음과 같이 쓰고 있다. "모델이 앉아 있는 동안 세잔은 캔버스에 거의 붓을 대지 않았으나, 모델의 눈으로 뚫어지게 쳐다보기를 결코 멈추지 않았다."

11 D. H. Lawrence, 'Introduction to These Paintings'(1929) in *Phoenix: The Posthumous Papers of D. H. Lawrence*, ed., Edward D. McDonald, London: Heinemann, 1936, p. 577.

12 Ambroise vollard, *Cézanne*, trans., Harold L. van Doren, New York: Dover, 1984, p. 76.

13 Theodore Reff, 'Painting and Theory in the Final Decade' in *Cézanne: the Late Work*, ed., William Rubin, New York: the Museum of Modern Art, 1977, p. 21.

14 Fritz Novotny, *Paul Cézanne*, London: Phaidon Press Ltd, 1947, p. 7. 노보트니는 세잔 그림에서 이렇듯 기분이나 분위기의 표현이 결여된 것은 그의 예술이 표현주의 미술과 반대 극에 있기 때문이라고 말한다.

15 Meyer Schapiro, *Paul Cézanne*, London: Thames and Hudson, 1988,

p. 56.

16 Kurt Badt, *The Art of Cézanne*, New York: Hacker Art Books, 1985, p. 153.

17 Meyer Schapiro, 위의 책, p. 100.

18 세잔은 18개월 동안 격렬하게 이 그림을 그린 후, 완성되자마자 구석으로 던져버렸다. 그 바람에 파이프에서 떨어지는 물방울로 훼손될 위기에 처한 이 그림을 가스케가 발견하여 그림을 얻었다고 한다. Françoise Cachin, *Cézanne*, Philadelphia Museum of Art, 1996, p. 408에서 재인용〔원전: Joachim Gasquet, *Cézanne*, Paris: Les Editions Bernheim-Jeune, 1926 (2nd ed.), p. 67〕.

19 Kurt Badt, 위의 책, pp. 153-154. 바트는 이 '진실한 표현'은 도리발이 올바르게 지적했듯이 '표현이 전혀 아닌 것'(not really an expression at all)이기도 하다고 말한다. 또한 바트는 노보트니가 세잔의 무표정성과 무관심을 '비생동감'(un-aliveness)으로 오인했다고 비판하면서, 이는 사물의 존재가 '자기-보존'(self-preservation)의 상태에서 드러난 것이라 주장한다. 같은 책, p. 175.

20 대표적인 미술사학자 테오도르 레프가 그렇게 주장했다. Theodore Reff, 위의 글, p. 14.

21 레프가 주장하듯이, 세잔의 작품에서 보이는 이 포즈의 근원은 〈해골을 놓고 사색하는 막달라 마리아〉(1860) 등과 같이 1860년대 초기까지 거슬러 올라간다. 로렌스 고잉(Lawrence Gowing)은 이 그림이 루브르 박물관에 소장된 페티(Domenico Feti)의 〈멜랑콜리〉(ca. 1620)를 참조했다고 주장한 바 있다.

22 Theodore Reff, 위의 글, pp. 17-18.

23 같은 글, p. 18. 그러나 이 멜랑콜리 포즈는 〈팔을 괴고 있는 젊은 남자〉(1866)와 같은 세잔의 초기작품에서도 볼 수 있다.

24 Walter L. Strauss ed., *Albrecht Dürer: Intaglio, Prints Engravings, Etchings & Drypoints*, New York: Kennedy Galleries, Inc., 1975, pp. 123-124.

25 같은 책, 같은 곳.

26 같은 책, p. 122.

27 같은 책, p. 123, p. 125.

28 같은 책, pp. 124-125.

29 M. P. Perry, 'Dürer's Melancholia-a Point of View', *Apollo*, 1942, p. 65.

30 Walter L. Strauss, 위의 책, p. 125.

31 Dylan Evans, *Introductory Dictionary of Lacanian Psychoanalysis*, London and New York: Routledge, 1996, p. 205.

32 Griselda Pollock, 'To Inscribe in the Feminine: A Kristevan Impossibility? or Femininity, Melancholy and Sublimation' in *Parallax*, vol. 4, no. 3, 1998, p. 88.

33 Julia Kristeva, 'Giotto's Joy' in *Desire in Language: A Semiotic Approach to Literature and Art*, trans., Alice Jardine, Thomas Gora and Léon Roudiez, New York: Columbia University Press, London: Basil Blackwell, 1980, p. 221.

34 Kurt Badt, 위의 책, p. 82.

35 Hans Sedlmayr, *Art in Crisis: The Lost Centre*, London: Hollis and Carter, 1957, p. 131.

36 같은 책, pp. 133-134.

37 같은 책, p. 131.

38 같은 책, pp. 131-132.

39 Kurt Badt, 위의 책, p. 153.

40 Meyer Schapiro, 위의 책, p. 50.

41 Joachim Gasquet, *Joachim Gasquet's Cézanne: A Memoir with Conversations*, trans., C. Pemberton, London: Thames and Hudson, 1991, p. 102.

42 Bernard Dorival, *Cézanne*, p. 59.

43 필립 캘로는 세잔의 전기에서 다음과 같이 쓴다. "그에게는 언제나 뒤로 후진하고 사라지기를 원했던 부분이 있었다. 거의 처음부터 그는 '분리된' 사람이었는데 그의 본성이 그 자신을 고립시켰다."

Philip Callow, *Lost Earth: A Life of Cézanne*, London: Allison & Busby, 1995, p. 17.

44 세잔의 신체 접촉에 대한 혐오와 공포는 학창시절 부르봉 학교에서 있었던 사소한 사고가 원인이었다고 세잔 자신이 고백한 바 있다. 그 사고라는 건 당시 세잔이 계단을 내려오고 있는데, 마침 한 소년이 그의 뒤에서 난간을 타고 내려오다가 그와 충돌하여 세잔을 거의 자빠뜨릴 뻔한 일을 말한다. 그 정도의 일에 충격을 받은 것을 보면, 당시 그가 얼마나 심리적으로 연약했던가를 단적으로 알 수 있다.

45 Philip Callow, 위의 책, p. 17.

46 모네가 귀스타브 제프루아에게 쓴 편지글이다. John Rewald ed., *Paul Cézanne Letters*, New York: Da Capo Press, 2000, p. 236.

47 같은 책, p. 237에서 재인용.

48 Julia Kristeva, *Black Sun: Depression and Melancholia*, trans., Leon S. Roudez, New York: Columbia Univ. Press, 1989(원전: *Soleil Noir: Dépression et mélancolie*, Paris: Gallimard, 1987).

49 같은 책, p. 151.

50 같은 책, pp. 41-42.

51 John Lechte, 'Art, Love, and Melancholy in the Work of Julia Kristeva' in *Abjection, Melancholia and Love*, eds., John Fletcher and Andrew Benjamin, London: Routledge, 1990, p. 34. 레히트는 크리스테바가 멜랑콜리아 분석에서 강조하고 있는 '슬픔'은 프로이트가 말하는 주체 스스로 자아와 대치시킨 다른 대상에 대한 증오와 비교된다고 보았다. 그는 이렇게 말한다. "프로이트는 멜랑콜리아를 특별한 종류의 대상관계로 본 반면, 크리스테바는 멜랑콜리아를 대상으로 물질화시킬 수 있는 관계의 실패로 본다. 멜랑콜릭들에게는 어떠한 대상도 없고 단지 대상의 대용인 슬픔만 있을 뿐이다."

52 Julia Kristeva, 위의 책, p. 12.

53 John Lechte, 위의 글, 같은 곳.

54 Julia Kristeva, 위의 책, p. 42.

55 같은 책, 같은 곳.

56 같은 책, 같은 곳.

57 Hans Sedlmayr, 위의 책, p. 134.

58 같은 책, 같은 곳. 제들마이어는 이렇게 말한다. "그들(순수 화가들)은 자신의 마음을 타인의 마음이나 외부 세계로 투영하는 데 무능력하다는 것이 문제의 핵심이고, 그러한 병리적인 조건으로 인해 고통당한다."

59 크리스테바가 네르발의 '검은 태양' 은유를 분석할 때 그와 같이 지적했다(Julia Kristeva, 위의 책, p. 151). 또한 그녀는 앙드레 그린(Andre Green)을 쫓아 우울한 사람들의 '심적 공허'(psychic void)를 강조했다.(같은 책, p. 266).

60 프로이트는 낯익은 것의 소외라고 하는 언캐니의 본질적 요소를, 언캐니의 독일어 어원에서 찾아냈다. 프로이트에 따르면 언캐니를 의미하는 독일어 'unheimlich'는 '고향처럼 편한'이라는 의미를 가진 'heimlich'라는 말에서 유래하는데, 언캐니 속에 들어 있는 여러 가지 의미는 바로 이 'heimlich'에서 유래하는 것이다. Sigmund Freud, 'The Uncanny' in *Studies in Parapsychology*, ed., Philip Rieff, New York: Collier Books, 1963, pp. 21-30.

61 Julia Kristeva, 위의 책, p. 42.

62 John Lechte, 위의 글, p. 36.

63 Karl Abraham, 'Notes on the Psycho-Analytical Investigation and Treatment of Manic-Depressive Insanity and Allied Conditions' in *Selected Papers on Psycho-Analysis*, London: Hogarth Press, 1927.

64 같은 책, p. 26.

65 Sandor Rado, 'The Problem of Melancholia' in *Psychodynamic Understanding of Depression*, ed., Willard Gaylin, New York/London: Jason Aronson, 1984(2nd ed.), p. 70.

66 Karl Abraham, 위의 글, p. 27.

67 Sigmund Freud, 'Mourning and Melancholia' in *The Standard Edition of the Complete Psychological Works of Sigmund Freud*, trans., James Strachey, London: the Horgarth Press and the

Institute of Psycho-Analysis, 1968, p. 246.

68 Willard Gaylin, *Psychodynamic Understanding of Depression: The Meaning of Despair*, New York: Jason Anderson, Inc., 1968, pp. 7-8.

69 Sigmund Freud, 위의 글, p. 250. 프로이트는 다음과 같이 쓰고 있다. "에고는 리비도 발달의 구강적, 육식적 단계에 따라 이 대상을 식육함으로써 그 자체에게 연합시키기를 원한다."

70 같은 글, p. 249.

71 게일린은 이것이 프로이트가 아브라함에 대해 진 이론적 빚을 나타낸다고 지적한다. 아브라함의 이론에서 분노는 '우울증의 발전에서 중요한 결정인자'로서 인식된다. Willard Gaylin, 위의 책, p. 8.

72 크리스테바는 아브젝션의 개념을 『공포의 힘』(*Power of Horror*)에서 소개하는데, 이는 주체가 언어를 습득하고 사회적 규범의 체계에 적응해가는 과정, 즉 대상징계로의 진입에서 중요하게 개입되는 양상이다. 구체적으로 유아기에 동일시했던 어머니와의 관계, 또는 모체 자체를 비천시하고 배척하는 작용을 뜻하지만, 사실 이 개념이 함유하는 의미는 복합적이며 추상적이다. 크리스테바는 아브젝션을 유발하는 것은 청결이나 건강의 결여가 아니고, 정체성·체계·질서를 존중하지 않는 것으로 경계에 속하는 것(in-between), 애매한 것(the ambiguous), 합성체(the composite)라고 설명한다. Julia Kristeva, *Power of Horror: An Essay on Abjection*, trans., Leon S. Roudiez, New York: Columbia University Press, 1982, p. 4. 이 개념을 '비천화'나 '비천체' 등으로 번역한 선례가 있으나 나는 그러한 번역이 개념을 지나치게 제한한다고 생각하기에 영어 발음 그대로 표기함을 밝힌다.

73 전영백, 「미술사와 정신분석학 담론: 줄리아 크리스테바의 기호학적 그림 읽기」, 『미술사학보』, 2002, 17집, 봄호 참조.

프로이트와 세잔의 성 표상

1　그리젤다 폴록 지음, 전영백 옮김, 『고갱이 타히티로 간 숨은 이유』, 서울: 조형교육, 2001, p. 21-24.; Griselda Pollock, *Avant-Garde Gambits: 1888-1893; Gender and the Colour of Art History*, London: Thames and Hudson, 1992, p.14.

2　'아버지의 이름'(the name of the father)은 프로이트를 발전시킨 자크 라캉의 개념이다. 이것은 라캉이 1950년대 중반의 세미나(*The Psychoses*, 1955-1956)를 시작으로 발전시킨 개념인데, 상징적 부성의 합법적이고 규제적인 기능을 강조하기 위한 개념이다. 이는 주체를 상징계의 질서 안에 위치지우고 이름을 부여하기 위해, 그리고 근친상간의 금지에 기반한 오이디푸스 금지를 의미화하기 위해 만들어졌다.

3　Theodore Reff, 'Cézanne: the Enigma of the Nude', *Art News*, vol. 58, no. 7, November, 1959, p. 29. 레프는 세잔이 1875년경부터 옛 미술을 광범위하게 다루기 시작했다고 덧붙였다.

4　Meyer Schapiro, *Paul Cézanne*, London: Thames and Hudson, 1988, p. 116.

5　Sigmund Freud, *Three Essays on the Theory of Sexuality and Other Works*, trans., James Strachey, ed., Angela Richards, London: Penguin Books, 1953, p. 52. 이 책은 본래 1905년에 출판되었는데, 1부는 성적 탈선(The Sexual Aberrations), 2부는 유아기의 성(Infantile Sexuality) 그리고 3부는 사춘기의 변형(The Transformations of Puberty)으로 구성되어 있다.

6　티모시 클락(Timothy James Clark)은 반즈의 〈대수욕도〉에서 이 수수께끼 인물을 정신분석학적으로 고찰하고 있다. T. J. Clark, 'Freud's Cézanne' in *Farewell to an Idea: Episodes from a History of Modernism*, New Haven and London: Yale University Press, 1999, pp. 139-167. 클락은 마르크시즘과 유물사관의 비평적 시각을 단초로 1970년대 '신미술사학'을 구축하는 데 기여했다. 이 논문은 그가

기존의 사회학적 시각에서 더 나아가 최근의 정신분석학적 방법론을 적극 수용했음을 증명하는 연구다.

7 T. J. Clark, 같은 글, p. 100.

8 클락은 여성 성기의 표현에서 남근적 거세공포(phallic castration anxiety)가 세잔의 그림을 관통하고 있다고 제시한다. 그는 말한다. "반즈의 〈대수욕도〉는 우리에게 유아기적 성(infantile sexuality)에서 갖는 집착의 순간을 보여주는데, 이것은 단지 남성 성기밖에 모르는 심리적 발달 단계상 위안받지 못하는 순간을 나타낸다. … 세 점의 수욕도에서 인물의 신체가 무엇을 보여주고 무엇을 보여주지 않을 것인가의 문제는 결국 성기의 문제로 돌아간다. 예절과 예의의 이슈는 궁극적으로 부재(absence)와 배재(disavowal)라는 더 깊은 문제의 가면일 뿐이다." 같은 글, p. 103, pp. 113-114.

9 같은 글, p. 105.

10 같은 글, 같은 곳.

11 Theodore Reff, 위의 글, p. 68. 레프는 이 유혹녀의 포즈에서 세잔이 초기의 〈휴식을 취하는 수욕자들〉(그림 35)과 〈성 안토니의 유혹〉(그림 17)에서 채택했던 거의 반대되는 성질들을 포착한다.

12 Jean Laplanche, J. B. Pontalis, *The Language of Psychoanalysis*, trans., Donald Nicholson-Smith, London: Hogarth Press(with Karnac Books), 1973, pp. 97-103.

13 같은 책, 같은 곳.

14 T. J. Clark, 'Freud's Cézanne', pp. 103-104.

15 같은 글, p. 161.

16 같은 글, p. 108. 자신의 특유한 표현방식을 고수하면서, 클락은 반즈 〈대수욕도〉의 '꿈꾸는 인물'을 필라델피아 〈대수욕도〉에서 맨 오른쪽의 '이중적 인물'(double figure)에 대응시킨다. 그는 이것을 필라델피아 〈대수욕도〉의 언어가 반즈 〈대수욕도〉와 다르다는 것을 단적으로 나타내는 데 활용한다.

17 Sigmund Freud, *Civilization and Its Discontents*, ed. and trans., James Strachey, New York: W. W. Norton, 1962, p. 44.

18 같은 책, p. 23.

19 David Archard, *Consciousness and the Unconsciousness*, London: Hutchinson, 1984, p. 25. 이 유용한 책은 프로이트 이론과 그에 대한 사르트르의 비판에 대한 간략한 윤곽을 제시하고, 라캉에 대해서도 명료하게 설명하고 있다. 그리고 끝으로 '프로이트식 말실수'(Freudian slip)에 대한 팀파나로(Timpanaro)의 비판을 담고 있다.

바타유의 에로티즘, 세잔의 초기 누드화

1 조르주 바타유 지음, 조한형 옮김, 『에로티즘』, 서울: 민음사, 1996, p. 159.

2 같은 책, p. 160.

3 Georges Bataille, *Premiers écrits, 1922-1940, Histoire de l'œil; L'anus solaire; Sacrifices; Articles*, Paris: Gallimard, 1970.

4 같은 책, p. 162.

5 '주이상스'는 일반적으로 라캉이 1960년대에 만든 용어로 인식되는데, 쾌락(enjoyment)이라고도 말할 수 있으나, 라캉이 의미한 본래의 뜻에 충실하자면 '유기체가 품고 향유하기에는 너무 많은 어떤 것'을 의미한다. 너무 지나친 흥분이나 자극을, 또는 너무 적고 활발하지 못한 상태를 나타내기도 하다. 그런데 이러한 열락은 사회 안에서 살아가는 주체에게 규제되어야 하는 것인데, 이것이 인간 삶의 향방이라고도 할 수 있다. 다시 말해, 인간은 누구나 열락을 지니고 태어나는데 이 넘치는 흥분과 자극의 과도한 상태는 유기체가 스스로에게서 제거해야 할 부분인 것이다. 나이가 들수록 그것은 신체에서 소진되는데, 유아기의 이유과정, 일련의 교육과정 그리고 사회 체계의 규범과 규제가 그 역할을 담당한다. Darian Leader, Judy Groves, *Lacan for Beginners*, Cambridge: Icon Books Ltd., 1995, pp. 140-147. 라캉은 자신의 이론에서 열락을 반복기제와 연결시킨다. 1960년대에 반복은 '주이상스의 회귀'로 재정의되는데, 이는 쾌락의 잉여가 자꾸 되돌아와서 쾌락원칙의 한계를 능가하여 죽음을

추구하게 되는 것을 의미한다.

6 Mary Louise Krumrine, *Paul Cézanne: The Bathers*, New York: Harry N. Abrams, 1990 참조.

7 조나단 크래리(Jonathan Crary)는 이것을 자신의 논문에서 본격적으로 다루고 있다. Jonathan Crary, 'Modernizing Vision' in *Vision and Visuality*, ed., Hal Foster, Seattle: Bay Press(Dia Art Foundation), 1988.

8 같은 책, p. 34.

9 동일한 제목으로 인상주의 전시에 출품한 또 다른 작품(그림 51)이 있다. 이 그림은 당시 출품된 그림들 중에서 가장 적대적인 비평을 받은 작품인데, 세잔의 그림 중 인상주의 방식이 가장 두드러지는 작품이다. 남성 관람자의 위치는 3년 전의 그림과 유사하나 그에 비해 손놀림이 훨씬 자유롭고 색깔이 한층 밝아졌음을 알 수 있다.

10 여기서 한 가지 덧붙일 것은 세잔과 졸라의 관계에서 사과야말로 감사와 우정에 대한 최고의 표현이었다는 것이다. 세잔과 졸라가 고향 엑스에서 초등학교를 다닐 때, 친구들로부터 왕따를 당하던 졸라를 세잔이 보호하고 도와주었다. 자기보다 어리고 작은 졸라를 보호하다가 다른 아이들에게 맞기도 했던 세잔은 그야말로 의리파였던 것이다.

11 Lionello Venturi, *Art criticism now; Lectures delivered March 12, 13, 14, 19, 20, 1941, at the Johns Hopkins University*, Baltimore: The Johns Hopkins press, 1941, p. 47.

12 Georges Bataille, *Visions of excess: selected writings, 1927-1939*, Minneapolis: University of Minnesota Press, 1985.

들뢰즈와 세잔의 '감각의 논리'

1 Gilles Deleuze, *Francis Bacon: The Logic of Sensation*, trans., Daniel W. Smith, Minneapolis: Minnesota University Press, 2003. 이 책의 최초 불어판은 1981년 파리 라디페랑스(La Différence)에서 출

판되었다. 2003년에 출간된 영어판의 원본인 불어판은 2002년 세이유(Seuil)에서 출판되었다.

2 Antonin Artaud, 'Van Gogh: The Man Suicided by Society', *Artaud Anthology*, ed., Jack Hirschman, San Francisco: City Lights Books, 1965, pp. 154-156.

3 Gilles Deleuze and Felix Guattari, *What is Philosophy?*, trans., Graham Burchell and Hugh Tomlinson, London: Verso, 1994, p. 176.

4 Gilles Deleuze, *Francis Bacon: The Logic of Sensation*, p. 35,

5 Gilles Deleuze and Felix Guattari, 위의 책.

6 같은 책, p. 164.

7 같은 책, p. 178.

8 같은 책, 같은 곳.

9 같은 책, p. 169.

10 같은 책, 같은 곳. 여기서 세잔의 말은 다음의 책에서 재인용됨. Joachim Gasquet, *Cézanne: A Memoir with Conversations*, p. 154.

11 Gilles Deleuze and Félix Guattari, 위의 책, p. 230에서 재인용.

12 같은 책, p. 178.

13 에밀 베르나르에 의해 수록된 것으로 이 말은 5번째 '견해' (opinions)에 나온다. 이 격언체의 글은 베르나르가 수록, 세잔의 동의를 얻어 1904년 출판했다. Emile Bernard, 'Paul Cézanne', *L'Occident*, July, 1904, pp. 23-25.

14 Lawrence Gowing, 'Cézanne: The Logic of Organized Sensations' in *Conversations with Cézanne*, ed., Michael Doran, trans., Julie Lawrence Cochran, Berkeley and London: University of California Press, 2001, pp. 180-212.

15 같은 책, p. 195에서 재인용.

16 같은 책, p. 209에서 재인용.

17 같은 책, pp. 131-146. 가스케가 쓴 세잔의 전기에서 이 내용이 언급된다. 이 책은 시인 가스케의 눈으로 본 세잔의 전기로, 저자가 시인인 만큼 표현이 풍부하고 과장된 면이 있긴 하나 내용상 중요하다는

평가를 받는다.

18 세잔 회화의 논리와 감각의 연관성에 대해서는 영국에서 출판한 나의 논문을 참고할 것. Young-Paik Chun, 'Looking at Cézanne through his own eyes', *Art History*, vol. 25, no. 3, June, 2002.

19 Jacques Derrida, 'Restitutions of the truth in Painting' in *The Truth in the Painting*, Chicago: The University of Chicago Press, 1978.

20 Gilles Deleuze, *Francis Bacon: The Logic of Sensation*, p. 32.

21 질 들뢰즈 지음, 하태환 옮김, 『감각의 논리』, 서울: 민음사, 1995, p. 73에서 재인용(원전: Henry Maldiney, *Regard, Parole, Espace*, L'Âge d'Homme, 1994, pp. 147-172).

22 같은 책, p. 39.

23 같은 책, p. 81.

24 같은 책, 같은 곳.

25 같은 책, p. 83.

26 Gilles Deleuze, 위의 책, p. 33.

27 같은 책, p. 58.

28 같은 책, p. 71.

29 같은 책, p. 72.

30 D. H. Lawrence, 'Introduction to These Paintings'(1929) in *Phoenix: The Posthumous Papers of D. H. Lawrence*, ed., Edward D. McDonald, London: Heinemann, 1936.

31 세잔은 일생 동안 미묘하게 다양한 모양과 색채를 띠는 사과를 치밀하게 연구했다. 샤피로는 'The Apples of Cézanne'(1978)에서 성적 주제들과 애매하게 유비되는 사과들을 통해 세잔 자신의 욕망을 상징화할 수 있었다고 지적했다. 그는 다음과 같이 말한다. "세잔의 사과 그림은 감정적 분리와 자기 통제 아래 고의적으로 선택한 방편들이라는 측면에서 고려해볼 수 있다. 이 과일은 색채와 모양이라는 객관적인 영역 속에 초기 그의 정열적인 미술에는 결여되어 있고, 후기 누드 그림에서는 완전하게 실현되지 못했던 감각적인 풍부함을 제공하고 있다는 것은 매우 명백하다." Meyer Schapiro, *Modern Art:*

19th & 20th Centuries, London: Chatto & Windus, 1978, p. 13.

32 D. H. Lawrence, 위의 글, p. 579.

33 Ambroise vollard, *Cézanne*, p. 76. 그는 다음과 같이 회고한다. "사실상 나는 완전한 부동성으로 앉아 있었다. 그러나 그러한 나의 부동성은 급기야 오랫동안 어렵게 참고 있던 졸음을 초래했다. 마침내 내 머리가 나의 어깨로 떨어졌고, 균형은 깨지고 말았다. 의자며 짐 싸는 케이스 그리고 내가 마룻바닥으로, 모두 바닥으로 굴러버렸던 것이다. 세잔은 내게 불같이 화를 냈다."

34 같은 책, 같은 곳.

35 Jacques Lacan, *The Seminar of Jacques Lacan, Book VII: The Ethics of Psychoanalysis, 1959-60*, trans., Dennis Porter, New York: Norton, 1992, p. 141.

36 카자 실버만 지음, 전영백과 현대미술연구회 옮김, 『월드 스펙테이터: 하이데거와 라캉의 시각철학』, 서울: 예경, 2010, p. 100.; Kaja Silverman, *World Spectators*, Stanford: Stanford University Press, 2000, p. 59.

37 D. H. Lawrence, 위의 글, pp. 567-568.

38 같은 글, p. 561.

39 같은 글, p. 568.

40 같은 글, p. 567.

41 같은 글, p. 568, pp. 569-570.

42 같은 글, p. 577.

43 Françoise Cachin, Joseph J. Rishel, *Cézanne*, p. 60에서 재인용.

44 Gilles Deleuze, 위의 책, p. 72.

45 같은 책, p. 73.

46 같은 책, 같은 곳.

47 전영백, 「영국의 도시 공간과 현대미술: 제2차 세계대전 이후의 런던」, 『서양미술사학회』 논문집, 21집, 상반기, 2004, p. 7, p. 15.

48 Gilles Deleuze, 위의 책, p. 97.

49 질 들뢰즈 지음, 하태환 옮김, 『감각의 논리』, 서울: 민음사, 1995.

50 David Sylvester, *Francis Bacon, l'art de l'impossible. Entretiens avec David Sylvester*, Ginebra: Edition d'art Albert Skira, 1995, p. 127에서 재인용.

라캉의 주체와 세잔의 시각구조

1 여기에 언급된 책과 논문을 명기하면 다음과 같다. Hal Foster, *The Return of the Real: The Avant-Garde at the End of the Century*, Cambridge and London: The MIT Press(an October Book), 1996. Rosalind Krauss, *Bachelors*, Cambridge and London: The MIT Press(an October Book), 1999. Norman Bryson, 'The Gaze in the Expanded Field' in *Vision and Visuality*, ed., Hal Foster, Seattle: Bay Press, 1988.

2 Griselda Pollock, 'The Gaze and the Look: Women with Binoculars—A Question of Difference' in Richard Kendall & Griselda Pollock eds., *Dealing with Degas: Representations of Women and the Politics of Vision*, London: Pandora Press, 1991. David Carrier, 'Art History in the Mirror Stage' in *12 Views of Manet's Bar*, Bradford R. Collins ed., Princeton: Princeton Univ. Press, 1996.

3 라캉의 거울단계 이론을 설명한 텍스트는 두 개가 있다. 각각 1936년과 1949년에 발표되었는데, 전자의 논문인 「거울단계」(The Mirror Stage)가 14회 국제 정신분석학회(1936)에 발표되었다. 이 첫 논문은 출판되지 않았다.

4 이 글은 내가 영국 및 미국에서 출판된 논문에서 부분적으로 발췌했다. Young-Paik Chun, 'Melancholia and Cézanne's Portraits; Faces beyond the Mirror' in *Psychoanalysis and Image*, ed., Griselda Pollock, London; Blackwell, 2007.

5 Malcolm Bowie, *Lacan*, London: Fontana Press, 1991, p. 22.

6 같은 책, p. 23.

7 같은 책, 같은 곳.

8 Jane Gallop, 'Where to Begin?' in *Reading Lacan*, Ithaca and London: Cornell University Press, 1985, p. 85.

9 거울단계가 제시하는 '개인 속 사회'에 관해 좀 더 살펴보자. 본래 거울단계는 상상계(the imaginary)를 구체화시킨다. 거울의 반영은 주체 그 자체가 결여하는 하나의 '이상적 나'(the Ideal-I)와 통합되는 것을 즐기는 순간이다. 거울단계가 사회·문화적 개입의 흔적을 드러낸다는 것은 '이상적 나'라는 용어에서 단적으로 볼 수 있다. 영어 대문자를 쓴 '이상적'(Ideal)이라는 말은 이미 사회적 가치체제의 의미를 전제한다. 이 말은 거울단계에서 사회적 규범이 중요한 역할을 한다는 것을 지시하고, 유아의 정체성이 처음부터 문화적으로 매개된다는 것을 상기시킨다. 거울단계는 물론 상상계와 직결되나 주체가 거울단계를 인식하는 것은 언제나 상징계(the symbolic)에서 일어난다. 상징계는 문화적으로 조직되는 영역으로, 전달력이나 객관성에서 가장 강력한 의미체계다. 상상계의 거울단계에 대한 인식을 상징계에서 하는 것은 주체의 시간구조가 회고적으로 진행되기 때문이다.

10 Meyer Schapiro, *Paul Cézanne*, New York: Harry N. Abrams, 1965, p. 64.

11 같은 책, p. 15.

12 Malcolm Bowie, 위의 책, p. 23.

13 Jacques Lacan, *The Four Fundamental Concepts of Psycho-Analysis*, ed., Jacques-Alan Miller, trans., Alan Sheridan, London: Penguin Books, 1977, p. 103.

14 Hugh J. Silverman, 'Cézanne's Mirror Phase' in *The Merleau-Ponty Aesthetics Reader: Philosophy and Painting*, ed., Galen A. Johnson, Evanston: Northwestern University Press, 1993.

15 같은 글, p. 276.

16 같은 글, pp. 272-273.

17 같은 글, 같은 곳.

18 Jane Gallop, 위의 책, p. 80.

19 욕동(drive)에 대한 프로이트의 개념은 그의 성 이론의 핵심을 이룬다. 프로이트에게 동물의 성적 삶과 대비되는 인간의 성이 가진 특성은 본능(instinct)과는 다른 욕동에 있다는 것이다. 라캉은 프로이트가 욕동과 본능 사이를 구분한 것을 수용한다. 본능이 전-언어적 필요를 암시하는 것에 비해 욕동은 완전히 생물학의 영역에서 벗어난다. 욕동은 결코 만족될 수 없다는 것에서 생물적 요구와 차이를 지니지만, 어느 하나의 대상을 겨냥하지 않고 지속적으로 그 주위를 맴돈다는 것에서도 본능과는 차이를 보인다. Dylan Evans, *An Introductory Dictionary of Lacanian Psychoanalysis*, London: Routledge, 1996, pp. 46-47.

20 David Carrier, 'Art History in the Mirror Stage', pp. 79-81.

21 Alicia Faxon, 'Cézanne's Sources for Les Grandes Baigneuses', *Art Bulletin LCV*, 1983, pp. 320-323.

22 Joseph J. Rishel et al., *Cézanne*, Philadelphia: Philadelphia Museum of Art, 1996, p. 502.

23 Sidney Geist, 'The Secret Life of Paul Cézanne', *Art International 19*, November, 1975, p. 10, p. 15. 가이스트는 '전통적으로 개인적인 심리-전기적(psycho-biographical) 방식'에 기반하여 정신분석학을 활용하고자 했으나, 이 부분은 미술사학계에서 많은 비판을 받았다. 특히 그리젤다 폴록은 그가 이론적 '함정'에 빠진 것이라고 평했다. Griselda Pollock, 'What Can We Say About Cézanne These Days?', *The Oxford Art Journal*, vol. 13, no. 1, 1990, p. 99. 이 글에서 폴록은 가이스트의 책 『세잔을 해석하며』(*Interpreting Cézanne*)를 분석한다.

24 레프는 가이스트의 글 「세잔의 은밀한 삶」(The Secret Life of Paul Cézanne)을 참조하면서, 이 그림에서 뚜렷한 남근적(Phallic) 의미를 읽어내는 그의 해석을 받아들인다. 가이스트는 이렇게 묘사한다. "욕망과 소외의 측면을 고려해보면, 이 그림은 더욱 사적인 선언으로 읽힌다. 이 그림에서는 어부의 몸 중앙에서 튀어나오는 낚싯대가 남근적 의미를 띤다는 사실을 거의 위장하지 않고 있다."(Sidney

Geist, 같은 글, p. 8.) 클락도 이 두 인물들의 남근적 특성을 지적한 다. "아무도 이제껏 이 두 작은 인물들의 성에 대해 확신을 가진 사람은 없었으나, 그 뻣뻣함이나 거리의 파토스는 남근적이다."(T. J. Clark, 'Freud's Cézanne', in *Farewell to an Idea: Episodes from a History of Modernism*, New Haven and London: Yale University Press, 1999, p. 111.)

25 Sidney Geist, 위의 글, p. 8. 벤투리는 그의 책 『세잔, 그의 예술, 그의 작품』(*Cézanne son art, son oeuvre*)에서 세잔의 작품을 전체적으로 정리했는데, 이는 세잔 연구에 필수적인 지침서다.

26 Jacques Lacan, *The Four Fundamental Concepts of Psycho-Analysis*, p. 95.

27 Jean-Paul Sartre, *Being and Nothingness: An Essay on Phenomenological Ontology*, trans., Hazel E. Barnes, London: Methuen, 1958, p. 261.

28 Jacques Lacan, 위의 책, p. 103.

29 이것은 1977년에 출판된 그의 저서 『정신분석학의 네 가지 기본 개념』에 실렸다. 참고로 '정신분석학의 네 가지 기본 개념'이란 무의식, 욕망, 전이 그리고 충동을 뜻한다.

30 라캉이 이와 같이 전주체(proto-subject)나 잠정적 주체(potential subject)를 가정하는 것에 대해 폴록은 그것이 라캉의 거울단계가 가지고 있는 문제라고 예리하게 지적하고 있다. 주체의 형성을 설명하는 이론에서 주체 상태를 이미 어느 정도 상정하고 들어간다는 점이 딜레마라는 것이다. Griselda Pollock, 'The Gaze and The Look: Women with Binoculars-A Question of Difference' in *Dealing with Degas: Representations of Women and the Politics of Vision*, New York: Universe, 1992, p. 116.

31 David Carrier, 위의 글, p. 82.

32 Griselda Pollock, 위의 글, p. 118.

33 같은 글, p. 117.

34 Joan Copjec, 'The Orthopsychic Subject', *October*, no. 49, 1989, p.

69.

35 Jacques Lacan, 위의 책, p. 107.

36 같은 책, p. 106.

37 Maurice Merleau-Ponty, *The Visible and the Invisible*, ed., Claude Lefort, trans., Alphonso Lingis, Evanston: Northwestern University Press, 1968, p. 128.

메를로퐁티와 '세잔의 회의'

1 물론 여기에는 이견이 있을 수 있다. 존재 자체를 전통 철학에서 상정하듯 본유적인 것이 아니라 사회적 의미체계의 구축으로 본다면 '탈은폐'란 개념은 적당하지 않다. 그러나 여기서는 우선 전통적 의미의 존재론에서 시작하여 메를로퐁티의 현상학적 시각으로 나가는 방식으로 논의를 펼치고자 한다.

2 이 장의 뒷부분에 언급될 것이지만, 메를로퐁티의 「눈과 정신」(Eye and Mind)은 1961년 『프랑스의 미술』(*Art de France*)의 첫 번째 책에 처음 출판되었고, 이후 1964년 갈리마르 출판사에서 별도로 출판되었다(전영백, 「메를로퐁티의 현상학적 시각과 미술작품의 해석」, 『미술사학보』, 25집, 2005, p. 284.) 이 논문은 「눈과 정신」에 집중하여 그의 모던아트에 대한 시각을 해제한 연구다.

3 Maurice Merleau-Ponty, *The Phenomenology of Perception*, trans., Colin Smith, London: Routledge & Kegan Paul, 1962, p. 283.

4 Rosalind E. Krauss, 'Richard Serra Sculptrue' in *Richard Serra*, ed., Laura Rosenstock, New York: Museum of Modern Art, 1986.

5 메를로퐁티는 자신의 현상학적 시각을 통해 세잔 뿐 아니라 다른 모던 아티스트들의 작품을 해석한 바 있다. 특히 「눈과 마음」(Eye and Mind)'에서 그는 자코메티, 세잔, 드 스타엘, 마티스, 클레, 리쉬어, 로댕 등을 분석했다. 나는 그의 글에 기반하여 그가 미술작품을 어떻게 읽었는가를 구체적으로 추적하고 그 미학적 핵심을 다룬 논문을 출판한 바 있다. 전영백, 「메를로퐁티의 현상학적 시각과 미술작

품의 해석」,『미술사학보』, 25집, 2005, pp. 271-312.

6 Maurice Merleau-Ponty, 'Cézanne's Doubt' in *The Merleau-Ponty Aesthetics Reader: Philosophy and Painting*, p. 66.

7 Theodore A. Toadvine, Jr., 'The Art of Doubting: Merleau-Ponty and Cézanne', *Philosophy Today*, vol. 41, no. 4, 1997(winter), p. 546.

8 Maurice Merleau-Ponty, 위의 글, p. 64.

9 Joris Karl Huysmans, 'Cézanne' in *Cézanne in Perspective*, ed., Judith Wechsler, Englewood Cliffs and NJ: Prentice-Hall, 1975, p. 31에서 재인용.

10 *La Lanterne*지의 익명의 리뷰. 같은 책, 1975, p. 38에서 재인용.

11 Sabine Cotté, *Cézanne*, trans., Carol Martin-Sperry, Paris: Henri Screpel, p. 20.

12 Maurice Merleau-Ponty, 위의 글, p. 67.

13 Theodore A. Toadvine, Jr., 위의 글, p. 547.

14 메를로퐁티는 말한다. "세잔은 '이제껏 그려지지 않았던 것을 그림에 쓰고, 그것을 단번에 그림으로 바꾼다'고 말한다. 우리는 유사한 외양을 모두 잊고 그 외양을 통과해 사물 그 자체로 다가간다. 화가는 대상들을 재포착하여 그가 아니면 각 의식의 분리된 삶에 갇혀 있었을 가시적 대상들로 전환해낸다. 외양의 떨림은 사물이 생겨나는 발상이다." Maurice Merleau-Ponty, 위의 글, p. 68.

15 Theodore A. Toadvine, Jr., 위의 글, p. 550. '표상을 위한 분투'라는 개념은 메를로퐁티의 존재에 대한 사유와 연관된다. 즉, 그에게 존재의 분투는 타자에 대한 의존성과 가변적, 우연적 상황으로 인해 궁극적으로 우리의 통제를 넘어서는 것이다. 세잔의 작업이 하나의 분투로 남았던 것은 특정한 경험으로부터 우주적인 의미를 구축해내는 것이 성공적인가의 여부는 회고적으로만 측정될 수 있기 때문이다. 그 절대적인 완성은 무한히 연기된다.

16 Maurice Merleau-Ponty, 위의 글, p. 65.

17 같은 글, 같은 곳.

18 같은 글, p. 63 참조.

19 Theodore A. Toadvine, Jr., 위의 글, p. 551.

20 Maurice Merleau-Ponty, 'Eye and Mind' in *The Merleau-Ponty Aesthetics Reader: Philosophy and Painting*, ed., Galen A. Johnson, Northwestern: University Press, 1993, p. 141.

21 같은 글, p. 260.

22 같은 글, p. 140.

23 Maurice Merleau-Ponty, 'Cézanne's Doubt', p. 62. 메를로퐁티가 말한 18개의 색채란 여섯 개의 빨강, 다섯 개의 노랑, 세 개의 파랑, 세 개의 녹색과 검정을 말한다.

24 같은 글, p. 66.

25 Galen A. Johnson, 'Phenomenology and Painting' in *The Merleau-Ponty Aesthetics Reader: Philosophy and Painting*, p. 8.

26 Maurice Merleau-Ponty, 'Cézanne's Doubt', p. 67.

27 같은 글, p. 68.

28 같은 글, pp. 64-65.

29 같은 글, p. 65.

30 같은 글, p. 68.

31 같은 글, 같은 곳.

32 같은 글, p. 71.

33 같은 글, 같은 곳.

34 같은 글, 같은 곳.

35 Mikel Dufrenne, 'Eye and Mind' in *The Merleau-Ponty Aestnetics Reader*, p. 260.

36 Maurice Merleau-Ponty, *The Visible and the Invisible*, Evanston: Northwestern University Press, 1968, p. 149.

37 Guy A. M. Widdershoven, 'Truth and Meaning in Art: Merleau-Ponty's Ambiguity', *Journal of the British Society for Phenomenology*, vol. 30, no. 2, 1999(May), p. 235.

38 Galen A. Johnson, 'Ontology and Painting: "Eye and Mind"' in *The Merleau-Ponty Aestnetics Reader*, p. 38에서 메를로퐁티 재인용.

39 Maurice Merleau-Ponty, 'Eye and Mind', p. 129에서 재인용.

40 메를로퐁티에게 거울 구조는 주체와 세계의 관계를 보이는 데 적합한 메커니즘이지만, 데카르트의 경우는 전혀 다르다. 데카르트적 철학관에서 주체는 "그 자신을 거울에서 보지 않는다.", "그는 인형(puppet)을, 하나의 외부(outside)를 본다. 살로 된 하나의 신체, 거울에 나타난 그의 이미지는 사물의 기계적인 효과다. 만약 그가 자신을 거기에서 인식한다고 하면, 만약 그가 그것을 그와 비슷하다고 생각한다면 그것은 이 연결을 이어주는 그의 사고의 결과물일 뿐이다." 결국 데카르트적 사고에서 거울 이미지는 어떤 의미에서든지 주체의 부분이 될 수 없다는 것이다. Maurice Merleau-Ponty, 같은 글, p. 131.

41 Maurice Merleau-Ponty, 같은 글, p. 130.

42 Maurice Merleau-Ponty, *Phenomenology of Perception*, p. 251.

43 Maurice Merleau-Ponty, 'Eye and Mind', p. 178.

44 Brendan Prendeville, 'Merleau-Ponty, Realism and Painting: psychophysical space and the space of exchange', *Art History*, vol. 22, no. 3, 1999, p. 378. 1950년대에 메를로퐁티는 헤겔 등을 참조하면서, '매개'(mediation)라는 주제에 관심을 가졌다. 이는 그의 저술에서 중요한 전환을 가져왔는데, 그는 매개하는 기능에 집중하면서 주체-대상의 대립을 극복했다. 사실 그의 논문 「간접적 언어와 침묵의 목소리」(이 논문은 1960년에 출간된 『기호들』(*Signes*)에 수록되었다)는 헤겔적인 내용과 함께 언어의 매개에 대해 그가 어떻게 사유했는지를 보여준다.

45 같은 글, p. 387에서 마르크스의 『자본』 재인용.

46 Maurice Merleau-Ponty, 위의 글, p. 126.

47 구체적으로 이 말은 그리스 문자 'X'(chi)에서 온 것으로, '겹친다'(overlapping) '교차한다'(criss-crossing) '기운다'(inclining) '기대다'(reclining) 등을 뜻한다. Galen A. Johnson, 'Ontology and Painting: "Eye and Mind"', p. 40.

48 Maurice Merleau-Ponty, 위의 글, p. 163.

49 같은 글, p. 166.

50 메를로퐁티가 제기한 가역성이라는 개념은 자크 라캉의 개념과 연관성이 크다. 라캉이 제시한 응시와 스크린의 모델에서 이 개념은 비분화(nondifferentiation)로 특성화된다. 시각 구조에 대한 라캉의 이해는 초기 이론인 거울단계 이론에서 후기의 응시 이론으로 전개되면서 조금씩 변화가 생긴다. 즉, 라캉은 시각 구조를 전기의 가역성에서 후기의 비분화성 또는 산재성으로 전개시켜 나간다. 라캉과 메를로퐁티가 개인적인 친분관계가 두터웠던 점을 미루어 보아 시각의 가역성을 둘러싼 논의에서 상호 영향을 미쳤으리라는 것을 짐작할 수 있다. 이에 대한 보다 자세한 연구가 현재 진행 중에 있다.

51 메를로퐁티가 '살'의 개념을 본격적으로 제시한 글은 『보이는 것과 보이지 않는 것』의 본문 마지막 장인 '얽힘-교차'(The Intertwining-The Chiasm)에서다.

52 Maurice Merleau-Ponty, *The Visible and the Invisible*, pp. 147-148. 여기서 '간극'이라 표현한 부분은 역자에 따라 영문이 조금씩 다를 수 있다. 알폰소 링기스가 번역한 이 책에서는 'shift', 'spread' 그리고 'hiatus'라는 말로 명명했다.

53 같은 책, p. 148에서 재인용.

54 같은 책, pp. 147-148.

55 Mikel Dufrenne, 위의 글, p. 261.

56 Harrison Hall, 'Painting and Perceiving', *The Journal of Aesthetics and Art Criticism*, vol. 39, no. 3, Spring, 1981, p. 291에서 사르트르 재인용.

57 Maurice Merleau-Ponty, *L'Œil et l'Esprit*, Paris: Gallimard, 1964.

58 『보이는 것과 보이지 않는 것』은 클로드 르포르(Claude Lefort)가 편집하여 메를로퐁티가 사망한 뒤인 1964년에 출간한 책이다. 이 책은 메를로퐁티가 집필하고 있던 200쪽의 원고와 제목과 날짜가 명기된 110쪽의 작업노트를 포함한다.

59 앞서 언급했지만, 나는 이 글에 집중하여 이 작가들에 대한 메를로퐁티의 시각을 아래 논문에서 다룬 바 있다.(전영백, 「메를로퐁티의

현상학적 시각과 미술작품의 해석」, 『미술사학보』, 25집, 2005)

60 모니카 M. 랭어 지음, 서우석·임양혁 옮김 『메를로퐁티의 지각의 현상학』, 청하, 1992, pp. 23-24.

61 Maurice Merleau-Ponty, 'Eye and Mind', p. 141.

62 Fred Orton, '(Painting) Out of Time', *Parallax 3*, September, 1996, p. 107.

63 Maurice Merleau-Ponty, 'Cézanne's Doubt', p. 12.

64 Maurice Merleau-Ponty, *The Visible and the Invisible*, p. 128.

65 Lawrence Gowing, 'Cézanne: The Logic of Organized Sensations', p. 211.

66 Maurice Merleau-Ponty, 'Eye and Mind', p. 141.

67 Kurt Badt, *The Art of Cézanne*, 참조.

68 Forrest Williams, 'Cézanne Phenomenology and Merleau-Ponty' in *The Merleau-Ponty Aesthetics Reader*, p. 170.

69 Maurice Merleau-Ponty, 위의 글, p. 141.

70 김홍우, 『현상학과 정치철학』, 문학과 지성사, 1999, p. 110, p. 112.

71 김홍우는 메를로퐁티를 인용하며 지각과 사유의 차이를 다음과 같이 정리한다. "정확하게 말하면 지각은 '세계에 있음'(a presence to the world) 또는 '세계 속에 개입'(initiation into the world)인 반면 사유는 '자아에 있음'(presence to self)이다." (김홍우, 같은 책, p. 120)

72 Maurice Merleau-Ponty, 위의 글, p. 136.

베르그송과 세잔의 '시간 이미지'

1 이 장의 내용 중 세잔과 큐비즘의 관계를 다룬 부분은 나의 아래 논문에서 가져왔음을 밝힌다.(전영백, 「베르그송의 '지속'과 세잔의 '시간 이미지'-큐비즘에의 영향을 중심으로」, 『서양미술사학회 논문집』, 제54집, 2021, pp. 131-150)

2 마틴 제이, 전영백 외 역, 『눈의 폄하: 20세기 프랑스 철학의 시각과

반시각』, 서광사, 2019, p. 282. 제이는 후기구조주의자들 중 가장 분명한 베르그송 주의자는 들뢰즈라 하면서 그는 베르그송 철학에서 차이의 중요성을 강조했다고 밝혔다. (위의 책, 주석 195 참조.)

3 Christopher Gray, *Cubist Aesthetic Theories*, Baltimore: Johns Hopkins Press, 1957, p. 86. 그레이는 이 주장을 살롱 큐비스트인 글레이즈와 메쳉제의 작품을 분석하는 가운데 제시했다. 그는 이들의 작품이 "역동성의 감각에 경험을 부여하는 문제는 공간에의 상징(표상)의 견지에서 해결되는 문제가 아니라는 것을 깨닫는 것"에 실패했다고 주장했다.

4 George Heard Hamilton, 'Cézanne, Bergson and the Image of Time,' *College Art Journal,* vol. 16, no. 1, Fall, 1956, p. 5.

5 실제로 세잔이 베르그송을 읽었다거나 베르그송이 세잔의 전시를 방문했다는 구체적 증거에 못지않은 밀접한 관계성을 보여준다고 할 수 있다. 이러한 생각은 나뿐 아니라 미술사학자 조지 해밀턴의 생각이기도 하다. George Heard Hamilton, 'Cézanne, Bergson and the Image of Time,' pp. 10-11.

6 Brian Petrie, "Boccioni and Bergson," *The Burlington Magazine*, vol. 116, no. 852, Modern Art (1908-25) (March, 1974), pp. 140-147., Carol Donnell-Kotrozo, "Cézanne, Cubism, and the Destination Theory of Style," *The Journal of Aesthetic Education*, vol. 13, no. 4 (October, 1979), pp. 93-108., Forrest Williams, "Cézanne and French Phenomenology," *The Journal of Aesthetics and Art Criticism*, vol. 12, no. 4, (June, 1954), pp. 481-492., George Beck, "Movement and Reality: Bergson and Cubism," *The Structuralist*, no. 15 (January, 1975), pp. 109-116., George Heard Hamilton, "Cézanne, Bergson and the Image of Time," *College Art Journal*, vol. 16, no. 1 (Autumn, 1956), pp. 2-12., Jeoraldean McClain, "Time in the Visual Arts: Lessing and Modern Criticism," *The Journal of Aesthetics and Art Criticism*, vol. 44, no. 1 (Autumn, 1985), pp. 41-58., Joyce Medina, 'The Bergsonian Synthesis' and 'The Blending

of Horizons: Bergsons, Cézanne, Modernism' in *Cézanne and Modernism: The Poetics of Painting*. New York: SUNY Press, 1995., Lucia Beier, "The Time Machine: A Bergsonian Approach to 'The Large Glass' Le Grand Verre," *Gazette des Beaux-Arts*, no. 88 (1976), pp. 194-200., Manfred Milz, "Bergsonian Vitalism and the Landscape Paintings of Monet and Cézanne: Indivisible Consciousness and Endlessly Divisible Matter," *The European Legacy*, vol. 16, no. 7 (2011), pp. 883-898., Norman Turner, "Cézanne, Wagner, Modulation," *The Journal of Aesthetics and Art Criticism*, vol. 56, no. 4 (Autumn, 1998), pp. 352-364., Paul Smith, "Cézanne's "Primitive" Perspective, or the "View from Everywhere", *The Art Bulletin*, vol. 95, no. 1 (March, 2013), pp. 102-119., Richard Shiff, "Seeing Cézanne," *Critical Inquiry*, vol. 4, no. 4 (Summer, 1978), pp. 769-808., Robert Mark Antliff, "Bergson and Cubism: A Reassessment," *Art Journal*, vol. 47, no. 4, Revising Cubism (Winter, 1988), pp. 341-349., Timothy Mitchell, "Bergson, Le Bon, and Hermetic Cubism," *The Journal of Aesthetics and Art Criticism*, vol. 36, no. 2 (Winter, 1977), pp. 175-183., William Rubin, 'Cézannism and the Beginnings of Cubism,' in *Cézanne, The Late Work*, ed. William Rubin, New York: The Museum of Modern Art, 1977.

7 이제까지 세잔이 베르그송을 읽었다는 직접적인 증거나, 베르그송이 세잔의 전시에 갔던 적이 있는지는 밝혀있지 않다. 그러나 동시에 양자가 서로 부정적인 언급을 한 증거 또한 찾은 바 없다.

8 이 부분은 나의 논문에서 가져왔는데, 논문에서는 베르그송이 제시한 예술가의 '직관'에 관한 설명을 연관시켰다.(전영백, 「베르그송의 '지속'과 세잔의 '시간 이미지'-큐비즘에의 영향을 중심으로」, 『서양미술사학회 논문집』, 제54집, 2021, p. 138)

9 이에 대한 논증을 마틴 제이(Martin Jay)의 책에서 찾을 수 있다. 메를로퐁티는 "감각의 분할과, 주제와 객체 사이 균열 이전의 세계의

모습을 표현할 수단을 세잔이 영웅적으로 추구했다"고 서술했는데, 제이는 이 말에 이어, "감각의 동근원성에 대한 베르그송의 주장과 유사한 것"이라 설명했다. 마틴 제이, 『눈의 폄하』, pp. 279-280.

10 Joachim Gasquet's dialogue with Cézanne, in *Conversations avec Cézanne*, ed. Michael Doran (Paris: Macula, 1996), p. 109; Manfred Milz, 'Bergsonian Vitalism and the Landscape Paintings of Monet and Cézanne: Indivisible Consciousness and Endlessly Divisible Matter,' *The European Legacy*, vol. 16, no. 7, p. 892에서 재인용.(인용의 강조는 밀즈에 의한 것)

11 George Heard Hamilton, 'Cézanne, Bergson and the Image of Time,' pp. 2-12.

12 위와 같음, p. 11.

13 Jeoraldean McClain, 'Time in the Visual Arts: Lessing and Modern Criticism,' *The Journal of Aesthetics and Art Criticism*, vol. 44, no. 1, Autumn, 1985, pp. 46-47.

14 Leo Steinberg, 'The Polemical Part,' *Art in America*, no. 67, 1979: 121f.; Jeoraldean McClain, 'Time in the Visual Arts: Lessing and Modern Criticism,' *The Journal of Aesthetics and Art Criticism*, vol. 44, no. 1, Autumn, 1985, p. 48에서 재인용.

15 전영백, 『현대미술의 결정적 순간들: 전시가 이즘ism을 만들다』, 한길사, 2019. pp. 64-65 참조할 것. 이 부분에서 나는 큐비즘 중, 피카소 및 브라크에 비교하여 살롱 큐비스트들이 갖는 차이를 설명하고 있다. 여기서 '앙데팡당'은 '살롱 데 장데팡당 Salon des Indépendants'을 줄여 쓴 말이고, 살롱 도톤의 불어표기는 'Salon d' Automne'이다.

16 Albert Gleizes and Jean Metzinger, *Cubism*, T. FIsher Urwin(trans), London: T. Fisher Urwin, 1913; Albert Gleizes and Jean Metzinger, *Du Cubisme*, Paris: Eugène Figuière Éditeurs, 1912. 『큐비즘』은 원래 '큐비즘에 대하여(Du Cubism)'으로 출간되었으나 영문으로 번역되면서 '큐비즘'이라는 제목으로 소개되었다. 원전은 당연히 불

어판이나 여기서는 편의상 영문 책의 제목으로 표기하고자 한다.

17 John Golding, *Cubism: A History and an Analysis 1907-1914*, (Boston, 1968), p. 32에서 재인용.

18 이는 로버트 안틀리프의 글에서 인용했다. Robert Mark Antliff, 'Bergson and Cubism: A Reassessment, *Art Journal*, vol 47, no. 4, Revising Cubism (Winter, 1988), p. 346.

19 Henri Bergson, "The Introduction to Metaphysics" (1903), in *Creative Mind*, trans., Mabelle L. Andison, New York: Kessinger Publishing, 1946, pp. 208-220.

20 마틴 제이, 『눈의 폄하: 20세기 프랑스 철학의 시각과 반시각』, p. 280.

21 미술사학자 로버트 안틀리프가 제시한 주장이다. Robert Mark Antliff, 'Bergson and Cubism: A Reassessment', *Art Journal*, vol. 47, no. 4, Revising Cubism (Winter, 1988), p. 343.

22 미술사학자 크리스토퍼 그레이는 이 주장을 살롱 큐비스트인 글레이즈와 메챙제의 작품을 분석하는 가운데 제시했다. 그는 이들의 작품이 "역동성의 감각에 경험을 부여하는 문제는 공간에의 상징(표상)의 견지에서 해결되는 문제가 아니라는 것을 깨닫는 것"에 실패했다고 서술했다. Christopher Gray, *Cubist Aesthetic Theories*, Baltimore: Johns Hopkins Press, 1957, p. 86.

23 George Heard Hamilton, 'Cézanne, Bergson and the Image of Time,' pp. 2-12.

24 Richard Shiff, 'Seeing Cézanne,' *Critical Inquiry*, vol. 4, no. 4, Summer, 1978, p. 794와 주석 no. 68.

25 Jeoraldean McClain, 'Time in the Visual Arts: Lessing and Modern Criticism,' p. 47.

26 이는 데이빗 호크니가 마틴 게이포드와 대화 중에 한 말이다. Martin Gayford, *A Bigger Message: Conversations with David Hockney*, London: Thames & Hudson, 2011, p. 102.

27 밀즈는 아래와 같이 말했다. "모네는 아카데미적 개념의 관념을 극

복할 필요를 의식했다. 그러나 그의 회화와 이론적 관찰에서 그는 구별되는 (동질적) 상태의 즉각적 병치로서 베르그송이 배척했던 정적인 시각을 유지했다." Manfred Milz, 'Bergsonian Vitalism and the Landscape Paintings of Monet and Cézanne: Indivisible Consciousness and Endlessly Divisible Matter,' p. 895 참조.

28 Jeoraldean McClain, 'Time in the Visual Arts: Lessing and Modern Criticism,' p. 47.

29 Joachim Gasquet's dialogue with Cézanne, in *Conversations avec Cézanne*, pp. 121-22; Manfred Milz, 'Bergsonian Vitalism and the Landscape Paintings of Monet and Cézanne: Indivisible Consciousness and Endlessly Divisible Matter,' p. 892에서 재인용.

30 George Heard Hamilton, 'Cézanne, Bergson and the Image of Time,' p. 6.

31 Henri Bergson, *Creative Evolution* [1907], trans. Arthur Mitchell, (New York: Random House, 1944), p. 370.

32 마틴 제이, 『눈의 폄하: 20세기 프랑스 철학의 시각과 반시각』, pp. 221-222 참조.

33 Maurice Merleau-Ponty, 'Cézanne's Doubt,' in *Sense and Non-sense*, trans., Hubert L. Dreyfus and Patricia A. Dreyfus, Evanston, Illinois: Northwestern Univ. Press, 1964, p. 12 참조.

34 Gustave Geffroy, "Histoire de I'impressionnisme" (1894), in *La Vie artistique* (Paris, 1894), pp. 253-55, 257, and "Paul Cezanne," p. 219.

35 Gustave Geffroy, "Salon de 1901," in *La Vie artistique* (Paris, 1903), p. 376.

36 Richard Shiff, 'Seeing Cézanne,' pp. 793-794.

37 On Cezanne's "studies," see, e.g., his letters to Octave Maus, 27 November 1889 and Egisto Fabbri, 31 May 1899, pp. 214, 237. (The Tannahill "Bathers" was once owned by Fabbri.) ; Richard Shiff, 'Seeing Cézanne,' p. 797, 주석 69번에서 재인용.

38 Cézanne to Aurenche, 25 January 1904, p. 257. Cf. Cézanne to Marx, 23 January 1905, p. 273; Richard Shiff, 'Seeing Cézanne,' p. 797, 주석 70번에서 재인용.

39 Cézanne to his son, 8 September 1906, p. 288; Richard Shiff, 'Seeing Cézanne,' p. 797, 주석 71번에서 재인용.

40 Young-Paik Chun, 'Looking at Cézanne through his own eyes,' *Art History*, vol. 25, no. 3, June, 2002, pp. 394-395.

41 Richard Shiff, 'Introduction,' in *Conversations with Cézanne*, ed. Michael Doran, trans. Julie Lawrence Cochran, Berkeley and London: University of California Press, 2001. 그는 이 책의 Introduction에서 그와 같이 언급했다.

42 이 책의 207-208쪽에 언급한 바 있음. Lawrence Gowing, 'Cézanne: The Logic of Organized Sensations' in *Conversations with Cézanne*, pp. 180-212.

43 미술사학자 브라이언 페트리(Brian Petrie)는 베르그송의 직관을 예술가(움베르토 보치오니)의 입장에서 이해하며 설명한다. 그는 베르그송의 인식론은 이중적인 것으로, 우리의 인식 활동에 두 가지 구별된 유형을 제시한다고 설명한다. 하나는 개념적이고 객관적 지식인 바, 이는 자연과학의 분석적 과정으로 유도하는 영역이다. 그리고 다른 하나는 지식의 주관적 유형으로, 우리의 친밀한 자기 각성을 외부 세계로 투사하는 것으로 베르그송의 용어로 '직관'에 해당하는 것이다. (Brian Petrie, 'Boccioni and Bergson,' *The Burlington Magazine*, vol. 116, no. 852, p. 141.) 페트리는 주석 11에서 직관에 대한 가장 풍부한 설명은 『물질과 기억 *Matière et Mémoire*』(1896)이라고 밝힌다.

44 황수영, 『베르그손: 지속과 생명의 형이상학』, 이룸, 2003, p. 171 참조.

45 Karl Ernst Osthaus, in Doran, *Conversations avec Cézanne*," pp. 97-98.

46 Manfred Milz, 'Bergsonian Vitalism and the Landscape Paintings

of Monet and Cézanne: Indivisible Consciousness and Endlessly Divisible Matter,' p. 892.

47 위와 같음, p. 892.

48 위와 같음, p. 893.

49 위와 같음, p. 893.

50 Manfred Milz, 'Bergsonian Vitalism and the Landscape Paintings of Monet and Cézanne: Indivisible Consciousness and Endlessly Divisible Matter,' p. 893.

51 황수영,『베르그손: 지속과 생명의 형이상학』, p. 135; Henri Bergson, *L'évolution créatrice*, Paris: Alcan, 1907, p. 13을 재인용.

52 앙리 베르그송, 황수영 옮김,『창조적 진화』, 아카넷, 2005, pp. 46-47, p. 59, pp. 447-448 참조.

53 다시 말해, 베르그송은 여기서 절단에 의해 형성된 흐름의 단년이 현재의 순간이라는 것이며, 이 단면이 바로 우리가 물질적 세계라고 부르는 것이며, 물질적 세계의 중심을 차지하는 것이 우리의 신체라고 설명한다. 앙리 베르그송, 김재희 역,『물질과 기억: 반복과 차이의 운동』, 살림, 2008, p. 230 참조.

54 앙리 베르그송,『물질과 기억: 반복과 차이의 운동』, p. 263.

55 Joachim Gasquest's dialogue with Cézanne, in *Conversations avec Cézanne*, p. 140, p. 119 참조.

56 Manfred Milz, 'Bergsonian Vitalism and the Landscape Paintings of Monet and Cézanne: Indivisible Consciousness and Endlessly Divisible Matter,' p. 894.

57 John Rewald, "The Last Motifs at Aix," in *Cézanne: The Late Work*, exh. catalogue, Museum of Modern Art, New York, Museum of Fine Arts, Houston, Galeries Nationales du Grand Palais, Paris, ed. William Rubin (London: Thames & Hudson, 1978), p. 93.

58 마틴 제이,『눈의 폄하: 20세기 프랑스 철학의 시각과 반시각』, pp. 222-223.

59 Henri Bergson, *Creative Evolution* [1907], p. 397.

60 마틴 제이, 『눈의 폄하: 20세기 프랑스 철학의 시각과 반시각』, p. 264 참조.

61 전영백, 『코끼리의 방: 현대미술 거장들의 공간』, 두성북스, 2016, p. 241.

62 Manfred Milz, 'Bergsonian Vitalism and the Landscape Paintings of Monet and Cézanne: Indivisible Consciousness and Endlessly Divisible Matter,' p. 895 참조.

63 위와 같음, p. 894.

64 마틴 제이, 전영백 외 역, 『눈의 폄하: 20세기 프랑스 철학의 시각과 반시각』, 서광사, 2019, p. 282, 주석 195.

보론: 미술사 속 세잔, 그 의미와 해석의 확장사

1 졸라는 세잔보다 3년 전인 1858년에 파리에 갔다. 세잔은 바로 전 해, 부친의 뜻에 따라 엑스에서 법과대학에 들어갔다. 그러나 자신의 운명이 화가라고 확신한 그였기에 그 와중에도 파리에서 미술공부를 하려는 꿈을 키워갔다. 졸라는 세잔에게 보낸 많은 편지에서 격려와 질타로 독려하며 그를 파리로 오도록 설득했다.

2 동시대의 많은 사람들은 졸라의 소설 『작품』의 주인공인 화가 랑티에가 세잔을 모델로 삼았다고 여겼다. 그리고 오늘날에도 대부분 이에 공감한다. 그러나 한편에는 주인공의 모델이 세잔만이 아니라고 주장하는 이들도 있다. 주로 졸라의 지지자들이 그런 입장을 취하는데, 이들은 랑티에의 캐릭터에서 세잔뿐 아니라 마네의 특성을 지적한다. 예를 들어, 랑티에가 살롱에 출품한 〈야유회〉는 세잔보다 마네의 〈풀밭 위의 식사〉를 연상하게 한다는 점, 그리고 소설 속 화가와 그의 연인과의 관계는 모네 및 피사로의 연인관계와 유사하다는 점을 든다.

3 Roger Fry, *Cézanne: A Study of His Development*, London: L.& V. Woolf, 1927.

4 Fritz Novotny, *Paul Cézanne*.

5 Kurt Badt, *The Art of Cézanne*.

6 1904년 4월 15일에 세잔이 베르나르에게 쓴 편지.

참고문헌

I. 단행본

Abraham, Karl, *Selected Papers*, London: Hogarth Press, 1927.

Badt, Kurt, *The Art of Cézanne*, trans., Sheila Ann Ogilvie, London: Faber and Faber, 1965.

Bataille, Georges, *Visions of Excess: Selected Writings, 1927-1939*, Minneapolis: University of Minnesota Press, 1985.

Benvenuto, Bice and Kennedy, Roger, *The Works of Jacques Lacan: An Introduction*, London: Free Association Books, 1986.

Bowie, Malcolm, *Lacan*, London: Fontana Press, 1991.

Brion, Marcel, *Cézanne*, London: Thames and Hudson, 1974.

Bryson, Norman, 'The Gaze in the Expanded Field' in *Vision and Visuality*, ed., Hal Foster, Seattle: Bay Press, 1988.

Cachin, Françoise, *Cézanne*, Philadelphia: Museum of Art, 1996.

Cachin, Françoise and Rishel, Joseph J., *Cézanne*, ed., Jane Watkins, London: Tate Gallery Publishing Ltd, 1996.

Callow, Philip, *Lost Earth: A Life of Cézanne*, London: Allison & Busby, 1995.

Cézanne, Paul, *Paul Cézanne Letters*, ed., John Rewald, New York: Da Capo Press, 2000.

Cotté, Sabine, *Cézanne*, trans., Carol Martin-Sperry, Paris: Henri Screpel, 1974.

Deleuze, Gilles and Guattari, Felix, *What is Philosophy?*, trans., Graham Burchell and Hugh Tomlinson, London: Verso, 1994.

Deleuze, Gilles, *Francis Bacon: The Logic of Sensation*, trans., Daniel

W. Smith, Minneapolis: University of Minnesota Press, 2003.

Dorival, Bernard, *Cézanne*, trans., H. H. A. Thackthwaite, London: House of Beric Ltd, 1948.

Galen A. Johnson ed., *The Merleau-Ponty Aesthetics Reader: Philosophy and Painting*, Evanston: Northwestern University Press, 1993.

Evans, Dylan, *An Introductory Dictionary of Lacanian Psychoanalysis*, London and New York: Routledge, 1996.

Foster, Hal, *The Return of the Real: The Avant-Garde at the End of the Century*, Cambridge and London: The MIT Press (an October Book), 1996.

Freud, Sigmund, *Standard Edition of the Complete Psychological Works of Sigmund Freud Volume XIV (1914-1916): On the History of the Psycho-Analytic Movement, Papers on Metapsychology and Other Works*, trans., James Strachey, London: the Horgarth Press and the Institute of Psycho-Analysis, 1968.

Gallop, Jane, *Reading Lacan*, Ithaca and London: Cornell University Press, 1985.

Gasquet, Joachim, *Cézanne: A Memoir with Conversations*, trans., Christopher Pemberton, London: Thames and Hudson, 1991.

Gaylin, Willard, *Psychodynamic Understanding of Depression: The Meaning of Despair*, Jason Aronson, 1983.

Gowing, Lawrence, *Conversations with Cézanne*, ed., Michael Doran, trans., Julie Lawrence Cochran, Berkeley and London: University of California Press, 2001.

Groves, Judy and Leader, Darian, *Lacan for Beginners*, Cambridge: Icon Books Ltd, 1995.

Krauss, Rosalind E., *Richard Serra*, ed., Laura Rosenstock, New York: Museum of Modern Art, 1986.

_____, *Bachelors*, Cambridge and London: The MIT Press (an October Book), 1999.

576

Kristeva, Julia, *Desire in Language: A Semiotic Approach to Literature and Art*, trans., Thomas Gora, Alice Jardine, and Leon S. Roudiez, New York: Columbia University Press, 1980.

_____, *Power of Horror: An Essay on Abjection*, trans., Leon S. Roudiez, New York: Columbia University Press, 1982.

_____, *Black Sun: Depression and Melancholia*, trans., Leon S. Roudiez, New York: Columbia University Press, 1989.

Lacan, Jacques, *The Four Fundamental Concepts of Psycho-Analysis*, ed., Jacques-Alan Miller, trans., Alan Sheridan, London: Penguin Books, 1979.

_____, *The Seminar of Jacques Lacan, Book VII: The Ethics of Psychoanalysis, 1959-60*, trans., Dennis Porter, New York: Norton, 1992.

Laplanche, Jean and Pontalis, J. B., *The Language of Psychoanalysis*, trans., Donald Nicholson-Smith, London: Hogarth Press(with Karnac Books), 1973.

Mack, Gerstle, *Paul Cézanne*, New York: Paragon House, 1989.

Merleau-Ponty, Maurice, *The Phenomenology of Perception*, trans., Colin Smith, London: Routledge & Kegan Paul, 1962.

_____, The Visible and the Invisible, ed., Claude Lefort, trans., Alphonso Lingis, Evanston: Northwestern University Press, 1968.

Novotny, Fritz, *Paul Cézanne*, London: Phaidon Press Ltd., 1947.

그리젤다 폴록 지음, 전영백 옮김, 『고갱이 타히티로 간 숨은 이유』, 서울: 조형교육, 2001.; Pollock, Griselda, *Avant-Garde Gambit 1888-1893; Gender and the Colour of Art History*, London: Thames and Hudson, 1992.

Rishel, Joseph J. et al., *Cézanne*, Philadelphia: Philadelphia Museum of Art, 1996.

Rose, Jacqueline, *Sexuality in the Field of Vision*, London: Verso Books, 1986.

Sartre, Jean-Paul, *Being and Nothingness: An Essay on Phenomenolgical Ontology*, trans., Hazel E. Barnes, London: Methuen, 1958.

Schapiro, Meyer, *Paul Cézanne*, New York: Harry N. Abrams, 1965(3rd ed.).

_____, *Modern Art: 19th & 20th Centuries*, London: Chatto & Windus, 1978.

_____, *Paul Cézanne*, London: Thames and Hudson, 1988.

Sedlmayr, Hans, *Art in Crisis: The Lost Centre*, London: Hollis and Carter, 1957.

Silverman, Kaja, *The Subject of Semiotics*, New York: Oxford University Press, 1984.

카자 실버만 지음, 전영백과 현대미술연구회 옮김, 『월드 스펙데이디: 하이데거와 라캉의 시각철학』, 서울: 예경, 2010.; Silverman, Kaja, *World Spectators*, Stanford: Stanford University Press, 2000.

Vollard, Ambroise, *Cézanne*, trans., Harold L. van Doren, New York: Dover. 1984.

Wechsler, Judith, *Cézanne in Perspective*, Englewood Cliffs, NJ: Prentice Hall, 1975.

모니카 M. 랭어 지음, 서우석·임양혁 옮김, 『메를로퐁티의 지각의 현상학』, 서울: 청하, 1992.

조르주 바타유 지음, 조한형 옮김, 『에로티즘』, 서울: 민음사, 1996.

질 들뢰즈 지음, 하태환 옮김, 『감각의 논리』, 서울: 민음사, 1995.

II. 논문

Carrier, David, 'Art History in the Mirror Stage' in 12 *Views of Manet's Bar*, ed., Bradford R. Collins, Princeton: Princeton Univ. Press, 1996.

Chun, Young-Paik, 'Looking at Cézanne through his own eyes', *Art*

History, vol. 25, no. 3, June, 2002.

_____, 'Melancholia and Cézanne's Portraits; Faces beyond the Mirror' in *Psychoanalysis and Image*, ed., Griselda Pollock, London: Blackwell, 2007.

Clark, T. J., 'Freud's Cézanne' in *Farewell to an Idea: Episodes from a History of Modernism*, New Haven and London: Yale University Press, 1999.

Copjec, Joan, 'The Orthopsychic Subject', *October*, no. 49, 1989.

Crary, Jonathan, 'Modernizing Vision' in *Vision and Visuality*, ed., Hal Foster, Seattle: Bay Press(Dia Art Foundation), 1988.

Derrida, Jacques, 'Restitutions of the truth in Pointing' in *The Truth in the Painting*, Chicago: The University of Chicago Press, 1987.

Faxon, Alicia, 'Cézanne's Sources for Les Grandes Baigneuses', *Art Bulletin LCV*, vol. 65, no. 2, Jun, 1983.

Freud, Sigmund, *Three Essays on the Theory of Sexuality and Other Works*, ed., Angela Richards, trans., James Strachey, London: Penguin Books, 1953.

_____, *Civilization and Its Discontents* (1930), ed. and trans., James Strachey, New York: W.W. Norton, 1962.

_____, 'Uncanny' in *Standard Edition of the Complete Psychological Works of Sigmund Freud Volume XVII*, trans., James Strachey, London: the Horgarth Press and the Institute of Psycho-Analysis, 1973.

Geist, Sidney, 'The Secret Life of Paul Cézanne', *Art International 19*, November, 1975.

Lawrence, D. H., 'Introduction to These Paintings'(1929) in *Phoenix: The Posthumous Papers of D. H. Lawrence*, ed., Edward D. McDonald, London: Heinemann, 1936(first published).

Lechte, John, 'Art, Love, and Melancholy in the Work of Julia Kristeva' in *Abjection, Melancholia and Love: the Work of Julia Kristeva*,

eds., John Fletcher and Andrew Benjamin, London and New York: Routledge, 1990.

Orton, Fred, '(Painting) Out of Time', *Parallax 3*, September, 1996.

Pollock, Griselda, 'What Can We Say About Cézanne These Days?', *The Oxford Art Journal*, vol. 13, no. 1, 1990.

_____, 'The Gaze and The Look: Women with Binoculars - A Question of Difference' in *Dealing with Degas: Representations of Women and the Politics of Vision*, ed., Richard Kendall & Griselda Pollock, London: Pandora Press, 1991.

_____, 'To Inscribe in the Feminine: A Kristevan Impossibility? or Femininity, Melancholy and Sublimation', *Parallax*, vol. 4, no. 3, 1998.

Prendeville, Brendan, 'Merleau-Ponty, Realism and Painting: Psychophysical Space and the Space of Exchange', *Art History*, vol. 22, no. 3, 1999.

Reff, Theodore, 'Cézanne: the enigma of the nude', *Art News*, vol. 58, no. 7, November, 1959.

_____, 'Painting and Theory in the Final Decade' in *Cézanne: the Late Work*, ed., William Rubin, New York: the Museum of Modern Art, 1977.

Silverman, Hugh J., 'Cézanne's Mirror Phase' in *The Merleau-Ponty Aesthetics Reader: Philosophy and Painting*, ed., Galen A. Johnson, Evanston: Northwestern University Press, 1993.

Toadvine, Theodore A. Jr., 'The Art of Doubting: Merleau-Ponty and Cézanne', *Philosophy Today*, vol. 41, no. 4, Winter, 1997.

전영백, 「미술사와 정신분석학 담론: 줄리아 크리스테바의 기호학적 그림 읽기」, 『미술사학보』 논문집, 17집, 봄호, 2002.

전영백, 「영국의 도시 공간과 현대미술: 제2차 세계대전 이후의 런던」, 『서양미술사학회』 논문집, 21집, 상반기, 2004.

전영백, 「베르그송의 '지속'과 세잔의 '시간 이미지': 큐비즘에의 영향을 중심으로」, 『서양미술사학회 논문집』, 제54집 (2021), pp. 131-150.

도판목록

1 〈노란 의자에 앉은 세잔 부인〉, 캔버스에 유채, 116.5×89.5, 1893~95, 메트로폴리탄 미술관, 뉴욕.

2 〈세잔 부인의 초상〉, 캔버스에 유채, 74.1×61, 1888~90, 휴스턴 미술관, 휴스턴.

3 〈세잔 부인의 초상〉, 캔버스에 유채, 46.5×38.4, 1888~90, 오르세 미술관, 파리.

4 〈노란 의자에 앉은 부인〉, 캔버스에 유채, 81×65, 1888~90, 시카고 아트인스티튜트, 시카고

5 〈세잔 부인의 초상〉, 캔버스에 유채, 46×38, 1885~86, 개인 소장.

6 〈빅토르 쇼케의 초상〉, 캔버스에 유채, 45.7×38.1, 1877, 콜럼버스 미술관, 오하이오.

7 〈조아킴 가스케의 초상〉, 캔버스에 유채, 65.5×54.4, 1896, 나로드니 갤러리, 프라하.

8 〈조아킴 가스케의 초상〉의 부분도.

9 〈앙브루아즈 볼라르의 초상〉, 캔버스에 유채, 100×81, 1899, 프티팔레 미술관, 파리.

10 〈해골의 피라미드〉, 캔버스에 유채, 39×46.5, 1898~1900, 개인 소장.

11 파블로 피카소, 〈거트루드 스타인의 초상〉, 캔버스에 유채, 100×81.3, 1906, 메트로폴리탄 미술관, 뉴욕.

12 〈귀스타브 제프루아의 초상〉, 캔버스에 유채, 110×89, 1895~96, 오르세 미술관, 파리.

13 〈묵주를 가진 늙은 여인〉, 캔버스에 유채, 80.6×65.5, 1895~96, 내셔널 갤러리, 런던.

14 〈커피 주전자와 여인〉, 캔버스에 유채, 130.5×96.5, c.1895, 오르세 미

술관, 파리.

15 〈젊은 이탈리아 소녀〉, 캔버스에 유채, 92×73, 1900, 개인 소장.

16 〈목가적 풍경〉, 캔버스에 유채, 65×81, 1870, 오르세 미술관, 파리.

17 〈성 안토니의 유혹〉, 캔버스에 유채, 54×73, c.1870, 뷔를레 컬렉션, 취리히.

18 〈해골과 소년〉, 캔버스에 유채, 130.2×97.3, 1896~98, 반즈 재단, 펜실베이니아.

19 〈빨간 조끼의 소년〉, 캔버스에 유채, 79×64, 1889~90, 뷔를레 컬렉션, 취리히.

20 〈담배 피우는 사람〉, 캔버스에 유채, 92.5×73.5, 1891~92, 슈태티쉐 쿤스트할레, 만하임.

21 〈휴식을 취하는 소년〉, 캔버스에 유채, 1882~87, 54.4×65.5, 아르망 해머 컬렉션, 로스앤젤레스.

22 알브레히트 뒤러, 〈멜랑콜리아 I〉, 판화, 24×18.6, 1514, 브루클린 미술관, 브루클린.

23 〈푸른 작업복의 농부〉, 캔버스에 유채, 81×65, 1892/1897, 킴벨 미술관, 텍사스.

24 〈생빅투아르 산〉, 캔버스에 유채, 82×142, 1904~1906, 개인 소장.

25 〈발리에의 초상〉, 캔버스에 유채, 12.5×5.25, 1906, 개인 소장.

26 〈빨간 안락의자의 세잔 부인〉, 캔버스에 유채, 72.5×56, 1877, 보스턴 미술관, 보스턴.

27 〈수욕도〉, 캔버스에 유채, 38.1×46, 1874~75, 메트로폴리탄 미술관, 뉴욕.

28 〈네 명의 수욕자들〉, 캔버스에 유채, 73×92, 1888~90, 뉘칼스버그 글립토텍, 코펜하겐.

29 〈성 안토니의 유혹〉, 캔버스에 유채, 47×56, 1873~75, 오르세 미술관, 파리.

30 〈서 있는 여성 누드〉, 연필과 수채, 89×53, 1898~99, 루브르 미술관, 파리.

31 〈모던 올랭피아〉, 캔버스에 유채, 57×55, c.1869~70, 개인 소장.

32 〈강간〉, 캔버스에 유채, 89.5×116.2, 1867, 킹스칼리지, 캠브리지.

33 〈대수욕도〉, 캔버스에 유채, 133×207, 1895~1906, 반즈 재단, 펜실베이니아.

34 반즈 〈대수욕도〉 부분도.

35 〈휴식을 취하는 수욕자들〉, 캔버스에 유채, 79.4×100, 1875~76, 반즈 재단, 펜실베이니아.

36 베르나르가 찍은 반즈 〈대수욕도〉와 함께 있는 세잔, 27.4×36.6, 1904, 개인 소장.

37 베르나르가 찍은 사진의 부분.

38 〈휴식을 취하는 수욕자들〉, 캔버스에 유채, 35×45.5. 1876~77, 미술·역사 박물관, 제네바.

39 미켈란젤로, 〈죽어가는 노예〉, 대리석, 1513~16, 루브르 미술관, 파리.

40 〈'죽어가는 노예'를 보고 그린 드로잉〉, 종이에 드로잉, 21.6×12.7, 1900, 필라델피아 미술관, 필라델피아.

41 〈대수욕도〉, 캔버스에 유채, 127.2×196.1, 1894~1905, 내셔널 갤러리, 런던.

42 〈대수욕도〉, 캔버스에 유채, 208.3×251.5, 1906, 필라델피아 미술관, 필라델피아.

43 〈살인〉, 캔버스에 유채, 65.5×80.7, 1868, 워커아트 갤러리, 리버풀.

44 〈해부〉, 캔버스에 유채, 49×80, 1869, 개인 소장.

45 〈목 매달아 죽은 이의 집〉, 캔버스에 유채, 55×66, 1873, 오르세 미술관, 파리.

46 〈도미니크 삼촌〉, 캔버스에 유채, 62×52, 1866, 오르세 미술관, 파리.

47 〈성 안토니의 유혹〉, 캔버스에 유채, 47×56, 1875~77, 오르세 미술관, 파리.

48 마르틴 숀가우어, 〈성 안토니의 유혹〉, 판화, 29.2×21.8, 1480~90, 메트로폴리탄 미술관, 뉴욕.

49 살바도르 달리, 〈성 안토니의 유혹〉, 캔버스에 유채, 89×119, 1946, 왕립미술관, 브뤼셀.

50 〈주연〉, 캔버스에 유채, 130×81, 1870, 개인 소장.

51 〈모던 올랭피아〉, 캔버스에 유채, 46×55, 1873, 오르세 미술관, 파리.

52 〈사랑의 전투〉, 캔버스에 유채, 45×56, 1880, 개인 소장.

53 〈세 명의 수욕녀들〉, 캔버스에 유채, 52×55, 1879~82, 프티팔레 미술관, 파리.

54 〈세 명의 수욕녀들〉, 캔버스에 유채, 28.8×31.2, 1875, 개인 소장.

55 헨리 무어, 〈조각〉, 플라스터, 1978, 헨리 무어 재단.

56 〈영원한 여성〉, 캔버스에 유채, 42.2×53.3, 1877, 장폴 미술관, 말리부.

57 〈누워 있는 여성 누드〉, 캔버스에 유채, 10×14.5, 1873~77, 개인 소장.

58 〈레다와 백조〉, 캔버스에 유채, 56×71, 1880~82(86), 반즈 재단, 펜실베이니아.

58′ 〈여성 누드〉, 캔버스에 유채, 44×62, c.1887, 폰 데어 호이트 미술관, 부퍼탈.

59 〈풀밭 위의 점심식사〉, 캔버스에 유채, 60×80, 1870, 개인 소장.

60 〈생빅투아르 산〉, 캔버스에 유채, 66.04×89.2, 1885~87, 코톨드 미술대학, 런던.

61 〈멜론이 있는 정물〉, 종이에 수채, 30.5×48.3, 1902~1906, 개인 소장.

62 프랜시스 베이컨, 〈삼단화 8월〉, 캔버스에 유채, 각각 65.5×48.5, 1972, 테이트 갤러리, 런던.

63 프랜시스 베이컨, 〈삼단화 5~6월〉, 캔버스에 유채, 각각 198×147.5, 1973, 개인 소장.

64 프랜시스 베이컨, 〈모래 언덕〉, 캔버스에 파스텔과 유채, 198.5×148.5, 1983, 바이엘러 재단, 바젤.

65 프랜시스 베이컨, 〈인체 연구〉, 캔버스에 파스텔과 유채, 198×147, 1983, 메닐컬렉션, 휴스턴.

66 프랜시스 베이컨, 〈침대 위 인물들에 대한 세 연구〉, 캔버스에 파스텔과 유채, 각각 198×147.5, 1972, 개인 소장.

67 프랜시스 베이컨, 〈물 튀김〉, 캔버스에 유채, 198×147.5, 1988, 톰리슨 힐 컬렉션.

68 프랜시스 베이컨, 〈십자가 처형을 위한 세 연구〉, 캔버스에 모래와 유채, 각각 198.1×144.8, 1962, 구겐하임 미술관, 뉴욕.

69 프랜시스 베이컨, 〈자화상을 위한 세 연구〉, 캔버스에 유채, 각각 35.6×30, 1983, 호놀룰루 미술 아카데미, 호놀룰루.

70 〈다섯 명의 수욕녀들〉, 캔버스에 유채, 45.8×55.7, 1877~78, 피카소 미술관, 파리.

71 프랜시스 베이컨, 〈삼단화〉, 캔버스에 유채, 각각 198×147.5, 1988, 테이트 갤러리, 런던. (1944년 삼단화의 두 번째 버전)

72 프랜시스 베이컨, 〈자화상을 위한 네 연구〉, 캔버스에 유채, 91.5×33, 1967, 카를로 폰티 컬렉션.

73 이드위어드 머이브리지, 〈동물 이동〉(62번 플레이트), 사진, 1887, 보스턴 공공도서관.

74 프랜시스 베이컨, 〈머이브리지를 따라서〉, 캔버스에 유채, 198×147, 1965, 암스테르담 시립미술관, 암스테르담.

75 〈커튼이 있는 정물〉, 캔버스에 유채, 54.7×74, c.1895, 에르미타슈 미술관, 상트페테르부르크.

76 프랜시스 베이컨, 〈머리 II〉, 캔버스에 유채, 80.6×65.1, 1949, 얼스터 미술관, 벨파스트.

77 프랜시스 베이컨, 〈여인의 머리〉, 캔버스에 유채, 88.9×68.3, 1960, 개인 소장.

78 나이젤 핸더슨, 〈인간 두상〉, 사진, 159.7×121.6, 1956, 테이트 갤러리, 런던.

79 마커스 하비, 〈마이라〉, 캔버스에 아크릴릭, 396×320, 1995, 사치 컬렉션, 런던.

80 제니 사빌, 〈계획〉, 캔버스에 유채, 274×213.5, 1993, 사치 컬렉션, 런던.

81 프랜시스 베이컨, 〈풀밭 위의 두 인물〉, 캔버스에 유채, 151.8×117.2, 1954, 개인 소장.

82 〈팔레트를 가진 자화상〉, 캔버스에 유채, 91×74, 1885~87, 뷔를레 재단, 취리히.

83 〈베레모를 쓴 자화상〉, 캔버스에 유채, 64×53.5, 1898~1900, 보스턴 미술관, 보스턴.

84 필라델피아 〈대수욕도〉의 수욕녀 그룹.

85 필라델피아 〈대수욕도〉의 원경에 있는 두 인물

86 〈어부와 수욕자들〉, 캔버스에 유채, 155×22.5, 1870~71, 개인 소장.

87 원경의 두 인물을 지운 필라델피아 〈대수욕도〉.

88 한스 홀바인, 〈대사들〉, 목판에 유채, 207×209.5, 1533, 내셔널 갤러리, 런던.

89 필라델피아 〈대수욕도〉의 푸른 스크린

90 〈생빅투아르 산의 수채화〉, 수채, 47×31.4, 1902~1906, 개인 소장.

91 〈정원사 발리에〉, 수채, 48×31.5, 1906, 베르그루엔 컬렉션, 런던.

92 〈정원사 발리에〉, 캔버스에 유채, 65×54, 1906, 뷜레 재단.

93 〈로브에서 본 생빅투아르 산〉, 캔버스에 유채, 63.8×81.5, 1902~1906, 넬슨아트킨스 미술관, 캔사스시티.

94 〈생빅투아르 산〉, 캔버스에 유채, 73×91.9, 1902~1904, 필라델피아 미술관, 필라델피아.

95 〈생빅투아르 산〉, 캔버스에 유채, 60×73, c.1906, 푸시킨 국립미술관, 모스크바.

96 〈생빅투아르 산〉, 캔버스에 유채, 83.8×65.1, 1904-1906, 헨리와 로즈 펄먼 재단.

97 〈검은 시계〉, 캔버스에 유채, 55.2×74.3, c.1870, 개인 소장.

98 〈강둑에서〉, 캔버스에 유채, 61×73.7, c.1904~1905, 로드아일랜드 스쿨오브디자인 미술관, 프로비던스.

99 〈강둑 풍경〉, 캔버스에 유채, 65×81, c.1904, 개인 소장.

100 〈강둑에서〉, 캔버스에 유채, 65×81, c.1904, 바젤 미술관.

101 〈비베무스 채석장에서 본 생빅투아르 산〉, 캔버스에 유채, 65.1×81.3, c.1897, 볼티모어 미술관.

102 알베르 글레이즈, 〈파리의 다리들〉, 캔버스에 유채, 60×73, 1912,

빈 현대미술관.

103 〈세잔 부인의 초상〉, 캔버스에 유채, 100.6×81.3, 1886~87, 디트로이트 미술관.

104 클로드 모네, 〈루앙 대성당〉, 캔버스에 유채, 100.1×65.8, 1894, 워싱턴 국립 미술관.

105 클로드 모네, 〈루앙 대성당 연작〉, 1894.

106 〈주르단의 오두막〉, 캔버스에 유채, 65×81, 1906, 로마 국립 현대미술관.

107 〈샤토 느와르 근처의 나무와 바위들〉, 캔버스에 유채, 61×51, c.1900~1906, 딕슨 갤러리, 멤피스.

108 〈풍경〉, 캔버스에 유채, 32.5×45, 1865, 개인 소장.

109 〈설탕 그릇, 배, 그리고 푸른 컵〉, 캔버스에 유채, 30×41, 1865~70, 그라네 미술관, 엑상프로방스.

110 〈숲속의 구부러진 길〉, 캔버스에 유채, 81.3×64.8, 1902~1906, 개인 소장.

111 〈생빅투아르 산과 샤토 느와르〉, 캔버스에 유채, 66×81, 1904~1906, 브리지스톤 미술관, 도쿄.

112 〈로브의 언덕을 돌아가는 길〉, 캔버스에 유채, 65×81, 1904~1906, 바이엘러 미술관, 리헨.

113 〈생빅투아르 산〉, 캔버스에 유채, 63×83, 1902~1906, 취리히 미술관.

114 〈생빅투아르 산〉, 캔버스에 유채, 55×65.4, 1890~95, 스코틀랜드 국립미술관, 에든버러.

115 〈로브에서 본 생빅투아르 산〉, 캔버스에 유채, 60×72, 1904~1906, 바젤 미술관.

116 〈로브에서 본 생빅투아르 산〉, 종이에 수채, 36.2×54.9, 1905~1906, 테이트 갤러리, 런던.

117 〈생빅투아르 산〉, 종이에 수채 및 연필, 42.5×54.3, 1902~1906, 뉴욕 현대미술관.

118 〈자화상〉, 캔버스에 유채, 44×37, 1861~62, 개인 소장.

찾아보기

이 책에 사용된 예술작품 중 일부는 SACK를 통해
DACS, Succession Picasso, VEGAP와 저작권 계약을 맺은 것입니다.
저작권법에 의하여 한국 내에서 보호를 받는 저작물이므로
무단 전재 및 복제를 금합니다.

이 책에 사용된 예술작품은 대부분 저작권자의 동의를 얻었습니다만,
일부 작품은 저작권자를 찾지 못했습니다.
저작권자가 확인되는 대로 정식 동의 절차를 밟겠습니다.

이 책에 사용된 저작권 관리 대상 작품목록은 다음과 같습니다.

ⓒ Francis Bacon / DACS, London - SACK, Seoul, 2008
 p. 257, p. 258, p. 260, p. 261, p. 264, p. 266, p. 268,
 p. 269, p. 273, p. 274, p. 277, p. 293, p. 294, p. 302
ⓒ 2008 - Succession Pablo Picasso - SACK(Korea)
 p. 49
ⓒ Salvador Dalí, Gala Salvador Dali Foundation, SACK, 2008
 p. 193

전영백 全英柏

연세대학교 사회학과를 졸업하고, 홍익대학교 미술사학과에서 석사, 영국
리즈대학교(Univ. of Leeds) 미술사학과에서 석사 및 박사 학위를 받았다.
미술사학연구회 회장을 지냈으며, 2002년부터 영국의 국제학술지
Journal of Visual Culture 편집위원으로 활동해왔다.
홍익대학교 박물관장 및 현대미술관장을 지낸 바 있고, 현재 홍익대학교
예술학과(학부)와 미술사학과(대학원) 교수로 재직 중이다.
대표 저서로 『전영백의 발상의 전환』 『현대미술의 결정적 순간들:
전시가 이즘을 만들다』 『코끼리의 방: 현대미술 거장들의 공간』
등이 있고, 책임편집서로 『22명의 예술가, 시대와 소통하다:
1970년대 이후 한국 현대미술의 자화상』 등이 있다.
번역서로 『후기구조주의와 포스트모더니즘』 『고갱이 타히티로 간 숨은 이유』
등이 있고, 공역으로 『미술사 방법론』 『월드 스펙테이터』
『눈의 폄하: 20세기 프랑스 철학의 시각과 반시각』 등이 있다.
국내 논문으로 「데이빗 호크니의 '눈에 진실한' 회화」
「여행하는 작가주체와 장소성」 「영국의 도시 공간과 현대미술」 등 19편을 썼다.
해외 발표 논문으로 "Looking at Cézanne through his own eyes"
(London, *Art History*), "Korean Contemporary Art on British Soil in the
Transnational Era"(GSCA)등이 있고 해외에서 출간된 책
(Book Chapter)으로 "Cézanne's Portraits and Melancholia," in
Psychoanalysis and Image(London: Blackwell) 등이 있다.

세잔의 사과

지은이 전영백
펴낸이 김언호

펴낸곳 한길사

등록 1976년 12월 24일 제74호
주소 10881 경기도 파주시 광인사길 37
홈페이지 www.hangilsa.co.kr
전자우편 hangilsa@hangilsa.co.kr
전화 031-955-2000-3 **팩스** 031-955-2005

부사장 박관순 **총괄이사** 김서영 **관리이사** 곽명호
영업이사 이경호 **경영이사** 김관영 **편집주간** 백은숙
편집 박희진 노유연 이한민 박홍민 배소현 임진영
관리 이주환 문주상 이희문 원선아 이진아 **마케팅** 정아린 이영은
디자인 창포 031-955-2097

인쇄 신우 **제본** 신우

제1판 제1쇄 2008년 4월 7일
제1판 제4쇄 2016년 12월 30일
개정판 제1쇄 2021년 3월 25일
개정판 제3쇄 2024년 6월 28일

값 35,000원
ISBN 978-89-356-6859-5 03600

• 잘못 만들어진 책은 구입하신 서점에서 바꿔드립니다.
• 이 도서의 국립중앙도서관 출판시도서목록(CIP)은 서지정보유통지원시스템 홈페이지(seoji.nl.go.kr)와
국가자료공동목록시스템(www.nl.go.kr/kolisnet)에서 이용하실 수 있습니다.